# ART
## Survival

한국미술, 그 생존을 위한 횡단

# 아티스트 필살기
# & 미술시장전략

이봉열 지음

Artexpedition 아티스트 필살기

Art-expedition

Ar
Su
in

st's
ival
obal

Art-expedition

# Artexpedition

Only the experimental spirit works with restless enthusiasm for the art.

# ART
## Survival&
## Art Market

*한국미술, 그 생존을 위한 횡단*

# 아티스트필살기
# & 미술시장전략

# Contents

# Odysseys of Art

# Already Made?

*'Nature calls your Art'*

# Expedition

## 해외미술시장원정

### Discover Major Artists
### & Art Markets around the Globe

In competitive games of art,
only a few artists are to be survived
for sustainable activity

# Odysseys of Art

Read this book If you
wish to know recent
global art information,..
미술에 관한 글로벌
정보를 알고 싶다면..

작가-Artists
갤러리-Galleries
디렉터-Directors
큐레이터-Curators
컬랙터-Collectors
미술관련종사자-Other Art
Concerned

# WHAT

"Change is my basic material"
-Joseph Beuys-

'변화만이 나의 기본적인 재료다'

-조셉보이스-

Max Gärtner

# '인생은 길고 예술은 짧다.'

역설은 사고의 외연을 확대한다.
예술가가 관성에 익숙하면 진정한 예술은 불가능하다.
예술가에게 광기가 없고
세상에 저항하지 못한다면
진정성은 없다.
죽어서 존재의 가치를 남기기보다
살아 있는 동안 부와 명예를 즐겨라.
인생도 예술도 모두 다 짧다.
현재의 당신이
예술가이기 때문이다.
-Alvin Lee.-

8

# Prologue
Prologue

시작하면서

# P r o l o g u e

## 'Life is long, art is short ?'

### '인생은 길고 예술은 짧다?'
### Paradoxical meaning-

　역설은 사고의 외연을 확대한다. 예술가가 관성에 익숙하면 진정한 예술은 불가능하다. 예술가에게 광기가 없고 세상에 저항하지 못한다면 진정이 없는 예술가다. 죽어서 존재의 가치를 남기기보다 살아 있는 동안 부와 명예를 즐겨야 한다. 인생도 예술도 모두 다 짧다. 왜냐하면 당신이 현재 예술가라는 직업을 수행하고 있기 때문이다. 사실, 일부를 제외한 대부분 미술가의 현실은 고달프다. 창작활동이 일상의 보편적 삶을 보장하지 못하기 때문이다. 이제 예술가도 생존이란 자신의 삶을 위해, 시대에 맞는 새 의식으로 바꾸는 결단과 지혜가 필요한 시점이다. 이제, 생존을 위한 여정을 시작해 보자. '한국 미술생태계는 '빈익빈부익부' 현상이 여전히 존재하며 이러한 위계가 지속될 가능성이 크기때문이다.'

'Life is long, art is short ?'

*Then we have to consider the present*

*problem regarding the artist's activity...*

## "글쓰기는 인생 자체와 마찬가지로 발견을 위한 항해다."

-헨리 밀러-

　미술과 관련, 새로운 공백을 탐사하기 위해 필자는 글을 통해 도전이란 항해를 떠나고 싶다. 이 책은 삶의 생존을 지향하는 횡단이란 긴 여정이 될 것이다. 사실 글은 인간의 감성을 요동치게 하지만 때로는 우리에게 큰 실망감을 주기도 한다. 왜냐하면, "텍스트를 쓴 사람도 독자일 뿐"이라고 학자들은 말하기 때문이다. 그래서 필자는 글의 내용과 지향성에 대해 삼 년 동안 준비하면서, 많은 고민과 미술분야에 대한 새로운 탐구와 재 학습이라는 성찰의 시간이 필요했다.

　이 글은 비록 부족하지만 작가활동과 전시기획 등, 경험을 통해 얻은 지식을 기반, 해외 유명 작가의 작품과 미술계를 탐사하면서 알게 된 미술정보에 관한 파편적 텍스트에 불과 하다. 그러나 한국 사회,문화 예술 토대 위에 미술작품을 즐기고 소비하는 대중에게 예술에 관한 기초지식의 향유라는 차원에서, 또 한편으로는 후학 또는 이와 관련된 갤러리나 신진작가 또는 잠재력 있는 작가들에게 이 글이 조금이나마 활동에 지향이 되기를 바래서다.

　그 동안 우리 현대미술사의 맥락과 담론에 대해서는 평론가 사이에 적지 않은 논란이 있어 왔다. 특히 해외미술시장에 관한 전략과 대책은 지금도 많이 미흡하다. 이와 관련, 그 동안 한국미술 출판계에서 미술평론, 동서양의 미술사 또는 세계적인 평론가의 논문 번역권 등, 학문내용의 책들은 많이 발간 되었지만, 국내외 미술시장에 관한 정보와 분석, 작품제작, 판매에 관한 도서들은 책방에서 발견하기가 쉽지 않았다. 그래서 이런 부분에 대해 부족한 현실문제를 집어 보고, 다소 왜곡되어 있는 사실과 올바른 지식을 미술인들에게 알리고자 하는 생각이 글을 쓰게 만든 동기다

특히, 진실한 정보를 기반으로 예술가에게 실질적인 활동의 방향과 생존방법을 제공하는 작은 목적에서다. 그러나 이 글이 최종적으로 모든 문제를 해결하지는 못한다. 이 책은 본격적인 논증이나 비평을 위한 문헌 글도 아니다. 다만, 이 글은 개인적인 사유를 기초하여 획득한 정보를 정리한 에세이에 불과하다. 그럼에도 필자는 사유에 대한 허구를 쉽게 용납하지 않는 의지 때문에, 이에 관련된 지식과 비평의식을 조금 담으려 한다. 이런 점에서 독자들의 이해와 차이가 약간 다른 수도 있지만, 일반적인 인지의 유연성으로 읽혀지기를 기대한다. 이 책의 전반적인 핵심내용은 미술과 연결된 지형에서 불특정 다수와 갤러리스트, 큐레이터,미술작가의 현실문제와 그 해결점을 찾아 가는 '**필살기**' 전략이 될 수 있다.

왜냐하면 필자가 십 수 해 동안 미술분야의 다양한 역할로 직접 경험한 일종의 정보를 기반으로 탐구하고, 인식하게 된 성찰의 글이기 때문이다. 소위 예술문화의 선진시장이라는 유럽과 미국의 여러 유명 아트페어를 직접 현장을 경험하고, 페어 시장에서 많은 미술애호가에게 관심과 주목을 끌었던 작품의 특징과 특히, 어떤 종류의 작품들이 잘 판매되는지 실제적인 이유를 나름 분석한 내용이다.

필자도 미술분야의 토론이나 전문적인 글 맥락을 분석을 할 때, 미대교수들이나 평론가, 미술사가 등, 지식집단의 전문 영역에 관한 위대한 학술 업적과 그들의 글을 존경한다. 그리고, 그들의 미술비평과 다양한 논거를 때론 참고하기도 한다.

그럼에도 불구하고, 필자는 일부 지나친 서술의 모호성과 왜곡, 과잉 담론, 잉여향유, 편견, 모순, 지식 등에 관한 나열 같은 글을 때론 동의하기 어려운 경우도 종종 있다. 왜냐하면 **'텍스트는 바다와 같이 거대하여 끊임없이 변화하는 과정이다.'** 미술사가 '롤랑바르트'의 말이다. 이와 같이 사고체계나 논리의 본질에 대한 다른 생각, 그리고 인지의 다양성은 또 다른 지식확장과 학문을 심화시킬 수 있는 중요한 요인이 되기 때문이다.

알다시피 미술비평은 진실을 기초하여 논리적 언어구조 안에서 냉정한 평가가 우선 되여야 한다. 그러나, 현실은 많이 다르다. 솔직히 작가들에게는 다분히 작품내용에 관한 지나친 격려와 칭찬일색의 과잉, 왜곡된 수사, 그리고 색채 화장과도 같은 달콤한 논지의 글보다는 실리적인 측면 즉, 작가의 생존전략과 작품을 만들고 작가활동을 수행하는 구체적 방법의 글이 더 절실할 수 있다고 본다.

따라서 필자는 이 글을 개인적인 생각을 강조하는 어설픈 미학논리의 텍스트보다 관찰자의 입장에서 노자사상의 '생이불유' (生而不有;생산적이지만 소유하지 않는다.') 처럼 이타적인 생각으로 특히, 미술의 작품가치에서 '경제개념'과 일정부분 불가피하게 동행해야 하는 작가의 삶과 생존을 위한 **'실질적이고 생산적인 측면에 초점을 맞추고자 한다.'** 더불이 여러 미술분야의 전문인은 물론 미술애호가,일반인들에게 조금이라도 참고가 되었으면 하는 바램이다. 아울러 잘못된 논거가 있다면 질정(叱正)을 바란다.

# | 생존을 위한 작가의 비굴한 선택 |

### 과연 전세계 미술인의 인구는 얼마나 될까?

 우리모두 이 질문에 한번 쯤은 상상해 볼 필요가 있다고 필자는 생각한다. 미술가의 작품은 그 작품의 특성을 기초하여, 독창성이라는 희소가치가 작품가격을 결정에 있어서 절대적 차이를 만든다.

 미술 분야에서 작가가 많을수록 활동공간이 상대적으로 작가에게 더욱 열악해 지는 구조이기 때문이다. 슬프게도, 밥그릇싸움은 이곳에서도 작동되고 있다. 이 글의 전반적인 내용은 예술의 효율적 경영이라는 측면에서 접근, 글로벌 미술계 현황을 파악하고 있다.

 이 글 내용은 미술분야의 종사자 모두가 한국의 잠재력 있는 미술가들을 위한 좋은 환경을 만들어 가야 한다는 강한 의지를 갖고, 각자의 역할과 예술가로써 존재해야 하는 중요한 의미가 있다. 한국만 해도 스스로를 작가라고 칭하는 예술가는 헤아릴 수 없을 정도로 많다. 한국미술협회 회원 중 미술분과만 해도 대략 5만 명 이상 회원이 활동하고 있다고 한다. 이러한 작가 구성밀도는 국가 전체 인구대비 경제의 유통균형이 파괴될 수 있는 수치의 과잉현상이다.

 더 심각한 문제는, 솔직히 프로와 아마추어 작가와의 구분이 애매하다는 것이다. 그러면 과연 자신이 프로페셔널 작가라고 말 할 수 있는 사람이 몇 명 이나 될까? 여기부터 의문부호가 등장한다.

# | 예술가의 운명 |

문제는 전업작가라고 스스로 자칭하는 미술가들이 너무 많다는데 있다. 이들은 이미 이직을 했거나 다른 수단을 통해 작가라는 미명의 존재로 불가피하게 겸업하며 양립 하고 있는데도 말이다. 사실 전문인력치고는 타 예술 장르인 음악, 연극, 등 에 비해 스스로 해결 할 수 없는 개별적 활동의 특징구조다 보니 생산의 비효율이 나타나는 현상이다. 이와 관련하여, 필자가 현장에서 많은 작품을 직접 보고 공감하면서 그때의 기억과 감성을 소환하고, 가능한 타자적인 관자의 앵글이라는 시각에서 특히 작가들에게 절실히 얘기하고 싶다.

**그렇다면 우리작가들은 왜 치열한 경쟁에서 살아가야 하는 운명 일까?**

물음의 답은 시장성과 방향성의 문제다. 이 문제에 대해서는 현실적으로 다양한 이유가 있지만, 특히 작가 스스로 만들어낸 환경에 아바타 화가가 많이 존재 한다는 불편한 진실이다. 이를테면 제자와 스승의 닮은꼴 작품이 미술계에 많이 존재하고 있다. 이것은 작가 스스로 만들고 생산해 낸 자업자득의 결과물 이기도 하다. 작품판매가 어렵다 보니, 작가들 스스로가 사회 속에 경제적으로 어렵게 살아가는 공동체로 전락한 측면이 있다. 그래서 불가피하게 사회적 지원의 여러 형태의 노동을 통해 수입이 생기는데, 아쉽게도 이것을 근원으로 작품활동 유지하는 생계 형 작가가 많다는 것이다.

미술과외, 또는 백화점, 학교, 그리고 지역의 문화강좌를 참여하면서 한두 푼 받은 강사료가 작가생활의 최소 공급원이라는 사실이다. 이제는 작가도 계량화 된 세밀한 분류가 필요한 시대다. 분명히 취미생활의 작가와 전문작가는 개념 구분이 필요하다. 스포츠의 프로와 아마추어 그리고 축구나 야구의 1부와 2부 리그처럼, 그러나 이 문제는 전문가들의 사회적인 합의가 필요하다. 그래야 미술시장의 질서가 생기고 더 활발해 질 것이다. 이처럼 작가의 생존을 위해 효율적으로 예술생태계를 경영차원에서 관리,운영해야 한다는 것이 필자의 개인적인 생각이다.

이제부터는 전문적인 예술경영에 힘을 써야 한다. 국가 또는 사회적 기업이 적극적으로 나서서 잠재능력이 있는 작가들에게 설 공간이 커질 수 있도록 정책적 고려가 더 필요하고, 이들을 위한 체계적인 제도 장치를 마련해야 한다. 동시에 글로벌 지식정보 획득, 커뮤니케이션, 글로벌 소통능력 배양 등의 준비가 필수적이다. 아니면 전문적으로 작가 개인이 나서 이러한 사회 문화 예술정책을 강하게 비판,저항하고 통제하는 역할에 시간을 투자해야 한다. 즉, 작가 겸 사회활동가가 되는 것이다. 또는 독립적인 전문 에이전트를 직접 만들거나, 개별적 협업을 통한 인프라 구축과 이를 통해 생산적이고 시속 가능한 기회의 장을 촘촘히 설계해야 미술 생태계의 정글에서 벗어날 수 있다는 생각이다.

아니면, 예술가는 그저 끊임없이 무의식의 탐닉을 지향하면서 운명적인 생존을 해야 한다. 그래서 이 책에서 작가가 지속적으로 활동할 수 있는 최선의 방법을 제시하고 싶은 것이다.

**'Nevertheless, in order to become a genuine artist, social conditions and deficiencies must be made an intrinsic motivation for creative desire, and challenge, a spirit of an artist who paradoxically breaks through this situation must be accompanied.'**

그럼에도 불구하고, 진정한 예술가가 되려면 사회조건과 결핍을 내재적인 창작욕구의 동기로 만들고, 상황을 역설적으로 돌파하려는 도전과 파토스(Pathos)의 작가의식이 반드시 수반되어야 한다. 따라서 예술작품을 생산하는 주체인 작가의 '**포스트 시대정신**'과 예술가에게 가장 중요한 의식활동에 대한 기본적인 내용의 글부터 시작하려 한다. 아울러 이 글의 정보가 진정 미술지형의 모든 사람들에게 공유되고 작은 변화의 시작점이 되기를 간절히 소망한다.

.

# Art Essay

　필자는 이 글에서 현대미술의 개념과 미학 접근을 위해 '작품제작' 및 '미술시장전략' 그리고 '작가의 생존방식' 등과 관련하여 저명한 평론가 및 미술사학자인 로젤린드 크라우스,클라멘트 그린버그, 할포스터, 롤랑바르트, 조루주 바티유, 등 그리고 미학과 철학의 관계 접근을 위한 방식으로 철학자, 칸트,헤겔,니체, 쇼펜하우어, 훗설, 들뢰즈, 푸코, 등 특히, '자크라캉 쎄미나' 에 관한 텍스트와 상징언어들을 토대로 미학의 실체에 대해 철학,심리학,인문학 접근을 위한 택스트의 글쓰기를 시도하였다. 그러나 진리는 여전히 공백일 뿐이다.

# VISION
## Art Expedition
## 미 술 원 정

"돈을 버는 것은 예술이고, 일하는 것도 예술이지만
좋은 사업은 최고의 예술이다."
-Andy Warhol-

'작가의 생존문제는 작품의 제작보다 작품의 판매에 달려 있다. 예술작품도 시장작동 원리의 패러다임에 접근 할 수 없다면, 작가의 지속 가능한 활동이 불가능한 시대에 살고 있다. 세계적인 대기업인 삼성과 현대도 해외시장에 진입하지 못했다면 지금과 같은 성공은 불가능 했을 것이다. 따라서 작가의 생존은 시장전략을 어떻게 확장하고 어떻게 만들어 내느냐에 따라 승패가 달려 있다. 그래서 작가의 '포스트 시대정신'은 성공을 위한 매우 중요한 요소의 하나가 된다 지금부터 생존을 위한 횡단을 시작해 보자.

한국의 미술시장은 글로벌 시장과
비교하면 100/1의 작은 시장에
불과하다

## 미술시장 비교

글로벌 미술시장
총액 약 700억 달러

현재 한국 미술시장
총액 약 7억 달러

# For Survival

필살기를 위해

당신이 적어도 동시대 미술가라면,

If you are a contemporary artist,

change your...

1. 현재의 사유를 모두 바꿔라  -Thought-Reset
2. 현재의 고정관념을 지워라  - Stereo -Type
3. 현재의 모든 가치에 저항해라 - Resistance
4. 현존에서 실존으로 이동하라  - Traverse
5. 지속 가능한 창작활동을 하라 - Sustainability

"이러한 생각이 바뀌면, 새로운 창조가 시작될 것이다.
이것이 바로 포스트 시대정신의 생존게임이다."

'현존과 실존은 다른 차이가 있다'
Being and Existence are different
-Jaspers-

# The Post
# Spirit of time

'동시대 예술가라면 포스트 시대정신의
기표를 읽어 내야 한다.'

'현대미술은 무의식의 탐닉이며
잉여향유라는 상징기표 사이를 횡단
하는 작업이다.'

각주: 팔루스/ 라깡은 프로이트가 생물학적 기관인 음경 (penis) 과 상징적
시니피앙인 남근 (phallus) 를 구분하지 않음으로써 생긴 문제라고 주장한
다. 생물학적인 음경과 달리, 팔루스는 철저하게 상징적인 기관으로서 모든
시니피앙들의 환유를 발생시키는 정박점의 역할을 한다. 팔루스는 다시 그
기능에 대해 상상계적 팔루스와 상징계적 팔루스로 구분한다. [출처] 3-1.
오이디푸스 컴플렉스 (고르디오 매듭과 팔루스)|작성자 펠
naver.com/kmh/03579/출처':팔루스는 주인기표다'-백상현의 라캉세미나中

Phallus in
Contemporary Art
현대미술의 팔루스와
그 공백을 찾아서

# Artist's
## Survival
# in Global

'현대미술은 무의식의 탐닉이며
잉여향유의 상징기표 사이를 횡단하는 작업이다.'
-Alvin Lee

# The Post Spirit of time
## 포스트시대정신

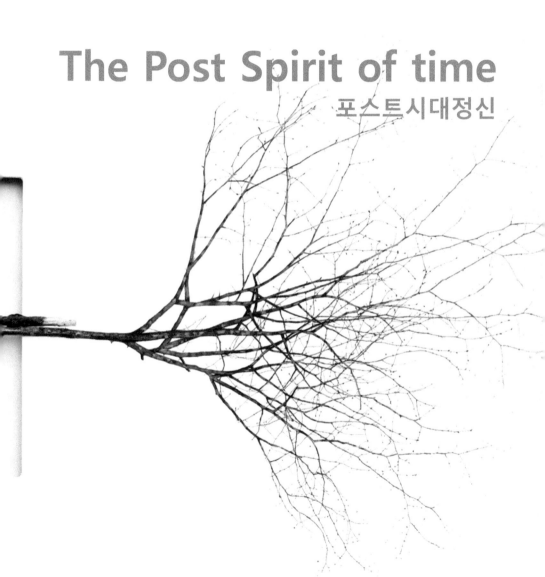

'예술가의 시대정신은
작품을 제작하는데 가장 중요한 지향점이다'.

1장

# The Post Spirit of time
The Post Spirit of time

## 포스트 시대정신

작가의 '필살기'를 위한
창작 과정의 기본개념

'현재의 사유를 전복시키는 의식과정이
포스트 시대정신이다.
시대정신이란 기표를 파악하지 못하면
현대미술의 이해는 불가능하다.

# 작가의 포스트 시대 정신

'현재의 사유를 전복시키는 의식과정이 포스트
시대정신이다.'

'일반적으로 미술작품이란 넓은 의미에서 작가 의식에 깃들어 있는
자유로운 감성을 미학(美學)이라고 하는 기호를 바탕으로 이것을 표상
화한 작가의 개별화된 표현의 실체를 말한다.'

  미술작품이란 작가가 자신의 깊은 미학 사유에서 예술의 열정과 감
성을 자유롭게 표상시키는 하나의 매개체로써, 작가정신과 감각으로
부터 출발한 의식의 자유로운 욕망에서 비롯된 결과물이다. 예술작품
은 그 시대상에 비추어 사회 문화 현상을 기반으로 작가에 의해 자연
스럽게 다양한 작품경향과 정신이 만들어 지고 존재하는데, 동시대 미
술사가에 의해 그 객관적 실체에 관한 학술적인 미술사가 기록되 오고
있다. 그러나, **조르주 바타이유(Georges Bataille')**는 기존 미술에 관
한 **"사전적 정의 조차 해체해야 한다."**고 역설로 언급하기도 한다. 언
어라는 의미의 기표(시그니피앙)는 늘 공백을 향하여 움직이기 때문이
다.

  **그렇다면 우리가 살고 있는 예술가들에게 미술의 시대정신(ZEIT GES
IT) 이란 무엇인가?** 이 질문에 서양중심의 미술담론을 유보하고, 개략
적으로 이 용어의 핵심 의미에 관한 문헌과 비평이라는 민감한 부문을
떠나, 보편성을 기반하여 개인 생각을 얘기 하고자 한다. 그러나 텍스
트라는 언어는 담론구조에서 사전적 의미로 기능하지만 타자의 담론
을 전복할 수 있는 공백은 여전히 존재한다. 미술평론가 **할 포스터
(Hal Foster)**는 과거의 아방가르드와 미래의 이방가르드를 연결하는
새로운 계보의 인과성,시간성,서사성의 복합적인 **'네오 아방가르드'**를
강조하기도 한다.

'시대정신이란 기표를 파악하지 못하면 현대미술의 이해는 불가능하다.'

In art, the spirit of the times is the pivotal value of freedom of expression based on historical trajectory.'

# Post Spirit of Time-포스트 시대정신

 '시대정신'이란, 지금 현재 우리가 살고 있는 모든 역사, 문화, 철학, 예술, 사회 분야의 광범한 영역에서 동시대가 표방하는 지배적인 학술적 수사이다. 예술가가 시대정신을 인지 하지 못하면 공감능력이 없는 작가로 치부 될 것이다. 그래서 미술에 있어서 시대정신은 매우 중요하다. 이 것은 역사의 괘를 바탕으로, 그 시대가 요구하는 표현의 자유에 관한 담론의 핵심 가치이며, 시대의 존재( Being)라는 기표로 작동하고 있기 때문이다. 그러나 필자는 '포스트 시대정신'을 기존 독일에서 시작된 철학자 '헤겔'이 처음 언급한 **'자이트 가이스트'**의 시대정신 이후, 우리가 살고 있는 현실에서 시대정신 개념을 새롭게 다른 언어로 얘기하고자 한다.

**'현대예술가라면 작품을 현재의 삶 속에 살아있는 시대정신을 시대감각으로 구현해야 한다.'**

**각주0: 시대정신(時代精神, 독일어: Zeitgeist** 차이트가이스트🔊, 영어: spirit of the age, spirit of the time)은 한 시대에 지배적인 지적·정치적·사회적 동향을 나타내는 정신적 경향이다. 시대정신이라는 개념의 근원을 살펴보면 독일의 철학자 요한 고트프리트 헤르더가 제시한 민족정신이라는 개념에까지 이르게 된다. 헤르더는 민족적인 정신문화(민족적 언어 또는 시)에 깊은 관심을 가지고 인류사를 인간정신의 완성으로 향하는 보편적 역사라고 파악하는 생각을 제시하였다. / **위키백과**

# Being and Existence-현존과 실존

철학자 '야스퍼스( Jaspers)'는 "현존(現存)을 논리적 과정으로 분석하지 못하는 실존(實存)의 지점이 있다."고 말한다.

## [가상실체 -Virtual Entity]

 그러므로 예술의 시대정신은 **첫째,** 현재 우리가 살고 있는 존재가치에 관하여 역사, 철학, 사회, 인문 환경에서 그 근원을 찾아 유추해 낼 수 있다. 시대마다 역사적인 사건이 존재하는데, 이와 시공간에서 발생되는 인과성,시간성,서사성을 바탕으로 미술 분야에서 촉발된 주요이슈로써 시대변화를 인식하는 **'사건의 쟁점'**이고, 의미 있는 주요 흐름의 담론구조다. **둘째**는 현대문명의 실존인 기술 진보, 발전과 연관하여 동시대적인 보편성 가치의 미학 사유에 따른 **'이념의 표상'**이다. **셋째**는 동시대가 요구하는 인간의 사고와 의식에 따른 실존의 미학을 분석하는 기재로써의 **가상실체( Virtual Entity)**를 지향하는 지배적인 언어개념과 **"시대적 이데올로기의 기표'**라고 정의 할 수 있다. 그럼에도, 여전히 동시대 미학의 관점은 다양하게 변화하면서 아직도 진화 중이다. 예술은 무의식의 쾌락적 탐닉과 고통인 **'주이상스'** (Jouissance)로부터 탄생하지만, 궁극적으로는 '금기의 공간"이기도 하다. 라고 '라캉' 철학은 말한다. 이 함의는 예술의 난해함과 예측불가의 역설을 지적하는 말이기도 하다. 그럼에도 예술가는 금지된 욕망의 충동을 작품에 쏟아내야 한다.

**각주01: 주이상스(Jouissance)**는 라캉의 조어 가운데 가장 번역이 분분한 용어이다. 지금까지 "희열," "향유," "즐김" 등으로 번역되었으나 모두 어느 한 면을 가리킬 뿐이다. 주이상스는 상황에 따라 변한다. 프로이트는 1920년에 발표한 「쾌락원칙을 넘어서」에서 인간에게는 쾌락을 넘어 죽음을 향한 갈망이 있고 그 죽음충동 때문에 강렬한 삶충동인 반복강박이 태어난다고 말했다 출처: https://nevwr.ne/59NmMdMc.

# Jouissance- 주이상스'

Beyond the dream, Mixed media on canvas, Seo, Hong Suk

# Oxymoron - 모순어법

그러나, 여기에는 언어의 전문성과 학문이라는 깊은 논의에 빠지게 된다면, 많은 미의식에 관한 다양한 이론과 담론, 그리고 전문가들의 논리에 의한 첨예한 대립과 갈등을 초래하는 사유논쟁이 불가피하게 발생한다. 왜냐하면 일반적으로 언어란 그 시대의 권력에 따라 종속될 수 있기 때문이다.

따라서 필자의 개인적인 생각은, 이러한 문제를 논외로 하고 미술분야에 관하여 쉽게 풀어가는 과정에 초점을 맞추어 예기한다면 예술가, 평론가, 사상가 그리고, 대중의 공통적이고 일반화되는 미학탐구와는 다소 개별적인 생각과 차별성을 갖고 있다. 사실, 이것은 타자를 중심으로 소통되는 담화구조에서 보편적인 인지와 시각적 합의가 전제되어야 하는 묵시적인 동의가 따른다. 왜냐하면 작품이라고 일컫는 모든 각각의 예술품에는 역사적 시,공간의 흐름에서 객관적 미학(심미적 규범)을 동일한 기준으로 적용하여 평가할 수 없는 특수성이 있기 때문이다.

이 지점에서 틈이 발생한다. 이러한 이유는 많은 사람들이 좋아하는 작품이 전문가들의 평가에 의해 소위 **마스터피스(Masterpiece)**라고 하는데, 언제나 그것이 최고의 걸작이 될 수 없는 형용**모순(Oxymoron)과 역설(Paradox)**이 발생되기 때문이다. 이와 관련하여 시대별로 개념적인 수많은 논리와 전복이 있어 왔으며, 어느 측면에서 조형 미학의 원리를 회피, 개별적 판단과 객관적인 선호도에 의해 미학의 기준이 해체되고, 무너지고, 모호해 지는 경향이 있어 왔다.

**Because ,there is a specialty in every piece of art called work that cannot be evaluated by applying the same standards of objective beauty.**

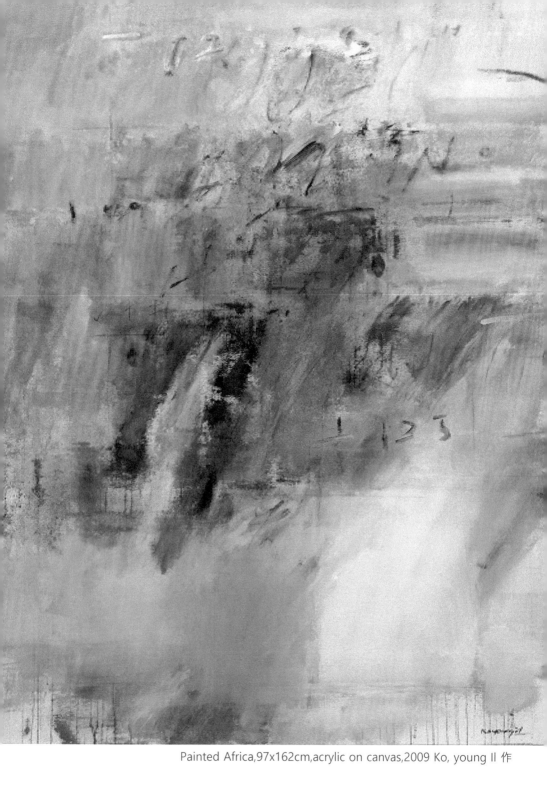

Painted Africa,97x162cm,acrylic on canvas,2009 Ko, young Il 作

# Artists Consciousness- 작가 의식

그래서 시대정신을 토대로 창작하는 작가정신은 매우 중요하다. 시대정신에 기반한 작가의식은, 작가가 개별적으로 갖고 있는 내면세계에 관한 생각의 질서를 정리하는 사유개념의 가상실체다. '**윌리암 제임스**'가 최초 발언한 '**의식의 흐름**'은 미술작가에게도 적용이 가능하다. 다른 표현으로 보면, 이것은 순수예술에 내제되어 있는 무의식의 기표다. 따라서 열정적인 의식활동과 흐름, 그것을 표현하고자 하는 예술적 욕망으로부터의 감흥을 말한다. 일반적으로 작가는 저마다 삶을 살아가는 가치와 표상하는 방식이 있다. 예술가는 그 삶의 과정에는 각기 다른 미학을 추구하면서, 시공간의 범주에 대한 현상 가치를 폭넓게 형성하고 자신만의 사유공간을 만들어 가고 있다.

이러한 개인적 삶의 환경에 나타나는 현상을 예로, ' 철학자 훗설(**Edmund Husserl**)의 '**현상학적 환원**'의 순수의식에 그 실체를 연결하여 보면, 작가의식은 물리적으로 혹은 이성적으로 미의식에 관한 '물과 현상' 즉, '**노에시스(Noesis)**'라는 정신세계에서 개인의 의식활동과 감성이 다르게 형성된다. 따라서 미학에 관한 차이의 개념을 갖고 있기 때문에 '**차이**'와 '**다름**'의 독자성이라는 개별적 가치를 소환해야 한다. 이러한 개인적인 미감에 대한 통찰과 탐사를 통해 예술가는 시지각에 관한 인식론을 다양한 방법으로 발현시키고 이것을 전개하는 것이다.

'**각주1: 판단중지**' '현상학적(후서헐Edmund Husserl (1859년 -1938년 )' 그는 에포케가 본질을 추상하여 검토하는 방법보다 훨씬 더 근본적으로 의식 자체를 밝히는 데 이바지하는 기법이라고 보았다../ 위키백과
**각주2: '노에시스(noesis)**'는 그리스어로 지식이나 지성을 의미하는'누스(nous)'와 지각을 의미하는 '노에인(noein)'을 합성해서 만든 용어로, 의식이나 사고 자체, 더 좁게는 어떤 대상을 지향하는 의식을 가리킨다. (출처: 나무위키)

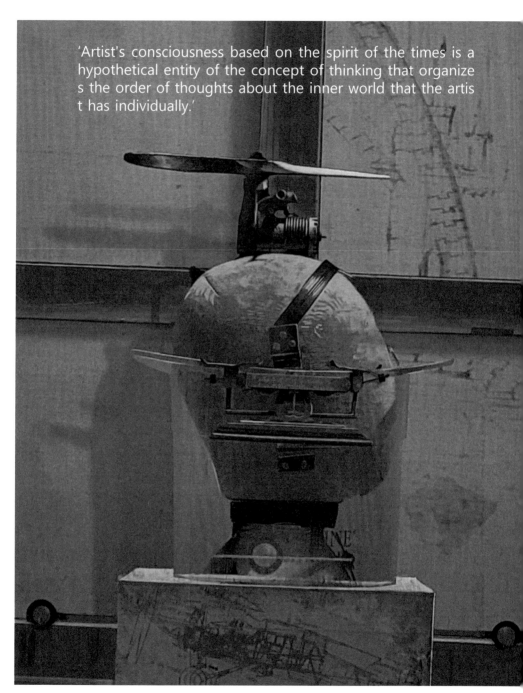

'Artist's consciousness based on the spirit of the times is a hypothetical entity of the concept of thinking that organizes the order of thoughts about the inner world that the artist has individually.'

Episode 1520, 145x100cm,Acrylic on canvas,objects,2022, Seol, Kyung Chul

일반적으로 작가는 사회 직업 군의 하나인 예술가, 또는 작가라는 호칭을 일반대중으로부터 듣고 있으며, 전시 활동을 통하여 사회 공동체의 구성원으로써의 역할을 수행한다. 문제는 **예술가가 자신의 생각과 상상력을 어떻게 끌어내어 표상시키는가?** 하는 질문에 대한 방법론과 미학 형식의 실행방식이다.

모든 작가는 각자의 작업공간에서 외부대상에 관한 사유와 표현의 재료 특성을 만들고 실험하는 과정에서, 자기만의 예술에 대한 고백적 탐구를 위해 쉼 없는 몰입과 열정으로 작업을 한다.

그러나 더 중요한 것은 '**이들이 현존하는 근, 현대 미술사의 학문적 행간의 뜻을 게을리 하거나, 자신의 상징기표와 작품 방향성을 인지 못하는 순간 시대정신의 가치에서 떠밀려나게 된다.**' 이런 원인은 작가의 작품이 단순히 손에 의한 숙련된 기술과 노동집약적인 과거의 고정관념에 종속된 시대착오적인 작품으로 취급되기 때문이다. 또한 기술을 바탕으로 반복적인 작업만 수행 할 경우, 창작이 아닌 기술에 의존한 공예작품 같다고 전문가로부터 굴욕적인 평가도 듣게 된다. 따라서 그 시대정신을 망각하고 아무런 의식 없이 오직 행위의 반복에서 비롯된 구태한 작가의 창작방식을 통칭 일컬어 '**작가의식의 결여**'라고 전문가 집단의 언어권력이 평가하고 있다.

Artists inferred their own beauty in the course of their lives, forming a wide range of priori values of time and space, and freely creating their own private spaces.

각주3; **후설 현상학**의 창시자 에드문트 후설은 '노에시스와 노에마'의 관계를 다음과 같이 설명했다. 노에시스는 노에마를 구성하는 주체적인 행위이고 노에마는 노에시스에 의해 구성되는 객관적인 대상이다. 즉, '노에시스'와 '노에마'는 상호작용하며 의식구조를 형성한다.
출처:metaphychoclogy1208tistiry.com

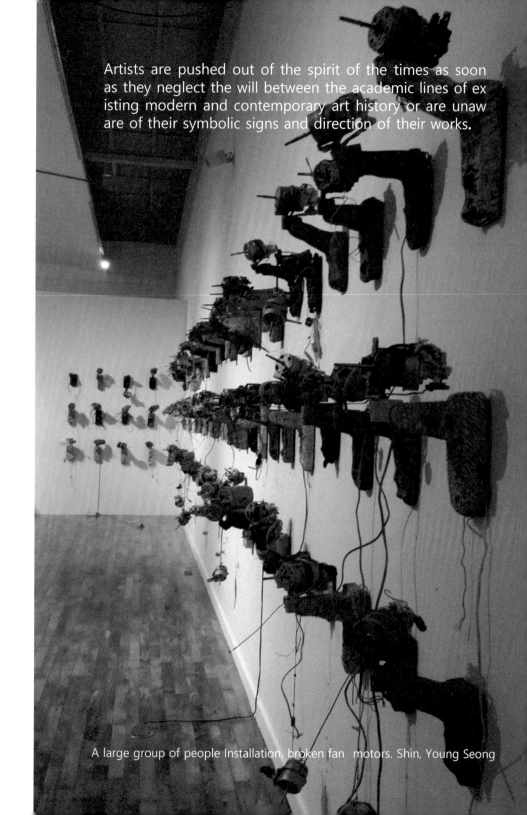

Artists are pushed out of the spirit of the times as soon as they neglect the will between the academic lines of existing modern and contemporary art history or are unaware of their symbolic signs and direction of their works.

A large group of people Installation, broken fan motors. Shin, Young Seong

최근 갤러리나 전시장에 가보면 다양한 작품들이 등장하는데, 아직도 많은 작가들이 시대정신을 상실한 창작품들을 선보이고 있다. 심지어는 당면한 현실 문제나 이슈를 외면하고, 전통 미학의 구조와 형식론에 치우쳐, 다른 작가의 작품을 쉽게 모방하는 유사행위를 보이기 까지 한다. 결국 이런 분류의 작가집단은 생물의 진화처럼 변종하는 미술 환경과 미학적 시대감성에 적극적으로 대응하지 못해 '**시대착오적(Anachronistic)'** 인 작가라고 전문가들은 평가한다.

이들 가운데는 오직 손에 익숙한 관성적 태도, 즉 현대미술사의 **키치(Kitsch)**적 외양과는 다소 거리가 먼 순수예술품이 아닌 공예품 같은 작품을 보여주고 있는 작가도 적지 않다. 이것은 어쩌면 동시대미술사 관점에서 보다면 시대를 역행하는 위반이며 사건이다. 더 큰 문제는 작가가 시대를 망각하고 과거 작품 방식을 소환하여, 단순히 모방하고 재현하는 행위 즉, 예술의 기본 실험정신과는 완전히 배치되는 양태를 보인다는 점에 있다.

따라서 시대정신을 인식하고 지향하는 작가라도 자기중심의 경험미학과 관념적 기표에만 탐닉한다면, 자기세계에 봉인된 미학에서 벗어나지 못하는 작가가 된다. 이때부터 그 작가는 조작행위만을 반복하는 해독 불가능한 개념의 독아론(존재는 오직 자아와 의식)에 빠져들게 되는 **아류(Epigone)**작가로 전락되는 것이다

이와 관련, 어떤 작가는 **'무의식의 유희'**라는 표지의 약호를 만들고, 자신의 편향된 미의식 세계에 설익은 가치를 부여하기도 한다. 그러나 이 편향된 미의식에 한번 마취된 작가는 작품의 본질이라는 보편성을 기초한 실천미학의 범주로부터 더 멀리 유리되고, 외딴 동굴 속에 영원히 갇히는 우를 범하게 될 것이다.

그래서 철학자 '미쉘 푸코'는 '성의 역사'에서 **"자기배려가 강하면 '자기조작'이 발생된다"**고 말하고 있다.' 작가라면 새겨볼 이야기다.

The philosopher 'Michel Foucault' says that strong self-consideration results in 'self-manipulation'.

Park, Young Yul, Self Ego, 90x90xcm, Mixed media, vinyl on frame

그러므로 작가의 사고에 대한 기본적인 행위, 즉 기묘한 상상계의 발현이란 거대한 강의 흐름처럼 상징과 초월로 흐르는 자연스런 무의식의 두뇌현상인 것이다. 이것은 시대와 환경에 따라 변화되고 흘러가야 하는 횡단의 변증법이다. 그 시대의 모든 살아있는 존재는 동시대를 살아가는 유기체이며, 물리적, 정신적 산물의 파동이기 때문이다.

　이러한 창작행위의 관습으로부터 탈피하지 못하는 작가의식은 차이와 다름이 아닌, 형식논리에 빠지거나 매몰되어 기괴한 형태의 작품만을 생산하게 된다. 그래서 예술가에게 미술사가 **'조르주 바타이유(Jeorge Bataille)'는 "타자의 고정관념에 저항하는 고독한 비움이 존재해야 한다."고 말하기도 한다.** (여기서 비움은 공백-Vacant)

　이와 같이 관습에 경도된 작가의식은 기본미학으로부터 더 분리되어, 관자에게 강제하려는 인식을 만들고 왜곡, 지시하는 미의식에 혼란을 야기하는 위험한 사건을 촉발시키기도 한다. 결국 이러한 작가의식은 맹목적인 자기편견에 고립되거나, 지나친 탈 맥락화로 창조성을 상실, 오로지 개인의 사유세계에 철저히 봉인되고 만다. 일종의 아마추어 같은 몰가치성 미학에 대한 자기 합리화다. 설상가상으로 이들은 결여된 상징 기표를 자기실현의 결정체라는 착각에 빠져, 망상적이고 불가독성의 존비와 같은 거대담론을 만들기도 한다..

　이것은 현대미술의 지향성을 이해하지 못하는 작가의 커다란 심리적 결핍이다. 이러한 자기 편향의 사유논리를 강조하는 작가는 결국, 착시현상에 빠지는 방법을 지속하고, 강박처럼 자기중심적 미학의 창작행위만을 고집하다 일생을 보낼 수도 있는 것이다.

---

각주4: **조르주 바타유(George Bataille)** 1897년 9월 10일 - 1962년 7월 9일)는 철학, 문학, 사회학, 인류학, 예술사에서 활동한 프랑스 철학사이자 지식인이었다. 수필, 소설, 시를 포함한 그의 작품은 에로티즘, 신비주의, 초현실주의, 트랜스제이션과 같은 주제들을 탐구했다. 그의 작품은 후기 구조주의를 포함한 철학과 사회 이론의 후속 학파에 영향을 미쳤음을 증명했다.
(위키피디아)

# Provocative Language-도발적 언어

그러나 이러한 행위 또한 예술작품으로 승화되는 창작요소가
되기도 하는 아이러니가 존재한다. (Oxymoron-모순기표)

Anniversary cake for the peace,35x45x9cm, ceramic , mixed media, Lee, Sang uG

문제의 심각성은 이러한 원시적이고, 즉흥적인 물신성(物神性)이나 자기만족의 자위적인 의미만을 지속적으로 만들어 낸다. 또한 스스로를 과대망상 하거나 그 노동성의 천박한 가치만을 위로하면서, 최종적으로는 자기중심의 왜곡된 미학의 자기모순에 빠지게 된다. 결국 이러한 시대정신의 상실은 예술의 본령을 망각한 작가로 일탈시킨다.

현대 철학자 '들뢰즈 (Gilles Deleuze)' 는 철학의 논리를 사유의 **"실험적 유희"**라고도 정의하는데, 모든 미술작가들이 사유방식에 대해 새로운 생각을 끊임없이 실험하고, 과거로부터 전환해야 할 미학적 판단과 비유해본다. 예술가라면 늘 새로움을 지향하거나 기존 외상에 대한 자기부정을 기초로, 실험하고 재분석해야 할 의무를 시대정신으로 지녀야 한다. 이것이 곧 현대미술의 **아방가르드(Avant-garde)**적 지향성이다. 그렇지 않으면, 기억의 오류에 편향된 작가의 경우, 이러한 모든 행위와 작품태도는 미학의 숭고에 접근 할 수 없는 관성을 지닌 아류 작가로 분류된다. 그리고 스스로 과거로 회귀를 꿈꾸는 태도의 시대착오적인 작가가 되는 것이다.

따라서 예술가는 늘 동시대 사회,문화와 철학의 담화구조에 대한 고민을 게을리 해서는 생산적일 수 없다. 단순한 담론 즉, **내러티브 (Narrative)** 발상의 개념과 사유도 예술이 되는 시대다. 이제 작업실에서 붓을 들고 하루 종일 작업실을 지키는 노동중심의 무의미한 과거 방식은 시대착오적인 작업방식이 될 수 있다.

몇 해 전에 바젤 아트페어에서 에서 바바나에 테이핑한 오브제 작품으로 뜨고 있는 '카텔란'작가의 경우, 가장 게으른 위대한 작가로 평가 받고 있는 것이 현대 미술의 흐름이자 혼돈과 충돌로 변화되는 진화현상의 하나다.

# The Avant-Garde Orientation in Contemporary Art-
## 현대미술의 아방가르드적 지향성

Wave,  Mixed media on canvas 90x160cm Kim, Jang Hyuck

메타버스(Meta-Verse)를 기반한 최첨단(Cutting Edge)시대를 살아가는 요즘, 현대인은 실시간으로 정보를 획득하고 이용하며 타자들과 끊임없는 소통을 할 수 있다. 때로는 이러한 광폭의 속도에 적응을 하지 못해 사회적으로 소외되거나 이탈되는 현상까지 보이고 있는 작가도 많다. 이러한 삶의 변화, 속도라는 심리적인 강박증상에 대한 부적응, 사회병리학에서 기인하는 인지부조화 현상은 예술계도 똑같이 존재하고 있다. 이와 같이 작가는 이제 알고리즘을 기반한 소셜 미디어인 SNS, 페북, 인스타그램 등, 메타인지를 통해 실시간으로 지구촌의 필요한 정보를 실시간으로 획득 할 수 있는 극도로 문명화된 세상에 살고 있는 것이다.

이를테면 세계적인 **MoMA, 빌바오 구겐하임 (Bilbao Guggenheim), 테이트모던 (Tate Modern), 휘트니 ( Whiney Museum)** 등, 명품 미술관은 물론, 세계정상급의 갤러리인 **가고시안 (Gagosian),데이비드저너(David Zwirner), 하우스엔 워스(Hauser & Wirth), 페이스갤러리(Pace Gallery)** 등을 구글 지식검색에서 한 번의 클릭으로 현재 전시중인 작가작품의 이미지는 물론, 가격, 디테일 시장정보까지 획득하는 정말 놀랍고 편리한 환경에서 작가들은 그들의 활동력과 작가비전을 꿈꿀 수 있는 시대에 와 있는 것이다.

그러나 지나친 정보의 과잉 향유는 개별성의 가치를 상실한 판단오류를 발생시킬 수도 있다. 이러한 과학기술의 진보와 맞물려 빠르게 돌아가는 미술환경에서 철학자 **'육후이'( Yuk Hui)** 는 **'코스모테크닉스'(Cosmotechnics)** 라는 '예술과 기술이 융합된 관계미학'의 새로운 담화를 설파하기도 한다. 이제는 첨단과학과 미술이 융합된 변증법의 현대미술도 많이 등장하고 큰 흐름이 되고 있다.

"Some artists are socially marginalized or even left be
cause they are unable to adapt to the speed of the wi
de range."

이제 작가들은 각자의 창의성과 작품세계에 대한 비판적인 사고로
작품을 비교 분석하지 못한다면, 무지한 아마추어 수준의 작가를 탈
피하기는 점점 어려울 수 있는 것이다. **그렇다면 과연 시대정신의 흐
름에 관한 객관적 실체가 무엇인가?** 우리는 이 도발적 질문에 많은
혼돈과 의문을 갖기도 하고, 잘못 **정의(Definition)**된 흐름을 좇아 가
는 오류를 범할 수도 있다. 이 '**레토릭( Rhetoric)**' 에는 다분히 주관
적인 견해로 지배될 수 있는 언어적 위계의 폭력이 따른다. 여기에는
아쉽게도 몇몇 주요 평론가와 전문가, 엘리트 집단의 해석과 판단을
좇는 불편한 진실이 존재한다.

급변하는 사회, 정치이슈, 또는 우리 사회에 긴박하게 전하는 뉴스
거리에 대한 논쟁들, 생각의 다양하게 분절된 파편들, 그리고 지구촌
에서 발생하는 환경위기 등, 시대가 요구하는 오피니언 리더들의 담
론에 관한 과잉 향유 등, 이렇게 잘못 인식된 파편적 사유의 유물과
찌꺼기들이 학문평가와 관계없이 시대정신의 요소가 될 수 있다는
모순과 역설의 예측 불가능이 동시에 발생한다.

그래서 어떤 학자는 현대미술의 '언어께임'(Language Game)에 대
한 위계를 주창하기도 한다.

각주5 : **육후이(Yuk Hui)**는 홍콩 철학자이자 에라스무스 대학교 로테르담
(Erasmus University Rotterm)의 철학 교수다. 그는 철학과 기술에 대한 저
술로 유명하다. 후이(Hui)는 가장 흥미로운 현대 기술 철학자 중 한 명으로
묘사되고 있다 (위키피디아)

## '시대정신이란 무형의 존재이지만 가상의 실체이다.'

그래서 필자는, 시대정신은 많은 사람의 생각과 이해를 바탕으로 객관적 실체를 파악할 수 밖에 없는 제한된 사고의 실체라는 문제제기를 하고 있는 것이다. 이것은 형태가 없는 실체다. 그래서 한 사람의 생각이 아닌 모든 사람이 공유하는 지배적인 가치의 보편성을 기준하여, 미래의 에너지를 암시하는 것이고, 이것은 미래를 지향하는 강력한 힘이라고 말하고 싶다.

그러나 그 시대의 공통 담화구조 속에서 출현한 보편성 개념의 함의라고 주장한다면, 정신이라는 본성이 지닌 깊이와 다양성에 대한 논리 바탕이 약해질 수 밖에 없다. 따라서 개인적으로, 이 말에는 논리 표상의 신념과 무의식의 영역인 초월적 가치, **메타포(Metaphor)**를 더 첨삭해야 포착이 가능하다고 생각한다. 이것이 바로 지향의 메타포이다. 왜냐하면 깨어있는 정신이란 인간이 삶을 살아가는 지향성과 방법의 기표가 되기 때문이다. 그 시대에 따른 정신의 실종은 혼돈과 방황의 역사가 되는 것을 우리는 목격해 왔다. 따라서 시대가 요구하는 정신이란 긍정에너지의 파동과 인간의 지향적 메시지가 분명히 담보되어야 빛을 더 발 할 수 있는 것이다.

포스트 **시대정신**은 과거, 미래가 아닌 바로 동시대의 실존이며, 살아가는 삶을 지속하는 정신적 에너지다. '헤겔'과 라캉'은 **실존(Being)**을 S1(언어구조)으로 표기하고 삶의 지향성을 인간존재의 가장 중요한 이유로 얘기하고 있다.

이와 같이, 동시대정신은 동시대 예술을 잉태한다. 예술의 존재에 관한 질문은 살아가는 새로운 문제의식에 대한 지성의 산물이고, 삶의 관심에 대한 돌파구를 찾는 강력한 에너지인 동시에 지향의 메시지인 것이다. 그럼에도 시대정신은 그 의미에 대한 정확한 데이터 분석으로 논증 할 수 없는 **모호성(Ambiguity)**의 메타언어임에 틀림없다.

48

'The spirit of the times is an intangible being but a virtual being.'

From inner space, Mixed media fabric, paper on canvas board 70x90cm, Heo, Eun Young

. 그러나 어느 학자는 **'메타'**(Meta)의 진리는 실재하지 않는 허구이며, 이 용어는 철학자들 사이에 실재하지 않는 무당(무속)언어라고 폄하하고도 있다. 오히려 이것을 **'공백'** (Vacant)이라고 말한다. 필자는 여기서 '공백'은 위대한 창조가 출현하는 진공을 의미하는데 동의한다.

따라서 창작의 시대적 진리는 없다는 것이다. 모든 것은 변하기 때문이다. 이것은 '자크 라캉' 철학의 상징계, 탈상징계의 개념과 일치한다. 즉, 시대정신은 동시대에 현존하는 개념으로써의 외양과 언어적 기표에 관한 상징의 함의일 뿐이다. 그래서 우리는 이러한 잘못된 해석과 언어의 유희와 혼돈으로, 때로는 그 의미에 대한 허구성에 포획되는 과잉믿음에 갇히는 위기를 맞기도 한다. 그러나 작가에 있어서 시대정신은 매우 중요하다.

만약 21세기의 작가가 20세기의 예술성과 작품방식을 따라 간다면, 이는 과거를 다시 소환하여 **치환(Transposition)**시키는 일이며, 단순히 1차원적인 **재현(Representation)**방법의 숙련된 장인이 되는, 의식 없는 무지한 작가로 분류되는 것이다. 굳이 세계적인 모더니즘 평론가 클레멘트 그린버그' (Clement Greenburg)가 주창했던 회화에서 **'평면성'(Flatness)**이라는 순수미학의 한계성에 관한 **회의론(Skepticism)**을 거론하지 않더라도, 작가는 그 시대에 존재하는 한, 자신의 작품에 대해 정교한 논리성과 방법론을 보여주어야 할 사회문화 그리고 미술사적 책임이 따른다. 이를테면 19세기 인상주의 화가 마네,모네가 자연의 빛을 바탕으로 실상을 재현(再現)하는 화려하고 달콤한 묘사법이 동시대의 작가들에게 어떤 것을 전하고 있는가를 살펴보아야 한다.

각주6:**클레멘트 그린버그(Clement Greenberg**, 1909년 1월 16일 - 1994년 5월 7일) 주로 20세기 중반 미국 현대 미술과 밀접하게 연관된 예술 비평가이자 형식주의 미학자로 알려져 있다. 그는 예술 운동 추상 표현주의와 화가 잭슨 폴락과의 연관성으로 가장 잘 알려져 있습니다(위키피디아)

# Representation-재현

Stalled Light-Sate Board, Mixed media, Led Light, 50x50x3cm 2023,
Kang,, Mi Ro

# Anachronistic-시대착오적

19세기 러시아 아방가르드작가인 '**알렉산더 로드첸코**'(1891~1956)의 사진복재에서, 시대적 이데올로기인 '**프로파간다**'(Propaganda)의 외상에 대한 과감하고 저항적인 낯선 앵글(로드첸코 원근법)을 상기해본다. 지금도 여전히 풍경화 즉,'그림'(Picture)이라는 단순한 대상에 초점을 맞추고, 기초앵글에 피사체를 조준하고, 단순 시각의 시대착오적 구도와 고전의 원근법을 복음처럼 적용하여 사물묘사에 치중하고 있는 작가가 있다면, 이는 시대를 반하는 게으른 사상의 장인 작가에 불과한 것이다. 그에게 정말 아무리 뛰어난 테크닉과 화려하고 절묘한 묘사법이 있더라도 그것은 **사상과 작품에 대한 개념철학이 부재한 작가에 불과한 즉, 대상에 대한 단순한 재현 (Representation)의 기술자인 것이다.**

이제 작가가 물감과 붓으로만 대상을 표현하고 재현하는 시대착오적 회화방식은, 일반 관람자에게 시대를 뒤로 돌리고 과거로의 회귀를 강요하는 유령 같은 몰가치성의 창조행위에 불과한 것이다.

'**작가라면 대중이라는 불특정 다수에게 상상력을 촉발시키고 새로운 궁금증과 작품 뒤편에 봉인된 도발적 함의를 던져야 한다.**' 예술가는 자신의 예술 가치의 상상력과 즐거움을 전하고, 이를 통해 진화된 문화예술을 이끌어가는 선구자 정신을 동시대 사람들에게 감동을 선사하고 파장을 일으키는 역할도 감당해야 한다. 진정한 예술은 그 사회에 풍부한 예술,문화의 가치를 남기고, 이러한 환경에서 대중이 향유하도록 영향을 끼치는 사회 보편성의 문화의식과 공리 의무도 따르기 때무이다,

각주7: **알렉산데르 로드첸코**(러시아어: а лександр м ихайлович р одченко; 1891년 12월 5일 - 1956년 12월 3일)는 러시아와 소련의 예술가, 조각가, 사진작가, 그래픽 디자이너였다. 그는 구조주의와 러시아 디자인의 창시자 중 한 명이었다 (위키피디아)

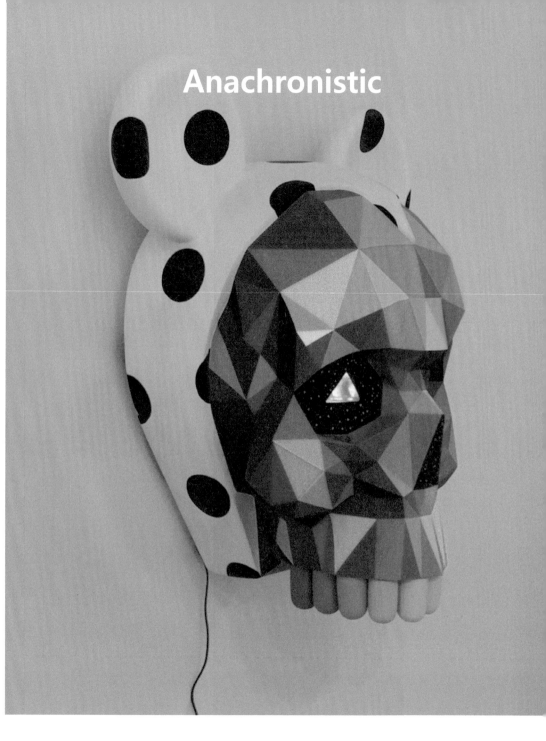

# Anachronistic

# 'Noesis 노에시스' – 의식작용

시대를 선도하는 예술정신이 없다면 작가의 지적 능력이 결여된 저급한 예술가에 지나지 않기 때문이다. 그래서 과거를 봉인하고 미술사의 담론을 재 관측하려는 창작본성인 '잉여향유'의 탐닉행위, 이에 따르는 작가의식 또한 매우 중요한 가치이며, 작품제작 과정으로부터 작가의도가 표출되고 의식활동이 살아있어야 하는 것이 작품제작의 필수 요소의 하나다.

**그럼 과연 작가의식이란 무엇인가?**

작가의식이란 작가의 사유방식으로부터 시작되는 본성과 생득적인 것이다. 예술가에게 이것이 없으면 죽음과 같은 존재에 불과하다. 동시에 숨 쉬며 살아 존재하고 삶을 지탱하는 정신적, 심리적, 생리학적 요소인 것이다. 작가정신에 내재한 **"의식의 흐름(Stream of consciousness )"**이야 말로 현대 예술문학을 평가하는 보편적 서사로, 그 시대의 변곡점을 수식하는 기준이 되고 있으며, 서구 현대 문학사조의 시초가 된 어원이기도 하다. 이것은 대자연의 태도에 대하여 순수의식을 깨우는 일종의 파동이다. 즉, 문학사의 역사적 맥락을 구분할 때, 시나 소설의 작품에서 언어 표현과 수사를 분석하여 평가할 때, 시대성을 구분하는 가장 근본이 되는 기표이다. **(윌리엄 제임스-William James)**를 재소환 하고 그의 의미를 되 새긴다.

이것은 앞서 언급한 '훗설(Husserl)'의 현상학에서 지향성의 **'노에시스(Noesis), 즉 의식작용'**과도 비유되는 지점도 있다.

"작가의 의식이란 사유방식으로부터 시작되는 생득적인 것으로 이것이 없으면 죽음과 같은 존재에 불구하다."

"Artist's consciousness is an innate thing that begins with a way of thinking, and without it, it is like death."

Into the space, Lenticula 2018, Park. Hae Kweng

# Paradox-역설 / Contradiction-모순

## Modernism / Post Modernism: Alter-Modernism

오늘날 포스트시대정신은 작가의 고양된 의식과 배경을 고대, 근대와 현대의 작품을 구별하는 작가 내면의 특질에서 출현된 상징과 언어 기표를 말한다. 이는 곧 예술작품에 있어서도 같은 맥락이 존재한다. 과거 근대 모더니즘에서 현대라는 포스트 모더니즘으로 동시대 예술의 상징 기표가 되고 있다. 바로 현대적 개념이란 작품의 예술 요소인 재료, 기법, 표현방식, 작품 컨셉(Concept), 자기독백의 글쓰기 등, 에서 부터 이제는 탈 장르, 탈 맥락화와 멀티매체, 다채널 미디어, 영상, 설치, 공연 등, 다원예술**까지** 포괄하고 있다. 그 중심에 열정과 광기, 현대 철학자들이 언급하는 용어인 해체, 뒤집기,미끄러짐 가운데도 순수의식과 예리한 직관이 작품을 지배하는데, 이 모든 것이 독립적으로 존재하며, 통합된 창조성의 가치로써 작가의식이 내재하는 외상(外象)에 대한 기호적 표현방식을 말하는 것이다.

이를테면 위 문학사의 시대 기준점이 되는 현대성은 **"의식의 흐름"** 에 있어서 '**메타포(Metaphor)**'라는 은유적 표현성 보다는 '**페러독스(Paradox)**'나 '**아이러니( Irony)**'그리고 '**적타포즈(Juxtapose)**'라는 모순적 표현에 가까운 말이다. 이 맥락을 회화장르에서 풀이하면 현대라는 개념은 고전주의의 르네상스, 근대의 사실주의나 인상주의가 아닌 네오 다다, 추상표현과 개념주의, 나가서 포스트모던에 환유시키는 비유가 가능하다. 그렇다면, 18.19세기 **사실주의 (Realism)**의 문학은 미술영역에서 '철 지난 **고전주의**'에 이르는 맥락적 유추가 가능하다.

Blue, Oil on canvas 120x 180cm 2019 Ko, Young Il

역설적으로 문학이 존재하기 때문에 회화 장르를 평가하는 평론 즉, 문학의 (Essay)에세이가 태동된 것이다. 왜냐하면 문학사조는 미술사조와 역사의 맥을 같이 하기 때문이다. 언어구조(S1)속에서 '소쉬르'의 기표(시그니피앙)가 있어야 심오한 예술세계를 역사적으로 정의하고 평가하고 기록할 수 있다는 뜻이다. 여기서 필자는 **'의식의 흐름'**은 작가 내면에 흐르는 자아 개념과 의지가 정신세계와 맞물려 피의 속도로 흐르고, 살아 숨 쉬는 고귀한 정신을 표출하는 사건적 행위라고 강조하고 싶다. 따라서 의식의 흐름은 예술혼을 표현하는 하나의 기표다. 현대미술은 여기에 형이상학적 언어의 모호성,불안전성, 탈 맥락화가 상당히 기능하는 다양한 심미적 존재를 허용해야 하며, 즉, 가상실체의 명확한 상징성,구체성은 존재하지 않을 수 있어서 칸트 철학사상의 현상系와 지혜系 사이의 초월성을 인용하여 적용하고, 결정론이 아닌 이 의미 해석에 각자의 개별적인 깊은 사유의 유추해석이 뒤 따른다.

**프레드리 니체(Friedrich Nietzsche)**를 현대 실존철학의 아버지라 평가하고 있는데 특히, 라캉, 들뇌즈, 푸코 등, 대부분의 현대철학자들과 현대미술에 가장 큰 영향력을 끼쳤으며, 세계적인 화가 '마르쉘 뒤샹'은 이들로부터 큰 영향을 받았다. 니체는 근대 철학의 뒤집기부터 그의 현대철학은 시작점을 찾았다고 볼 수 있다. 인문학에 바탕을 둔 그의 철학 사유는 존재의 일원론으로써, 이원론적 사후세계를 부정하고 인간의 생존이라는 현실에서 힘이라는 에너지의 근원을 얻고 있으며, 최종적으로 발기(發起)라는 지향적 에너지를 강조하고 있다. 여기서 발기는 힘의 극점이라는 함의다.

**각주8: 페르디낭 드 소쉬르(Ferdinand de Saussure,(1987- 1913) 는 스위스의 언어학자로 근대 <u>구조주의 언어학</u>의 시조로 불린다. 이후 그의 이론을 받아들인 <u>사회학</u>에서도 구조주의 사회학이 발생하게 되었다.

# Signifiant 一시그니피앙

, Funk1 Mixed media on aluminium slk fabric board 90x120cm, Cho Kyoung Ho

# Stream of Consciousness-의식의 흐름

**이와 같이 의식의 흐름이란 승화로 가는 움직이는 '아방가르드 정신'이며, 작가의 새로운 작품세계를 지향하는 탐구적인 도전과 저항정신이라 말하고 싶다.** 따라서 동시대를 사는 작가의식은 그가 스스로 조직하고 표방하는 생존이자 예술작품의 고귀한 가치인 것이다.

작가는 늘 깨어 있어야 한다. 과학자와 같은 태도의 실험행위를 언제나 작가의 정신적 도구라고 생각해야 한다. 그리고 그의 실험장에서 새로운 창작이라는 사유와 의식 덩어리인 신종 에너지의 결정체인 대타자(大他者)를 발견해야 하는 것이다. 동시에 작가의 의식과 정신은 늘 머물러 있어서는 안 된다. 예술가의 네오아방가르드 정신은 진행형이기 때문이다.

따라서 **'차이와 반복'**의 탐구를 향한 생각이 늘 발현 되어야 한다. 작가는 때로는 항상 의식의 허구라는 다차원의 세계에서 분절되어 먼지처럼 부유하고 방황하지만, 광기와의 자유로운 싸움은 물론, 역설적으로 이드( ID )라는 무의식의 쾌락과 고통(주이상스)의 공백을 찾아 **황량한 공간에서, 죽음에 이를정도의 고독한 실험자가 되기를 자발적으로 지향해야 위대한 예술품을 창조하는 진정한 작가가 되는 것이다.** 이러한 작가적 태도와 의식이 예술감성의 비밀코드다. 그래서 예술가에게는 타자의 언어에 저항하는 무거운 침묵이 필요하다고 사상가들은 말하고 있다.

**각주9: 의식의 흐름(Stream of consciousness)**은 미국의 심리학자자 윌리엄 제임스가 1890년대에 처음 사용한 심리학의 개념이다. 그의 이 개념은 아방가르드와 모더니즘의 문학과 예술에 직접적인 영향을 끼쳤다. /**위키백과**

I emphasize the artist's consciousness and the spirit of the times because many Korean artists still produce an achronistic works, not contemporary art '필자가 작가의 의식과 시대정신을 강조하는 것은 아직도 많은 한국작가들이 동시대미술이 아닌 시대착오적인 작품을 제작하고 있기 때문이다.'

Trace of Sans, Flow ,Acrylic, Resin on Wood panel, Koo, Sang Hee

Return to virtual reality 70x120cm, Mixed media on canvas 2023 Park, Young Yul

2장

Value of Expression in Artworks
Value of Expression in Artworks

작품성의 가치발현

# What is the value of artwork ?
작품의 가치란 무엇인가?

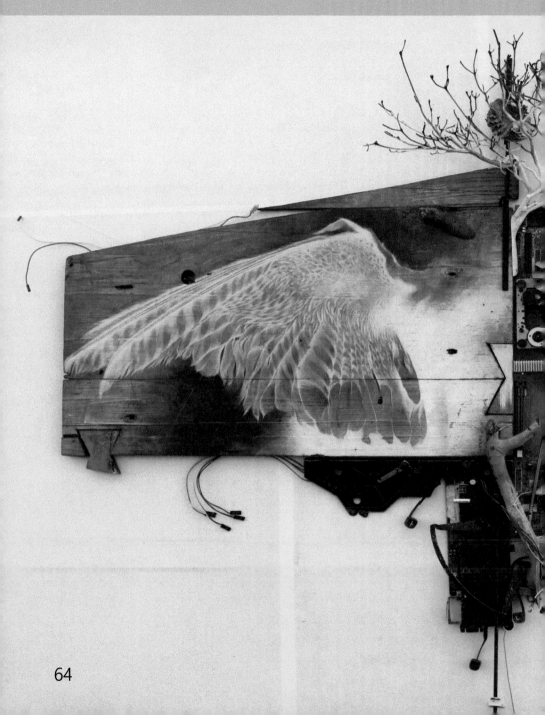

# 작가 **필살기**를 위한 **현실방법론**

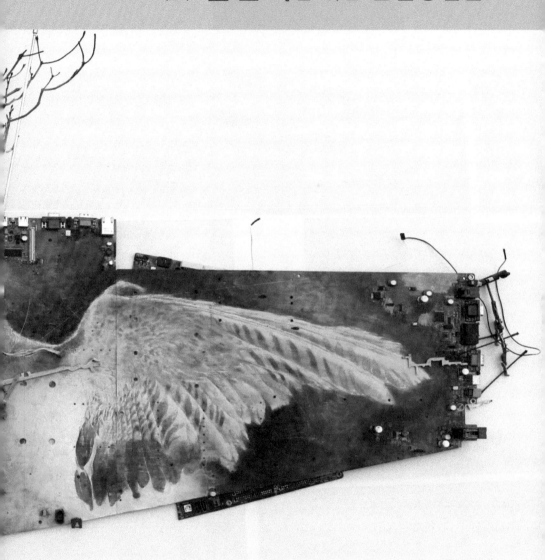

Episode –Angel 1520, 145x100cm,Acrylic on objects, 2015, Seol, Kyung Chul

# 작품성의 가치발현

예술론은 늘 인문학, 철학 사유를 기초로 깊이 있게 전개하는 학문이다. 그래서 필자는 **예술의 작품성과 차별성의 가치발현에 대한 개인 경험과 감성을 기반으로, 일반적인 미학의 오디세이 담론으로 이야기 하고 싶다.** 동시에 심오한 학술 논쟁이나 비평을 가능한 배제하면서 '생각의 다양한 앵글'이라는 제 3자의 관찰자 시각에서 본질적이고 실질적인 현상을 얘기하고 싶다. 그러나 분명한 것은 다소 필자의 주관적 견해도 있을 수 있으므로, 작가 혹은 독자의 입장에서는 이 책을 통해 최종 결과물을 유효하게 획득하길 바라며, 작품성에 관하여 공백(空白;Vacant)이라는 진리 사이의 다양한 방법과 생각으로 이해되길 바란다.

예술의 작품성이란 작가의 자율성으로부터 발현된 독창적인 결과물인 셈이다. 그래서 이것의 차별화된 형식과 표현양식은 오직 작가에게 달려 있다. 창작은 기존질서를 깨는 행위부터 시작된다. 그래서 작가에게는 항상 작품을 창작하기 전, 개인적 서사의 사유 속에 사전구상이라는 밑그림에 대한 이미지 연상의 상상단계가 있다. 철학자 자크 라캉은 이것을 사유의 '상상계, 상징계, 초월계' 등으로 구분하고 있다.

미술을 철학의 사고로 연결하여 보면, 작품제작을 위한 일차적 단계인 상상단계는 우선 자신의 생각 속에 이것들을 단계적으로 구성,조합, 유추하고 이입시키는 단계다. 다음으로, 그 이미지를 다시 자신의 의식 속에 투사시키고 상상과 상징 사이의 기표인 '공백'에서 뜨거운 열정과 혼으로 순수의식을 각성시키는 것이다. 그 다음 과정으로 다양한 상징기표를 융합,조절하고 이미지 도출,개념정리, 모순차용, 변환 등을 상호 침투된 개인의 미적 감성으로 그 작품 내용을 의식 속에 상징화 시킨다. 이러한 방식은 일반적으로 작가가 스케치북이나 종이 위에 밑 픽업(드로잉)하는 태도를 말한다.

# Value of Expression in Artworks

철학자 '베르그송'의 '물질과 기억'에 대한 용어처럼 '시간의 연속'이 작가 의식안에 존재하고 있는 것이다. 그리고 '알랭바디우'는 '존재와 시간'에서 인간의 진보를 확신하는 긍정적인 가치를 언급하고 있다. 이와 연결하여 보면, 작가의 시간과 존재이유는 늘 미학의 가치라는 상징기표를 향해 탐닉하는 운명에 있는 것이다. 물론 현존재라는 '즉흥성'에 의한 순간적인 직관을 **주이상스(Jouissance)** 감성으로 직접 화면에 옮기거나 해프닝에 의한 **임의접속(Arbitrary Contact)**이라는 **나이브(Naive)**한 작업 방식의 예외적인 작가도 있다. 이와 같이 창의성의 발현은 무의식의 진공으로부터 나온다. 사실 이러한 예술의 다양한 가치에 관한 난맥상의 이유로, 심오하고 난해한 작품성의 가치에 관한 설명은 너무 무거운 주제다. 따라서 필자는 해외 미술시장의 경험과 이에 대한 시장전략을 기반하여, **작품가치에 관한 것이 실질적으로 그 작품이 대중과 어떻게 소통되고 또, 어떠한 코드와 요소들이 그들을 향해 중요하게 영향을 끼치는가?** 하는 얘기에 초점을 맞추고자 한다.

우선, 이와 관련한 글쓰기에 앞서 예술품이 사람들에게 어떠한 사회,문화적 영향을 주고 있는지 잠시 눈여겨볼 필요가 있다. 우리가 가장 쉽게 생각해야 할 기본적인 것은 현재 우리가 사는 사회에서, 사람들이 스스로 만들어낸 창작이라는 작품과 관련된 외형적인 사회현상 즉, 문화예술의 **'형식과 내용'** 등의 커다란 흐름과 이에 대한 관심과 **트랜드(Trend)**를 살펴볼 필요가 있다. 기본적으로 사람들은 작가와 관람자라는 사회 관계 속에서, 상호 수평으로 존재하면서 수직적인 감성으로 삭가의 예술적 감성과 미감, 그리고 촉각인식을 서로 공감하고 주고받는다. 우리는 이것을 현대적인 감각의 체감에 의한 자연적 태도라고 얘기 하고 있다.

**각주10: 앙리베르그송** -19~20세기의 프랑스의 유대인 철학자로 '프랑스가 낳은 가장 프랑스적인 철학자'로 칭해진다. 생명의 특성인 진화를 '지속'이라는 관점에서 풀어냈다. 그의 철학에선 순수 지속이라는 시간 개념이 항상 빠지지 않는다.**출처 / blog naver,com**

# Publicity- 대중성

이는 물의 흐름이 높은 곳에서 낮은곳 흐르는 자연원리, 즉, 문명에 관한 인간의 인식은 앞서거나 뒤쳐지는 선후 상호작용에 의한 인간관계의 불편한 도식이 존재하는 것이다. 이것이 인간 스스로 만들어낸 우리 삶의 질서이자 예술을 인식하는 서사의 원리다.

이것은 '예술을 위한 예술'이라는 수사의 허사성을 떠나 시장 논리의 토대 위에서 보는 관점이다. **그러면 예술작품의 대중성이란 무엇인가?** '"이것은 종속적 사람들의 집단적 성격의 팬( Fan)문화 현상과 관련된 규범과 관습,제도 따위를 총체적으로 포괄하는 팬 사회를 지칭한다'"라고 전문가들은 말하고 있다. 또한 예술분야 역시 주로 중,하류층을 대상으로 예술과 대중성 사이 결핍이나 중첩된 인간의 사회적 관계성에서 보편성을 기반하여, 사람의 무리들이 상호 좋아하는 어떤 대상의 속성이나 매개물 사이에서 즐거움을 찾아 자발적으로 일치하는 팬덤 (Fandom) 같은 집단현상을 말한다. 즉, 같은 취향의 어떤 대상을 많은 사람이 함께 좋아하는 현상이다.

이것은 아무리 작가가 만들어낸 작품에서 미학의 질이 뛰어나고 전문가 집단의 찬사와 높은 미학적 평가를 받는다고 해도, 우리 사회문화 영역의 예술장르에서 필수적인 소통의 기재로 공감이 되어야 하는 것 또한 중요한 요소의 하나다. 따라서 대중이 그 현란한 표현과 다변적인 수식을 인지하지 못하거나 외면한다면, 대중의 보편성 기호도 측면에서 그 작품은 대중성이라는 범주에서 이탈되기 쉽다. 그리고 그것은 결국 소외되고 생명력 없는 박제나 화석(Fossil)같은 박물관용 예술품이 되고 만다는 불편한 진실이다. 다만 예술작품의 재화로써의 가치, 즉 불신화 (Fetisch)를 배제시킨 현실적인 작품본질에 관한 순수한 의지로써 이야기다.

'할 포스터' 는 미술과 상품 사이의 모순관계인 물신화 (物神化)에 관한 모더니즘과 대중문화의 변증법을 얘기하고 있으며 '미적 교환가치'에서 미술과 상품 사이의 붕괴를 논하고 있다.

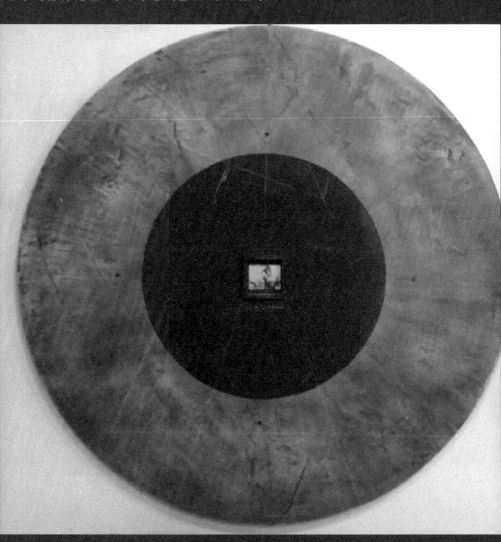

# Metaphysical Realm-형이상학적 영역

과연, 그렇다면 예술작품의 가치에 대하여 첨예하고 복잡한 해석부분에 있어서 과연 누가 합리적인 답을 할 수 있을까? 이 난해한 질문에 있어서 전문가들의 불가피하고 생산적인 충돌이나 그 역할까지 작가들의 작품 방향성에 대하여 많은 사유와 공론과정이 필요하다. 이 예민한 문제를 보편성의 잣대로 보면, 사실 사람들이 예술품을 보고 느끼는 관점-POV (Point of View)으로부터 대부분 발생한다고 말 할 수 있다. 이에 관한 다양한 관점과 회의적 판단이 생길 수 있는 부분은 미술을 둘러싼 전문영역에서 깊게 고민해야 되는 중요한 이슈다.

고전을 차입하며 말하면, 아리스톨(Aristoteles)은 미술을 '크기와 질서'라는 상징적인 수식을 말하고 있다. 이것은 철학 문법의 다차원적인 형이상학의 인식론으로 접근해야 설명이 가능한 탈 맥락적 정신영역이라는 의미다. 그러나 그 시대의 고전 해석은 이데아 중심의 합리적 인식일 뿐이다. 동시대의 포스트모더니즘 시각에서 보면, 이 부분의 철학 논제에 있어서는 여전히 충돌과 중첩의 혼돈과 모호성이 존재한다. 어떤 사람은 예술을 철학의 하위개념이라고 하나 필자는 동의하지 않는다. 왜냐하면 예술은 철학 사유와 심리학, 인문학, 자연과학 등 모든 학문을 통섭하고 관통하는 학문이기 때문이다. 종교와 예술은 오히려 철학이나 심리학, 인문학 등 보다 상위개념의 이데아라는 것이 개인적인 생각이다. 그럼에도 현대미술은 난해하고 도발적이다. 그래서 아서댄토(Aurthor Danto)는 '현대미술의 종말'을 말하고 있는지도 모른다.

각수11: 아서 콜먼 단토(Arthur Coleman Danto, 1924년 1월 1일 - 2013년 10월 25일)는 미국의 예술 비평가, 철학자, 컬럼비아 대학교의 교수였다. 그는 내셔널(The Nation)의 오랜 예술 비평가이자 철학적 미학과 역사 철학에서의 그의 업적으로 가장 잘 알려져 있지만, 행동 철학을 포함한 많은 분야에 중요한 기여를 했다.. (위키피디아)

Because art is a discipline that penetrates all disciplines of philosophy, psychology, humanities, and natural sciences.

왜냐하면 예술은 철학적 사유와 심리학, 인문학, 자연과학 등 모든 학문을 통섭하고 관통하는 학문이기 때문이다.

An Incident, Installation,-Cashbox USD, Perfume, Poetry Tobacco Alvin Lee Bung Lyiol, 2022

그럼에도 여전히 많은 전문가들은 언어의 구조 틀에서 미술을 논하는 것이 예술이라는 기표를 읽어내는 유일한 방식이라고 말하고 있다.

그러나 이것 또한 현대미술의 역사적 시간성의 횡단과정일 뿐인 것이다. 시대개념을 떠나 우리에게 잘 알려진 **미켈란젤로(Michelangelo 1475-1564 )가** 천지창조 천장화를 그릴 때나 **크림트( Gustav Klimt 1 862~1918)가** 성당벽화를 제작 할때, 그 시대의 종교 지도자들과 마찰을 빚은 이유는 예술이 갖고 있는 신비한 특성, 예술가의 자유로운 탐닉, 즉 예술가가 지니고 있는 고유의 신념과 이데아 중심의 종교적 신념과의 충돌로 인해, 보편적 인식론을 전복시키는 분명한 가치의 차이에 관한 논쟁의 틈이 존재 하기 때문이었다. 이것은 예술이 이 세상에 존재를 과시하는 신성한 공백이다. 예를 들면, 현대음악가 '존케이지'의 현대음악('4분33초')은 침묵(Tacit)의 기표를 극대화하고 있다. 철학자 '비트켄 슈타인'은 '"어떤 대상에 대해 말 할 수 없을 때 침묵해야 한다"고도 말하고 있다. 이것은 신성한 침묵을 강조하고 미학의 다변적 수식을 부정하는 말일 수도 있다. 그럼에도 이러한 예술 작품담론에 관한 토론에서 이슈가 이슈를 생산, 생성, 변이하는 과정에서 차이에 관한 대립이 늘 반복적으로 발생하고 있다.

**The reason why we were at odds with religious leaders of the time when Michelangelo, well-known, painted ceiling paintings and Gustav Klimt 1862-1918 painted the walls of the cathedral is that there are clear differences due to the inherent beliefs and religious beliefs of art.**

각12::비트겐슈타인의 철학 입문은 수학과 논리학에 대한 관심에 따른 러셀과의 만남에서 시작되었다. 유명한 말로는 전기 철학시절을 대표하는 **"말할 수 없는 것에 대해서는 침묵해야 한다 /출처:나무위키**

Unknown code Rope, Mixed media on canvas, Alvin Lee, bung Lyol

# Spontaneity-자발성

예술의 자발성이란 작가가 지닌 자율성의 무의식으로부터 나온다. 만약 이것이 타자에 의해 억압된다면 예술의 고유성은 사라진다. 이와 관련 과거 미술사에서 종교, 문화예술 부문에서 상당히 많은 논란이 있었다. 그러나 그 시대의 종교의 윤리와 법도 예술의 자발성에 의한 예술가의 정신을 박탈하거나 강요할 수는 없었다. 중세 왕정의 예술이 종교철학의 종속적인 위치에도 있었지만, 절대적인 통제는 불가능 했다는 이야기다.

이것은 예술의 자유로운 사유가 논리적 사고의 철학이란 학문을 초월하는 가치가 있었기 때문이 라고 생각한다. **역설적으로 비논리의 본능적인 무의식의 자발성이 논리의 이성을 초과한 것이다.**

따라서 미술의 자발성의 원형이란 '프로이트'가 얘기하는 인간의 '원망충족'의 본능인 동물적인 자아로부터 출현한 원시적 '광기의 배설물'인지도 모른다.,

오히려 **'조르주 바타이유(Georges Bataille)'** 는 '배설의 야만적 대상을 최종 미학'으로 수사하고 있다. 그는 **"예술의 수학적 계산이라는 외투를 벗어야 한다"** 는 것이다. 사실상 작가 작품의 내용이 과학처럼 수치의 사고와 논리적 합리성을 수반하는 것이라면 예술의 가치는 순수지각을 박탈당하고 오히려 천박하고 빈곤해 질 수밖에 없다.

예술은 논증하는 학문이 아니기 때문이다. 미술에 있어서 그 가치의 이론적 배경이 뚜렷하게 설명된다면 예술만이 느낄 수 있는 신의 한 수 격인 예외적 **황홀경(Ecstasy)** 을 떠나야 한다

---

**각주13: 조르주 알베르 모리스 빅토르 바타유**(Georges Albert Maurice Victor Bataille, (1987- 1962) 는 프랑스 지성인이자,문학,인류학,철학,경제,사회학에대한 글을 쓰는 저술가이다. 에로티시즘,신비주의,초월주의등의 주제를 주로 다루는 글을 쓴다.(위키피디아)

74

'If the content of an artist's work involves numerical thinking and logical rationality like science, the value of art will be rather shallow and impoverished.'

Trace of Life, mixed media on Canvas 90x120cm, Park, Byung Choon

# Pseudo Creative-유사창조

니체는 '신은 죽었다.'고 말하지만 초월적 대상인 '초인'으로 그의 존재를 대신하고 있다. 이것은 인간의 인지한계를 넘어선 대상을 예기하고 있는 것이다. 따라서 작가의 작품성에 대한 본질적인 독창성과 그 차이, 그리고 그것들의 가치를 만드는 것은 예외적인 신의 영역일 수 있다. 왜냐하면 작가 나름의 각자 정신세계가 다르고, 예술작품의 모든 형식이나 개념은 **가상 실체(Virtual Entity)의 표상**이기 때문이다.

따라서 우리는 이것을 표출하는 기호나 형식이 다르기 때문에 거대한 대타자의 함의인 '**유사창조(Pseudo Creative)**'라는 용어를 잠시 인용하고 떠올려 이 문제를 풀어 보고자 한다. 인간의 위대한 예술작품도 단지 신에게 도전하는 '시뮬라르크' 즉, 모방창조라는 사건일 뿐이기 때문이다. 이것은 신의 존엄성을 위반하고 신성불가침의 영역에 대한 죄악이자 인간의 창조행위에 대한 신의 엄중한 심판인 것이다. 인간의 창작은 보잘것없는 근원적인 모방행위일 뿐이라는 것이다.

이것은 인간이란 나약한 주체의 소외(疎外)를 뜻하며 이세상에 새로운 것은 없다는 가정이다. 이 지점은 개인적 인식과 성찰에 의한 필자의 생각일 뿐이다. 그러나 이러한 자유로운 예술 생태계 때문에 **앤디워홀(Andy Warhol)**의 '기술복제'라는 명분으로 현대 사회의 고발적 작품이 출현하고 세계적인 작가를 만들어내는 환경에 이른 것이다. '발터밴야민'은 **"미술의 아우라는 무너졌다."**라고 말한다. 이와 같이 창작에 있어서 비합리성과 변증법은 이처럼 지속되고 있는 것이다.

---

각주14: **기호학 Semiotic** -소쉬르, 기호학자
**유사창조( Pseudo Creative)**의미 / 종교적 4 대 큰 죄악 중 하나 - Quadruple sinister-1. Enormously stout 2. Extremely selfish. 3. Endlessly avarice 4. Pseudo creative (유사창조)

‘미술의 아우라는 무너지고 비합리성 변증법은 지속되고 있는 것이다.’

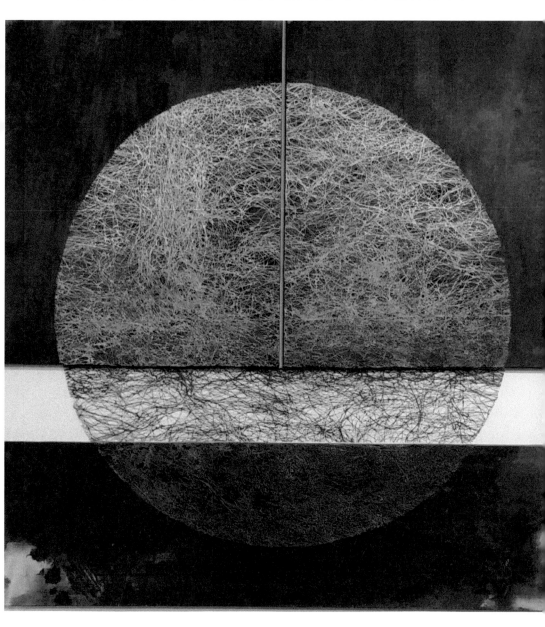

Thinking about the Moon, Mixed Media, Fabric threading on canvas, 100x100cm,
Lee, Kyung Hee

# Artist's
# Survivals
# in Global

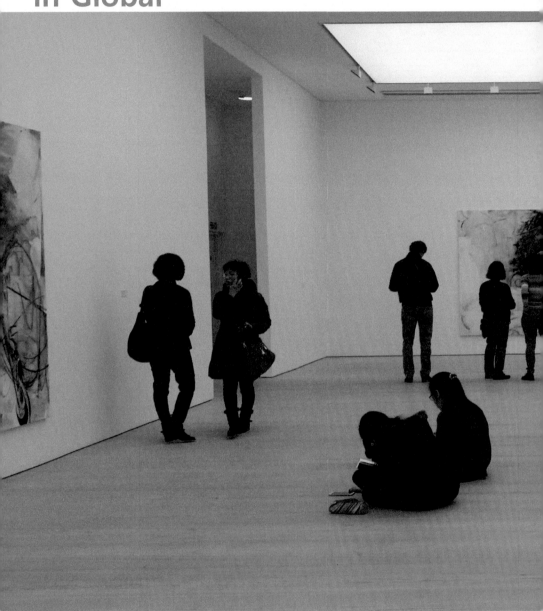

Saatchi Museum London

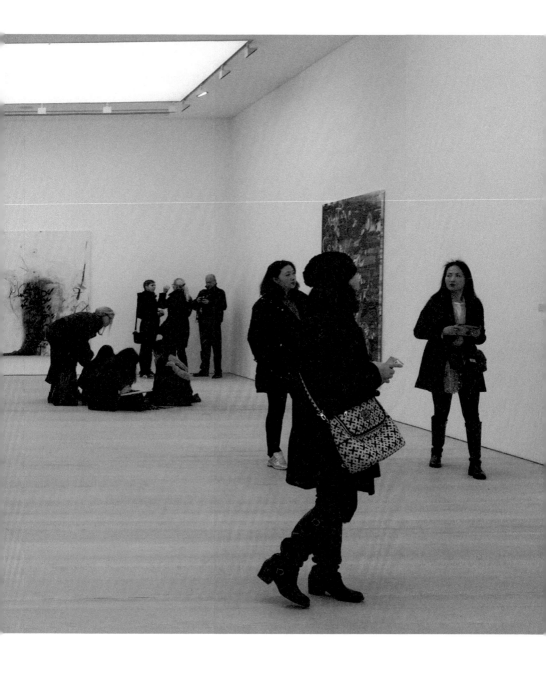

# Artist's
# Survivals
# in Global

Hong, ,Ju Young, Color of land, 66.7x100cm, pigment print, 2023

80

# 3장

## Essence of Aesthetic work
## Essence of Aesthetic work

## 작품성의 본질

# 작품성의 본질-
# Essence of Aesthetic Work

## 미술영역에 있어서 과연 작품의 본질이란 무엇을 말하는 것인가?

　"인간은 욕망하기 때문에 강한 존재"라고 니체, 그리고 라캉 철학은 덧붙인다. 많은 사람들이 알고 있듯이 사실 예술은 인간의 욕망으로부터 창조된다. 예술의 작품성이란 욕망의 결과물로써, 그 자체가 갖고 있는 고유한 본성과 특질인 셈이다. 그 속에는 **시각적인(Visual)** 유,무형의 조형요소가 있는데, 이것을 평가하는 **미학주의 (Aestheticism)** 라는 다소 도식화된 고전의 법칙이 존재한다. 사실 작품을 미술사의 관점과 심미적 조형원리의 기준으로 현대미술의 내용을 관측하면, **탈맥락적 (Decontextual)인 모순(Oxymoron)**기표라는 조형언어로 은밀히 존재하고 있다. 그래서 어느 누구도 쉽게 이것을 객관화 시킬 수 없는 심오함과 난해함이 동시에 있다. 모든 사람이 각자의 작품을 보고 느끼는 직관과 감성이 다르기 때문이다. 더욱 어려운 것은 이러한 인지현상이 미술사의 계보에 의한 지배와 이를 평가하는 전문가의 언어 권력에 따라 그 기준점이 모호하고 늘 다르게 변화한다는 사실이다. 이렇게 작품의 본질을 파악하고 평가하는 일은 작가 본인을 제외한 모든 사람에게 어렵게 이해되는 부분이다.

　그럼에도 보편성 기준에서 볼 때, 예술작품의 본질은 작품으로써 그 가치를 부여 받는 새로운 생명과 같이 위대한 것이다.'

'텍스트에서 텍스트로 이동하는 방황 속에 마지막 꼬리 부분에서 작품은 탄생한다. ' 고 말한다."(롤랑바르트)

각주15: **롤랑 제라르 바르트**(프랑스어: Roland Gérard Barthes, 1915-1980)는 프랑스의 철학자이자 비평가 이다 (위키백과)

Inner mind, Ego, Mixed media,90x150cm poly vinyl on frame, Park , Young Yul

덧붙여서 작가가 추구하는 **'숭고의 미학은 시각적 유희와 영혼의 울림이 있어야 한다.'** 필자의 사상이다. 따라서 미학의 함의는 예술작품에 관한 형이상학, 정신적 가치의 융합으로 만들어진 하나의 결정체와 같은 것이라고 말 할 수 있다. 인간의 정신세계는 본능적인 욕망으로부터 결핍된 생존의 불안감으로 인한 불확실성 때문에 항상 유약한 존재일 뿐이다 라고 사상가들은 논하고 있다. 그래서 '쇼펜하우어'는 예술만이 인간의 소외를 치유할 수 있다고 말한다. 이것을 '라캉的 해석'으로 **'잉여향유의 결여''**라고도 한다. 그래서 인간은 영원한 목마름과 같은 예술에 대한 표현욕구와 환각적 욕망이 시간이 흐를수록 증폭된다. 이러한 이유로 배설욕구와 같은 자신들의 불안감, 우울; **멜랑꼴리(Melancholy)** 는 치유와 위안의 양가성인 상보적 관계의 예술이라는 대타자와 함께 동행하는 것이다. 일부 학자는 '궁극미학은 허구다' 라고도 주장하기도 한다. 과거 비디오 아티스트 백남준은 "예술은 고등 사기다." 라고 까지 했다. 그럼에도 불구하고 예술은 그 허구를 추종한다. **미학의 실재 (Aesthetic of the real)**는 언제나 시대를 넘어 변주하기 때문이다.

해체주의자 **자크데리다( Jacques Derrida )**의 **'차연'**이라는 용어에서 작품해석의 논리 기피를 위한 수사도구를 유추한다. 즉, 차이의 연장에 대해 말하고 있다. 이것은 '차이'라는 제한된 수사적 정의에 대한 반발인 것이다. 언어의 기표는 모든 것을 중심으로 빨아 들인다. 그의 해체주의 논리에 작품의 비본질 요소인 **'파레르곤'(Parergon;액자)**이 중심부 요소보다 주변을 강조하는 용어가 있는데, 중심과 주변의 관계는 상호 지향성이다. 서로 강하게 끄는 작용을 한다는 얘기다. 필자는 타자의 철학 논리에 관한 모호성과 언어구조의 난맥상의 미학 담론을 잠시 유보하고, 이 책에서는 미술계의 사회,경제 현실 속에서 **'작품의 본질과 작품성'**에 조섬을 맞추어 얘기하고자 한다.

# The Real of Aesthetic -미학의 실재

'The ultimate aesthetics should be visual pleasure and soul echo.'

그러므로 일반적 기준에서 본다면, 작품성의 본질은 작품 그 이상의 존재로써 작품으로부터 가치를 부여 받는 새 생명과 같다. 따라서,

첫째, 모든 예술작품이라는 것에는 고유성이 있어야 한다. 즉 창조성이다. 이것은 각각의 작품이 존재하는 근본요소이며, 작품마다 다양한 개별적 특성을 지녀야 한다는 것이다. 이러한 논지에서 작품의 특성과 본질의 문제를 개론하여 보자. 이 문제에 앞서 이론체계가 필요한 문학영역을 잠시 거론하고자 한다. 문학비평은 시각적인 미술비평과 절대적인 상관관계에 있으며, 회화작품을 오직 에세이 형식의 글로써 미학적 가치를 논할 수 있기 때문이다. 이 문제에 대해 최초 러시아 형식주의 비평가 빅토르 시클로프스키 (Viktor B. Shklovsky 1896-1976)는 "낯설게 하기"라는 개념을 심미주의 이데오르기 도구가 아닌 실천적 가치를 현상학으로 강조하는 이론을 정착시킨 장본인이다. 이와 같은 개념으로 현대미술은 우선 낯설게 하는 특징부터 관자의 시선을 빼앗아야 할 것이다. 관자의 시선에 타격感을 주는 요소다.

이 가운데 가장 중요한 요소는 대상과 주체에 관한 작가의 새로운 특성, 즉 작품내용에서 그만의 타고난 기질과 본성이 기표로 드러나야 한다. 여기서 본성은 신이라는 대타자가 모든 인간에게 부여한 개체로서, 인간은 그 본질 자체가 지구상에서 유일하게 사고할 수 있는 생명체의 존재인 것이다. 그래서 인간은 누구나 자신의 지적 페르소나를 갖고 있으며, 예술을 창조할 능력을 소유하고 있다. 따라서 이러한 각기 다른 지적 사유를 매개로 고유한 창작행위를 펼칠 수 있는 본성이 바로 예술가로써의 존재이유가 된다.

각주16: 낯설게 하기 [defamiliarization] 러시아 형식주의자 빅토르 쉬클로프스키(victor shklovsky)가 사용한 용어이다. 그는 문학을 문학답게 하는 문학성은 언어를 사용하는 방식과 관련된다고 생각했고 이때, 낯설게 하기의 방식에 의해 문학적 특성이 드러난다고 했다. [네이버 지식백과]

, Looking for the lost beauty, Melancholy, Mixed media, Kim, won Bang 2023 in Total Museum

# Make strange-Make Different -차이

  그래서 '다르다'라는 차이의 의미는 관습적 코드를 일탈하여 늘 접하는 사물을 벗어나, 새롭게 보여 지기(Making strange) 위한 방법의 하나라는 함의다. 즉, 이것은 예술의 현상적 시,지각의 인식론에 적용하여 보면, 사람의 관심을 끄는 중요한 탈 관습적인 시각효과다. 미술가의 관습을 지우는 일이 새로운 창조를 위한 공백으로 들어가는 과정이기 때문이다. 우리의 생리학적 시각기능은 보이는 것에 쉽게 익숙해지면 곧 지루함을 느낀다. 인간의 시각인식은 본능적으로 생존을 위해 쉽게 순치, 적응하도록 설계 되어있기 때문이다.

  따라서 작가는 늘 **'다름과 차이'**라는 실험에 항상 집중해야 관자에게 관심을 끌 수 있다. 실험정신은 작가라면 반드시 수행해야 하는 기본 원칙이나 다름없다. 실재로 아트페어나 전시 현장에서 관람자들의 시각은 이러한 드라마틱하고 모험적인 작품을 선호하기 때문이다. 예술작품이라면 '다름과 차이'라는 변증법적 이미지의 상상력을 수행하는 의미를 지녀야 한다. 이와 연관하여 '자크데리다'의 '차연'의 의미를 다시 소환해보면 '차이'는 지금 정의되는 것이 아니고 '지연'된다는 유보의 논리. 이것의 철학적 함의는 모든 차이가 현재진행형으로 계속 변주하고 진화한다는 논리가 된다. 그래서 다름과 차이라는 담화는 작가에게 변화를 위한 매우 중요한 **지향성의 메타포(Metaphor)**다.

'여기서 미술의 '공백'은 숭고美의 무한대 공간이다.'

각주17: **차이 와 差延차연**- '끊임없는 대치' 자크데리다  parergon 이중회합 문예출판사 1996

'Here, the 'vacant' of art is an infinite space of sublime beauty'

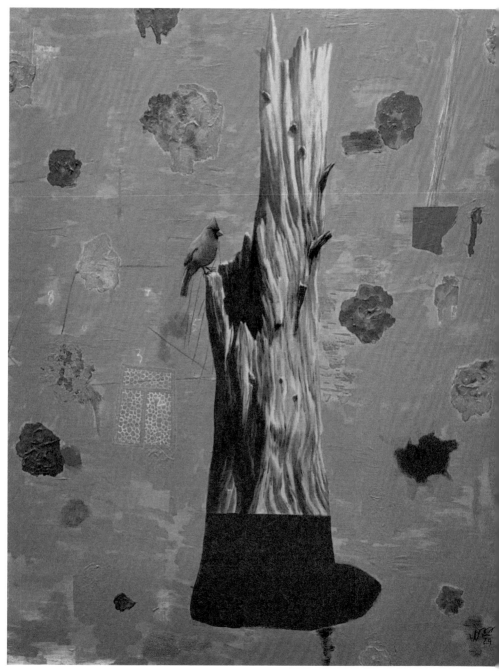

Green Life, 90,9x72,7cm, Acrylic on canvas Park,In Woo

그러므로 우리의 눈은 새로운 것 즉, 낯선 것에 호기심을 느끼는 이유가 여기에 있다. 예술작품의 고유성은 우선 직관적 소통으로부터 사람의 관심과 시선을 끌어야 할 그 무엇, 즉 내용과 형식이라는 조건이 존재해야 가치라는 무게를 부과한다. 미술작품이란 시,지각예술로써 사람들로부터 주목을 받는 작품의 특수성이 우선 전제되어야 하며, 창조의 근본적 요소가 되는 예술성이 따라서 존재 할 수 있는 것이다.

이것으로부터 작품성의 출발점이 되는 예술작품으로써의 가치라는 개념의 **통과의례 (Rite of passage)**가 되는 것이다.

따라서 작품성의 특징은 그 작가의 내재된 자의식의 표현이자 무한한 상상력으로부터 추출되고, 예술이라는 표현방식으로 끊임없는 자신의 독백과정을 통해 그 상징기표가 외부 세계로 흘러 나오는 것이다. 이것은 바로 작품이 갖고 있는 특질과 고유성의 실체를 사람들에게 던지는 강한 시각적 은유(메타포)가 되기 때문이다. 그래서 작품성은 관자에게 충격과 혼돈 내지는 감동과 공감을 주는 가장 필요한 기능적 요소가 된다.

그래서 오늘날 현대미술의 특징을 규정하려면 과거 미술사의 흔적을 지우는 작업부터 선행되어야 한다. 따라서 작품성 기표의 하나인 메타포(Metaphor-은유)는 일반적으로 상징계의 모더니즘 즉, 근대미술이고 현대미술은 사실, 페러독스( Paradox)나 아이러니( Irony) 또는 모순(Contradiction)이라는 상징계의 해체가 되는 것이다.

---

각주18:**통과의례 (Rite of passage)** 모든 사회의 중요하고 보편적인 의식들은 출생·성장·생식·죽음 등의 단계와 결부된다. **아르놀트 반 헤네프**는 1909년 통과의례라는 용어를 사용하여 모든 의례가 분리·추이·통합 등 3단계의 보편적인 형태를 구성한다고 주장했다./ 다음백과

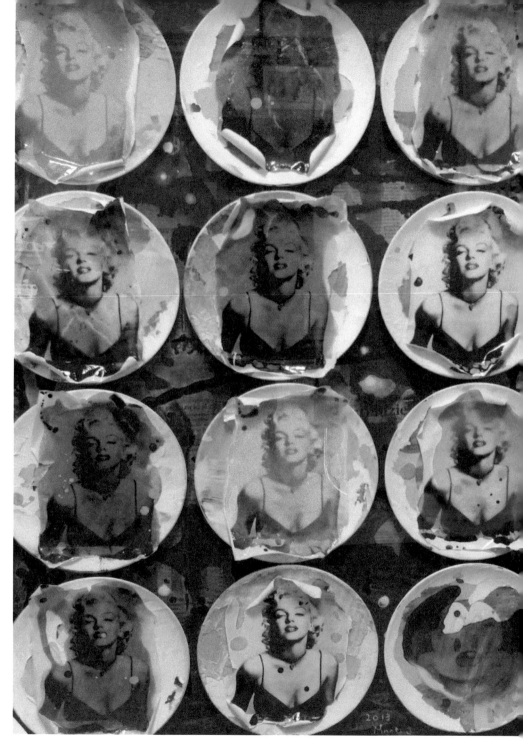

90x70x3cm,mixed media Object installation Moon, Ju Ho,

# Exploring of the Vacant -공백 탐험

**둘째,** 작품성의 본질은 복합적인 여러 요소가 상상되지만, 객관적 감성요소만을 기준으로 한다면 예술작품이 지니고 있는 중요한 특징적 요소다. 즉, 이것은 내재적으로는 작품 그 자체가 말하고 있는 고유한 무형의 가치. 외재적으로는 재료적인 구성, 그리고 작품이 보여주는 형식과 개념 요소, 그리고 **외형(Contour)**적인 면에서는 형태나 내용의 특징이 과거 미술사에서부터 현재에 이르기까지 노출된 미학, 그리고 작가의 사유나 보편성의 인문지식을 포괄한다. 그러나 이러한 내용과 유추하여 비교했을 때, 작품성은 개별적인 시,지각으로 반응하는데 아침 우유처럼 신선함을 느끼게 하는 고유한 맛과 느낌, 그리고 직관적 의미와 차별화 된 방식의 독창성으로 노출되는 미술사적 '특징, 흐름, 작은 차이 등을 말한다.

 따라서 작품성의 본질이란 이러한 모든 것들을 둘러싸고 있는 특질이며, 고유한 작품이 되는 중요한 미학적 요소로 작용한다. 물론 여기서 작품담론에 관한 스토리 텔링과 **네러티브(Narrative)**의 공존이 절대 충분조건이 된다. 그러나 개념과 담화로 작품의 진실과 공백을 다 채울 수도 없는 것이 또한 미술이다.

 작품성에 관한 여러 요소의 적용을 불가피하게 미술사의 업적과 영향, 미학, 문헌적 특징 등, 다양한 작가들의 과거 작품을 비교, 연결하여 보면, 사실 과거 미학과 비교되는 기준점이 은밀히 존재한다. 여기에는 많은 중첩과 충돌, 모방에 의한 허구성도 동시에 발생하게 되는데, 사실 이 지점에는 기준설정의 함정이 있으며, 역설적으로, 미학주의 탐닉에만 의존한다면 예술의 본령인 고유성이라는 새로운 기표의 출현을 오히려 방해하고, 창작의 자유로움을 침해하는 갈등을 초래 할 수도 있다.

'예술에서 공백(Vacant)은 진공(眞空)이고 새로움을 잉태하는 무의식의 욕망을 지향하는 긴장된 공간이다.' -Alvin Lee-

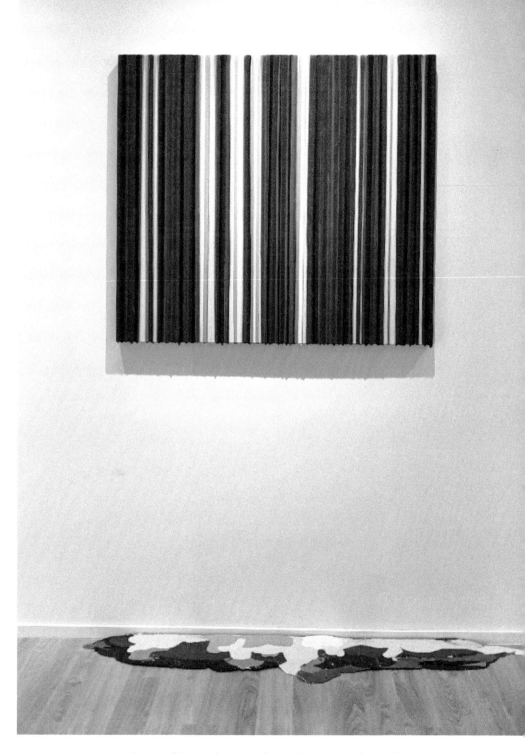

Trace of Sans, Flow ,Acrylic ,Resin on Wood panel, 80x100cm 2023,
Koo, Sang Hee

# Transcendence-초월성

사상가들은 **존재론(Ontology)**은 **'있음 '(Being)**이라는 기표의 **'랑그'(langue)**라는 언어적 구조에서 시작 하며 '초월성'은 존재를 너머서는 또다른 존재의 언어기표로 그 함의를 언급하고 있다. ( 출처: S1-라캉적 해석; 라캉 쎄미나 )

 **그렇다면 작품의 특질이 갖고 있는 현상, 즉 형이상학(Meta Physical)의 개념과 요소는 어떻게 인식하고 평가해야 할까?**

"형이상학은 변증법적 자연관으로 인간의 언어적,지적,도덕적인 힘에 근거한다" 고 정의하고 있다. 다시 언급하지만 예술론은 자연과학, 인문학, 미술사, 철학, 등을 관통하고 있으며, 사고하는 학문 중 가장 비논리적이다. 예술의 형이상학적 요소는 현대 과학자들이 양자물리학의 미시세계에서 분석하고 있는 95프로로 구성된 무의식의 영역이며, 초월적 세계의 초립자라는 물질의 현상이라고도 말하고 있다.

 역설이지만 예술은 차라리 처음부터 직관에 의한 자발적이고 비논리로 시작하는 편이 오히려 예술의 감성코드에 쉽게 접근이 가능하다. 그래서 예술은 존재에 관한 더 많은 궁금증을 사람들에게 촉발시킬 뿐만 아니라, 외부요소의 확장, 상호작용 등으로 인한 진화론적 차원에서 무한성의 기표를 생산해내는 인류문명사에서 최고의 가치를 지향하는 학문이라고 말 할 수 있다.

**각주19: 1.형이상학** ; Meta Physical - 헤겔,마르크의 비 변증법적 사고의 논리-넥파사진
**각주20 2.자크 마리에밀 라캉**(프랑스어: Jacques-Marie-?mile Lacan, 1901년 4월 9일 ~ 1981년 9월 9일)은 프랑스의 정신분석학자이다. 에콜 노르말에서 철학을 공부한 후에 의학으로 전향했으며, 소쉬르의 영향 하에서 형성한 이론으로 구조주의의 대표자 중 한 사람이 되었다. 라캉의 정신분석 이론은 현대사상에 큰 영향을 주었다. www.epicurus.kr

Art history penetrates humanities, art history, philosophy, and so on, and it is a discipline that must be transcended over the most illogical and scientific discipline in thinking.

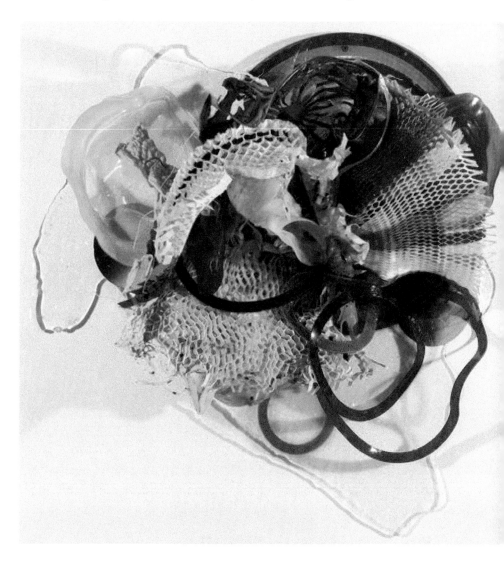

출처:Sculpture-Judy Plaff 作,JudyPlaffstudio.com

# Difference & Postpone- 차연(嵯延)

따라서 지난 앞서 언급하였듯이, 작품의 예술성과 초월적 의미 사이의 '嵯延'(차연, 차이에 대한 연장)이라는 함의에 관한 철학적 수사는 감히 누구도 쉽게 언급하거나 평가할 문제는 아니라고 생각한다. 왜냐하면 모든 예술가들은 저마다 자신의 작품에서 고유한 예술적 '**가치의 차이**'를 지니고 있다고 주장하기 때문이다. 다름이라는 개체는 작품의 생명력이다. '**다름의 유희**'를 설파하는 '미셸 푸코'의 철학 논제를 차제 하고서 라도 이러한 상황에 대해 미술계의 학술적인 많은 오류와 논쟁이 양산되고 왜곡되는 현상이 있으며, 정치화되어 극단적인 대립 경향도 보이고 있다. 이러한 문제로 인해 작가 세계에서도 보이지 않는 예술의 사회문화적 권력의 파벌과 위계가 자연스럽게 존재하게 된다. 따라서 이 영역은 개별적인 가치평가에 대한 판단유보가 맞다.

**세 째**, 예술성은 작품이 스스로 표면적으로 발하고 있는 창의적 **형태(Morphology)요소**다. 그래서 독창성이란 작가가 반드시 지녀야 할 예술의 양심이자 본질이며 감각이다. 여기서부터 새로움(Newness)의 발견이라는 작가의 창의적 본성을 추구하기 위해 더 한층 주이상스를 탐닉하는데, 이때부터 작가들은 창작을 위한 많은 회의와 **연민** ( Sympathy )에 빠지게 된다.

각주21: **자크 데리다(Jacques Derrida**, 1930-2004년 파리리)프랑스철학자 철학학 문학, 회화, 정신분석학 등 문화 전반에 관한 많은 저서를 남겼으며, 특히 포스트모더니즘으로 특징지어지는 현대철학에 해체 개념을 도입한 것으로 유명.'嵯延'(차연)/ 위키백과

Paul Gadd,Still-born,Siver gelatin hand print,90x90x0,5cm,2018
In Artrooms Fair Seoul

**그렇다면 새로운 것을 발견하거나 기존의 것을 차용하는 방법에 차이점은 무엇일까?** 작가가 미술사에 대해 무지하거나 착시현상에 빠지는 경우, 자신의 작품이 과거 미술사에 흔적이 없는 독특한 작품방식이라고 홀로 주장하는 경우도 흔하다. 이런 경우 작가는 본인의 기준에서 인식하지 못했거나, 경험하지 못한 손실된 시간의 기억 속에서 잠시 착시와 혼돈의 시공간 사이에 왜곡이 존재하기 때문이다.

그래서 미술가들은 결과물로 보여 주어야 하는 시각예술에서 여러 가지의 위반을 초래하기도 한다. 작가가 다른 작가의 과거 작품을 **오마주( Hommage)**, 차용 등의 용어로 포장하고 제작하는 경우도 많이 있다. 사실 예술계는 종종 작품의 모든 영역에서 타자의 작품과 비교할 때, 우연성과 동시성, 유사성이 쉽게 노출되고 파악되는데도 불구, 이러한 행위를 규제하는 명확한 기준이 모호해서 이를 쉽게 허용하는 관대함이 다소 있다. 따라서 우연성은 심리학자 '칼융'이 '동시성'과 '우연성 의미'에 관한 사건 논리를 다루고 있는 철학적 난제이기도 하다. 그러나 이 명제와 별도로 이러한 유사성의 조작행위가 지속적으로 행하거나 초과하면 법적으로 저작권 침해의 사례가 되기도 하고, 탈 순수장르의 생계 형 카피(모작)작가라는 자괴감과 오욕을 치를 수 있다. 실재로 필자는 몇 해전 런던의 가고시안( Gagosian) 갤러리를 우연히 방문했을 때, 영국의 유명한 작가인 **그랜브라운(Glenn Brown)**의 전시를 직관 할 기회가 있어 그의 작품을 세밀히 감상한 적이 있다. 그는 고전주의 화가 램브란트,,벨라스케스 등의 작품 형상을 그대로 오마주해서 새로운 작품형태로 재해석하여 인기를 끌고 있는 작가다. 그러나 그도 이 문제로 큰 이슈가 되어 고발 당한 적이 있었다.

각주22: 모방론 (MIMESIS)-아리스토텔레스(Aristoteles)詩學연구,문학과 지성사2002

# Mimesis & Madness- 모방론과 광기

'아리스토텔레스(Aristoteles)'의 '모방론(Mimesis)'이것을 '자연의 재현'
이라고 다소 관대하게 정의하고 있지만, 아리스토의 모방론의 본질은 '**광기
(Madness)**'로부터 출발한 '**모방창조**'라는 대전제가 있다..

,Red landscape 120x120cm, oil on canvas, Lee, Se Yeon

실질적으로 예술은 늘 재창조라는 비밀코드에 갇혀있는 미궁 속의 불확실성이 존재한다. 어쩌면 모호성 그 자체가 창작의 신비한 요소가 될 수도 있는 것이다 모방창조는 새로움을 동반한 '혼성모방'의 재해석이라는 예외적 범주가 있다. 세계적인 미술평론가 **로젤린드 크라우스**(Roselind Krauss)도 '혼성모방'의 정의에서 '포스트모더니즘의 변환코드'를 얘기하고 있다. 인간은 늘 새로움을 추구하지만 세상에 새로움이란 사실 상 없다는 역설이기도 하다. 필자가 앞서 언급한 단지 '**유사창조( Pseudo Creation )**'라는 신의 엄격한 진실의 정의가 있을 뿐이다. 인간이 형용하는 영적 존재인 유일한 신만이 유일하게 완벽한 창조를 할 수 있다는 역설이다. 니체는 '신은 죽었다.'고 하나 그 신은 인간형상의 '초인'이라고 말하고 있다. 우리가 그 동안 지각하지 못했을 뿐, 그 대타자는 늘 우리주변에 유령처럼 존재하고 있었다는 사실이다. (종교적 해석은 유보)

현대철학의 거장 '**들뢰즈**'의 철학적 사고에서 '**노마디즘(Nomadism)**'을 보면 바로 '**차이**' 라는 철학적 수사가 있으며, 인간의 유목적인(탈 영토화) 사유를 강조한다. 인류는 늘 생존을 위해 새로운 땅을 찾아 헤매며 인류의 문명사를 만들어 왔다. 인류의 대서사는 그리스에서 출발, 로마,이탈리아,프랑스, 독일을 거쳐 대영제국 그리고, 마지막 정착지인 미국대륙으로 이동하면서, 사실 미국과 영국이 문화예술의 대 패권 국이 된 것이다. 따라서 인류가 한 곳에 생식을 영원히 충족할 수 있는 곳은 어디에도 없다. 본능적으로 우리는 새로운 장소를 찾아 방황해야 하는 존재, 역사적 운명의 인간들이다. '차이'라는 새로움에 대한 갈망이 인간의 자연스런 탐닉행위이고 창조의 본능이다. 따라서 창작은 늘 변화를 추구하는 행위 그 자체인 것이다.

---

**각주23: 노마디즘(Nomadism)**는 특정한 방식이나 삶의 가치관에 얽매이지 않고 끊임없이 새로운 자아를 찾아가는 것을 뜻하는 말로, 살 곳을 찾아 끊임없이 이동하는 유목민(노마드, Nomad)에서 나온 말이다. **유목주의**라고도 한다./위키백과

# Nomadism-노마디즘

Karek,Conquer-S,Circular print behind 6mm acrylic glass 2018
In Artrooms Fair Seoul

이런 삶의 변화라는 위기와 행위가 지속되면서 인류의 대서사가 만들어 지는 것이다. 낡은 사고'에서 벗어나 새로움을 추구하는 행위, 이것이 바로 진정한 창조를 위한 길인 것이다. 새로움이란 바로 방황 속에서 부유하고, 고뇌하며 얻어지는 창조적인 진정한 '**차이**'인 것이다.

다시 언급하지만 해체주의 철학자 '**자크데리다**'의 '**차연**'의 의미와도 연관성이 있다. 이 용어는 차이의 연속적인 지향성을 의미하기도 한다. 그래서 작가는 늘 변화하고 사고하고 고뇌하는 운명을 스스럼없이 받아들여야 한다. 현대미술사의 최고 담론가인 **조셉보이스는 Change is my basic materials "변화가 나의 작품의 기본적인 재료다."** 이것이 시사하는 바는 모든 작가에게 매우 중요하다. 작가가 한가지 대상에 천착하고 몰입한다면 이것은 기능인이 되는 지름길이다. 작가는 언제나 변화를 위한 몸부림의 표출을 해야 하는 운명이다. "세상의 모든 것은 변화한다. 변화한다는 그 자체가 영원한 것이다."(레오버스 카글리아) 이 처럼 우리 모두는 현재의 삶에서 이동해야 하는 존재다.

그러므로, 게으른 작가정신의 소유자는 좋은 작가가 되기를 포기해야 한다고 감히 말하고 싶다. 그럼에도 마르쉘 뒤샹은 사유개념의 기표로 그 이상의 도발적 예술품을 잉태한 게으른 천재작가다. 이와 같이 개념예술은 지적(知的)상상력이 아닌 직관으로 완성된다. 그러나 고뇌의 상징 의미이자 결정체인 '**Blood Sweat Tears**' (**피, 땀, 눈물**)은 서구문화에서 가장 중요시 하는 끊없는 노력과 고통의 상징적 '레토릭(Rhetoric)'의 하나다. 작가의 창작에 있어서 창조를 위한 과정의 필수요소이기 때문이다.

# Blood Sweat & Tears

Artists, whether physical or mental, must devote everythi
ng to the work so that those who understand and like th
e work will pay attention.

From the cradle, Mixed media fabric on canvas board 90x90x3cm, Heo Eun Young

육체든 정신이든 예술가는 작품에 모든 것을 헌신해야 그 작품을 이해하고 좋아하는 사람들이 주목한다. 사실, 작품성에는 작품의 개념도 중요하지만 이것을 수행하려는 순수한 정신과 노동의 혼(Soul of Labor)이 동반 되여야 한다는 사실이다. 비록 그것이 조작과 반복의 행위일 지라도 그 욕망의 흔적은 가치를 지닌다. 관자들은 오히려 이러한 흔적을 탐닉하고 열광한다.

미술이론가인 **아놀드 하우저( Arnold Hauser 1892-1978 )**는 "**모든 미완성을 괴롭게 여기지 말라**" 라고 말한다. 이 수사는 예술가의 자율성을 존중해야 한다는 의미를 담고 있는 것이다. 미술사, 학문적 업적에 호응하지만 예술, 사회학 분석을 통한 그만의 성찰과 이론 체계일 뿐 진리는 아니다. 그의 말에는 긍정과 부정의 이항대립이 따른다. 그러나 이항대립의 해체가 곧 현대미술의 핵심 요소가 되는 것이다.

이렇듯 철학적 사유는 늘 새롭게 반론을 재기해 오며 다양한 이론으로 각을 세우고, 격렬한 논쟁을 통해 학문세계의 괘를 풍성하게 발전시켜 왔다. 철학담론은 단지 이론의 가설체계이지 진리가 아니기 때문이다. 따라서 앞서 언급한 자크데리다는 서구중심의 철학의 절대적 가치체계의 해체를 주장하며, 또 다른 범주의 철학 변주를 설파하고 있는 것이다. 따라서 예술은 기존질서를 깨며 작가마다 '**알랭바디우**'( Alain Badiou)가 얘기하고 있는 변화에 대한'**사건**'(Incident)이라는 명제로 창작이라는 또 다른 질서체계를 만들어 가야 한다고 생각한다. 사실 구체적인 지식의 탐사는 예술가에게 개별적인 학습으로 더 요구되는 부분이다.

각주24: **알랭바디우-Alein Badiou**/프랑스철학자,소설가,극작가,수학자,정치활동가. 자크데리다 사망 이후 프랑스 현대 철학계의 마지막 거장으로 불리며 좌파 정치 이론과 수학, 예술,정신분석학을 아우르는 방대한 철학 체계를 구축했다. 2021년 현재는 스위스, 자스페에 위치한 유럽 대학원의 르네 데카르트 석좌 교수로 있다. (나무위키)

# Soul of Labor- 노동성의 혼

### '철학담론은 단지 이론적 체계이지 진리가 아니기 때문이다.'

Mud Flat, 56x46cm, Mixed Media 2023, Song Dae Sup

그래서 플라톤의 반목에 아리스토텔레스가 있고 데카르트나 하이데거의 존재론에 대한 뒤집기로 "나는 내가 생각하는 곳에서 존재하지 않고 생각하는 곳에서 존재한다."고 대응하는 '라캉'의 정신분석학이, 그리고 고전철학의 칸트나 니체를 비평, 계승, 수용하는 현대철학의 푸코, 들뢰즈 등의 상보적이며 이항대립의 구조다. 그러나 시간이 가면서 **대척점(Antipode)**에 관한 텍스트의 논쟁과 중첩, 혼돈, 그 간극 사이 카오스에서 새로운 질서의 철학론이 생겨난다. 이처럼 철학은 혼재된 사상론이다. 그래서 라캉은 철학을 정신병이라고도 언급하고 있다. 우리는 지속적으로 미래를 상속할 수 있는 새로운 가치라는 기표를 늘 구현해야 한다. 이유는 '미술의 창작과정도 철학사유를 토대로 작업을 해야 하는 심오한 정신 영역이기 때문이다.'

결론적으로 **'작품성의 본질'은 존재하지 않고 균열이라는 공백만이 있을 뿐이다.** 이것을 찾는 탐욕적 행위가 예술을 지향하는 순수한 본질인 것이다. 예술가는 그 틈새의 공백을 찾아서 언제나 숭고의 가치라는 고유성을 얻기 위해, 먹이사슬을 찾아 고행을 해야 하는 운명을 갖고 있기 때문이다. 이렇게 현대미술의 창작방식은 어렵고 공허한 울림의 연속이라고 생각한다. 그럼에도 작가는 **'팔루스 (Phallus)'**의 공백을 찾아 **'횡단( Traverse)'** 해야 한다.

사실, 현실의 삶에서 작가의 생태학적 환경에는 많은 차이가 있다. 좋은 작가라고 작품활동을 통해 늘 원활한 삶을 추구하지는 못하는 게 현실이다. 불행하게도 평론가로부터 좋은 평가를 받는 작품성 좋은 작가들이 작품 전시와 유통되는 과정에서 관람객 또는 실수요자인 컬렉터에게 언제나 잘 팔리는 것은 아니라는 얘기다. 여기에는 상당히 비현실적이고 예측불허의 위반이라는 논리가 존재한다

각주25: 아르놀트 하우저(Arnold hauser, 1892년 5월 8일 ~ 1978년 1월 28일)는 헝가리의 역사학자로 오랜 기간 동안 영국에서 살면서 미술사, 정신분석학, 예술 이론, 미학, 사회사, 문화사, 미술심리학 등의 여러 학문의 경계를 넘나든 미술사학자이다.(위키백과)

이것이 현대미술과 사장전략 사이, 관계 미학과의 현실적 모순관계가 발생하기 때문이다. 이 문제는 다음 장에서 현실적인 문제를 다시 얘기 하겠다.

# Antipode in Text- 텍스트의 대척점

Natural being, Mixed media on canvas, Kim, Keun Joong

# Visual Chaos in Contemporary Art
## 현대미술의 시각적 혼란 (결어 부분)

최근 혼돈과정의 현대미술은 **다원주의( Pluralism)** 경향으로부터 도피를 위한 미술사적 대 변곡점에 서있다. 평론가 **'할포스터'(Hal Foster)는** "**실재의 귀환**" 이라는 화두로 현대미술을 예수의 부활(기독교인의 종교적 믿음은 실재한다) 과도 같은 비현실의 탈 상징적 모순 명제로 접근하고 있다. 과연 그 '실재'는 무엇인가? 이러한 현대미술사의 새 질서에 관한 담론은 일반적으로 오랫동안 동서양의 사회, 문화적 양극현상 즉, 문명사 담화의 충돌과 변증, 접합, 융합, 그리고 상품 자본주의 패권과 타자에 의한 권력의 속성으로, 오직 파편화 된 언어구조의 담론으로만이 접근가능하며, 누가 먼저 확장성의 담화를 꺼내 어떻게 전개 하느냐에 따라 기존미학의 질서를 재 전복 시키고 있는 것이다.

미술사가 **'조르주 바타이유(Georges Bataille)의'** 현대미술에서 "**시각적 혼란과 죽음**"이라는 함의는 인식론이란 맥락에서 비판론이며, 맹목과 반지성주의에 의한 무의식의 쾌락 즉, 정신분석학에서 말하는 프로이드의 **성도착증( Libido)**과 연결되고, **Excess(초과)**는 라캉의 '잉여향유'인 **'주이상스(Juoissance)'**의 광기와도 중첩된다. 예술은 인간본성의 결여로부터 출발한 개인의 욕망이 예술가의 자유로운 정신으로부터 창조된 결과물이며 배설물과도 같다는 논리다. **그렇다면 예술가가 자기배려에서 표출한 자위행위와 같은 배설이라는, 광기로 포장된 결과물을 동시대인은 어떻게 해석 할 것인가?** 이 도발적 질문은 개인적 사유에 따라 해석의 차이가 발생 할 수 있다고 생각한다.. 현대미술에 있어서 사상가들의 담론은 매우 심각한 정신적 히스테리 증상을 경험하는 듯 난해하기 때문이다.

이러한 현상은 현대미술사에 대한 대서사적 설화에 관한 탈 맥락성의 강박증상과도 같다. 따라서 유령처럼 출몰하는 동시대 미술흐름에 대한 가치와 철학을 토대로, 우리 현대 미술가들이 민족 뿌리를 고수하며, 순수 혈통의 전통사상에 근거를 찾는 지역중심에 기반하여 작가의 본능인 잉여향유를 선택할 것인지 아니면, 세계사흐름 속의 보편성을 토대로 글로벌 개념을 획득, 동시대의 사조와 개념을 확대할 것인지에 대한 올바른 선택지는 없으며, 아무에게도 이를 강제 할 수 없다. 따라서 모든 미술영역에서 복무하는 사람들의 생각이 개인의식에 따라 많은 차이가 있을것으로 보지만, **분명한 것은 현대미술에서 정의하는 개념과 의미는 언어구조에서 사건의 연속성과 확장된 개념이므로, 우리 모두가 지속적으로 실험하고 도전해야 하는 실천 과제다.** 창작의 힘은 바로 꺾이지 않는 열정에 있기 때문이다.

서양으로부터 출발한 모더니즘의 개념에서, 우리 한국의 현대미술은 탈 식민지 구속의 역사적 사건이라는 트라우마는 여전히 현재진행형이고, 경험주의에 의한 세계사적인 권력의 지배라는 계보의 속성가운데, 자유로운 예술의 진정한 의미는 가능 할 것인지는 여전히 불안정성에서 부유하고 있다.

지금의 현대미술은 '**시각적 혼란과 죽음**'이라는 미술사가의 상징언어처럼, 모든 존재의 기표는 유한성의 범주에서 변이, 진화의 생물체처럼 생성하고 소멸한다. 우리 인간도 지식을 더 배우고 습득할수록 공백의 상태로 돌아가며 타자의 권력에 종속된다고 사상가들은 말하고 있다. 그럼에도 예술의 숭고함은 영원히 지속될 것이다. 그러나 과연 이세상에 예술에 관한 실재와 진리가 존재하는 것일까? 는 필자의 물음이자, 예술가들에게 의문부호로 다가 온다.

# ART
## Marketing Strategy

# '현실의 문제접근'

'전문가들은 경제논리의 시장전략과 예술 마케팅이라고 하는
경영논리에 근거한 분석과 전문성이 필요하다고 말한다,'

At the Scope Fair Miami Week in 2020

# Marketing Strategy for Survival - 생존을 위한 시장전략의 중요성

'동시대의 현실에서 작가에게는 생존전략이 가장 중요한 과제다.'

따라서 보편적 현실문제로 접근을 해보면, 예술가가 생존해야 변주하는 작품세계를 지속 할 수 있는 것이다. 이제부터 미술시장의 환경과 접근방식에 관해 이야기하고자 한다.

그렇다면 작가라는 존재의 위상은 시장에서 어떻게 평가되는지? 예를 들면 평론가, 미술사가들의 평가에 의한 '**작가명성( Name Value, Reputation)**'의 위상의 논리에 따라 늘 쉽게 작품이 판매되는 것은 아니기 때문이다. 이것은 별도의 해석이 필요하다. 시장성과 작품성이 균등하게 일치되지 못하는 시장작동의 메커니즘에서 오류와 부조리의 아이러니가 작가의 예술 활동에 적지 않은 영향을 미치고 있는 현실이다. 여기에는 작품성을 떠나 현실적 대안, 즉 **전문가에 의한 경제논리의 시장전략과 예술 마케팅이라고 하는 경영논리에 근거한 분석과 전문성이 필요하기 때문이다.** 이제는 미술 시장전략도 예술경영의 차원에서 제도적 시스템을 만들고 작가들을 부양시키는 노력이 필요하다.

최근 어느 글로벌 리서치에 의하면, 작품판매의 중요한 분석요인이 **작품성**(50) VS **홍보**(50)이라는 국제미술시장의 충격적인 결과를 보고 눈을 의심했다. 그만큼 작품의 질적인 생산보다 대중에게 알리는 홍보의 중요성을 지적하는 예다. 그렇다면 작품자체의 가치성과 상관성에 관한 미술시장의 전략이 무엇인가는 별개의 문제다. 그러나 친 시장전략에는 대중의 기호에 초점을 맞추는 작품방식의 이해가 상당히 필요한 부분이다.

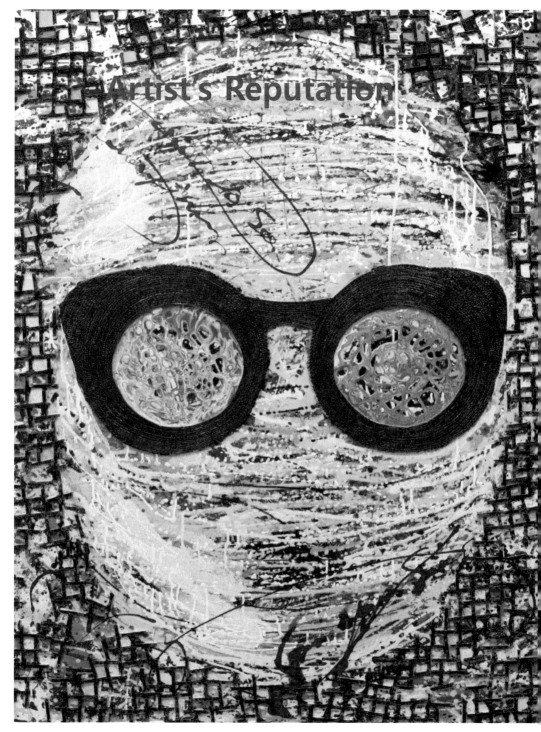

Image of Map-Unknown Face 162x112cm Mixed media on Canvas Cho, Yong Moon

# Preference-선호도

최근 작가의 작품성과 명성을 동시에 얻고 있는 세계적인 조각가 '제프쿤스( Jeff Koons)', 화가 '데미안허스트(Damien Hirst)' 등은 작품성과 명성을 동시에 얻은 작가로 시장 판매에서도 최고 정상 수준을 유지하고 있는 현존하는 작가다. 제프쿤스의 작품 특징은 많은 비판도 받지만, 대중 **'기호도'**를 극대화 하여 소통이라는 **Fun & Satire(유희적)** 요소, 즉 아이들이 좋아하는 풍선모양의 동물, 물체 등을 원색적이고, 기술적인 재질표면 코팅의 완성도를 유지하며 대중의 관심과 기호도를 획득하는 방식으로 대량생산이라는 현대적 기표의 코드전략이 성공한 경우다.

이것은 작가의 특별한 작품요소가 영리하게 시장을 지배하게 만든 예이며, 영국 출신 데미안 허스트 역시 작품의 재료적 특성을 작품에 교묘하게 이용한 경우다. 그는 회화작품의 일반 도식을 이탈하여 작품을 연출하는 실험성이 강한 설치예술가다. 그래서 입체작품 중,대형 유리관속에 포름알데히드와 가축의 죽어가는 사체를 넣고 진열하여 **'악마의 자식'** 이란 혹평에도 불구하고 잔인한 이벤트를 보여주고 대중시각에게 과감한 충격의 메시지를 던지고 있다. 이처럼 그는 과거 **다다이즘( DADAISM)**과 같은 현대문명에 대한 **회의(Skeptical)**와 도발적 **광기(Madness)**의 저항개념을 담은 설치예술로 관심을 끌고 있는 것이다. 두 작가의 경우 지나친 상업주의와 결탁한 작가라고 비평가들로부터 많은 비판을 받고 있지만, 일반 대중들은 이러한 마케팅의 흐름에 관계없이 이들의 작품을 명품 컬렉션처럼 선호하고 구입하고 있다. 이들의 년간 판매 총 액수는 수 억 달러에 이르고 지구촌 미술시장에서 최고의 인기작가로 대접받고 있다.

---

**각주26: 다다이즘( DADAISM)** 1920년대에 프랑스, 독일, 스위스의 전위적인 미술가와 작가들이 본능이나 자발성, 불합리성을 강조하면서 기존 체계와 관습적인 예술에 반발한 문화 운동/ 위키백과

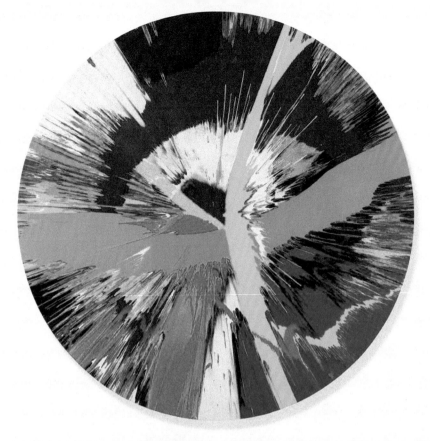

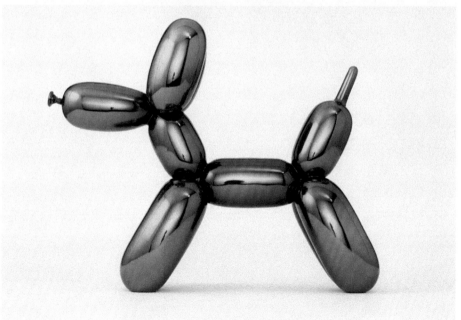

출처:1. Damian Hirst  Dasartes.com  2Jeff Koons 作Fine Art Design for sale on Kooness

# Hybrid-복합

데미안 허스트는 인간 두개골에 다이아몬드를 박는 제작방식으로 인간 영혼의 귀중함을 시각적 '패러독스(Paradox)'로 보여주는 충격적인 작품으로, 그 가치를 극대화 하는 시장전략이 성공한 케이스다. '미술 평론가 '마커스 버르하겐' (Marcus Verhagen)**은 최근 예술작품 경향은 테크놀로지 + 새로운 오락성 / Entertainment + Fan 요소'** 라 말하고 있다. '이렇게 관자에게 쇼킹한 재미와 풍자를 던지는 현대미술 작품들이 관객의 시선을 사로 잡고 있는 것이다.'

물론, 동양작가의 경우 유일하게 일본의 **무라카미 다카시 (Murakami Takashi, 1962-    )**가 세계적인 갤러리 가고시안 (Gagosian)에 초대될 정도로 글로벌 미술시장의 관심도를 끌고 있다. 그의 작품 특징도 일본 특유의 **'오타쿠'**문화에 관한 에니메이션 디자인을 **'슈퍼프렛(Superflat)'**이라는 상징기표로 대중기호의 **은유 (Metaphor)**와 회화적인 사유를 재해석하고 있다. 만화가들의 작품을 콜라보하고 **하이브리드(Hybrid)** 개념으로 **융합(Fusion)** 과 **통섭 (Consilience)이라는** 대중의 시각적 흥미를 극대화한 작품이다. 세 작가 모두 대중매체의 중요도와 마케팅의 상업성을 교묘하게 융합시켜 작품성과 연결한 스마트한 작가들이다. 이들의 시장생산성은 매년 작가 당 수백억에 달하는 판매액의 천문학적 경제지표를 보이고 있다.

각주27:통섭(通涉, consilience)은 "지식의 통합"이라고 부르기도 하며 자연과학과 인문학을 연결하고자 하는 통합 학문 이론이다./ 위키백과

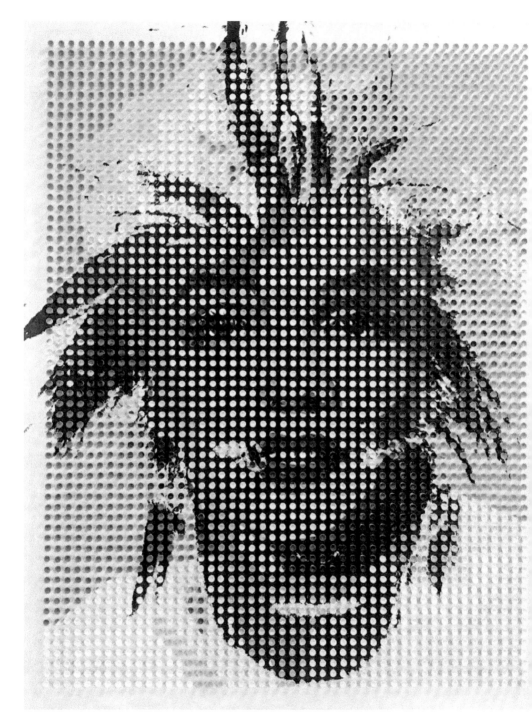

Andy Wahol, Picxel art, Mixed media on canvas Lee,Seoung,

결론적으로 위 열거한 세계적 작가의 판매성향을 볼 때, 작가와 대중과의 감성적인 접촉면을 연출, 최대한 넓힘으로써 공감라인을 자극한 것이다. 결국 예술을 향유하고 소비하려는 대상은 바로 사람이기 때문이다. 즉, '**대중성 획득 (Acquisition of Popularity)**' 과 시장전략의 절묘한 조합이 만들어낸 성공한 작가의 케이스다. 따라서 시장전략이 실패하면 아무리 작품성이 좋은 작가라도 현실적인 면에서 어려움에 처하게 된다. 이 점에 작가들은 주목 할 필요가 있다. 사실, 그 밖에도 많은 세계적인 근,현대 작가 게르하르트 리터, 버냇뉴먼, 야스퍼 존스,데이비드 호크니, 리차드세라, 프란시스 베이컨, 쿠닝, 프랑켄 테일러, 자코메티, 리히텐슈테인, 톰블리, 엔디워홀, 키스헤링, 바스키아, 쿠사마 등이 수많은 작가들이 작품성과 맞물려 제공자(갤러리,미술관련자)들의 '**시장전략의 경제성**'으로 성공한 부류의 작가들이다.

물론 해외미술시장도 자본주의를 기반한 다양한 구조로 형성되어 있다. 최고 미술관급의 명품백화점이 있고, 대형 마트, 그리고 재래시장. 벼룩시장 등, 미술시장도 브랜드 위상 별, **위계질서(Hierarchical Order)**가 분명히 존재하고 있다. 미술 애호가들은 이러한 세계적인 작가들을 바젤, 아모리쇼, 피악, 카셀도큐, 프리즈 등 유명한 비엔날레 전시장에서 쉽게 볼 수 있지만, 사실 이곳은 무명작가들을 위한 진입은 거의 불가능한 구조다 보니, 그들만의 시장지배력과 경제의 헤게모니를 누리는 집단이 형성된 것이다.

# Acquisition of Popularity-대중성획득

The art market is also formed by various structures based on capitalism.

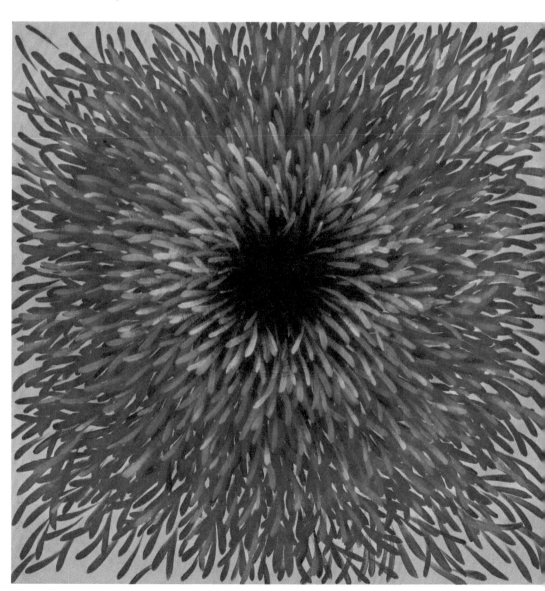

Flow, Lenticuler_100x100_2020 Park, Hye Kwen

# Cartel-카르텔 / 시장독점

그러나 제 3국의 페어 시장에 값싼 가격으로 그 상품가치를 그나마 인정받으며 판매할 수 있는 시장도 많이 있다. 따라서 이러한 미술시장의 원리에 따라 그들만의 리그처럼 자본을 기반한 세밀한 경쟁 카르텔이 엄중히 존재하고 있다는 것이다. 그럼에도 신진작가, 그리고 부상(Emerging)하는 작가들에게는 늘 기회는 있다. 즉 쇼케이스 시장인 해외 상위권 아트페어( **Art Miami, Art Scope Art NewYork, Freize Art Fair**) 등, 그리고 스위스. 독일, 미국, 런던 등 선진국에서 열리는 페어시장에 참가하여 작가가 눈에 띄는 작품을 선 보여야 그나마 메이저 급 갤러리나 미술관으로부터 포착되어 초대 되는 행운을 얻을 수 있다. 만약 참가 할 수 있다면 그 효과는 빠르고 기대보다 훨씬 광대하게 펼쳐질 것이다. 외국에서 잘 팔리는 작가라고 한번 소문나면, 국내시장은 바로 그 작가의 이름과 작품가치를 인정하게 되는데, 이것은 최신 유행 상품의 오픈런(Open Run) 처럼 많은 수요자들이 찾게 되는 현상과 같다. 특히 한국시장에서 만큼은 사후 피드백 효과가 대단히 빠르고, 작가경력과 작품활동에 절대적으로 큰 영향을 미치게 하는 게 시장의 상황이다.

결론적으로 많은 작가들이 자신의 작품이 언젠가는 시장에서 빛을 볼 날을 기대하고 있다. 그러나 접근과정의 어려운 장벽과 진행예산, 그리고 절차적 까다로움이 있어 대부분의 작가작품들이 기대와는 달리 글로벌 미술시장에서 대부분 주목을 받지 못하는 게 현실이다.

Art NewYork Scope 2020

# Optimized Art Market-
# 최적화된 시장

한국작가들의 해외시장 소외현상의 주된 이유는 작품내용과 성향에서 적지 않은 문제점을 갖고 있다는 것이다. 구체적으로는 철학 담론의 부재와 주체성 결여 그리고, 다양하고 깊은 층의 미학적 표현의 자유로움보다 다소 시대착오적 장인정신에서 초래된 지나친 완성도, 그리고 표현의 경직성 등으로, 기본적인 예술적 미감을 상실한 공예품 같다. 등, 따라서 **지나친 노동성을 강조한 시대착오적인 작품방식**으로 읽히고 있다고 많은 글로벌 전문가들의 불편한 평가다.

사실, 현재 지구촌의 최고 메이저 시장은 미국이다. 미술작품 쇼케이스 갤러리의 관문인 뉴욕, 그리고 미술 이벤트가 매년 열리는 BASEL 의 장소 마이에미는 지구촌의 최대시장으로 평가되고 있다. 미국은 세계에서 최고의 미술인프라를 자랑하고 있다. 이것은 **Guggenheim, Whitney, MOMA** 미술관, **Gagosian, Pace, David Zwirner, Hauser & Wirth, Galdstone, Castelli** 갤러리 등의 고급 갤러리, 미술관 그리고 훌륭한 문화예술 환경과 인프라 조건뿐만 아니라, 시장에 있어서 생산 유통 소비라는 경제원리의 메커니즘과 작품구매력이 가장 '**최적화(Optimization)**' 되어 있는 곳이기 때문이다.

이러한 미술시장의 상황과 관련하여, 작가의 존재이유인 작품 활동의 지속성은 매우 중요하다. 왜냐하면 이러한 환경조건에 따라 여러 가지 작가에게 미치는 영향이 크고 다르게 작용하기 때문이다. 또한 예술가는 사회적으로는 존경하는 인물로 평가 받지만, 위상으로는 늘 경제지표의 하부구조에 편재되어 있는 게 사실이다.

**(위 열거한 국제적인 명품갤러리들의 구글창의 탐사는 필수다)**

# U.S.A - The Gate of Showcase Art Fairs

출처:Art Miami Scope 2019

그리고 작품생산자의 입장에서 작가가 작품을 애호가에게 직접 판매한다는 행위는 많은 어려움이 따른다. 이러한 판매의 구조적 어려움과 모순이 결국, 작가에게는 지속적인 창작활동에 상당히 압박감을 주게 된다. 특히, 유통의 어려움으로 작품제작에 쏟은 열정에 대한 보상을 스스로 재화가치로 환원하지 못한다는 이유로 상실감이 크기 때문이다.

우리나라의 경우, 소위 블루칩 화가들은 세계적인 비평가들의 평가와는 달리 작품성과 가격에 많은 거품현상이 있다. 이것은 일부를 제외한 대부분 작가들에게 미술환경과 시장조건이 경제적 위상에 비해 후진적이며 매우 열악하기 때문에 발생한다. 그래서 경제 원리의 측면에서 생산 유통 판매에 대한 시장 전문가의 역할이 절실히 필요한 때다. 따라서 작가는 오직 작품제작에 만 몰입, 생산해 내야 한다. 그리고 배후 후원세력인 갤러리 또는 전문 에이전트집단이 작가의 작품을 적극적인 홍보를 통해 수용자인 미술애호가, 컬렉터 집단에게 판매 할 수 있는 구조, 즉 플랫폼을 잘 운용되는 기초적인 인프라를 잘 만들어 준비해야 하는 이유이다.

이러한 선진적 시스템과 운영과정의 기술적 차이 때문에 한국의 적지 않은 작가들이 쉽게 현실의 생존문제로 활동을 중단하거나 포기하는 경우가 생기는 것이다. 한국은 현재 미술관 박물관등에 많은 미술전공 학예미술사가 일하고 있다. 그러나 이들은 창의적이고 분석적인 면에서 형식론에 치우친 공무원의 근무양태를 보이고 있다는데 문제점이 있다.

과거사에서, **의례(Ritual)**로써의 미술관은 우리에게 이러한 역사의 기록 속에 권력의 숭배 도구로 전락한 예가 있다. 특히 중세의 예술, 문화는 부루주아의 편에 종속된 재산, 유물과 같은 최고의 가지를 부여했다. 따라서 오늘날 박물관이나 미술관은 종교적 성스러움을 나타내는 특별한 공간으로 존재해 오고 있다.

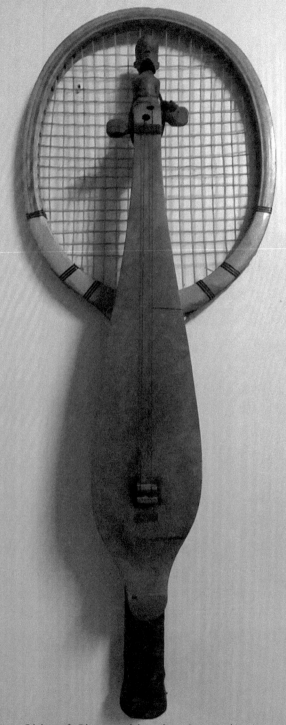

A woman, Object-2 Pieces, old racket & wooden instrument
70x30x6cm,1990 Alvin Lee, Bung Lyol

따라서 과거 미술관은 'MUSE 의 공간'이고 종교적 의례와 같은 오직 '정화의 장소'고 '치유의 공간'이었다고 미술사가 '캐롤던컨'은 비평하고 있다. 한국도 이제는 제도가 바뀌어야 한다. 공공미술관도 일부 특수계층만이 누릴 수 있는 공간에서 탈피, 재설계(Repositioning)하고 일반인이 쉽게 접근할 수 있는 공간으로 재 표상되어야 한다. 미술계에 잘 알려진 세계적인 빌바오 구겐하임( Bilbao Guggenheim)미술관의 성공적인 운용 패러다임에서 답을 찾아 볼 수도 있다.

공공 또는 사설미술관의 경우도 뉴욕의 MoMA의 첫 관장으로 대성공을 거둔 **알프레드 바(Alfred barr')**의 상업적인 정책을 변용하는 벤치마팅도 필하다. 관련하여 고급과 저급을 융합하는 대중지향 정책, 그리고 전시작품의 재설치 기술, 흥미 있는 프로그램 운용 등, 이 모든 상황을 혁신적으로 전개할 수 있는 능력 있는 전문가를 재 발굴해야 한다. 동시에 작가의 창작열을 고양시키는 미술시장과 관련한 연구소와 전문 연구원 확보, 그리고 정교한 기획 패러다임이 필요하다고 본다. 또한 공공, 사회기관들의 작가성장과 발전을 위한 로드맵과 예산지원, 제도적 장치, 등 지속 가능한 시스템의 정착이 필요하다. 특히 작가들의 해외 활동력을 키우기 위한 인프라의 제도적 마련과 국가 공공재로써의 자금 지원이 보다 더 강화되어야 한다. 한편 작가들을 위한 전문 에이전트 갤러리와 미술관들도 이러한 운영의 내밀한 메커니즘을 마련하고 함께 협력해 나가야 한다. 따라서 BTS, Black Pink, Newjeans 등 K-pop의 메니즈먼트 운용전략에서 답을 찾아볼 필요도 있고 세기의 쇼라는 라스베거스의 '태양의 서커스' 공연팀의 성공전략에 관한 적극적인 예술 탐구와 창의적 운영을 연구해 볼 수도 있다.

각주28: **알프레드 해밀턴 바 주니어(Alfred Hamilton Bar Jr.,** 1902년 1월 28일 ~ 1981년 8월 15일)는 미국의 미술사가이자 뉴욕 현대미술관의 초대 관장이었습니다. 그 자리로부터, 그는 현대 미술에 대한 대중의 태도를 발전시키는데 가장 영향력 있는 힘 중의 하나였습니다.(위키피디아)

126

# Change the New Paradigm for Art

　무엇보다 중요한 것은 굴하지 않는 도전정신이다. 특히 관련분야의 전문가들은 개별적으로 해외시장을 꾸준히 연구하고 작가들의 열정을 높은 수준으로 끌어 올릴 수 있도록 관련한 문제를 좀 더 촘촘하게 분석하고 생산해 내야 한다.

　외국의 경우, 잠재력 있는 신진작가의 홍보와 활동력을 확대시키는 작가중심의 에이전트가 많이 설립되어 운용하고 있다. 우리도 이러한 작가를 위한 전문 에이전트 설립이 절대 필요한 시점이다. 따라서 이와 관련하여 한국의 갤러리 집단과 작가들은 외국갤러리들의 시장전략과 방향성에 큰 관심을 두고 정확한 데이터를 바탕으로 작품 분석을 탐구해 나가야 한다. 동시에 한국의 미술판도 예술경영에 보다 더 관심을 두고 구체적인 방법을 구축해야 한다. 우물 안 개구리라는 소외의 고정관념에서 빠른 탈출이 필요한 시점이다. 다행히 우리 작가들에게는 무지막할 정도의 대담성, 호연지기, 그리고 미숙하지만 열정과 성실함이 유산으로 있는 듯 해서 매우 희망적이다.

AAF London 2017 iACO & Gallery

# Artist's
## Survival
## in Global

# 4장

## Market Oriented of Artwork's value

## Market Oriented of Artwork's value

## 작품가치의 시장지향성

# Directions & Being of Artistic value

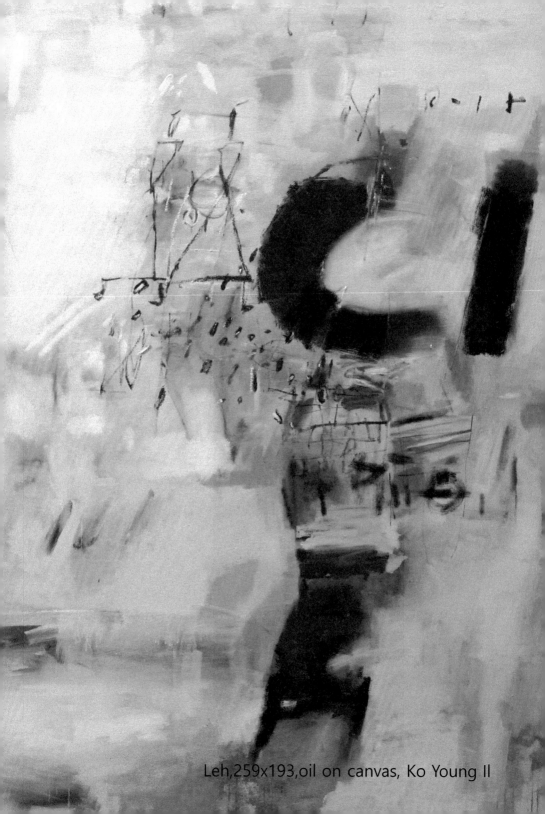

Leh,259x193,oil on canvas, Ko Young Il

# 미술작품의 시장 지향성

　한국의 미술 판에서 미술관 작가와 갤러리 작가의 이중구조는 엄연히 존재하고 있다. 사실 비엔날레(BIENNALE)는 스포츠에서 올림픽이고 아트페어는 월드컵 같은 것이다. 베니스 비엔날레는 2년에 한번 씩 열리는 세계 최고의 미술행사이지만 선진국 뿐만 아니라 아프리카 아시아의 약소국도 모두 국가 대표로 참가하는 일련의 친선 올림픽과 같은 국제 미술 박람회인 것이다. 그래서 한국을 대표하는 미술관급 작가들도 국가를 대표해서 참가하는 것이다. 반면 앞서 언급한 **BASEL ART FAIR, FRIEZE, FIAC, AMORI SHOW** 등 세계적인 아트페어는 자본주의 경제를 기반한 상설조직이기 때문에 갤러리 베이스로 참가하며 주요 갤러리가 아니면 참가하기가 힘들다. 이곳은 미술품을 기반한 '쩐'의 전쟁터이다. 미국,독일, 영국, 프랑스 등의 가고시안, 페이스, 데이비드 저너, 페이스 갤러리 등 세계적인 갤러리 소속작가 이외는 참가하기가 매우 힘든 구조로 그들만의 리그로 불린다. 사회학자이며 미술사가인 '사피로'는 **"돈이 공간을 지배한다"**고 했다. 이 말은 자본주의 병패를 역설적으로 꼬집는 말이다. 이곳도 자본의 권력이 지배한다는 뜻이다. 그러나 분명한 것은 미술공간에서 공공영역과 상업영역이 존재한다.

　우리의 축구영웅 '손흥민'은 올림픽 무대가 아닌 월드컵, 그리고 프리미엄리그에서 세계 최고의 공격수로 인정 받는 선수다. 지금도 몸값이 천정부지로 오르고 있다. 한국에 현존하는 미술관급 작가들의 문제점은 미술시장을 보는 착시현상에 있다. 그들은 자신들의 작품을 지나치게 과대평가하거나 글로벌 감각을 상실하고 착각과 혼돈이라는 비현실 공간에서 안주 하는 듯 하다. 이 같이 생각하는 순간, 그들은 불행하게도 작품활동의 심각한 현실문제에 봉착할 것이다.

# Directions & Being of Artwork's value

　바로 시장흐름과 작동원리에 대한 망각 때문이다. 그들 작가 중 지극히 일부를 제외한 대부분 작가들은 상업 갤러리와 연결이 되지 못할 경우, 현실적으로 힘든 작업을 하게 될 것이다. 특히 인프라가 미흡한 한국의 미술환경에서 존재 가능성은 희박하다.

The sky 100x100cm. Oil on canvas, 2021 Shin Hong Jik

그래서 필자는 창작활동의 **지속 가능한( Sustainable)** 방법을 얘기하고 있는 것이다. 미술계에서 미술관 작가와 갤러리작가의 이중구조는 이 분야의 자본과 엘리트 집단이 만든 허사의 결과물이며, 돈과 명예가 동시에 기능하지 않는 공간 사이, 즉 자본권력들의 이익중심으로 돌아가는 그들만의 리그가 존재하고 있다는 사실이다. 갤러리 전속작가는 현실적으로 창작활동의 담보가 되지 못한다. 왜냐하면 갤러리들이 작품판매가 잘 안되면 바로 다른 작가를 찾기 때문이다. 그래서 작가의 작품활동과 그 지향성은 스스로의 선택에 달려 있는 것이다. 또한 이것은 작가로써 중요한 생존전략의 문제다. 따라서 스스로 재정적인 위기를 극복하려면 당연히 미술시장 진입이라는 현실적 문제를 심각하게 고려해야 한다.

어떤 작가든지 자신의 작품특성이 관람객에게 적어도 독창적이고 유일하게 보이길 열망하며 감동을 전달하고 싶어 한다. 그렇다고 작가가 시장을 떠돌며 직접 판매하는 '장돌뱅이'가 되어서는 안 된다. 그렇다면 몇 가지 전제조건이 뒤따른다. 지금부터의 이에 관한 해법의 글은 해외 작품판매에 관한 여러 미술시장에 관한 정보와 소비자의 태도와 반응 등을 기초한 자료를 토대로 개인적인 사고에 의한 필자의 논리다. 그 동안 필자는 십 수 해 동안, 기획자, 갤러리스트, 작가, 딜러 등 다양한 역할로 유럽과 영국, 미국 등, 주요 페어시장을 자주 참가한 바 있다. 많은 것을 학습하고 배울 수 있었던 소중한 기억이다.

그때 현지참여를 통한 생생한 현장 기억들을 성찰의 기회로 소환하고 싶다. 그곳에서 관심을 끌었거나 판매되는 작가의 작품을 직접 참관하고 공감하면서, 직관적 감성을 통해 관찰자의 위치에서 작가, 큐레이터 그리고, 갤러리스트들에게 질실히 얘기하고 싶은 내용들이다. 다만 이것이 최고의 유일한 방법은 아니다. 또 다른 길을 선택해 도전할 수 있는 기회는 누구에게나 다 있다.

# Sustainable  Way for Art Activities

특히 중요한 사실은 페어 전시장은 마치 전쟁터와 같은 긴장감이 흐르는 작가들의 경연장이자 新商(신상) 작품을 쇼케이스로 보여주는 특별한 장소이며, 컬랙터에게는 새로운 보석을 발굴하려는 1차 시장인 **'거래의 공간'**인 것이다.

003 - Illusion of uhm ~ , 2023, mixed-media, personal technique, 65.8x90.4cm
Kim, Yi Pyung

# Methodology-방법론

따라서 이곳은 관객들에게 즐거움을 주는 예술가들에게 최고 축제의 장이 된다. 세계 각국의 다양한 미술 분야의 관계자, 사업가, 컬렉터는 물론 많은 미술애호가, 관람객들로 늘 붐빈다. 사람들은 현장에서 직접감상하며 예술 작품을 구매하는 과정 자체를 정말로 즐기는 듯하다. 사람들이 최고급백화점에서 고급브랜드를 쇼핑하듯 예술품 획득이라는 향유와 욕망을 마음껏 즐기는 현장인 것이다. 이 공간은 관람객이나 컬랙터에게 시각적 충격과 감동을 주는 특별함이 있고, 글로벌 감각의 작품 경향을 손쉽게 느낄 수 있는 최상의 장소라고 생각한다. 이런 이유로 필자는 현장을 기초하여 쓴 이 글이 생존을 위한 상업적 공간, 즉 특별한 미술시장의 전략적인 차원에서 작가들에게 **'작품제작의 방법론'**에 대해 작은 팁이 되길 바라며, 갤러리 기획자들에게는 글로벌 시장 경향과 특성을 전달하려 한다.

사실, 창의성에 절대적인 방법론은 존재하지 않는다. 그럼에도 시장의 작동원리에 따라 솔직히 작품을 판매해본 작가만이 판매하는 노력을 더 하게 된다는 흥미 있는 사실이다. 따라서 만약 작가가 자신의 작품을 판매하고 싶다면 시장판매에 초점을 맞추고 고객의 심리부터 알아야 한다.

**첫째, '우선 시각적 관심과 우위를 점해야 한다'. Visual Art** 로써 작품은 깊은 미학논리의 담론보다 우선, **'호기심Curiosity)'**을 느끼게 하는 시각적 요소가 매우 중요하다. 수 천 점의 작품들 중에 시각적, 보편적 평범함은 절대 관람자들의 시선을 끌 수 없기 때문이다.. 그것은 기묘한 스펙터클 형태가 될 수 있고, 혹은 색채의 아름다운 스팩트럼, 또는 관자의 시선을 끌어 들이는 것, 즉, 작품의 내부를 향하여 한번 더 접근을 유혹 하는 매력적인 것, 그 무엇에 대한 매시지 형식의 작품과 그 속에 **흥미(Fun)를** 유발시키거나 **풍자(Satire)적** 디테일이 담겨 있어야 한다.

136

"미술시장은 작가와 작품이 공존하는 놀이터다."

# Aesthetic Qualities-미학적 질

## '악마의 디테일'과도 같은 미술작품

**두 번째, 작품 '디테일 형식에서 볼거리를 제공'**하는 요소가 있어야 하며 시각적 **'끌림 현상'**의 판타지를 관람객, 또는 실 구매자들이 느낄 수 있게 작업해야 한다. 따라서 작품의 기본적인 형식에 있어서 미학적인 깊이와 사유의 층, 그리고 미술비평을 초월한 다른 작품들과의 **'차이'**를 분명하게 들어내 보여야 한다. 즉, 작품의 시각적 표현형식의 값에 있어서 특색 있는 요소를 갖추어야 한다. 그것은 구조적 형태이든 **색**이든 **공간**이든 특정적 관심을 끌 수 있는 현상으로 나타나는 분명한 **'차별요소'와** 형상의 이미지, 사운드 혹은 기발한 표현, 텍스츄어, 물성이던 감각적 테크닉이던, 각가지 매체의 다양성이 공감과 소통이상의 그 무엇이 현상적인 궁금증의 신비한 기재로 작동하는 도구로 드러나야 하는 것이다.

그래서 관람객이 작품방식의 외형적 모양과 질을 가까운 거리에서 관찰, 분석 가능하게 하고, 동시에 작품의 내용과 개별성의 **'미학적 특질'**을 인지, 공감 하게하는 요소 즉, 짧은 순간에 쇼케이스의 보석처럼 확실하고 인상 깊게 보여주어야 한다. 아니면 수많은 관람자는 작가에게 냉혹하지만 작품 앞을 무관심하게 지나치게 될 것이다.

이러한 우연한 사건에서 관심을 끄는 미학의 질이 곧, 누구도 쉽게 평가 할 수 없고 평가해서도 안 되는 대중성인 것이다. 이곳은 시각적 즐거움을 제공하는 바로 관객중심의 쇼케이스 (Showcase) 시장이기 때문이다

# Devil is in the details-
# Artwork is in the details'

# Ambiguity & Multi Layers –
## 모호함과 다층적 신비감'

　세 번째, 작품판매를 위해서는 형식론의 의미보다 모호함, 난해함을 주는 다층적 신비감을 느끼게 하는 작품이어야 한다. 그래서 표상적 의미을 구현하고 동시에 작품에 관한 텍스트의 **함의(implication)**가 어렵지만 쉽게 읽히는 '**대중적 이미지**'가 전제되어야 한다. 형식과 내용이 기존의 미술사를 초월한 작품이면 구상, 추상, 입체든 전혀 관계가 없다. 그것이 시각적 친밀성, 동일반복성, 나열성, 보편성, 혼성모방 등, 다차원의 세계를 넘어, 그 이상의 상상력과 신비감의 **스토리텔링과 서사( Epic )**에 숨겨진 의미를 유추할 수 있고, 창의적인 미학이 작품 속에 자발적으로 강하게 드러난다면 말이다. 따라서 작품은 우선적으로 관람자의 관심을 끄는 특성, 그것이 '**다름과 차이**'라는 코드로 표현되어야 한다. 평면이든 공간이든 특별한 조형성과 빛과 색을 동반한 구조형태이든 상관 없다. 작품의 모든 장치나 수단에서 드러내 보이는 내용의 주요한 가치는 1.**모험적인 (Adventurous)요소**, 2.**풍자(Satire)**, 3.**재미(Fun)** 4.**비평(Critical) 등**, 즉 다른 작품과 차별화된 독립적 **장치(Device)**와 매력 **포인트(Singularity)**가 반드시 그 속에기능해야 한다.

　중세 르네상스시대 **희극(Comedy)**은 일반대중이 좋아하는 기호이고 비극과 **풍자(Satire)는** 상류층의 선호가 많았다는 역사적 사실을 동시대로 치환하면, 현대미술은 바로 '**역설적인 기호와 모호성**' 에 대한 기표의 언어적 함의가 읽혀야 하는것이다. 그러나 미학의 진실은 나타나는 순간 그 가치가 사라진다. 반면에 모호성은 오히려 호기심을 강화 시키며 이것에 관한 철학사유의 '**응시의 존재**'를 더 드러나게 하는 기재로 작용한다.

140

'현대미술의 모호성 (Ambiguity) 은 '미학의 실재'를 읽을 수 있는 기표의 하나다.'

Dimple canvas Mixed media 90x90cm, BAEK GONG

# Texture & Workmanship- 결, 만듦새
# Edge & Spectacle- 마무리와 스펙터클

**네 번째,** 성공적인 작품판매를 위한 마지막 요소로 가장 중요한 것은 **미궁(Labyrinth)**과 같은 시각적 관심 끌기이다. 즉, 연극의 연출과도 같은 판타지 요소다. 이것은 시각적 효과를 통해 접근 관람을 유도하고, 관람자의 구매 욕구를 확실하게 채울 수 있는 숨겨진 반전의 미학이다. 즉,작품의 비본질 요소인 세밀한 작품의 **'결(Texture)'**과 **'만듦새(Edge)'**이다. 이 부분이 독특하고 작품의 품격과 가치를 저울질 하는 중요한 마지막 요소가 된다. 이것을 소위 **'Multi Layers'**라고도 하는데, 작품 속에 많은 **'고뇌의 결'인** 작가의 노동성, 성실성, 창의성이 엿보여야 작품의 잠재적 미래가치와 함께 추가요소로 작용하고, **구매자(Collector)**로부터 선택되는 **결정의 순간(MOT- Moment of truth)**을 맞게 될 수 있다.

마지막으로, 다양한 스펙터클 요소는 구매자와 작품에 관한 설치미학 사이의 실질적인 적용부분이다. 실수요자들은 자신의 공간(개인주택, 사업장, 공공시설 등의 건축분야 )에 설치될 예술품이 건축적인 실재 삶의 공간에 부합되는 디자인 장식의 하나로 적합한 작품을 선호한다는 사실이다. 특히 미국의 최고 휴양지인 Miami 에서는 현대미술로 장식된 건축 인테리어와 조화된 최고급 팬트 하우스의 집들이 더 고가에 매매되는 현상이 최근 유행하고 있다고 한다. 우리는 이러한 글로벌 정보를 놓쳐서는 결코 안 된다.

아직 미술품은 우리의 일상에서 일반화 되어 있는 상품과 차이가 있다. 그래서 상위 일부 계층만이 누리는 호사 예술품인 게 현실이다. 예술작품은 아직도 세계인구의 5-10프로 정도 만이 선호하고 구매하는 고급 상품이다. 그러므로 그들의 기호에 따라, 그들이 있는 곳에 예술작품이 팔리는 것이다. (동시대 건축디자인은 대부분 현대적 미니멀리즘 인테리어가 많음)

'텍스트 한 문장으로 미술사에 남는 작가는 극히 예외적이고 작품가치는 본인 삶의 의지와는 전혀 다른 사후세계의 미래적 의미다. 당신이 현재 예술가라면 살아있는 동안 부와 명예를 동시에 즐길 권리도 있다.'

infinite O,120cm circle Dot,Mixed Media on Canvas 2019, Kim Jang Hyuk

Geor
Batai
Blue or

MODERN CLASSICS

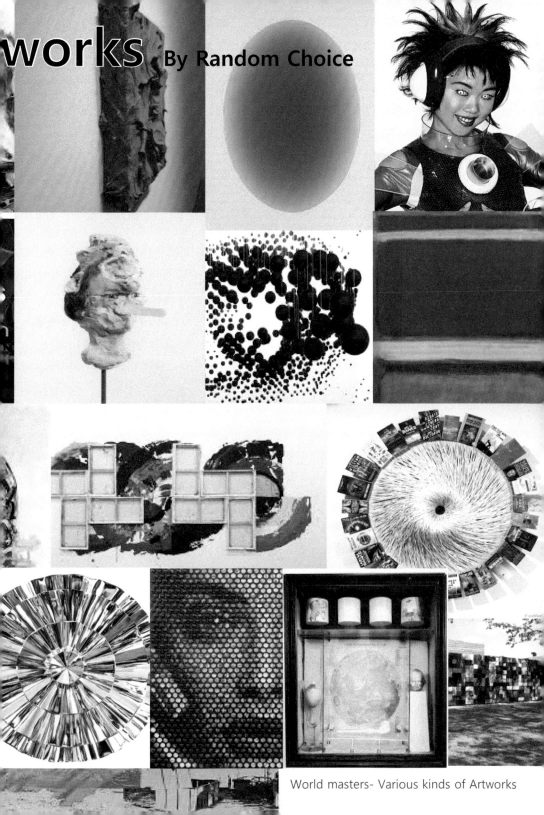

# works By Random Choice

World masters- Various kinds of Artworks

IACO Agency Stand -Scope Miami Art Fair USA 2020

작가 필살기를 위한 **방/ 법/ 론**

# 5장

Necessity of production for Sale of Artworks

Necessity of production for Sale of Artworks

판매작품-제작의 필요성

# 판매작품- 제작의 필요성

위와 같이, **작가가 현실세계에서 자신의 예술작품을 재화로써의 상품가치를 현실화 시키지 못한다면 그에게서 진정한 창의성에 대한 지속적 열정을 기대하기 힘들다**. 따라서 미술시장에서 작품의 유통은 한 작가의 존재를 들어내어 심장과도 같이 숨쉬게 하는 생태계인 것이다. 예술품을 상품가치로 등치 된 작품이 이러한 시장에서 반응이 곧바로 나타나기 때문이다.

그렇다면 작가들은 작품성과 이러한 시장의 메커니즘과 지향성을 심도 있게 고려해 볼 필요가 있다고 생각한다. 좋은 작품을 만들기 위해서 예술가의 태도와 정신이 순수해야 한다고 전제한다면, 그들은 스스로 작품의 격을 항상 최고의 위치에 설정하려는 노력을 해야 하며, 궁극적으로는 자신의 사유와 의식을 외부로 발화시키는 열정행위라고 설명해야 한다. 현대시의 본령은 '내적 넘치는 열정의 감성을 함축적 언어로 표현하는 것이다'라는 일반론이 있다. 작가의 현대적 회화 영역에서도 작가의 본령은 역시 넘치는 **'내적 열정을 뿜어내는 거대한 에너지의 감성을 시각행위로 표현한 것'**이라고 말할 수 있다.

"돈을 버는 것은 예술이고, 일하는 것도 예술이지만 좋은 사업은 최고의 예술이다."- Andy Warhol

# Necessity of production for Sale of Artworks

AAF Art Amsterdam 2019

# Ultimate Aesthetic-궁극미학

　　**궁극미학은 허구다?**. 에 관한 환유적 수사는 미술은 공백(Vacant) 즉, 계시의 공간으로 가야 성취되는 숭고한 가치라고 말하고 싶다. **앨런 소칼(Alan Sokal)**은 현대미술의 '지적 사기'를 언급하고 있다. 이것은 인문학과 자연과학의 학제간 담론의 충돌 사태다. 과잉 된 담론과 언어구조에 따른 구현방식의 모호성 때문이다. 그럼에도 작가의 존재는 또 다른 차원의 얘기지만 심각한 현실문제다. **작가가 작품을 만들 때 작품제작의 목적과 의도가 무엇인가?** 이 물음에 작가는 전시와 판매의 효율성을 고려한 이중적인 전략을 생각 할 필요가 있다. 누구도 판매목적에 대해 지나치게 욕심을 부리는 작가라고 비평 할 수는 없을 것이다. 그렇다면 팝아트의 전설 엔디워홀은 어떠했나? 그는 예술과 상품 사이를 붕괴시킨 선각자이다.

　이것은 대중지향적인 상업적 목표를 지향한 생각 때문에 예술상품으로 읽혀질 수도 있겠지만, 이것은 불가피한 작가의 **'생존문제'**와도 관계가 있다는 역설 이기도 하다. 철학자 '니체'는 "인간은 이성적이지만 결국 자기중심적으로 판단한다"고 말하고 있다. 이처럼 생존은 이기적 본능에서 기인한 것이다. 불편한 진실이지만 작가의 정신적 태도에 따라 작품성의 결과도 어느 정도 예측할 수 있다. 그럼에도 **작가가** 열정을 바탕으로 최고의 미학을 위한 실험에 중점을 두고 작품제작의 태도를 부여하고 있다면, 그 의도는 분명 순수미학의 결과로 정의 할 수 있다. 그것이 대중과 공감할 수 있는 결과물이라면 더욱 좋을 것이다.

---

**각주29**: 앨런소칼/지난 세기말을 후끈 달구었던 '지적 시기(許欺)논쟁' . 1997년 미국 뉴욕대 앨런 소칼 교수(물리학)가 자크 라캉.줄리아 크리스테바.장 보드리야르.질 들뢰즈 등 프랑스 현대 철학자들을 가리켜 일부러 난해한 과학용어를 동원해 그럴듯하게 독자를 속이고 있다고 비판해 화제를 불러모았던 사건이다. 출처/Joongang.co.kr.

니체'는 인간은 이성적이지만 결국 자기중심적이라고 말하고 있다.

'Nietzsche' says humans are rational but ultimately self-centered.

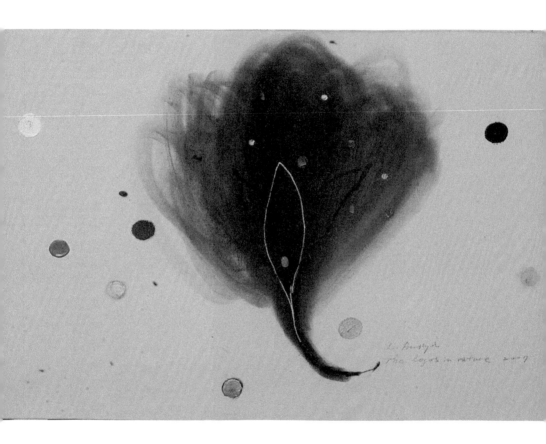

A petal, Mixed media on canvas 60x80cm Alvin Lee, Bung Lyol,

그럼에도 대다수의 작가들은 작품제작 과정에서 이러한 태도에 대한 의식의 변화와 갈등의 문제로부터 자유로울 수 없다. 생각의 각도에 따라 판단오류와 사건이 종종 발생하고 있다는 것을 작가들은 스스로 인지하고 있다. 또한 제작도중에 많은 시간을 자신도 모르는 사이 무의미한 혼돈의 차이에서 방황하기도 하고, 때로는 붓을 꺾고 싶은 충동뿐만 아니라 작품을 파괴하고 싶을 정도의 좌절을 느낄 수도 있는 것이다. 이런 현상이 바로 통상적인 창작행위의 고통인 것이다.

이 순간 작가는 불행하게 작품이 의도와 방향이 전혀 다른곳으로 흘러가도 자율적 표현의 몰입적 결과라는 이유만으로 이성과 직관을 잠시 혼돈하고 망각하기도 한다.

**"사유 없는 직관은 공허할 뿐이다."** 철학자 푸코의 글이다. 그래서 작가들은 자신의 합리화에 빠져 불가역적으로 이끌리는 현상을 관대하게 받아들이며, 오히려 이것을 잠시 일탈행위라고 자신을 위로하기도 한다. 아니면 스스로의 논리를 부정해야 하는 카오스상태가 발생되기 때문이다. 작품에 관한 논리의 긍정과 부정의 간극은 예술분야에서는 늘 반복되거나 다툼과 균열이 발생하는 일반적인 문제다. 따라서 작가만의 고유한 의식이 자기방어적 모순의 조형논리에 지나치게 매몰되나 **'Confirmation Bias(확증 편향성)'**그만의 상상영역에 갇혀 있다면 대타자인 많은 사람을 자신의 시각으로 끌어 들이기가 어렵게 된다. 이처럼 위험요소는 지나친 자기중심의 편향된 미학에 있다.

각주30:폴미셀 푸코, 통명 **미셸 푸코**(Michel Foucault《1928-1984),파리,프랑스 실학사)푸코는 보동 사회 제도에 대한 비판, 특히 정신의학,의학,감우 제도와 성(性)의 역사에 관한 견해와 연구로 알려져 있으며, 또한 일반적으로 권력, 그리고 권력과 지식 사이의 복잡한 관계에 관한 이론으로도 유명하다. 푸코는 자신의 이론에서 권력과 지식의 관계, 그리고 사회 기관을 통해 어떻게 권력과 지식이 사회 통제의 형태로 사용되는지에관한 문제를 다루었다. 출처/위키백과

이러한 작가의 태도는 심각한 문제를 야기 시킨다. 관자를 자신의 작품 논리에 일방적으로 끌어들이는 강요행위와 다름없기 때문이다. 심하면 이것은 관자의 인식을 기만하는 위반 행위가 될 수 있다. 그럼에도 작가는 관자와의 공감을 위해 일련의 이러한 제작과정에서 발생되는 변화를 유연하게 수용하고, 반대로 창작과정에서 자기 부정에서 일어나는 사건들을 고뇌와 모순,차용, 그리고 패러독스-역설(**Paradox**)이라는 다변적인 표현의 자연스런 현상으로 받아 들이는면 해결된다.

예술품, 특히 현대미술 작품의 제작방식에는 철학자들의 담화로 풀 수밖에 없는 많은 요소들이 있다. 즉, 작가의 순수창작 행위 과정에서 정신의 고갈이 사유의 공백을 만나는 현상이다. 쉽게 풀이하면 블랙 아웃(Blackout) 처럼 막막한 순간이 찾아 온다는 뜻이다. 데카르트의 '**방법론적 회의론(Methodological Skepticism)**'은 일종의 인식론에 대한 회의와 근원적 의문이 아니고, 참된 순수한 지식의 존재를 찾는 전략적 고려가있는 환유적 의미가 있다. 창의적인 생각이 멈출 경우 차라리 작가는 있는 그대로 순수자연 상태가 되어야 한다. 철학자 후설의 '**에포케 (Epoke)',판단중지는** 철학의 논리에서 자연적, 경험적 세계의 모든 사물을 '괄호'안에 넣어 '**선험적 보류**'로 남겨야 한다는 순수현상학적 담론인데, 철학적 논쟁과정에서 쟁점화된 회피용 언어일 수 있다.

그래서 필자는 이것을 모든 대상의 존재를 **유보적 단계( Reserved Process)**로 추상하여 보면, 이 지점은 인간의 허약한 정신으로부터 발생되는 불확실성의 원인으로써, 인간이 고뇌하는 존재라는 것을 스스로 자각하는 현상이라고 생각한다. 바로 이러한 충돌사유가 예술을 잉태하는 강력한 힘이다.

---

각주31: **방법론적 회의**(methodological skepticism) 또는 **데카르트식 회의** (Cartesian skepticism)는 르네 데카르트의 저술 및 인식론과 관련된 회의론의 일종이다. 데카르트는 사람이 할 수 있는 믿음들 중 무엇이 참이라고 확신할 수 있는지에 관한 문제를 탐구하여 거기에 대한 구조적 과정으로서 방법론적 회의를 고안해냈다.

Contemplation Oil on canvas 90x60cm, Lee Hiechun 2023

따라서 이러한 상호 연관성을 분석해 보면, **예술가의 창작행위는 일종의 창의성에 대한 한계의 도전이고, 그 결과에 순응하면서 회화적 방법을 놀이처럼 즐기는 의식(Ritual)인 것이다.** 또한 그 특권은 오직 예술가에게 부여된 자유로운 표현이라는 것이다. 이러한 예술에 대한 철학적 사고인 탈 맥락화와 불안정성은 작품세계에도 존재한다. 그럼에도 자신의 작품이 관자에게 공감을 주기 위한 불가피한 수단이라고 확신한다면 이런 문제들은 자연스럽게 극복하게 될 것이다.

이처럼 예술작품에서 결정론은 존재하지 않는다. **"진실이라는 예술의 전제는 공백 이여야 한다."**라고 사상가들이 전하고 있다. 그 공백이 바로 또 다른 창작을 위한 무의식의 발화점이 되는 것이다. 여기서 작가의 무의식은 탐닉을 위한 상징기표로 작용하기 때문이다.

**'이세상에 완벽한 예술작품은 존재하지 않는다.'** 다만 개별적 특성의 차이로 존재한다. 따라서 어떤 누구도 완벽한 예술을 만들어 낼수는 없다. 그럼에도 불구하고 깊은 '성찰'이나 **'직관(Intuition)'**이 없이 작품완성을 위한 시도라면 그것은 완성이라는 제품을 위한 작가의 노동가치일 뿐이다. 작가는 만드는 과정에서 모든 것, 사유방식, 작품소재, 재료, 개념, 기타 방법을 관조하면서 이러한 요소에 맛있는 음식을 조리하듯, 작품의 그릇에 자신의 고유한 개념을 조화롭게 뿌리고 무의식이라는 욕망을 풀어 감각이라는 파동의 양념을 섞는 자유로운 유희의 내밀한 맛을 즐긴다면, 그 과정 자체로 이미 작품이란 요리의 풍미는 적어도 예술품이라는 가치로 성립되는 것이다.

그렇다고 오로지 작품제작을 팔기 위한 수단으로 상업적 목표에만 몰입한다면, 그것은 의도된 수요자의 거래에 의한 상품 가치의 몫일 뿐, 예술가치는 그 만큼 상실되는 것은 분명하다.

# Intuition-직관

'Intuition comes before you think.''직관은 생각보다 앞서 온다.'

Sound 1816, 2018, Acrylic on canvas, 90.9x72.7cm Choi Soo, 출처:아트비엔artbn

그럼에도 불구, 예술에 있어서 방법론에 대한 수학적 정답은 결코 존재하지 않는다. 다만 자유로운 개인적 사유방식에 있어서 새로운 가치체계의 구축과 생성이 있을 뿐이다. 작가는 이러한 창작 태도가 중요하기 때문에 오랜 행위나 관습으로부터 탈피해야 자유로움을 획득할 수 있는 것이다. 혹자는 예술은 관습을 지워나가는 행위라고도 말한다. 예술가의 상상력은 무한성의 기표다. 그러나 오직 제작 방법에만 몰입, 반복되는 편리성에 익숙해지다 보면, 창조적 요소들은 자동적으로 소멸되는 현상이 있다. **"혼돈처럼 보이는 누적된 욕망들이 독창적이고 혼합적인 질서를 규정한다."**세계적인 작가 싸이 톰블리(Cy Twombly )의 언급이다. 작품세계에서 혼돈이란 이처럼 새로운 질서를 창조하는 열쇠가 된다.

앞서 언급했듯이 인간이 물리적으로 보는(Visible) 의식세계는 5 프로에 지나지 않는다고 현대 과학자들은 말하고 있다. 그렇다면 양자물리학의 미시세계에서 95프로는 우리가 볼 수 없는 무의식 세계의 지평이라는 것이다. 따라서 예술가는 대우주의 사유공간을 마음껏 탐험해야 한다. 그 과정에서 무의식의 파동을 감지하며 자신만의 자발적인 운동규칙을 만들고, 미학적 감성이라는 많은 행성들과 조우한다면 대폭발 (Big Bang) 이라는 양자물리학의 물질 에너지인 거대한 성찰을 체험하고, 마침내 파동이라는 **에피파니 ( Epiphany )**의 새로운 초입자의 창조성이 발현되는 것이다. 함축해서 말하면 **창조행위란 바로 고통 속에 출현을 기다리는 절정의 순간과 같다.** 예술작품의 탄생에 관한 비밀코드는 그래서 신비로운 것이다.

# Epiphany - 에피파니

'Creative action is like the peak moment of waiting
 to emerge in pain.'
'창조행위란 바로 고통 속에 출현을 기다리는 절정의 순간과 같다.'

Heo Eun Young Born, installation, Mixed media, 300 x250x5cm

따라서 작품구상과 창작방법에 관한 정확한 이론이나 진정한 가치에 관한 공식은 이 세상 어디에도 존재하지 않는다. 이것은 늘 시간과 함께 흐르고 시대의 가치에 따라 늘 움직이며 변하기 때문이다. 사실, 인간의 창작이라는 모습은 대우주공간, 특히 시공을 초월한 우주의 **성간 (Interstellar)** 에서 보면, 부유하는 먼지와 같은 티끌이나 지구대양의 모래알에 지나지 않는 작은 창조 행위에 불과할 뿐이다. 앞서 얘기 했듯이 그저 유사창조인 것이다. 그러나 이러한 예술행위는 살아가는 동시대의 인간사회에서는 작지만 커다란 울림과 영향력을 끼치는 요소이기 때문에 중요하다. 그래서 예술은 우리의 평범한 삶을 요동치게 하는 에너지의 근원이 되는 것이다.

사실 작품구상은 집을 짓는 설계도면과 같다. 설계구상이 잘못되면 건축한 집은 여러 가지 심각한 하자가 발생된다. 우선 외형의 디자인부터 실내공간의 인터리어 까지 삶의 공간에서 밀접한 영향을 주는 건축미학은 우리의 생활 패턴마저 바꾸는 역할도 하기 때문이다. 그래서 외형의 디자인에서부터 편리성, 기능성 견고성 등 은 물론 모든 분야에서 완성도가 충족되지 못하면 삶의 만족도는 떨어질 수밖에 없다. 그러므로 예술의 모든 장르 회화, 조각, 사진, 설치 등 작품제작 과정에서 가장 중요하게 요구되는 기본적인 **'핵심 사항'**은 적어도 파악하고 작업을 진행해야 도움이 될것이다. 따라서 지속 가능한 **'작가 필살기'**에 대한 지향성은 시장논리에 관한 기초정보가 가장 중요하다.

160

# Design Format-디자인 포멧

People on space, Steel, Shin Dal Ho

Park, Byung Hoon, Mixed mdia on Flexi glass

# 작품을 구성하는 핵심사항
# Core contents of Artwork

1. 작가의식과 사고능력
2. 상상된 이미지의 미학적 구성
3. 표현방식의 독창성
4. 완성도의 절정 시기 선택
5. 대중 공감요소 발현

# | 작품을 구성하는 핵심 사항 |

1. 작가의식과 사고능력  2. 상상된 이미지의 미학적 구성
3. 표현방식의 독창성    4. 완성도의 절정 시기 선택
5. 대중 공감요소 발현

## 1.작가의식과 사고능력

이것은 작가의 타고난 재능이자 자신의 내재적 미학을 개별적 페르소나에 융합하여, 작가의 혼을 외재적으로 발화시키는 작품의 고유한 특질이 된다. 작가의 두뇌 속을 지배하고 흐르는 사상과 의식활동을 통해 작품을 개념적 담론으로 구성하는 핵심이기도 하다. 여기에는 작가의 지식과 상상력은 그가 살아온 삶의 환경과 개인의 능력에 따라 작은 차이가 존재한다. 이것은 단순히 재능, 손기술과 성실한 노동력만 갖고 풀 수 없는 요소이기 때문이다.

따라서 작가가 후천적 환경에서 얻은 **인문학, 철학, 사회학 등, 보편지식을 체득하고 수반 되는 작가의식은 양질의 작품내용을 만드는 훌륭한 정신적 재료가 되는 것이다.** 그러나 삶의 궤적에는 이 모든 것을 아우르는 존재의 불가피성이 있다. 종교를 떠나 세상은 **위계질서(Hierarchical Order)**의 자연 생태계가 만들어져 있다. 우리의 모든 존재들은 삶의 생태지도에 따라 각자의 위치가 속하게 된다. 즉, 타고난 가문, 학식, 재산, 사회 권력 등으로 구분하는 인간사가 있고 신의 존재에 의한 위계의 세상이 동시에 존재한다는 원리다.

# The Hierarchy in Nature-
## 본성의 위계질서

Flowing-Gulgae wood, mixed media on canvas 120x 80cm, Jeon, Ji Youn

'존재의 대사슬' (The Great Chain of Being)은 고전 방식의 우리 능력밖에 위치하고 있는 운명지도다. 그러나 철학자들은 예술가로써의 직업과 그들에 대한 삶의 존재에 관하여, 역사권력에 억압된 주인(신)담화라고 그 존재의 모순점을 비평하고 있다. 사실 우리의 운명이 신에 달려 있다는 것이다. 그럼에도 예술가가 신의 창조질서 속에 개별적인 존재로써 그 틈새 사이 있다고 가정하면, 본인의 타고난 예술 잠재력은 바로 유전적 재능의 한계성향을 생각해 볼 필요가 있다. 바로 천재성의 기질과 차이가 존재한다는 것이다. 따라서 작가의 의식과 능력은 작가의 삶에 대한 목표와 노력에 따라 차이가 있지만, 근원적인 인식과 사고형태의 본질은 변하지 않는다. 다만 그 차이를 선택 할 수는 있는 것이다.

그러므로 예술가는 과거의 사유를 지우고 새로운 각성을 통해 의식과 사고 능력을 키우거나 차별화 하려는 노력을 끊임없이 반복한다면, 타자와의 차이점이라는 특성 즉, 현대미술에 큰 영향을 끼친 세계적인 작가 **도널드 저드**( Donald Judd )의 **평면성(Flatness)**에 도전한 '특수한 대상'처럼 자신의 미의식에 관한 특성을 발견할 수 있는 것이다. 따라서 작가의 의식과 사고능력에 천재성이 없더라도, 본인의 선택과 성찰에 따라 자기중심의 의지가 긍정적으로 강화될 수 있는 것이다. '들뢰즈'는 **"차이는 반복 속에 거주한다."**고 말하고 있다. 이 함의를 보면, 예술도 끊임없는 탐구 속에 성취되는 것이다.

## 2. 상상된 이미지의 미학적 구성

이것은 작가의 의식과 사유 속에 그려진다 (**Paint in brain**). '라캉'의 '상징계'의 기표와 기표 사이, **환유(Metonymy)**의 연속이라는 의미에 동의한다. (라캉 세미나에서)

각주32: 존재의 대사슬' (The Great Chain of Being, 라틴어: scala naturae, "존재의 사다리") 서양 사상, 특히 고대 그리스의 신플라톤주의와 이를 잇는 유럽 르네상스 및 17, 18세기의 여러 철학사상에 광범한 영향을 미친 우주관 경제학자 E. F. 슈마허는 1977년 저서 "난감한 사람들을 위한 안내서"에서 인간의 최고위층이 "영원한 지금"을 현명하게 인식할 수 있는 존재의 위계에 대해 설명했다. .(위키백과)

# Aesthetic Composition-미적 구성

작품대상에 대한 추상이나 구상적 이미지를 유추하고 어떠한 방법으로 작가 미의식의 가상실체를 구체화하고 실현시키느냐에 따라 작품성이 평면이든 공간이든 들어나게 되는 현상이다. 이미지 도출을 위한 방법은 다양하게 발현된다.

Light Monad(LM5-9)_Wood, acrylic, gold-leaf_120x100x15cm_2018 Park, Hyun Joo

미학 구성에 관한 사고의 범위는 크게는 유,무형을 포함한 대타자 즉, 정신과 사유세계, 그리고 대자연,인간,사물,개체 그리고 우리 일상의 현실 속에 모든 개체가 포함된다. 외부대상의 범주를 축약시킨다면 현실 속의 자연, 생명, 인간, 현실과 비현실 속의 철학적 사유나 생각의 개념, 그리고 동시대의 정치,사회적 이슈 등 직관에 의해 상상된 성찰의 의식덩어리가 즉흥성과 직관에 의해 빠르게 작가의 두뇌 속에 이미지화 될 수도 있다. 이것은 작가기질에 따른 감각과 인지 능력이 다양한 양태로 표출된다고 정의 할 수 있다. 때로는 대상에 관한 내러티브 형식으로써의 독백과 스토리텔링, 그리고 빈 공간에 자신의 삶에 대한 사유와 흔적 등, **유래(Provenance)의** 구성방법 또한 자의적인 태도와 인식의 세련화 과정을 통해 자유롭게 전개 될 수 있다.

미학의 내용이 현대미술사의 이후를 다루는 방향성 즉, 미술사의 카테고리를 이탈하는 **아카데미즘(Academism), 포스트모던(Post modern)그리고 미학주의(Aestheticism)** 논리든 아무런 관계가 없다. 왜냐하면 작품은 스스로 말하고 드러나기 때문이다. 미술사가 클라멘트 그린버그(Clement Greenburg)는 **'아카데미즘이 키치고 키치(Kistch)가 아카데미즘이다.'**라고 강조하고 있다. 이 정의는 현대미술의 모호성과 탈 아카데미즘의 고양과 또 한편으로는 고급과 저급에 관한 범주를 확장하는 의미로 지금도 차용되는 용어다. 그러나 키치(Kistch)의 과도한 남용은 미학의 원본을 파괴하기도 한다고 평론가들은 말하고 있다.

# Purity & Dilettantism-
## 순수와 아마추어리즘

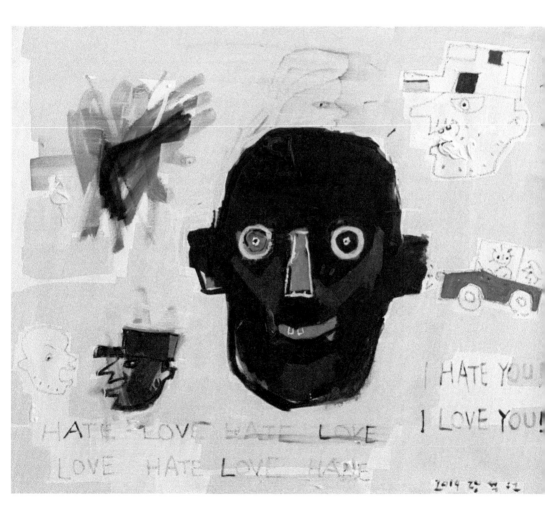

Chang, Suk Won, I hate you!, I love you!' 72.7×60.6㎝, 2019

한편, 파괴의 미학은 다양한 형식으로 전개된다. 인간의 태생적 욕망에서 기인한 고통과 결여에 관하여 '니체'는 '비극의 탄생'에서 "인간은 예술적인 삶에서 오직 구원을 얻을 수 있다."고 말하고 있다. 이것은 고통과 고뇌로 점철되는 인간의 숙명에서 예술적 삶만이 존재를 고양시키고 그 원천을 지양하게 하는 기재로 추동 될 수 있다는 함의다. 그가 예기하는 디오니소스적 욕망에 의한 판타지의 쾌락은 예술가의 작품을 태동시키는 중요한 키 요소가 된다. 이러한 인간자아의 본능적인 광기로부터 무의식작용에 의해 구현되는 것이 인류문명에서 진화된 야만적인 행위의 오래된 관습이다.

미술평론가 **할 포스터(Hal Foster)**는 야만적 욕망에서 기인한 현대미술에서 보여지는 기괴한 형상(figure)의 표현양식이 미술사의 인상주의 '야수파'와는 또다른 성격으로, **'인류의 많은 전쟁역사를 겪은 인간의 본능이 어떻게 거칠게 욕망하는가?'** 에 관하여 선사시대의 원시적인 본성으로부터 출현한 **'야수적 미학'( brutal Aesthetic)**을 그의 저서에서 말하고 있다. 이러한 용어의 선택은 현대미술에 있어서 고전에서 강요된 이성주의 상징인 이데아의 부조리를 분열시키는 미학의 본질이며, 현대인의 일반적인 속성이자 삶에 대한 파괴적 본성과 함께 상호 모순성을 도발한다. 이러한 자유로운 의식의 실체를 재구조화하는 반복 행위가 현대미술을 진화시키고 변이시키는 작동 메커니즘의 핵심이 된다는 것이다.

**각주33 ;할 포스터(Hal "Foster", 1955년 8월 13일생)**는 미국의 미술 평론가이자 역사가다. 그는 프린스턴 대학교, 콜롬비아 대학교, 뉴욕 시립 대학교에서 교육을 받았다. 그는 1991년부터 1997년까지 코넬 대학교에서 가르쳤고 1997년부터 프린스턴 대학교의 교수직을 맡고 있다. 1998년 그는 구겐하임 펠로우십을 받았다. 그는 포스터의 비판은 포스트모더니즘 내에서 전위의 역할에 주목한다.(위키피디아)

# Brutal Aestheticism – 야수적 미학

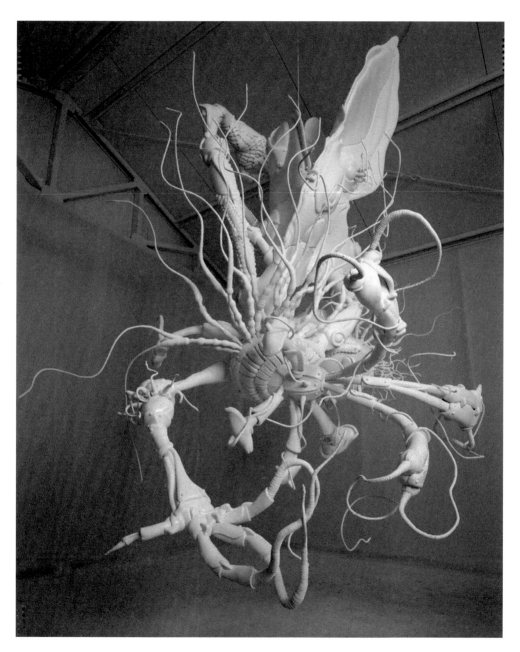

# Dilettante Genius- 아마추어의 천재성

제작과정에 엄격한 의미의 규정이 존재한다면 예술은 성립되지 못한다. 왜냐하면 여러 과정에서 일어날 수 있는 실존에서 현상적인 창의 요소들이 나타날 수 있다는 것인데, 주변의 가능성이 작품성의 중심을 포괄하기 때문이다. 그 과정에서 서양미술사에서 언급하는 '**아마추어의 천재성(Dilettantism)**'의 출현을 우린 예측 할 가능성도 있다. 싸이 톰블리 (CY Twombly) 작품의 낙서 같은 기표는 얼핏 아동화 같지만, 그의 작품방식은 문학적 사유를 내재화 한 계산이고, 지극히 의도된 함의가 있는 절제된 추상 표현이라고 전문가들은 말하고 있다. 그는 문학적 소양이 깊은 작가였기 때문이다.

따라서 예술은 숙련된 **선의 제스처(Line Gesture),** 즉, 필력의 켈리그래픽(Calligraphic) 을 원하지 않는다. 그것은 단지 손의 관습에 의한 기술이기 때문이다. 이 같이 좋은 작품은 아마추어 같은 외피를 걸치고 있는 것이다. 그러나 이러한 작품의 예민한 상징기표와 본질을 떠나서 말하자면, 작가는 작가활동의 지속성과 현실적 문제를 조화시키는 방법의 이원화 전략이 필요하다.

따라서 미학적 구성 방식에 좀 더 현실적이고 합리적인 접근을 해보려 한다. 전업 작가생활을 10년 또는 20년 활동하였고, 작가의 존재이유를 고려한다면 활동의 지속성과 그 열정을 고르게 현실적으로 배분하는 기술적 지혜가 필요한 것이 작가의 생존전략이다.

---

• 각주34: '아마추어의 천재성' **Dilettante Genius / Concepts of modern art –** Edited by Nikos Stangos 2edition

scenery,89x130cm,acrylic on canvas,2020 Ko, Young Il,

이제 전시를 위한 순수행위는 생존방식의 현실을 고려해서 '**선택적 조건 (Alternative Option)**'으로 가야 한다. 전시경력에서 반복적인 한 문장의 덧붙인 기록이 작가의 활동에 더 이상 긍정적인 면으로 작용하지 않을 수 있다. 이제부터는 활동의 범위와 '**효율성**'을 살펴보지 않으면 작가의 지속적 열정은 서서히 식어갈 것이기 때문이다. 작가생존 문제는 이런 예술 생태환경과 조건에서 심각하게 성찰해 볼 필요가 있다. 그래서 전시를 통해 자신의 작품이 사회와 소통하고 공감되면서 작품으로써의 가치를 보상받고 판매되는 시장기능이 작동되는 것이다.

문화예술 수용자는 대중이고 그 보상을 통한 수혜자는 분명 작가가 되어야 하는 원리이다. 동시에 이러한 시장원리에 따라 작가의 창작태도는 스스로 '**생존력**'과 '**창작의욕**'을 키울 수 있는 '**AI** 같은 인공지능의 현명한 '**메커니즘**'을 따라야 한다. 이것은 순수지향의 작가정신의 가치를 훼손하는 것이 아니라 결과적으로 작가로써의 본성을 실질적으로 강화시키는 기능에 적응하는 태도이기 때문에 수치심을 느낄 필요가 전혀 없다.

현대문명은 이제 첨단 매체의 **알고리즘(Algorithm )**이 작가의 창작 의도와 지향점의 방향키를 제공해 주는 시대로 가고 있다. 프랑스 철학자 **리오타르(Lyotard)**는 기술의 혁신적 숭고미를 강조하고 포스트모던의 저항적 의미에 가치를 부여하고 있다. 따라서 첨단기술과 연결된 생존을 위한 현대적 변용방식은 이제 예술과 기술이라는 영역의 통합적 변증법을 추구해야 새로운 방향을 획득할 수 있는 작가가 되는 것이라 생각한다.

---

각주35:장 프랑수아 리오타르 (Lyotard 영국 1924년 8월 10일 - 1998년 4월 21일)는 프랑스의 철학자, 사회학자, 문학 이론가였다. 그의 학제 간의 담론은 인식론과 의사소통, 인간의 신체, 현대 예술과 포스트모던 예술, 문학과 비평 이론, 음악, 영화, 시간과 기억, 공간, 도시와 풍경, 숭고함, 그리고 미학과 정치의 관계와 같은 주제를 다루었다. 그는 1970년대 후반 이후 포스트모더니즘을 표현한 것으로 가장 잘 알려져 있다(위키피디아)

174

# Algorithm  -알고리즘

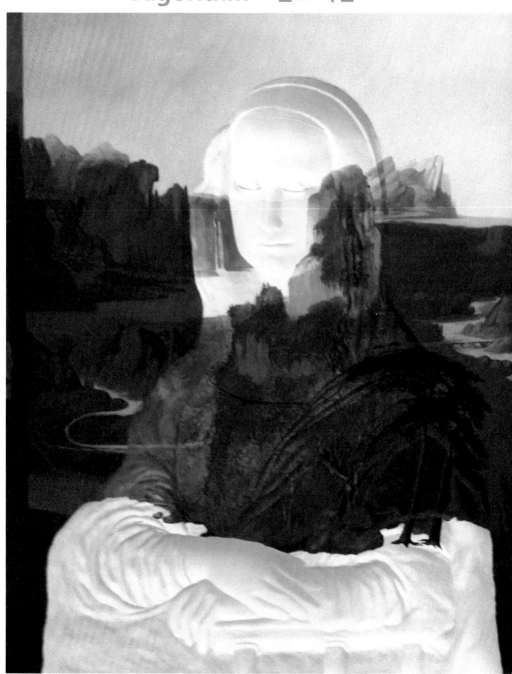

Mona Lisa, Mixed media, molding on canvas 140x97cm, Park Sung Sik

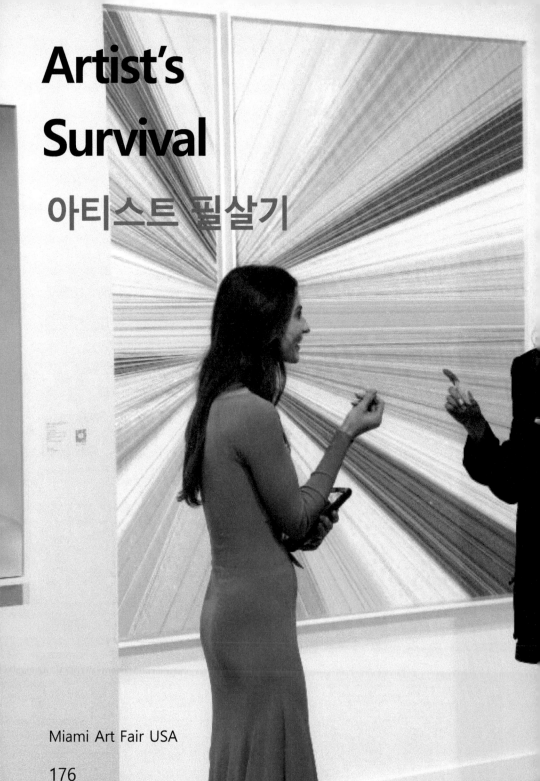

# Artist's Survival

# Survival

# 아티스트 필살기

Miami Art Fair USA

Survivals
in Global

자, 그렇다면, 본격적인 '**작품판매**'라는 필살기에 관한 대의명제에 대해 작가들은 귀를 기울려야 한다. 이러한 문제제기에 작가들은 편안하게만 작업해야 한다고 생각 할 수는 없다. 이제 작가는 활동하는 동안 자신의 시간과 공간 사이 의미 있는 목표와 기표를 생산, 조절하며 작품방향을 지향해야 한다. 이것이 진정한 작가 '**필살기**'의 시작이다. 앞장에서 작품 제작과정의 태도, 작가정신 등, 많은 방식과 디테일을 거론했지만 중요한 것은 작가의 의지와 선택이다. 그 동안 필자의 비루한 경험일지 모르지만 해외시장의 탐사를 통해 얻은 생산적인 측면의 학습효과는 작품제작에 따른 이원화 방법이 작가로써 존재하는 최상의 선택이 될 수 있다.고 확신한다. 작가로써 생존을 위한 현실론 즉, 이제는 작가들도 **투 트랙(Two Tracks)** 작업방식으로 바꾸어야 실질적으로 생존할 수 있는 현실을 고려해야 한다는 것에 대한 전략적 인식이다.

**TRACK1.** 작품을 위한 작품의 지향성은 작가가 작업실에서 자신의 최고 걸작을 탄생시키기 위한 고통의 미학인 것이다. 이것은 차별화된 작가정신을 기초로 무의식의 탐닉(주이상스) 을 기반한 전시를 목적으로 자신의 예술관을 극대화하여 작품으로 노출시키는 방식이고 동시에 독특하고 실험적인 양태를 지향하면서 무한한 숭고미의 가치를 구현하기 위한 목적으로 제작하는 방법이다.

**예술활동의 지속을 위한 최고의 솔루션은 공백이다. 그러나 지향성이라는 욕망에 따라 그 결과물은 다르게 형성 된다.**

# Optional way for Survival–생존을 위한 선택

Unknown code, Acrylic on canvas,85X 65cm, 2021, Park Eun Ae

# Value Oriented & Market Oriented-
## 가치 중심과 시장 중심

**TRACK 2**. 작품 제작론은 지속 가능한 활동을 유지하기 위해 오롯이 상업적 접근을 시도하는 방식이다. 평소 실험성 있는 제작과정의 작품을 예술 상품이라는 등가개념으로 좀 더 꼼꼼하게 다듬어서 완성도를 높이고 유통, 소비자인 컬랙터에게 판매 될 수 있도록 가능케 하는 작품제작 방식이다. 지속적인 작가 생존을 위한 필 살기 전략의 하나다. 최근 해외보도에 의하면 마케팅전략과 작품의 가치의 평가가 50:50 이라고 전하고 있다. 이것은 작품의 시장전략 비중이 작품의 가치를 넘어선다는 의미로도 해석된다. 그만큼 작가의 홍보와 시장전략이 중요하다는 것이다. 다시 강조하면, **'작품의 가치 중심'**( Track 1 )의 진정한 작가의식을 바탕으로한 제작 방식이고 또 다른 한 가지는 **'작품의 시장성 중심'**(Track 2 )을 목표로 작품의 세밀성과 대중 지향적인 요소를 고려한 판매 작품을 별도로 제작하는 방법이다. (사례작가: 데미안 허스트, 무라카미 다카시 등)

따라서 **투트랙(Two Tracks)**에 관한 균형적 접근은 유한성의 삶에서 작가의 제한적인 시간을 뚫고 효율성을 극대화하는 최상의 조합이 될 것이다. 적어도 작가가 미술시장에서 자신의 작품을 최대한 고객중심으로 보여주고 지속 가능한 판매를 원한다면 말이다. 이 문제의 접근 방식에 많은 전문가들의 반박이나 이의 제기가 따를 수도 있다. 그러나 아직 갤러리 전속이나 후원자가 없는 작가라면 반드시 고려해야 할 현실적인 **'필살의 생존 전략'**이 될 수 있다.

출처: Alexander Korzer- Book carving- The Illustrated London News 1897

# Entertainment / 오락성 + Fan 요소

시장전략의 구체적 방법은 오직 작품에 좀 더 '**대중친화력**'이 있는 지점을 강조하거나 예술상품으로써 밀도 있고 세련된 차이점을 부각시키는 일이다. 동시에 대중에게 관심을 끄는 드라마틱한 연출과 모험적인 장치와 요소를 갖추면 더 효과적일 것이다. 이것은 관자의 '응시'와 '호기심'을 빠르게 불러 일으키기 요인이 되기 때문이다. 또한 전시만을 위한 작품에는 작가 고유의 미학적 요소가 더 중첩되고, 실험성이 있는 창의적인 개념과 담론이 있어야 한다. 그래야 관자의 상상력을 더 자극시키고 호기심을 증폭시키는 요소가 되며, 전문가집단으로부터 높은 가치를 부여 받을 것이다. 또한 규정하기 어려운 디지털 예술상품의 존재도 시장수요에 따라 매우 급성장하며 현대미술의 불확실성을 더욱 고조시키고 있다. 그럼에도 '**필 살기 방식**'인 삶과 밀착된 미술시장에서 보여주는 작품은 하나의 고급 상품처럼 완성도가 높고, 대중적인 맛을 드러내며, 이것을 작품가치로 승화시킨 탁월한 세련미, 그리고 눈에 바로 띄는 정도의 차별된 작품내용이 있어야 한다. 다시 언급하지만 최근 예술작품 경향은 **테크놀로지 + 새로운 오락성 / Entertainment + Fan 요소**'가 있어야 한다고 미술 평론가인 **Marcus Verhagen**이 강조하고 있다.

## 3. 표현방식의 독창성

이것은 작가가 제일 많이 고뇌하고 깊게 관조하면서 작가의 상상력을 극대화하여 새로운 방법을 고안해야 하는 무거운 시간이다. 그럼에도 관습에 의한 기존의 작품방식을 지워야 하는 일이 우선이다. 동시에 각기 표현 방식에 따라 지루하지만, 자신의 작품세계를 탐닉하고 집중하면서 깊은 사유의 시간을 많이 투자해야 하는 부분이다.

# Originality of Expression- 표현의 고유성

Birch Tree, Object on Canvas, 90x90cm, Kim Kwan Soo 2020

그러므로, 어쩌면 이 시간이 작가에게는 오직 자신만의 세상에서 오묘하고 즐거운 상상에 빠져드는 행복한 순간이 될지도 모른다. 그러나 작가의 성향에 따라 표현과 예술의 제작방식은 극점의 노동력을 필히 동반해야 하는 힘든 시간 일 수도 있다. 예술의 숭고한 공백에는 공간이든 입체, 평면이든 제작의 방향과 방법에는 우주공간처럼 무한대의 지향성과 목표지점이 존재하기 때문이다. 때론 작가는 고독하게 사색하면서 창작이라는 장벽 앞에서 자신과의 싸움을 담대하게 맞서며 깨달음이라는 절정의 사고를 작품이라는 공간 속에 정리해야 한다. 이 과정에서 많은 시행착오는 물론, 과거에 관한 지나치게 많은 생각의 부유와 파편들은 지워 버려야 한다. 그러므로 이순간은 반복적인 행위에 대한 차별성, 무의미의 허구성, 심지어 작품이 다시 해체되고 파괴되는 고뇌의 시간이기도 하다.

하지만 '**반복**'이라는 관습적인 의식 속에서, 작가는 마침내 '**차이**'라는 새로운 현상을 발견하는 놀라운 행운의 순간을 맞이하게도 된다. 또 한가지는 중요한 요소는 작품의 혼돈과 모순관계의 서사적 기표에 관한 작품개념의 정리와 더불어 재료선정에 있다. 새로운 물질을 작품재료로 선택 할수록 독창성은 더 경쟁력을 갖는다.

그러므로 때로는 생활 반경에서 일탈하여 시선을 익숙하지 않은 외부대상에 눈 여겨 볼 필요가 있다.

Iteration & difference

Stick Around, Mixed media, Ceramic Ji, Chi Gun,

# Adventurous Taste-모험적인 맛

동시대의 새로운 물질(매체) 찾기 탐사에서 식물이든 동물이든 천체의 모든 사물과 첨단물질의 부품까지, 이제껏 관찰하고 봐 왔던 관점의 오랜 관성을 비우고 버려야 새로운 각도와 의식의 눈이 형성 된다. 초 과학 문명의 첨단 하이테크 시대에는 많은 새로운 물질과 재료가 초단위로 새롭게 생산되고 있다. 기존 재료, 캔버스. 유화물감, 아크릴, 화학안료 등의 정통수호이라는 원시적인 재료 프레임에서 탈출해야 새로운 시각이 만들어 진다. 최근 유명한 세계적인 페어나 전시를 보면, 새롭게 부각되는 작가의 작품들이 놀랍도록 충격적이다. 이들과의 경쟁력은 창작과정의 태도와 방법론에 있다. 우선 작품의 하드웨어 부품과 같은 외양과 관습을 새롭게 타파해야 생존경쟁에서 승리할 수 있다.

왜냐하면, 세계정상급작가들은 과학자, 엔지니어, 화학자,철학가,인류학자(Scientist, Engineer, physicist, Philosopher Anthropology) 등 과 협업을 하거나 컨설팅을 하며 작업의 밀도를 올리고 있기 때문이다. 스포츠 마루운동 뜀틀 경기에서 양학선 선수가 자신만의 기술을 만들어 '양학선기술'로 공인을 받듯이 미술시장에서는 최고의 기술만 인정된다. 최근 유튜브를 통해 실시간으로 제공되는 미술작품들을 보라.

Whang Eun Wha, Color Movement, Acrylic on canvas 2022

이제는 실시간 검색으로 뉴욕의 MOMA Whitney, Guggenhiem, Gagosian, Pace Gallery 그리고 런던의 Tate Modern, White Cube, Lisson Gallery 등 유명 미술관, 갤러리를 동시에 접하고 작품을 감상은 물론 자료를 '**아카이브(Archive)**'할 수 있는 시대이다.

**메타(Meta)**인지 시대에서, 정보를 게을리해서는 작가의 공감 인지능력이 시대에 뒤 떨어질 수 밖에 없는 시장구조로 되어 있다. 작품의 경향과 작품성은 물론 작가의 명성, 작품경향, 담론까지 세밀한 정보를 통해 공유하는 최첨단 하이테크시대를 살고 있다. 아니면 시대에 뒤떨어지는 낙오한 **아류(Epigone)**작가로 치부 될 것이다. 그러므로 시장의 흐름을 항상 살피고, 새로운 정보에 관심을 귀 기울려야 작가로 생존할 수 있다. 작품의 본질과 진실성은 언제 어디서나 결국 다 들어나기 마련이다. 이와 같이 시대와 영역을 초월하는 많은 표현과 새로운 시도 속에 작품성이라는 고유한 상징적 기표가 신선하게 나타난다. 여기에 철학사유인 인류문명적 대서사의 담론을 첨가한다면, 예술작품의 숭고한 깊이와 정신적 밀도의 예술작품이 탄생 될 것이다.

따라서 독창성 획득은 많은 학습과 연구가 필요하다. 시간과 노력을 반드시 투자하고, 기다리는 고독한 인내의 시간도 필요수적인 작품재료의 하나다. 결국, 창작은 이러한 사유와 실험적 행위의 '차이와 반복' 속에서 우연한 순간 작가의 직관으로 닦아 오는 사건인 것이다.

그래서 표현의 '독창성'이란 아무도 하지 않은 방법의 길로 가는 대단히 좁은 문인 것이다. **"차이는 반복 속에 거주한다."**는 '철학자 '미쉘푸코'의 말을 다시 떠올리게 된다.

'Contemporary art begins with erasing inertia, and new creation begins.' '현대미술은 관성을 지우는 일부터 새로운 창조가 시작되는 것이다.'

Fountain, mixed media, black coating on dimple canvas,90x90cm 2021 PaekGong

# 4, 완성도의 절정 시기 선택

**예술품의 완성이라는 것이 있을까?** 예술가는 시간 선택에 따라 작품의 최종 **종결자 (Terminator )**로써 의미가 부여된다. 이것은 작가 자신만이 누리는 예외적인 결정사항이다. 작품제작의 시작과 끝은 순수 예술만이 갖는 작가의 자유로움이다.

이것은 어느 날 문득, 뇌리에 스치는 섬광 같은 착상이 떠오르면, 순간의 시간이 작품을 창작하라는 자신에게 떨어지는 일종의 신의 계시 같은 것이다. 그래서 형용할 수 없는 짜릿한 쾌감의 동기부여에서 창작은 시작되는 것이다. 그 순간 모든 상황은 진공과 같이 이곳에 몰입되며, 자신만의 창조물이 만들어지는 '우연성의 사건'이라는 순간을 맞는다. 바로 이러한 강박적 즉흥에너지가 예술가들만이 누리는 특권일 수 있다. 또한 작품 종료시점도 갑작스럽게 온다. 제작과정에 많은 고뇌 속에 충족감으로 채워나가는 유희의 시간이 지나가다 보면, 어느 순간 작가의식이 자연스럽게 점차 소진되고 무의식이 여백을 점유한다. 이것이 바로 완성의 순간이다. 의도적인 완성은 상품 같은 형태가 되기 때문이다. 그래서 작품의 완성은 자연스러워야 한다.

'롤랑바르데스'는 **"텍스트의 마지막 지점에서 작품이 나온다"**고 말한다. 이러한 현상은 작품제작 과정에서도 나타나는데 혼돈 속에서 작품이 끝나가는 이 지점에서 **'우연한 접점의 질서'**가 다시 출현한다는 논리다. 이때 자발적 의식은 이 지점에서 모든 행위를 멈추게 하며 욕망의 붓이 끝을 맺는 '공백의 시간'이 오는 것이다.

각주36: **롤랑 제라르 바르테스(Rolan Barthes**1915년 11월 12일 - 1980년 3월 26일])는 프랑스의 문학 이론가, 수필가, 철학자, 비평가, 기호학자. 그의 연구는 주로 서양 대중 문화에서 비롯된 다양한 기호 체계의 분석에 참여했다. [6] 그의 생각은 다양한 분야를 탐구했고 구조주의, 인류학, 문학 이론, 후기 구조주의를 포함한 많은 이론 학파의 발전에 영향을 미쳤다.(위키피디아)

# Culmination of Completeness-
## 완성도의 결정

Episode2104, 61x40cm, Acrylic,Oil on PC.Objects,Seol, Kyung Chul

사실 작품의 시작과 끝은 일상의 보이는 기능적인 제품하고는 전혀 다른 제작과정의 비현실적인 모호성이 존재한다. 그러나 이것이 예술만이 인간에게 보여지는 위대함일 수 있다. 로댕 (**Auguste Rodin 1840-1917**-모네와 같은 인상주의 조각가-단테의 신곡에서 지옥문의 문은 우리에게 최고의 명작으로 기억된다. 이 위대한 작품도 사실 불가피한 미완성 작품이다. 그럼에도 조각의 고전적인 리얼리즘을 떠나 바로크적인 뉘앙스로 거칠게 보이지만 미학의 정교함이 살아 있다. 그러나 지금 많은 사람들이 그 작품을 더 열광하고 있다 이 작품에서 작가의 의도적인 형태의 변주로 세밀한 묘사와 디테일을 광기적 표현과 **그로테스크(Grotesque)**하게 보이려는 아방가르드 정신이 그에게 이미 존재하고 있었는지도 모른다. 완성도의 진정한 의미는 지나친 상품화 같은 완결성의 문제는 아니다.

그리스신화를 소환하여 탐색하면, **'제욱시스'**와 **'파라시오수'**의 두 그림을 비유해서 감추어진 진실을 찾아 보려는 욕망을 보면, 오히려 구체적 진실보다 커튼에 감춰진 **'파라시오수'**의 그림에서 더 관심을 두는 현상과도 같다. 이것이 바로 **'응시의 비밀'**이다. 인간의 본성은 **호기심(Curiosity)**을 추종한다.

이러한 완벽이라는 유사 진실에서 완성이라는 허구성을 포기할 때, 오히려 순수미감이 나타나는 것이다. 인간도 완벽한 느낌의 사람은 매력이 없어 보인다. 조금은 미숙하고 부족한 듯 하지만 따뜻한 인간미가 넘치는 사람이 오히려 호감이 더 가는 것처럼...

각주37: **제욱시스와 파라시오스-Zeuxis and Parrhasios-**현실세계를 재현하는 예술 속에서 욕망이 자리잡고 있다는 사실을 정신분석학자 라캉은 이미 흥미로운 방식으로 언급하였다. 커튼에 감춰진 그림에서 현실세계를 재현하려는 것은 서구의 통념을 낳게 된 가장 극적인 스토리다.(출처:naver.com볼드포토)

192

예술작품도 다소 덜 다듬어지고 **흠결(Deficiency)**이 있어 보여야 작가의 휴머니즘적 멜란콜리( Melancholy )의 향수를 느낄 수 있으며 더 위대한 작품으로 해석될 수 있다.

Woman, Mixed media on Aluminum Panel 90x90cm , Cho, Kyoung Ho 2021

"모든 미완성을 괴롭게 여기지 말라" 라는 '아놀드하우저'의 말을 다시 상기시키지 않더라도, 말하자면 그 부족한 부분은 관람자의 몫으로 감상자가 작품내부로 들어갈 수 있는 응시라는 '공감의 문'이 되는 것이다. 왜냐하면 예술의 완성은 존재하지 않는다고 많은 전문가들이 말하고 있다. 다만 균열이 라는 공백이 존재한다고 라캉철학은 해석하고 있다. 예술의 환상적 작품은 환상으로 환유되는 창조행위라는 실천과정일 뿐인 것이다. 따라서 틈이 없이 완벽한 작품은 과도하게 장식된 대리석 표면의 질감 같아서 쉽게 미끄러질 수 있다. 그래서 인간사회의 예술작품은 상호 공감과 소통의 기재가 반드시 드러나야 한다. 그것은 독특한 작품의 재질이 될 수도 있고 작가만의 독백에 의한 기법과 조형방식이 될 수도 있다.

이와 같이 오히려 무의식의 혼돈과 우연에서 극적으로 발화되는 감각이라는 질서가 대중의 공감과 연민을 자극하며, 모든 사람들에게 사랑 받는 예술품이 되는 것이다. 결론적으로 작품완성은 개별적 작가의 선택에 달려있지만, 사실 작품의 완성이란 존재하지 않는 허상일 뿐이다. 완성에 도달 할 수록 진실이라는 '공백'에 도달하는 것이다. 아쉽지만 때론 **'전략적 인내와 여유'**로 필요한 부분을 비워야 한다. 작가라면 절대적으로 시간을 끌면서 화면 위에 붓으로 덧 칠만 하는 무의미한 노동의 우둔함을 포기 하는 **'절제미학'**이 필요하며, 그 적정의 순간이 바로 좋은 결과를 만들어 낼 수 있는 극점의 감성이다. **'현대 미술은 구태한 시간과 노동과의 전쟁이 아니고 시공간을 초월하는 빠른 개념과 날카로운 직관적 사유가 결정하는 것이다.'** 이제는 의욕만 갖고 부딪치는 노동판 같은 진부한 작업에서 깨어나야 한다.

# Intuitive thinking - 직관적 사유

"현대 미술은 구태한 시간과 노동과의 전쟁이 아니고 시공간을 초월하는 빠른 개념과 날카로운 직관적 사유가 결정하는 것이다." Alvin Lee

Color Phantasmagoria
2011 100x1150cm oil on canvas Byun Jae Hee

# 5. 대중공감요소 발현 ( 보편성 )

대중과 소통되는 공감요소의 본질은 우선 사람과 사람이 공감하는 접점을 파악해 볼 필요가 있다. 그 소통의 교차점은 인간세계에서는 다양한 기재와 방법이 존재한다. 자연과 동물세계에서도 자신들의 고유한 신호방식으로 소통하는 질서가 있다. 구조 언어학자 **노암 촘스키 (Noam Chomsky 1928- )**에 이론에 의하면 동물세계에는 **형태학 (Morphology)과 음성학(Phonology)**의 이론이 있다. 곤충인 나비의 경우 새처럼 소리를 내지 못하지만 소통언어를 대신하는 고유한 전달신호 체계를 지니고 있다. 8자의 날개 짓 숫자로 먹이가 있는 곳을 상호 교환하는 놀라운 방식으로 그들만의 소통은 이루어진다고 한다.

이것은 촘스키가 말하고 있는 외형의 전달 체계인 언어의 **형태학 (Morphology)** 구조이론이다. 그러나 이것 또한 속세에 군림하는 권력의 기표에 의한 한 조각의 진리일 뿐이지만, 실증론에 의한 과학적 원리에 의해 이처럼, 모든 자연세계에서 살아있는 동물은 각기 다른 상호 매체를 통해 창조의 질서 속에서 소통하며 살아가고 있다. 따라서 상호개체와의 접근 속에 내재적 공명(共鳴)을 위한 생명체의 공감과 소통은 다종의 동물세계에서 기호체계로 전달되고 있는 기본적인 생존의 수단이 된다.

---

각주38: 노암 촘스키 (Noam Chomsky 1928-  ) 1951년년 촘스키는 박사 논문 《현대 히브리어의 형태소론(The Morphophonemics of Modern Hebrew)》에서 칼납의 1938년 변형규칙(vs. 형태규칙) 개념의 변형 형태로서 해리스와는 다른 문법적 변이 개념의 재해석된 개념으로서의 형태소 규칙을 언급하였다./위키백과

# Expression of elements of public Empathy-대중성의 발현

Unrest, 90x60cm Oil painting on canvas Kim, Jin Nam

인간의 사회도 역시 소통하고 공감하는 기재를 만들어 서로 사용하고 있다. 소통과 공감의 기재는 인간의 모든 감각 속에 살아 있으며 특히, 미술작품의 공감과 소통은 사물의 외형 형태에 대한 시,지각을 자극하는 **형태학(Morphology)의** 매우 특별한 공감형태인 것이다. 특히 사람들이 작품 세계를 시지각(視知覺)으로 인식하고 공감한다는 것은 기존의 본능 질서와 전혀 다른 또 다른 **'공감기재'이자 '의미 있는 표상'**인 것이다.

　　'케슈탈트'의 '시각인지론'을 인용하면 기호에 관한 색체의 안정성, 운동방향 등, 이것은 인간과 작품이라는 사물과의 교감으로부터 시작하는데 요소마다 매우 다르게 작용한다고 한다. 이 지점은 초자연의 파동을 통해 느끼고 반응하는 인간 중심의 시각 기능을 통해 정신과 마음으로 인식하는 매우 높은 초감각의 메타 언어다. 이러한 순수한 영혼을 깨우고 공감기능을 충족시키기 위한 장치, 즉 최고의 예술작품을 만들기 위해서는 필연적으로 작가들의 많은 고민과 고통이 따른다는 원리다. 작가가 전달하고자 하는 개체성에 대해 사람과 작품의 의미와 뜻이 사물과 인간의 정신적 교감이라는 상호작용에 의해 순간적인 무의식의 현상을 통해 최고의 극점에서 소통되는 것이 예술작품의 위대함이다. 쉽게 얘기하면, 예술작품의 이해가 어렵지만 누구나 직관의 느낌으로 이해한다는 것이다.

# Morphology-형태학

Campagnoli  Artrooms Seoul 2018 ,Sculpture-installation

# Contemplation & Stare- 관조와 응시

작가라면 늘 자신이 상상하는 창조세계의 변주와 우연적 사건에 관한 '궁극(극점)의 미학'에 대한 존재가치를 무의식의 욕망으로 부터 찾는다. 그래서 모든 예술가는 자신의 목적을 실현할 때 까지 이러한 고통을 즐겁게 스스로 견디게 된다. 그러나 이것 또한 진리세계의 불안전성에 관한 현대미술의 혼돈과 종말을 고하는 허구인지도 모른다.

'롤랑바르트'의 해석으로 보면 '예술의 숭고함이라는 기표는 끝없이 변화만이 지속되는 통과지대 일 뿐이다.'고 의미를 해석하고 있다. 그는 '기표'보다 '기의'를 더 강조한다.그러므로 예술가라면 무엇을 어떻게 자신과 타자의 관계에서 기인하는 공백의 탐닉과 울림, 파동 등 즉, 관자에게 '응시(凝視)'라는 호기심의 의미 있는 기표를 어떻게 전달해야 할까를 고민해야 한다. 그렇다면 작가는 이러한 작품의 공감요소를 어떻게 창의해 내야 할지, 끊임없는 물음과 자신의 독백적 성찰을 통한 인문학, 철학적 사유가 필수적이며, 이것들을 지향하는 노력이 뒤따라야 한다.

첫째로는 '본능적인 감각'이다. 이것은 존재하는 외부대상에 대해 작가가 지닌 이드(ID)영역의 생득적 재능에 의한 다듬어지지 않은 날것(원형), 그대로의 가치를 내면으로부터 발현하는 직관이다. 이는 '라캉'이 언급하고 있는 상상계와 상징系 사이를 너머 초월系의 논리구조를 인용하면 심오한 사유세계와의 **현현(Epiphany)**을 통해 잠재된 의식작용과 작가의 행위와 손의 기능을 빌어 무의식의 층을 표현할 수 있다. **따라서 '작가라면 늘 자신이 상상하는 창조세계에 관한 궁극의 미학적 가치를 탐구하고, 자신이 그 목적을 실현할 때 까지 즐거운 고통을 스스로 견디며, 한편으로 무엇을 어떻게 전달해야 할까를 고민해야 한다.'**

Kim, Won Yong,Icarus,110X170X25cm, Gelcoat, Urethane painting

둘째는 바로 **즉흥성(Improvisation)**이다. 그 방법의 고유성과 **기괴함(Abstrusity)**의 **자만심(Conceit-기발함)**을 통해 무의식의 정신으로부터 발화되는 파동이라는 '**창작의 원형질**'이 되기도 한다. 의식 층으로부터의 추출과정은 작가마다 각기 다른 특성의 함의를 내포한다. 그것이 물성의 원형질이든 정신적 무형의 것이든 관계없이 모든 외부대상의 형태, 그리고 입체적 기이함이나 빛과 색상의 물질이나 구조적 조형이나 대타자 속의 신비함을 자아내는 것들 즉, 하나의 작품을 구성하는 부품처럼 동기부여를 위한 작품요소들이 되는 것이다. 세계적인 작가 '**메튜바니( Matthew Barney)**' '**신디 셔먼((Cindy Sherman)**' 같은 작가들은 자기의 신체기관과 정신을 작품의 모티브와 오브제로 사용하여 자신의 미학적 정체성을 드러내며, 온몸으로 연기하듯 보여주는 연출력 높은 예술가들이다.

그럼에도 이 모든 요소가운데 사회적 이슈의 교감을 매개하는 기표나 의구심 없는 신비감이 반드시 착용해야 공감의 원인을 만들 수 있다. 학습된 고전적 구조주의 틀에서 해방된 자유로운 해체를 상상 할 수도 있다.

그래서 의미 구조는 또 다른 구조를 만들어내는 텍스트로써 **로랑바르트(Roland Barthes)**가 언급한 용어인 **"횡단(Traverse)의 영속성"**이 가능하다는 것에 동의한다.

니체는 **"욕망은 결핍에서 출발한다"**고 전하고 있다. 이처럼 목마름의 욕구가 작품이 되는 것이다.

The Permanence of Traverse

# Curiosity-호기심

그렇다고 대중에게 쉽고 정확하게 전달되는 것만
이 공감의 척도는 아니다. 때로는 이 과정에서 발생
되는 불확실성의 모호함이나 대중의 시각을 자극하
고, 사회적 이슈에 관한 소환이나 궁금증을 자아내
는 각기 의미 있는 요소가 오히려, 시각적 호기심을
강화시키고, 공감을 연결하는 소통의 주요한 요소가
될 수 도 있다. '**호기심(Curiosity)**은 작가나 관람자
뿐만 아니라 인간이 탐닉하는 본능적 두뇌 현상이기
때문이다.' 앞서 거론한 장막(커튼)에 가려진 신화속
'**파라시오스**'의 그림처럼, 일반적인 인지능력을 초
월하는 난맥상에서 기인하는 원인과 궁금증의 맥락
을 파악하려는 욕구가 때로는 상호 교차, 자극적인
작품을 구성하는 도발적 생각이 실질적인 키 포인트
가 될 수 있다.

이것은 오히려 더 깊은 응시(凝視)와 공감의 메시
지를 관람객에게 던지는 좋은 작품의 요인이 되기때
문이다. 따라서 **소통과 공감을 위한 다양한 발현의
기재와 시각적 메시지가 최고의 걸작을 만드는 핵심
요소가 되는 것이다.** 이것들은 모두 작가, 작품, 인
간 사이 교감을 연결하는 시각 언어형태로 작가의
상상된 사유 속에 늘 내재되어 있다.

# 'Parrhasios- 파라시오스'

'소통과 공감을 위한 다양한 발현의 기재와 시각 메시지가 최고의
걸작을 만드는 핵심요소가 되는 것이다.'

Soul of Tree, Oil on Canvas,110,6X175,6cm 2016 Kim, Kyoung Yeol

# Conclusion-결론

**결론적으로** 공감을 획득하기 위한 대상은 대타자인 우주,대자연, 생명, 인간 그리고 사회적 이슈, 철학, 과학 기술 등 광범위하다. 그러나 필자의 시장경험으로 압축해 생각해보면 일상에서 자연스럽게 발견되는 모든 외부대상이나 개인적 직관에서 작가의 혼과 기괴한 상상력을 교묘하게 조합하고 연결하면, 무엇이든 작가에게 최고의 창작 대상물이 될 수 있다. 그럼에도 필자는 작가의 생존을 위한 상업적 기호로 접근을 유도하고 싶다.

이 가운데 특히 실수요자를 지향하는 전략, 사실, 판매목적이 우선이라면 참고하고 고려해야 할 사항이 있다. 현실적인 의미로 구매자의 경우에 두 집단이 있는데, 작가의 미래가치를 보고 구매하는 컬렉터 그룹이 있고, 또 다른 그룹은 작품을 직접 본인의 집이나 사무실, 또는 사업장에 장식하려는 현실 목적성의 구매자로 구분된다.

잠시 언급하였지만, 최근 세계적인 휴양지 마이에미(Miami)에서는 고급형 팬트하우스의 인테리어와 소장된 작품을 포함시켜 쇼케이스로 한 부동산 구매방식이 유행하고 있는 추세라고 한다. 대개의 경우는 후자인 경우가 훨씬 수요자가 많고 시장이 크다. 따라서 장식적인 의미의 작품이라면 새로운 이미지의 시각적 관심을 끄는 무엇, 그리고 실재 삶의 공간이라는 보편성에 따른 시각을 중심으로 볼 때, 안정성 있고 **임팩트(Impact)**있는 눈에 잘 띠는 작품이 유리하다. 보편적 대중의 실수요자는 지나친 작가의 과도한 행위로 부담을 느끼게 하는 복잡한 표현양식보다, 일반적 시각의 단순미와 세련미 중심의 잘 정돈된 작품을 더 선호하고 있다.

206

이렇듯, 소유에 관한 인간의 물신적 (Fetish)욕망은 이제 값비싼 귀금속 구입에서 고상한 예술품으로 옮겨 가는 듯하다.

From the Origin-,Oldness, Mixed media on wood ,Lee, Tak Gu, 2022

# Simplicity & Minimal-단순미학

 한편으로는 시대적 건축 환경 즉, 현대적 미니멀리즘의 인터리어 디자인의 실내, 가구 개념과 조화, 매칭되는 작품일수록 판매 가능성은 더 높아 진다. 여기에  시장에서 요구되는 작가의  아카이브 (**Archive**)나 평판과 출처(**Provenance**)가 입증되면 훨씬 유리하다. (출처, 유래는 작품의 스토리 텔링을 말한다)

 최근 해외 시장을 살펴보면, 특정 소수를 위한 작품성 위주의 작품은 사실 구매력은 떨어진다. 소위 작품성을 지향하는 보여 주기식 설치작품이나 거대한 크기의 작품은 미술관이나 전문가 집단의 관심을 끌 수는 있다. 반면에 판매 가능성은 매우 낮다. 이러한 현상은 현실적으로 큰 작품의 이동,설치가 까다롭기 때문이다.이렇듯, 시장성에서 다소 왜곡된 유통 과정의 특수한 문제는 설치작가들의 고민이기도 하다. 물론 공공기관이나 개인사업가 중, 큰손의 컬렉터도 있지만, 이들은 소수 관주도의 엘리트 집단이나 미술관 작가를 선택하거나 장기적인 미술사적 가치의 기대심리 목적으로 구입하려는 미술관계자들이 대부분이다. 따라서 이러한 만남은 작가의 경제적 미래를 담보 할 수 없다는 문제점이 있고, 동시에 이들과의 구매방식과 거래과정에서 시간 소요와 불공정성이 발생할 수도 있다. 그러나 드물게는 유명한 대형 미술관 관계자와 조우할 수 있는 기회도 드물게 얻을 수 있다.

 그럼에도 생존이라는 수단을 지향한다면, 작가들은 수요가 많은 잠재 컬렉터들인 불특정 다수를 겨냥한 대중성 중심의 작품제작이 사실은 우선되어야 한다. 따라서 작품판매를 통해 창작의지가 고양 될 수 있으며, 지속 가능한 작가활동에 도움이 될 수 있기 때문이다.

Untitled, Mixed media on canvas 120x180cm, Cho, Yeon Seung

역설적으로, 이러한 환경에 잘 적응하는 작가만이 시장에서 살아남을 수 있다는 사실이다. 더 중요한 것은 판매루트의 다양화와 확산방법에 전략적 관심을 기울려야 한다. 작품거래의 전문가 양성과 판매기술도 갤러리들에게는 매우 필요한 요소의 하나다. 갤러리가 유통의 중심 역할이기 때문이다. 그러므로 이제 유통구조의 기능적인 세분화를 주도하는 새로운 개혁 시스템, 그리고 판매중심의 전략적 사고가 필요한 시대다. 또 한가지 중요한 점은 예술문화 선진국인 영국, 프랑스, 독일, 미국 등의 관람자가 보는 미술작품의 구매 수준이 우리보다 훨씬 앞서 있다는 사실에 주목해야 한다.

다시 강조하지만, 이제 미술생태계의 변화와 혁신이 가장 중요하다. 언급하였듯이, 미국의 현대미술관(MoMA) 의 초대 설립자인 '알프레드 바(Alfred Barr')와 같은 대중의 태도 변화에 부흥할 수 있는 능력의 인재를 많이 발굴하고, 이와 관련된 공공의 미술관들은 개혁적이고 기발한 문화예술의 콘텐츠를 더 많이 만들어 내야 한다. 그래서 작가는 생산자의 입장에서 양질의 작품을 생산하는데 전적으로 집중하고, 유통의 주체인 갤러리나 에이전트는 고도화되고 있는 시장에서 차별성과 세밀성 전략으로 작품판매의 실질적인 문제를 담당해야 한다.

국제적인 미디어 아트팩트(Artfacts)는 온라인 판매의 중요성을 다음과 같이 설파하고 있다.

# Marketing Strategy-시장전략

　이러한 역할기능은 결국, 소비자인 컬렉터에게 만족감을 주고 판매가능성을 높이는 계기가 될 것이다. 동시에 다양한 방법으로 잠재 미술애호가를 파악하는 **DATA　BASE** 를 구축하고, 작가의 홍보전략을 온라인 오프라인으로 수행할 수 있는 **프렛폼(PLATFORM)**을 만드는 네트워크 전략도 동시에 매우 중요하다.

, 출처: Saachi Gallery특별전

# 아트팩트 (Art Facts ) 기사에 의한 작가 가치정보

# '온라인 미술 시장의 붐'

최근 몇 년 동안, 온라인 예술 무역은 붐을 이루는 사업이 되었다. **온라인 플랫폼을 통해 구매하고자 하는 작품에 대한 데이터와 모든 정보를 찾을 수 있다.** 어떤 경우에는, 그들은 경매에 참여하거나 국제적인 갤러리에서도 구매할 수 있다. 온라인 경매의 미래에 대한 흥미로운 자료는 조사 대상 경매사의 94%가 향후 5년간 온라인 판매 증가를 전망하는 반면, 감소 가능성을 예상하는 응답자는 없다는 사실이다. **2020년 디지털 경매 부문이 처음으로 전년 대비 2배 가치(2019년 9% 대비 온라인 경매 매출이 전체 매출의 25%를 차지했다)를 기록했기 때문이다.** 비슷하게 소위 2차 미술 시장 전체가 이 분야의 온라인 판매 증가세가 지속될 것으로 예상하면서 상승을 예상한다.

•

# Marketing Info-시장정보

## According to 'Art fact's report

## The booming online art market

In recent years, the online art trade has become a booming business. **Online platforms allow you to find data and information on the work you want to buy.** In some cases, they also allow to participate in auctions or buy from international galleries. An interesting piece of data about the future of online auctions is to be found in the fact that 94% of auction houses surveyed predict an increase in online sales over the next five years, while no respondent foresees a possible decline. This is because in 2020 the digital auction sector for the first time doubled its value compared to the previous year (sales in online auctions represented 25% of total sales compared to 9% in 2019). Similarly, the entire so-called secondary art market expects that the increase in online sales in the sector will remain sustained, even expecting an increase.

여기에다 2020년 한 해 동안 지속적인 중단에도 불구하고 예년과 마찬가지로 미술시장에서 개인 수집가들에 대한 판매가 가장 성행하고 있다. 이들 컬렉터 중 '3월 **ART + TECH Report**'에 제시된 일련의 인터뷰에 따르면 80%가 적어도 한 번은 온라인으로 미술품을 구매한 경험이 있다고 한다. **가장 많이 구매한 작품은 그림이나 사진 등으로 절반 이상이 젊은 작가들이 창작한 작품이었다.** 이것은 또 다른 중요하고 흥미로운 사실이다: **40세 미만의 젊은 미술품 수집가들 중 40%가 올해 더 많은 미술품을 온라인으로 구매할 계획이다.**같은 젊은 수집가들도 주로 온라인에서 젊은 현대미술가들로부터 구매하는 사람들이어서 다른 연령대에 비해 온라인에서 구매하는 비율이 2배 정도 높다. 쿠네스(Kooness) 사례를 예로 들어보자. 지난해 플랫폼을 통한 매출은 3배, 이용자는 4배 증가했다. 이용자 대부분은 45세 미만이다. **투자가치로서의 그림: 그림이 가치가 있는지 어떻게 알 수 있는가?**

예술작품을 가치 있게 여기기 위해서는, 예술작품이 속한 역사적 시대나 작품의 종류가 무엇이든, 불쾌한 경험에 부딪히지 않도록 그 분야에서 최소한의 친숙함과 역량을 갖추는 것이 필수적이다. 특히 구매를 고려하고 있는 미술품의 가치가 특히 높다면 분석 측면에서 주의할 점은 결코 많지 않다. 그러기에 미술시장의 세계에 처음 접근하는 초보자라면 예술작품의 진위성과 실제 가치를 평가할 수 있는 분야 전문가와 실사구시를 의지하는 것이 매우 유용할 수 있다.

## Marketing Info-시장정보

개인 수집가, 미술 변호사, 자산관리사, 패밀리 오피스, 경매사, 아트페어 등에 미술 실사 자문을 제공하는 전문가 분야가 갈수록 확대되고 있다. 다큐멘터리 영화 '메이드 유 룩: **가짜 예술에 관한 실화**'에 영감을 준 가장 큰 사건은 맨해튼 중심에 위치한 뉴욕의 역사적인 미술관 중 하나인 Knoedler Gallery였다..

I A C O Agency Stand, Miami Scope USA

Knoedler Gallery는 Rothko, Pollock, Motherwell과 같은 높은 평가를 받은 예술가들에 의해 원본으로 전해진 많은 수의 가짜작품들을 총 8천만 달러 이상에 판매한 후 2011년에 문을 닫았다. 문제의 작품들은 진품 증명서와 문서들이 없었지만, 그것들을 만드는 데 사용된 기술과 자료들이 갤러리 주인인 프리드먼 뿐만 아니라 유명한 전문가들, 비평가들, 미술 사가들도 이 사건에 관련 되었다.

이후 국제미술연구재단과 데달로스 재단이 수행한 여러 실험실 분석 결과 위조된 그림에 사용된 재료와 가짜 그림에 사용된 재료의 불일치가 드러나면서 갤러리를 폐쇄하게 된 일련의 불만을 야기했다. 이는 그 비범한 특성 때문에 많은 소란을 일으킨 드문 사례이지만, 가장 경험이 많은 사람들 조차도 가짜에 얼마나 자주 속는지를 부각시키는 일이며, 실제가 아닌 가치를 진품의 예술작품으로 귀속시킨다는 것이다. 따라서 필요한 인증서의 신뢰성을 보장하는 작품보증서를 신뢰하면서 항상 매우 주의해야 한다. 위조에는 두 가지 유형이 있는데, 즉, 처음부터 만들어졌기 때문에 원본의 복사본이 있고, 주요 작가의 서명을 첨부하여 소수 작가의 작품의 추정 가치를 높이려는 위작이 있다. 다행히도, 오늘날에는 의심이 가는 경우에 참고할 수 있는 더 많은 과학적 도구와 기술들이 있다. 그러나 현대 미술의 경우 진품 증명서가 있는지 항상 주의해야 한다. 그렇지 않다면 그 가치를 평가하는 결정적 요소는 저자의 서명이 될 것이다. 예술 작품의 가치는 고려되는 작품의 본질적 가치뿐만 아니라 판매 방법, 시장 위치, 세금 규제, 금융 시장에서의 유동성과 같은 외부 요소에 의해서도 결정된다.( Artfact 기사)

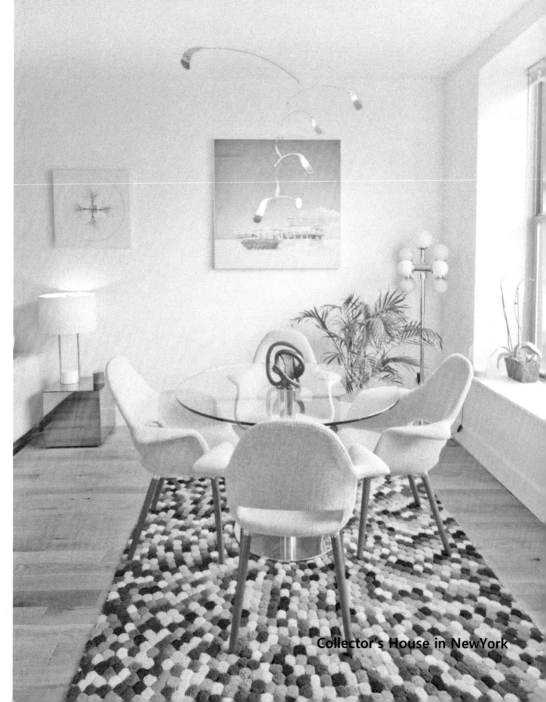

# Marketing Info-시장정보

Collector's House in NewYork

## 마지막 화룡점정은 작가의 경력에 관한 (Career Build up ) 관리이다.

글로벌시장에서, 실 구매자가 상품의 질을 따지는 것은 당연한 일이다. 전세계적으로 똑같은 원리의 잣대를 들이댄다. 즉 작품의 실질 가치에 대한 의구심과 신뢰성이다. 자기가 구입한 작품이 단순히 개인의 감성만을 위한 선호가 아니라는 얘기다. 자신의 경제적 이익을 위한 작가의 **'미래가치와 성장가능성'**도 고려한 선택이라는 것이다. 구매자입장에서 이러한 부분을 확인하는 방법은, 객관적인 자료에 의존 할 수 밖에 없다. 물론 작가 개인이 만든 리플렛 책자나 작품 도록이 참고로 구매의 신중함에 영향을 끼치지만, 더 중요한 것은 공신력 있는 객관화 되어 있는 지표가 있어야 쉽게 매매가 이루어 진다는 사실이다. 작가에게 경력사항의 공식적인 객관화 지표는 그래서 중요하다. 때론 현장에서 바로 확인 가능한 구글창이 유통기능의 홍보를 대신 하기도 한다.

# Archiving- Artist's Reputation-명성관리

컬렉터들이 현장전시에서 그 작가의 영문 이름과 자료들을 직접 확인하기 때문이다. 일반적으로 한국작가들은 이러한 평판관리에 관한 방식에 무지하거나 게을리 하는 편이다. 사실, 컬렉터가 처음 마주치는 작품에 관한 관심으로부터 구매를 결정하기 까지 작가에 대한 호기심은 당연한 것이다

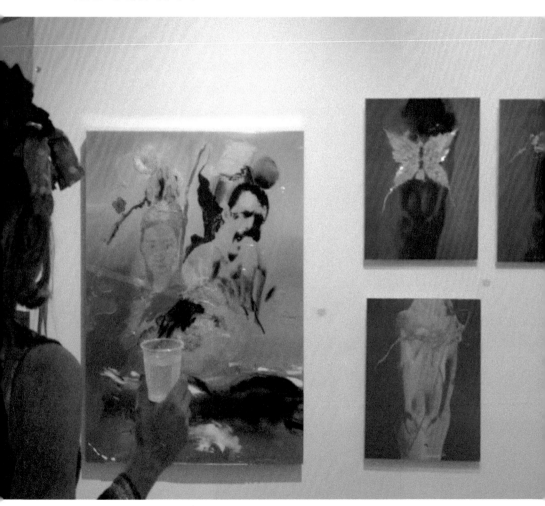

Miami Scope Art Fair 2019

그러므로 작가는 마케팅을 위해 이제 현대적 방법의 하나로 통용되고 있는 정보의 소통 메카니즘에 대해 익숙해야 하며, 그래서 이것을 위한 기본적인 영문 베이스의 아카이빙(**Archiving**)은 더욱 중요하다.

　　초 고도 기술의 디지털 사회에서, 최근 작가의 작품 **알고리즘**에 의한 데이터는 계속 더 편리하게 계량화 되고 업그레이드되기 때문에 작가는 이제 최소한의 홍보수단으로, 이러한 SNS 매체 이용이 매우 중요한 자신의 홍보 창구가 된다는 것을 반드시 인식해야 한다. 따라서, 전시경력에서 개인전의 횟수보다, 작가는 늘 이 DATA BASE 를 효율적으로 관리해야 한다. 이것은 작품변천 과정에 관한 자신의 작품가치에 대한 역사와 작품의 담론이자 철학이기 때문이다. 어떤 작가는 매년 특별히 작품에 변화가 없는 무의미한 전시를 년 행사처럼 반복하면서 전시 횟수만을 늘리는 경우도 있다. 이렇듯 양적인 팽창에만 열을 올리는 아마추어리즘에 빠진 작가도 주위에 많다.

　　이와는 반대로, 메이저 갤러리 전속의 외국작가들은 차원이 다른 행보를 보인다. 글로벌 미술계의 이슈를 생산, 작품의 변화된 스펙트럼을 보여주고, 세계예술의 중심 도시 런던 뉴욕, 파리, 쾰른, 등 넘나들며 주요 글로벌 무대에서 개인전을 열고, 자신의 아카이브(**Archive**)기록을 확대 재생산하는 방법을 전략으로 만들어 가고 있어 우리와 비교된디..

Ho Jin, insight, Think Objet, Mixed Media 100X70cm, 2017,

# Identity- build with virtuosity-정체성

이것은 결국, 개인전을 횟수가 아닌 내용과 작품질의 차이이며, 진정한 세계무대를 향한 작가정신에서 다른 위상의 차원을 갖고 있다는 증거다.( 구글창의 Artfacts를 탐색하면 효과적이다)

또 한가지, 아마추어 화가가 아닌 이상 작가는 늘 목적 있는 전시를 해야 한다. 아무런 사회적 이슈나 담론 없이 작가의 친선을 도모하는 유유상종의 무의미한 그룹전시는 결국 작가의 천박한 경력의 장식이 될 뿐이기 때문이다. 차라리 비움의 시간을 갖고, 작품구상을 위한 성찰의 시간으로 활용하는 것이 오히려 효과적일 수 있다. 국제적인 글로벌작가가 되기 위해서는 전시도 냉정히 잘 구별하면서 참가해야 한다. 그리고, 작가의 정체성(**Identity**) 관리도 매우 중요한 사항이다. 아니면 이러한 경력이 어느 순간 자신의 경력사항에 독으로 작용 될 수도 있다. 이 사실은 업그레이드된 과학기술( **알파고, AI기술**)이 작가의 족적을 다 관찰하고 있기 때문이다. 그래서 전시내용을 신중하게 점검하고, 선별적인 전시를 하면서 자신에 관한 경력의 질을 한 단계씩 높여가야 한다. 왜냐하면 글로벌 시장에서 종사하는 전문인력들이 미디어 탐사를 통해 새로 부상하는 작가들을 발굴하기 위해 촘촘히 관측하고 있기 때문이다.

전문작가라면 가능한 아무런 미학적 선언( Declaration)이나 이슈가 없는 협회, 동창,동우회 모임 같은 그룹전시는 가급적 피하는 것이 좋다. 이것은 스스로 아마추어 작가를 선언하는 것이나 다름 없다. 한 줄의 경력이라도 내용과 이슈가 없는 전시경력은 차라리 지우는 것이 작가의 대외적인 활동, 특히 국제무대에서 유리해 질 것이다.

.Flowing-Gulgae wood, mixed media on canvas 120x 80cm, Jeon, Ji Youn

# Tacit- 침묵

경력은 자신이 예술가로써의 모습을 공개 노출하는 일종의 평판이자 거울인 것이다. 따라서, **FACEBOOK, 인스타그램 등, SNS** 관리도 신중해야 한다. 일상의 일기를 쓰듯 지나친 노출은 가벼운 예술가의 나태함을 보이는 태도로 보일 수 있다.

작가라면 작품에 대한 깊은 사색과 몰입(Digging)을 위해 조용한 침묵도 필요하다. 지나친 일상의 글과 주변 노출은 작가의 가치상승과 표출에 도움이 되지 않는다. 때론 작가로써 사회와의 격리 속에 고유한 차별성과 기이한 존재감이 있어야 한다. 예술가는 불특정 다수에게 정치인, 연예인이 아닌 신비한 존재로 인식되고 있기 때문이다.

세계문학사에서 위대한 고통의 상징 작가 에밀리 디킨슨이나 헨리 데이비드 소로우의 소외된 삶의 철학에서 보듯, 고독한 침묵을 통해서 더 강력하고 철저한 예술적 무게의 위대함을 발견할 수 있다.

Artists Kim,Kyoung Yeol Studio

.  예술가라면 '**몰입의 시간**'을 위한 '**은둔과 고독**'에서 사유의 자유로움을 느껴야 한다. 지나친 소셜 미디어의 사용은 문명이라는 허사 속에 SNS-프렛폼의 노예가 되는 것이다. '**고독은 위대한 자의 운명**' 이라고 철학자 쇼펜하우워는 말하고 있다.

# Artist's
## Survival
## in Global

Cho, Kyoung Ho, UntitledI Ink, Color crayon on
aluminium Board 240x90cm

# 6장

## Korean Contemporary Artists
Korean Contemporary Artists

## 한국 현대 미술 작가

*Brief & Short*

# 한국 근, 현대 미술의 작가 계보

## Artists Generality / 개인적 탐사에 의한 분석

한국의 문화, 예술은 역사적 맥락에 있어서, 1910년대부터 1950년대 까지는 미술사의 암흑기에 해당된다. 이 시기 우리민족은 가장 뼈아픈 일제강점기와 6.25전쟁의 참상으로 인한 한국인으로써, 굴욕적인 삶의 아픔을 가장 잔인하게 겪은 역사적 격변기였기 때문이다. 자료에 의하면, 그나마 1920년대 초 최초로 일본유학파 고희동으로부터 유화가 도입되었고, 이마동,이인성,유영국 등이 이끈 조선미술전람회를 통하는 것이 유일한 등용문이라고 기록하고 있다. 1945년 해방과 더불어 민족적 이데올로기 갈등으로 인한 정체성의 혼돈과 실종, 그리고 한국전쟁 등, 여파로 1960년대까지 대부분 사람들의 삶은 빈곤으로 피폐하게 무너지고, 이 고단했던 시대상황과 맞물려 문화예술은 거의 존재조차 없는 상황이었다.

빈곤은 그 나라의 문화와 예술을 황폐화시킬 뿐만 아니라 개인적 자유는 물론, 가장 기본적인 삶의 존재인 개인의 인권마저 상실케 한다. 문화예술 부문에 있어서, 과거의 불가피했던 고난의 이 시절이 바로 한국의 처절한 예술과 문화 유산의 현주소다. 이와 관련하여, 필자는 한국의 근,현대 미술사의 정확한 학술적 평가는 유보하고, 세대별 작가의 특징과 내용을 분류하는데 포커스를 맞추고자 한다. 한국전쟁 이후 1950년대 한국의 근,현대미술의 성장기반은 매우 취약했다고 본다.

# Korean Modern & Contemporary Artists

한국미술은 근대화 과정의 역사적 질곡의 뿌리인 유교, 주자성리학, 동학, 천주교사상 등으로부터, 접합, 동화된 원초적 잠재의식의 토템과 정신문화가 근간이다. 이를 토대로, 기존 동양화( 한국화)라는 지필묵의 전통회화의 틀에 최초 서양,특히 일본유학에서 들어온 유영국 등 몇몇 화가들이 오일페인팅과 융합하여 사용하는, 혼재된 근대 현대가 중첩되는 미술경향이 만들어지는 시기였기때문이다.

이러한 가운데, 일부 작가들에 의해 서양 미술의 기초적인 지식과 외부대상에 대한 단순한 재현의 테크닉이나, 점,선,면을 이용한 기하학적 추상표현주의-앙포르멜(Informel)사조 등의 방법을 단순히 수용하는 것이 전부였다.

다행히도 1957년 현대미술가협회가 창립되어 하인두, 김창열, 박서보 등을 시작점으로, 역사의 대 전환기에 오직 소수의 선택된 작가들만이 서양의 근,현대미술을 한국에 정착시키는 계기를 마련하였다고 본다. 이를 변곡점으로, 전통미술 사이를 횡단하고 모더니즘을 기초한 서양의 현대 미술 시작점이 되는 발판을 마련하였다. 혼돈의 역사와 척박한 환경에서도, 그나마 세계적인 작가들을 만들어낼 수 있었던 것은 몇몇 한국적 아방가르드를 표방하는 선각자들이 있어 가능했다고 본다.

각주41:**앙포르멜(Informel)**:추상표현주의 미술.|제1·2차 세계대전 후 서구에서 기존 가치의 상실에 대한 대안으로 인간의 실존을 주목하면서 나타났다. 한국에서 **앵포르멜**이 본격적으로 하나의 미술운동 차원에서 도입, 형성된 것은 1957~58년 무렵이다. (다음백과)

# Monochrome- 단색화의 실체

이런 가운데 소위, 한국 모더니즘의 기원이라고 할 수 있는 한국미술사, 특히 현대미술사에 있어서 맥락적 주요 세대를 개인적으로 크게 3세대로 구분하여 본다면, 작가의 계보가 단순 소박하다. 해서 필자는 '한국 현대미술사의 문헌적인 영역을 떠나 미술시장과 경제, 사회적인 현상에 포커스를 맞추고자 한다.'

솔직히 필자는 우리 근,현대미술사의 흐름이란 위계에 의한 종적인 획일화 경향에 유감을 느끼게 된다. 여기서 화단의 종적인 단조로움이란 회화의 계보에 있어서 형식이나 방법적 양태를 말하는데, 특히 한국의 현대미술사의 서구적 경향을 맹목적으로 쫓는 줄서기 현상을 말한다.

60-70년대 근,현대 미술에 있어서 박수근, 장욱진, 김환기, 유영국, 윤형근, 정창균, 정상화, 박서보, 하종현, 등 일본과 프랑스,미국 등, 유학을 통해 앙포르멜 추상 등 미술경향을 따르며 소위 미니멀리즘 작가, 한국의 **'단색화'**모노크롬(Monochrome) 회화를 주도한 작가들이 대부분이었기 때문이다. 같은 시기 유영국, 박생광, 하인두, 이강소, 이두식, 김태호 문범, 나성남 등 **추상표현주의(Abstract Expressionism)**작가, 이건용, 김구림, 성능경, 등 전위미술의 작가들과 김창열, 고영훈, 이석주, 등 **하이퍼 리얼리즘(Hyper Realism), 그리고** 오윤, 김정헌, 임옥상, 홍성담, 박불똥 등의 **민중미술** 작가들의 시대적 저항의 배후 활동력도 두드러졌다. 그러나 지나친 민족주의에 기반한 이데올로기의 미술은 지역성에 머물 수 밖에 없는 한계성을 동시에 지니고 있었다..

특히 1979년 오윤, 성완경, 최민 등이 '현실과 발언'을 결성하여,도시와 대중문화,자본주의 등 모더니즘을 비판하는 그룹 등, 전반적으로는 맥락이 혼재된 장르의 카테고리이었다

이 가운데 평면작업을 넘어 70년대 **아방가르드**( 전위예술)를 주
창하며 최초 설치,행위, 입체미술을 보여준 김구림과 이건용, 성능
경 등이, 한국현대미술의 실험적인 지평을 확대하는 역할에 커다란
한 몫을 하였다고 필자는 본다. (개인적 평가 분석)

출처: 정상화 作 blog naver.com

이들이 필름, 오브제, 설치,행위미술 등, 장르의 카테고리 확장하는 '이단아'로 활동을 한 것은 주목 할 만하고, 이들 작가들에 대해서는 재평가되어야 한다는 일각의 목소리도 있다.

한국미술의 1 세대 대표적인 중심작가인 **김환기(1913-1974)**는 최근 지난 홍콩 옥션에서 그의 작품이 한국그림 중 최고가(약150억)를 경신했다고 한다. 이것은 분명 한국미술로써는 매우 자랑스럽고 분명히 유의미한 이야기다. 그러나 슬픈 이야기지만 중국화가인 쿠이 르주오 ( **Cui Ruzhuo 1944- )**는 200억 이상의 상한가를 같은 경매에서 이미 여러 번 기록하였다. 이 사실은 한국의 자존감을 상하게 하는 얘기다. 그는 작품 판매액에 있어서 게르하르트 리터, 제프쿤스 와 같은 세계적인 거장작가와 어깨를 나란히 하고 있으며, 판매액이 크리스티, 소더비, 폴리 옥션 등에서 상위권에 있는 세계적인 고가를 기록하고 있는 미국에서 활동한 중국의 대표작가다. 물론 그 외 중국작가인 웨민준, 펑리쥔, 쩡판츠, 쟝샤오강, 웨이웨이 등, 세계적인 갤러리 전속 작가들이 많이 국제무대에서 활동하고 있다. 이는 참고로 한국의 백남준과 **이우환( Pace Gallery), 윤형근,박서보** 정도인 것과 비교해 감안하면 괄목할 만한 현재 중국미술의 위상이다.

사실 중국의 작가들은 쿠이 르주오 작가와 웨이웨이(개념주의 설치)를 제외하면, 대부분 **'시니컬 리어리즘 (Cynical Realism)'냉소적 사실주의**의 구상적 표현이 강한 작가가 대부분이다.

출처: café.daum.net  김환기 ,Kim, Whan Ki

김환기의 작품은 동양적 관조의 '옵티컬( Optical )' 서정성 추상(lyrical Abstract)이 중심이다. 무한히 반복되는 점으로부터 올오버(All Over)페인팅인데, 주로 캔버스에 유화나 아크릴의 '단색조(Monochromatic)'의 작품이 대부분이다. 필자의 관측으로 보면, 세계적인 최초 미니멀리즘 이라고 할 수 있는 **말레비치(malevich)**', 모노크롬의 대표작가 '**이브클랭(Yves Klein'** 을 들 수 있다. 그 중에 같은 시대에 활동한 미국작가 '**Agnes Martin (1912- 2004 )**'과 동시성과 유사성을 우연히 발견한다. 사실 김환기의 걸작 중, 청색계열의 점( Dot)으로 그린 "어디서 무엇이 되어 만날까" 작품은 '**미니멀리즘( Minimalism)**' 회화의 대가인 아그네스 마틴의 작품에서 정말 놀랍게도 같은 시각적 감성의'(Synchro) 동시성을 보이고 있다. 물론, 필자만의 개인적인 생각일 뿐 사상과 개념, 그리고 방법론에서 전혀 다를 수 있다. 하지만 작품의 개념과 형식적인 부분을 떠나, 외형상 보여지는 시각적 감성을 보면, 현대미술의 상징과도 같은 그리드(Grid)양식인 격자선의 표현과 같은 시각적 유사성이 분명하게 존재한다. 사실 작가는 작품에서 영감을 서로 주고받으며 성장한다.

한국미술을 대표하는 김환기 작가의 이러한 유사성은 그가 잠시 미국에 머무르는 동안 미니멀니즘(Minimalism)의 영향을 받은 것으로 추측되지만, 이 책에서 더 이상 이 글에서 필자가 그 작품에 대해 구체적으로 논평하는 것은 옳지 않다고 본다. 역설적으로, 미국의 아그네스 마틴도 동양철학의 사유에 관한 단순함과 소박성에 몰입한 작가이기 때문이다.

그러면 이제부터 한국미술사의 족적을 단순하게 살펴보기로 하자.

# Minimalism-미니멀리즘

출처; Agnes Martin  1964, a matter of fact mystic, newyork.com

**제 1 세대**- **(1900년대 초 출생)** 전후 한국의 근,현대미술을 주도한 1 세대 **이응노**( 1904-1989 )한국 모던니즘, **김환기**(1913- 1974 ) 동양적 관조의 옵티컬 추상표현, **박수근**(1914-1965) 한국의 민족적 서정주의, **이중섭** (1916- 1956) 향토적 서정의 표현주의,**유영국**(1916- 2002) 기하학적 색면 추상, **장욱진** ( 1917- 1990) 한국적 근대미술의 선구자 외, 프랑스에서 활동한 **박생광**( 1904- 1985 ) 채색화를 통해 민족회화의 현대적 계승과 강렬한 오방색의 대담한 화면구성의 회화로 독자적인 화풍 연출 등 이 있다.

**제 2 세대**- **(1930년대 출생)** 김환기의 제자, 2세대 **박서보**( 1931- 2023) 70 년대 한국현대미술 주도, 한국의 아방가르드적 미니멀 단색화, **이우환**,(1936-  ) 윤형근, (1928- 2007)선비미학을 개념으로 한 한국적 매체의 미니멀, **정상화**(1932-  ) 서정성의 미니멀 추상, 추상표현의 **하인두**, 하종현( 1935-  ) 그리고 극 사실 개념미술의 **김창열**(1929- 2021),**백남준** (1932- 2006 )비디오아트 창시자, **김구림** (1936-  ) **이승택** (1932-  ) 필름, 판화, 설치, 오브제 등이다. 최근 김구림은 한국의 아방가르드 작가로 재평가 되어 주목받는 작가로 거듭나고 있다.

 **제 3세대**- **(1940년,1950년대 출생)** 1,2세대를 지나면서 국제적으로 스스로의 길을 개척한 **전광영**( 1944 - )외 설치미술의 전수천, 박이소, 김순기, 육근병, 단색화의 이동협, 김태호, 행위예술의 이건용, 성능경 그리고 추상표현의 이강소, 서승원, 이두식, 황창배, 강요배, 이배, 문범, 나성남,등, 그리고 사실주의 계통의 구자승, 이석주,고영훈,이기봉,구본창(사진) 등, 이외 새로 부상하는 젊은 작가로는 양혜규, 이불, 서도호,,최정화,안규철, 박찬경, 이슬기 등 설치조각,뉴미디어 영상,필름의 작가들이 있다. ( 이상은 필자의 개인적인 사견에 의한 세대별 분류다)

출처: 1.Kim, Tschang Yeul 作, Blog.naver.com  2 yoon Hyung Keun 作 asiaa.co.kr

4. 젊은 세대 **(1950-60년 이후 출생)** 작가로는 설치 **김수자**(1957-
) 한국적 전통 보자기 설치를 상징화한 민족의 수난과 노마디즘의 철학적 패러독스,,**최정화**(1961-    )토템적 개념의 입체, 설치미술, **이불**(1964- )그로데스크한 야수적 미학의 조각설치, **서도호**( 1962-    )건축적 입체미학의 설치 미술, **양혜규(** 1971-    )브라인더와 빛을 이용한 추상성의 내러티브 감성을 기반한 융합개념의 구성적 설치미술과 인문사회적 철학담론의 이슈화 등, 이들은 현재 해외에서 이름을 떨치고 있다. 그밖에 세라믹을 하이브리드 개념으로 재구성한 '달빛왕관'의 **이수경** 그리고 세계적인 비디오 아티스트 백남준으로부터 칭찬을 받은 신세대작가 뉴미디어의 **문경원**(1969-    )**전준호**(1969-    )**이이남**(1969-    )**박찬경**(1965-    ) 배영환(1969-    )정연두 등 개념, 설치, 영상,미디어, 전통을 기반한 소위 다원예술이라는 개념과 하이테크 뉴미디어 작품도 진화 가능성을 보여주고 있다.

이들 모두의 작품들은 특히, 1990년대부터 경제성장과 함께 2000년대 밀레니엄세대를 관통하는 경제적 안정에서 찾은 철학적 개념과, 그로 인한 자유정신에서 발화된 동시성의 담론에 있다. 이것은 즉흥성과 임의접속의 퍼포먼스이며, 예술과 기술의 교차를 승화시키는 다원적인 혼성미학이다. 즉 하이브리드**(Hybrid)** 감성과 내러티브를 통합한 영상,뉴미디어 아트로, 대중에게 각인시키는 기술적 장치와 다양한 기재를 이용한 한국의 현대미술이다.

출처: 김수자 Bottari heraldbiz.com

그 외에도 **40,50대 작가군**인 홍성민(연극,무용,음악과 접속), 서현석(소설,내러티브), 임민욱( 퍼포먼스,영상),정서영(조각설치,내러티브), 남화연(영상,춤,내러티브), 이수경(도자기파편 설치), 김아영(비디오,사운드,내러티브), 오민(영상,안무), 이형구(몸짓행위), 정금형(오브제,행위예술) 우국원(동화적 순수도상의 회화)등 탈 장르 작가들이 시각중심에서 벗어나, 매체간의 화학적 결합의 탐구가 활발한 작가들이 국제적인 비엔날레, 개인 초대전 등, 참가하며 국내외적으로 활동하고 있다. 이들 대부분은 화이트 큐브의 공간을 벗어나 현장성을 강화하여 관객과의 직접참여를 유도하는 작가들이다. 앞으로 이들이 한국의 동시대 미술을 이끌어 갈 차세대 작가들이다. 그럼에도, 아직은 본격적인 미술시장에서 이들 작품에 대한 호응은 그리 크지 않다.

최근, 탈 맥락적 다원예술 분야의 불안정성과 가치성에 관한 평가는 현대미술의 모호성으로 여전히 존재하고 있기 때문이다. 이러한 다원예술의 탈 구조적인 실험은, 기존 예술과의 시각적 형태의 기이함과 인지의 불가독성 등으로 관객에게는 여전히 난해하다. 앞으로 미술작품을 위한 특별한**'사용설명서'**가 필요 할지도 모른다. 이와 같이, 현대미술의 과잉담론과 내러티브의 오남용은 관객과 유리되어 스스로 혼돈을 즐기는 지도 모른다.

포스트모더니즘을 비평했던 앨런소칼의 **'지적사기'**라는 레토릭이, 동시대 미술에서도 아직 유효하게 읽히는 부분이다.

매체간의 결합 형태의 다원예술 작품 (설치,행위, 영상,사진,조각,내러티브 등)

한국의 미술사에서 이들 세대 중에 특히, 2세대 작가들과 관련, 이들은 교수 외 작업을 겸직한 작가들이 대부분이며, 당시 어려운 경제적 상황에서 서양미술사에 대한 정확한 글로벌 데이터와 아카이브(Archive) 분석을 하는 전문가나 교수는 거의 없었다는 점이 팩트다. 더구나 당시 미학분야의 이론의 토대가 제대로 정립되어 있지도 않았던 시절이다. 때문에, 이러한 문제들이 후학들에게 좋지 않은 영향을 주었다. 설상가상인 것은 많은 후학들이 교수법의 부재로 좀 더 다양한 작품경향과 현대미술에 대한 문제제기, 작가 방법론을 제대로 경험하지 못한 세대가 아닌가 생각된다. 이러한 현상은 불행하게도 교수라는 엘리트 집단이 후학들을 강의하며 동시에 자신들의 작품을 제작하는 동안, 사회적 권력의 유희와 명예만 누렸을 뿐, 이와 관련한 근본적인 분석과 성찰이 부족했다고 생각한다. 특히, 제한적인 담론과 연구 부족으로 현대미술에 관한 교수법에서 좀 더 광범위하고 미래지향적인 개념과 시대정신의 현대적 미술담론을 세밀히 지도하고 개입하지 못한 결과이기도 하다.

　　이러한 미술교육의 후진성으로 인해, 그들이 후배작가들에게 남긴 한국의 현대미술에 관한 유산은 솔직히 검소하다. 왜냐하면 같은 시기 서방의 경우, 이미 2차 세계 대전 전후 다다이즘, 추상표현주의, 개념미술, 팝아트, 포스트모더니즘, 알터모더니즘 등이 활발히 전개되며, 현대미술의 사조에 대한 흐름과 크로스오버(Cross over)라는 다양성의 시대정신이 존재하고 있었기 때문이다. 반면, 한국의 70-80년대를 걸친 현대미술을 살펴보면, 같은 시기에 경제,사회적인 낙후성으로 인한 시대정신 구현의 부족현상을 볼 수 있다. 따라서 이와 관련한 확장성 결여, 그리고 나양한 미술경향에 대한 부족 등, 근본 원인은 걸핍된 사회의 인프라 부족과 미술계 교수집단의 안일한 정신에 있었지 않았나 하는 개인적인 견해다.

# Alter Modernism

, Nike, Print, Vinyl on Aluminum Cho, Kyoung Ho,

# Retrospective-회고

　따라서 필자의 눈에 한국현대미술의 중심인 2세대인 이들이 세계적 미술흐름에 관한 정확한 탐사와 해석 등, 담론부족으로 한국 미술사 운동에 적극적인 대응이 불가능했다고 본다. 이유는 이 지점에 방향성과 흐름에 관한 정확한 논거부족과 성찰 없이 전통으로 각인된 고정관념에 단지 순응했기 때문이라고 회고한다. 다른 한편으로는, 세계적 추세와 달리 70년대 한국 현대미술은 일부 유럽과 미국을 오가며, 어깨너머로 배운 작가들에 의해 정체성 부재의 혼재된 현대미술의 **흐름(Flow Trend)**이 만들어졌다고 본다. 불행하게도 그들이 주도한 제도적 방식에 의해 많은 작가들과 후학들이 일방적으로 그 흐름에 강제된 느낌이 든다. 또한, 당시 한국화단의 추세는 무비판적인 교수 '따라 하기' 경향이 팽배하였다. 이러한 이유로 주체성 없는 불확실성의 현대미술에 관한 어설픈 방법론이 일종의 기형적인 팬덤 현상으로 이어졌으며, 대부분 작가들이 사회적 비판의 이슈나 문제의식 도출 등, 새로운 경향들을 재대로 분석하거나 실험하지 못하고 오직 단선적인 방향을 지향하지 않았나 하는 필자의 해석이다.

　지금의 시각으로 보면 다소 부끄러운 한국 현대미술사의 맥락과 흔적이 아닌가 생각된다. 이것은 현대미술을 이끄는 엘리트집단, 특히 교수집단들의 시대정신의 상실과 현대미술에 관한 정확한 인식부족이 가장 큰 문제였고, 동시에 작가들은 정보부재로 인한 비논리적인 작가의식과 전통이라는 관습에 의존한 사유방식, 그리고 내재적인 철학의 빈곤, 정체성 상실 등의 원인으로부터 기인한 결핍이 상당히 컸다고 말 할 수 있다.

또 한편으로는, 이것을 연구하고 분석하는 전문가집단이나 이 분야의 집단지성이 없었다는 사실에서 시작된 우리의 슬픈 자화상이기도 하다. 이 것을 보면 당시, 한국은 세계 속의 빈국의 하나로 당연히 외국의 미술정보에 관한 인프라가 전혀 존재하지 않았으며, 미술관련 **아카이브 (Archive)**가 거의 부재했다는 증거다. (개인적인 분석과 시각에 따라 다소 차이가 있을 수도 있다)

출처;: blog.com,dalloway7374 In to a time, Sunset in Hawian Beach, Pogment print, LED Monitor, 72x108cm 2022, Lim,Chang Min

다만 최근 모노톤을 기초한 한국의 단색화( Dansakhwa)화풍의 작품이 해외시장에서 새롭게 재평가 되면서, 국내 미술시장의 새로운 판매붐을 일으키고 있는 것은 매우 고무적인 현상이다.

사실, 불편한 진실은 이 시절 우리의 이웃인 일본은 한국보다 앞선 문명의 선진국임을 부인 할 수 없다는 것이다. 작가들을 보면, 세계적인 주요 갤러리에 한국작가보다 서너 배 많은 수의 일본 작가들이 전속되어 활동하고 있다. 근대화 과정에서, 우리가 위정척사로 쇄국을 했을 때 사실, 일본은 우리보다 훨씬 앞선 16-17세기 개항을 통해 서구문명을 도입, 이미 선진화 대열에서 문화예술,경제를 성장시키고, 부국강병의 제국주의로 전세계를 지배할 정도의 강대국이었다는 것은 역사적 사실이다.

그들은 수준 높은 예술과 철학에서도 우리보다 한 단계 우위를 보여 왔으며, 문화예술교류 또한, **전통일본화(우키요에)**를 중심으로 서구세계에 적지 않은 영향을 끼쳤다는 것이 세계사적 중론이다. 실제로 19세기 대표작가인 **클로드 모네( Claude Monet**, 1840~1926)도 일본주의(**Japonism**) 의 영향을 받았다. 예술은 그 시대의 발자취인 역사와 환경에 지배를 받는다. 다행인 것은 우리의 대표작가인 이우환, 백남준도 이러한 역사적 배경에서 활동의 선택지를 일본으로 선회하고, 선진 학문을 위해 유학하였으며, 각자 미술, 철학과 음악을 공부한 경험이 있어 일본예술문화에서 많은 영향을 받았다고 볼 수 있다.

이 후, 이들은 유목민처럼 독일, 유럽, 미국을 떠돌며 그들의 재능을 발휘하고 한국미술사에 많은 업적을 남겼다.

---

**각주42: '우키요에'는 일본 에도시대(1603~1867)**에 주로 제작된 목판화 작품으로 당시 일본의 풍경이나 서민의 일상 모습 등을 묘사했다. 우키요에는 파리 만국박람회 등을 통해 유럽으로 전파되면서 서양미술에 크게 영향을 미쳤고, 인상파가 탄생하는 계기가 되었다. / 조갑제 닷컴

Melancholy- Looking for the lost beauty, Mixed media, Kim, Won Bang

박서보 (White Cube Gallery)의 경우 한국 현대미술사에 가장 많은 공헌과 영향력을 끼친 작가다. 일각에서는 비판적인 시각도 존재한다. 불편한 진실이지만 일반적인 관자의 시각으로는 작품의 개념과 방식, 즉 그가 추구한 한국적 **미니멀리즘(Minimalism)단색화는** 이미 세계적인 미국작가 미니멀니즘의 거장인 **Agnes Martin**과 **Robert Lyman(1930- 2019 )** '**Yves Klein** 이브클랭(1928-1962), 등, 미니멀리즘의 형식이나 싸이 투옴불리**(Cy Twombly)**의 추상표현과 비교하여 독창성과 회화적 방법의 재현방식에서, 그 범주를 크게 벗어나지 못했다는 평가도 있다.

그러나, 이같이 단편적인 서구중심의 시각으로만 단색화의 본질을 폄하하는 것은 다소 문제가 있다. 최근 서방의 비평가들은 한국단색화의 미술사적 개별성에 특별한 관심을 갖기 시작하였기 때문이다. 이 시절 박서보 작가의 회고에 의하면, 서양중심의 사상에 대한 트라우마와 외상의 결핍을 극복하기 위한 동양사유를 찾기 위해 노력하였고, 노자,장자의 사상에 기초한 묵시적이고 관념적인 사유에 대한 성찰로부터, 그리고 자신을 비우는 공(空)철학의 특별한 담화로부터, 한국 단색화의 미학 탐구라는 새로운 장을 여는 핵심 담론을 정의 하기 시작하였다고 회고하고 있다. 그럼에도, 전문가들은 한국 단색화를 일반적으로 단순히 반복하는 작업을 **'깊은 사유에 의한 수행의 결과물'**로 정의를 하고 있는데, 이는 단순한 물리적 반복행위를 '동양적 사유의 수행'이라는 언어로 단순하게 미화시킨 측면도 있다.

작품의 구체적인 특성에 관하여, 특히 철학 담론, 질료, 재질感 등에서 동서양의 차이는 분명 존재하지만, 작가가 작품에 관하여 관자의 이해를 위한 과잉설득은 강요된 시각으로 진실의 공백을 변질시킬 우려도 있다는 전문가들의 평가다. 이러한 해석은 보편적인 관자의 입장에서 보면, 논리성의 빈곤과 상당한 부분 시각적 유사성을 느끼게 하기 때문에 가능하다. 사실 서양은 이미 오래 전 1918년 **절대주의(Supermatism)**창시자인 말래비치'의 **'White on White'**라는 기하학적 모노톤의 작품과 이후, 1960년대 뉴욕을 중심으로 프랑크스텔라**(Frank Stella), 도널드저드(Donald Judd), 댄 플래빈(Dan Flavin), 아그네스마틴(Agness Martin), 솔루잇(Sol LeWitt) 등,** 세계적인 작가들이 단순성과 조화**(Simplicity, Harmony)**를 기반한 네러티브 담론형식의 **미니멀니즘(Minimalism)**을 공식선언하였다. 특히, **프랭크스텔라(Frank Stella)**의 1959년 'Black 에나멜 페인팅'으로부터 미술사적 시원의 미니멀리즘 운동이 세계적으로 커다란 반향을 일으켰기 때문이다.

그러므로, 한국 단색화의 원형을 한국 현대미술의 시작으로 보는 언어의 수사에 관한 작품분석은 그 실체 근거가 다소 미약하여 국제무대에서 저평가되고 있으며, 따라서 단색화의 독창성 발현과 구축이라는 한국 현대미술사의 위상이 저평가되는 지점이 존재하고 있는 것이다. 최근 유럽의 비평가, 전문가들이 그들의 작품성 가치에 비해, 한국 단색화의 고조된 가격열풍에 거품이 있다는 지적을 하기도 한다. 불편하지만 이러한 냉정한 평가 위에 한국미술의 세계적인 수준의 새로운 도약을 다시 기대힐 수 있는 깃이다.

출처:Robert Lyman Light& Music art21.org

그럼에도 불구, 머지않아 글로벌 시장에서 단색화에 관한 재대로 된 한국 현대미술의 본질과 정체성에 대한 재평가가 이루어지길 기대한다.

**이우환** 작가의 경우 국제적인 작가로 우리에게 많아 알려져 있다. 순수회화를 전공하지 않았음에도, 그의 의식과 철학이 미니멀리즘과 맞닿는 동시성의 교집합 미학이 존재했기 때문이다. 당시 그는 일본이란 무대를 배경으로 '모노하' (物性)를 이끄는 철학이란 학문을 펼치는 지성집단과 당시 함께하였고, 따라서 현대회화의 언어적 맥락을 집을 수 있는 이유로 세계적인 작가의 입지가 가능했던 것이다. 그의 작품은 점으로부터 출발하는 영원성을, 붓의 획으로부터 공(空)이라는 공간의 의미를 재해석하고 논리화하고 있는 개념미술의 한 부분이다. 그리고 입체조각과 설치작품에 등장하는 모노하의 大타자인 자연의 돌, 철, 유리 등을 병치하는 것을 통해, 인간과 자연, 물성의 관계에 대한 표상적 담화의 메시지를 관자에게 전달하고 있다.

자연의 외상(外象)으로부터 물질을 매개하는(mediating) 대상(Object)과의 통시성(Visibility) 즉, 인간과 자연에 관한 문명의 동시대적 사유개념과 정신성의 초월적 관계에 대한 사유의 미술이라는 점에서, 마르셀 뒤샹의 아방가르드 형식을 차용한 직관에 의한 개념적 설치방식이라고 보면 유추도 가능하다. 물론, 설치 개념의 공간성,시간성,적절성 등, 무의식의 공백에 관한 초월적 사유의 분명한 차이점도 존재한다.

---

**각주43:** 캐주얼리즘은 21세기 미술의 흐름으로, 작품에서 색채, 구성, 균형 등 관습적으로 받아들여지는 예술 요소를 재평가해 벗신 결과모나는 의외의 결과를 낳는다. 캐쥬얼리즘이라는 용어는 2011년 에세이에서 만들어졌으며, 이 에세이에서는 킬러 밖의 구성과 불구성에 대한 관심을 가진 자기중심적이고 반영웅적인 스타일을 특징으로 하는 새로운 형태의 **포스트 미니멀리즘 작품**을 정의했다./ 위키피디아

# Casualism-Post Minimalism

**캐주얼리즘(Casualism)적** 설치행위 즉, 절제된 물질과 오브제의 조우에 관한 새로운 공간개념의 관계에 대한 변이를 추구한 작가 이다.( Post Minimalism)

출처: Lee U Fan 作- from line -grim.com

이와 관련하여 (Point) 점,선으로부터 시작하는 초기 이우환의 회화 방식은 사실 개념예술가인 **거장 로만 오팔카(Roman Opalka 1931-2011, 프랑스)와** 비교해 보면 재미있는 시사점이 발견된다. 그의 작품에서 하나의 숫자로 시작해서 영원성(Animism)의 욕망으로 이어지는 화면 속에서, 라캉의 **'무한성의 실재'**라는 언어로 치환하여 반복되는 숫자의 개념논리와 연결해 보면, 관자의 눈에는 어떤 측면에서 일정한 지시적인 방향과 구조적 순열의 질서 같은 **시퀀스(Sequence)** 개념의 수행적 현상과, 시간성에 의해 희미해지는 소멸적 흔적과 수열로 이어지는 붓질에서 일정부분 두 작가의 동질성 미학을 관측 할 수도 있다. 그래서 **'No direction to reality in art'** '예술에 있어서 진실로 가는 길은 없다.'는 화가 몬드리안 의 말이 진하게 떠오른다. 이 지점에서 '진실의 허구'라는 변증법 논리를 떠올리게 된다. 이렇게 현대미술의 유사성 개념은 많은 작품에서 발견된다.

상대적인 비교이유는, **Roman Opalka**의 경우 이미 세계정상의 작가로 널리 알려져 있기때문이다. 그럼에도, 이우환은 한국작가로는 유일하게 메이저 갤러리인 Pace Gallery 에 소속되어 있다. 더불어 한국현대미술에 있어서 박서보와 쌍두마차인 두 사람의 역할은 현대미술에 관한 문제제기를 가장 도발적인 수행으로, 그 확장성의 선두에 위치한 세계적 수준의 작가임에는 틀림없다.

앞서 비교 열거한 설명이 한국의 현대미술을 이끌어 왔던 작가들의 명암이다. 따라서 이제는 한국현대미술의 새로운 도약과 전환이 필요한 시점이다. 신세대의 우수한 작가들이 현대미술의 새로운 지평을 위해 출구진략을 마련하고, 대전환을 위한 다양한 작품연구와 노력이 더 필요하다고 본다.

## 'Turn on the page'- 새로운 장

　동시에, 과연 우리 것을 어떻게 차별화하여 특징화하고, 변화된 차이의 작가의 정체성과 민족혼에 관한 미학적 가치를 어떻게 글로벌 영역으로 견인시킬 수 있을까? 하는 정신적 강한 의지와 문제의식을 가져야 한다.

출처: Roman Opalka 作 designyoutrust.com

한편, 항간에서 지역(Regional) 중심의 현대미술을 거론하고 있는 데, 일각에서 논평되는 **'호미바바'의** 이론은 '탈 식민지 정체성'에서, 지배와 피지배에 관한 용어는 주변부에서 중심화로 전환되는 원리의 정체성에 관한 담론이다. 이것의 본질은 지배권력에 대한 도전과 저항으로 정체성을 찾는 다는 논제인데, 약자의 결핍으로부터 기인한 트라우마的 담화일 뿐 전복은 불가능 하다. 즉, 문화예술의 힘은 정체성과 저항 정신만으로는 극복하기는 힘들다. 그의 상징적 수사인 '문화의 위치'라는 용어로 살펴보면, 미술분야의 중심부 역할이론은 인프라가 잘 갖추어진 최상의 선진 국가에서만 가능한 일이다.

그의 담화는 사실 지배와 피지배의 이분법적 논리에서 양가성인 **혼성성 (Hybridity)**을 강조하고 있는 것이다. 따라서 훌륭한 작가만 있다고 글로벌 미술계의 주변에서 당장 중심역할을 할 수는 없다. 거기에는 경제력, 마켓시스템과 미술관, 갤러리 등의 고급인프라가 필수적이며, 더 중요한 것은 이를 즐기는 관람자와 수요자의 인식수준이 높아져야 가능한 일이다. 따라서 지역성을 강조하는 한국미학의 정체성은 존재하지 않고 부유하고 있으며 오히려 혼성의 특징을 강조해야 한다. 한국의 중심국 부상은 아직은 시기상조다.

다만 우리의 정체성을 세밀히 특화하고, 그들과 미술시장의 정보공유를 위한 전략적인 친밀관계를 유지하는것이 우선 되어야 한다. 왜냐하면, 문화예술의 패권은 선진국의 가장 핵심적인 문명적 우월감의 상징이기 때문이다. 이 구도는 쉽게 바뀌지 않는다. 이와 관련하여, 미래 한국을 대표하는 신진작가들의 의식변화가 중요하며, 다차원의 **통섭(Consilience)**과 혼용에 관한 Post-변증법적 작가의식과 작품제작이 우선 필요하다. 동시에 탈국가주의와 정체성 결여 등 에 관한 깊은 연구는 지속적인 우리의 관심사항이다.

각주44: **호미바바의 탈식민적 정체성**』. 데이비드 허닷트 저, 앨피,,2011 '탈식민 비평'이라 불리는 문화 이론을 대표하는 사상가 호미 바바의 사상가. 탈식민 이론의 중심을 차지하는 도전적인 개념들을 발전시켰으며, 이러한 개념들은 식민 피지배인들이 식민지배자의 권력에 저항하는 방식을 설명한다.

솔직히 한국미술의 현재적 특성 즉, '**문화의 위치**'는 아직 로컬시장임을 자각하는 부끄러운 사실이다. 위에 열거한 한국 현대작가들을 살펴보았듯이, 그 동안 한국 현대미술의 한 축을 이어온 선배 작가들의 활동력과 위상이 다소 평가절하 되는 느낌이다. 따라서 앞으로 한국 현대미술의 새로운 도약과 진화를 위한 글로벌 정보에 관한 수용과 성찰은 작가가 갖추어야 할 기본적인 태도이며, 도전을 위한 전환점이 되어야 한다. 앞으로 미술분야의 한류를 기대해 본다.

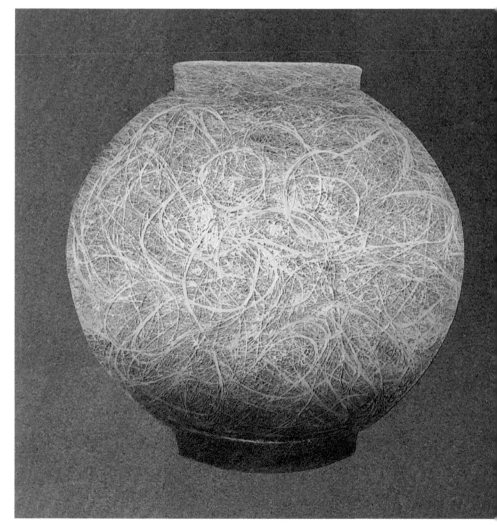

Thought About Moon ,linen, Acrylic on canvas,90x90cm Lee, Kyung Hee

다행인 것은, 최근 이들 작가 중 **윤형근**은 **도날드저드-Donald Judd**( 1928- 1994) 입체 미니멀 조각가와 우연히 조우한 경험이 있어, 앞으로 그 의미가 매우 흥미롭고 기대가 된다. 왜냐하면 도널드 저드는 **'특수한 대상'**의 세계적인 미니멀니즘 작가이며, 그의 모든 작품유산이 세계적인 갤러리의 하나인 데이비드 저너 ( **David Zwirner** )갤러리가 유작을 위탁하고 있는데, 도널드 저드와의 한번의 인연이 계기가 되어, 윤형근이 이 갤러리 전속작가 군에 드디어 이름을 올렸다는 반가운 소식이다. 우연한 만남의 계기로 한 작가의 존재가 세계적인 갤러리에 알려지는 연결통로가 된 것이다. 또한 최근 이건용 작가도 뉴욕 구겐하임에 초대되어 그의 독특한 행위미술인 '올챙이 걸음'을 선보인 다고 한다. 이와 함께 제3세대의 중심인 전광영과 양혜규, 서도호,이불, 박찬경, 전주호, 문경원 등 젊은 50-60대 작가들이 한국현대미술의 계보를 국제적으로 주도하고 있다.

필자가 글로벌 탐색을 통해 발견한 신뢰할 만한 국제 미술정보 사이트인 **아트팩츠(Artfacts)**에 따르면, 이들의 국제적 인지도와 명성은 오히려 이우환, 김환기, 박서보 보다 훨씬 알려져 있다는 흥미 있는 사실이다.

**양혜규는** 작가인지도면에서 **세계160위** 권으로 살아있는 한국 작가로는 최고 수준이다. 그밖에 유일한 세계 20위 박스 권에 한국을 대표하는 작가 백남준이, 그리고 이우환 등이 700위 권에 등극하여 국제 무대에서 활동력을 키우고 있다.  (다음장 Artfacts 인용 근거 참조)

---

**각주45: (2022년 ArtFacts /Artists Ranking** 인용)- AI과 알고리즘을 기반한 작가의 창작활동을 과학적으로 **계량화, 디지털화 최적화** 시킨 독일에서 설립한 작가 국제적 아카이브 전문기관 참고자료

Color Phantasmagoria 73X61cm, oil on canvas, 2020 Byun Jae Hee

# Data Intelligence

-데이터를 인공지능의 알고리즘을 통해 분석,
대중과의 소통을 위한 기재-

최근 예술작품도 첨단 AI기술의 정보분석을 통한

작가의 위상을 계량화,디지털화 하여

관람자에게 예술작품의

통찰에 관한 정보를 제공하는

시스템이 늘고 있다.

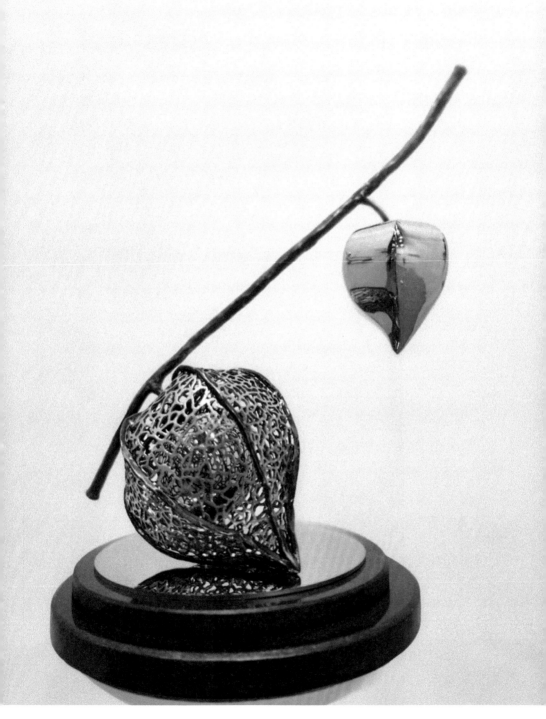

Alpha Et Omega- Stainless-steel, Park. Shin Ae

# Artist Ranking by Artfacts-
## 세계작가 순위 ( 참고사항- 절대기준과 관계없음)
## -Sample-

'축구 메이저리그에서 한국의 손흥민의 주가는 공격수부문 최상위 랭커로 평가 받고 있다. 이처럼 예술분야에서도 작가의 작품가치,판매, 활동력에 따른 작가의 글로벌 랭킹 순위가 매겨지고 있는 현실이다.'

1:40 U⁺ 📞😀👽♪🎬🎬 –    🎧 ⁑ 📧 ⏱ 🔋 .ₐₗₗ 73% 🔋

⌂  🔒 artfacts.net/lis  :D  ⋮

≡  🔍  Artfacts

## Artist Ranking

The entire list of artists on Artfacts.

Subscribe to **ANALYTICS**, **PROFESSIONAL** or **PREMIUM** plans to get full access to:

_ All 723,740 artist records

_ Age Filters

This website uses cookies to ensure you get the best experience on our website. Learn more

**Got it!**

▢  ○  ◁

1:40 U⁺ 📞😀👽♪🎬🎬 –    🎧 ⁑ 📧 ⏱ 🔋 .ₐₗₗ 73% 🔋

≡  🔍                Artfacts

| ARTIST NAME | RANKING | TREND |
|---|---|---|
| Andy Warhol | 1 | → |
| Pablo Picasso | 2 | → |
| Gerhard Richter | 3 | → |
| Joseph Beuys | 4 | → |
| Bruce Nauman | 5 | → |
| Cindy Sherman | 6 | → |
| Louise Bourgeois | 7 | → |
| Georg Baselitz | 8 | → |
| Thomas Ruff | 9 | → |
| Sigmar Polke | 10 | → |
| Erwin Wurm | 11 | ↗ |
| Robert Rauschenberg | 12 | → |
| John Baldessari | 13 | ↘ |
| Wolfgang Tillmans | 14 | ↗ |

▢  ○  ◁

Artfacts

| ARTIST NAME | RANKING | TREND |
|---|---|---|
| Leiko Ikemura | 140 | ↗ |
| Camille Henrot | 141 | ↗ |
| Shirin Neshat | 142 | ↗ |
| Haegue Yang | 159 | ↗ |
| Joan Jonas | 163 | ↘ |
| Sarah Lucas | 164 | ↘ |
| Kara Walker | 165 | ↗ |
| Taryn Simon | 173 | ↗ |
| Katharina Grosse | 176 | ↗ |
| Jorinde Voigt | 180 | ↘ |
| Lynn Hershman Leeson | 183 | ↗ |
| Zanele Muholi | 184 | ↗ |
| Tracey Emin | 189 | ↘ |
| Dora García | 191 | ↘ |

# Artfacts- 아트팩츠란? [내용 소개]
( Home page 인용 ) 구글

Our mission is to be your trusted guide to the Art World.

Since 2001 we have been collecting data on the Primary Art Market worldwide. We pride ourselves on the fact that our information is meticulously checked prior to publication as it is used to form the basis of Artfacts' unique Ranking system.

Our Artist Rankings have grown to become the industry approved rating, used by curators, galleries and collectors to assess an artist's positioning in the art world.

Artfacts is the brain child of founder Marek Claassen, born of a simple objective: to quantify and digitise art facts, making the art world more transparent, allowing anyone to increase their knowledge and make better business decisions concerning art.

With a main office in Berlin, team members working around the world, and key players travelling to all the major Art Fairs Artfacts truly is an international global service.

In 2021, Marek Claassen and the team launched Limna, the world's first AI-powered art advisor, making it easier for anyone to confidently buy art. Using machine learning applied to the Artfacts database, Limna analyses millions of art world data points in seconds to give users precise valuation details and key insights about the art that inspires them.

266

# Artfacts란 작가의 가치를 계량化 디지탈化한 정보 시스템이다.

우리의 임무는 고객이 신뢰할 수 있는 미술세계의 가이드가 되는 것이다. 2001년부터 우리는 전 세계 1차 미술시장에 대한 데이터를 수집하고 있다. **Artfacts**만의 랭킹 시스템의 근간을 이루고 이용되는 만큼 출판에 앞서 꼼꼼히 우리가 제공한 정보를 확인하는 것이 자랑스럽다.

아티스트 순위는 공공영역에서 큐레이터, 갤러리 및 수집가들이 예술계에서 예술가의 위치를 평가하기 위해 사용하는 미술시장과 미술계 전반에서도 공인될 정도로 성장했다.

아트팩스는 마렉 클라센 창업자의 뇌아로, 미술작품 가치의 실질적 사실을 계량화하고 디지털화하며, 예술 세계를 보다 투명하게 만들고 있으며 누구나 자신의 지식을 늘리고 미술에 관한 더 나은 비즈니스 결정을 할 수 있도록 하는 단순한 목적을 가지고 창설했다.

베를린에 본사가 있고, 전 세계에서 활동하는 팀원들과 주요 아트페어를 모두 여행하는 주요 활동가로써 구성된 아트펙츠의 진정한 미술분야의 국제적인 서비스이다.

2021년 마렉 클라센과 연구팀은 세계 최초로 인공지능(AI)을 활용한 아트 어드바이저 림나를 론칭해 누구나 자신 있게 미술품을 구입할 수 있도록 했다. **Artfacts** 데이터베이스에 적용된 머신러닝을 사용한 Limna는 수백만 개의 예술 세계의 데이터 포인트를 몇 초 만에 분석하여 '**사용자에게 정확한 가치 평가 및 세부 사항과 영감을 주는 예술에 대한 주요 통찰력을 제공한다.**

# Artfacts- Artist Ranking

생존작가 최고순위-
### 2023년 9월 현재 기준

# Gerhard
# Richter-
## 게르하르트리터
## [빅데이터]----4위

### 예/ 백남준------ 16위

# Example / Gerhard Richter Ranking Top 4

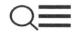 **Art**facts

| ARTIST NAME | RANK | TREND | REPORT |
|---|---|---|---|
| Andy Warhol | 1 | → | |
| Pablo Picasso | 2 | → | |
| Joseph Beuys | 3 | → | |
| **Gerhard Richter** | **4** | → | |
| Cindy Sherman | 5 | → | |
| Bruce Nauman | 6 | → | |
| Louise Bourgeois | 7 | → | |
| Georg Baselitz | 8 | → | |
| Wolfgang Tillmans | 9 | → | |
| Robert Rauschenberg | 10 | → | |
| Sol LeWitt | 11 | → | |
| Thomas Ruff | 12 | → | |
| Rosemarie Trockel | 13 | → | |
| Yayoi Kusama | 14 | ↗ | |
| Sigmar Polke | 15 | ↘ | |
| **Nam June Paik** | **16** | ↗ | |
| Erwin Wurm | 17 | ↗ | |

# Artfacts

ARTIST 게르하르트리터
## Gerhard Richter

현재 Ranking Top 4

SPOTLIGHT    TRENDS    ARTWORKS    PROFIL

D
구

♡ FOLLOW (113)

270

**PURCHASE REPORT**

| | |
|---|---|
| Born | **1932** |
| Gender | **Male** |
| Nationality | **Germany** |
| Lives & Works | **Cologne** |
| Movement | **Photorealism,** |
| | **German Pop Art (Kapitalis...** |
| Media | **Painting** |
| Period | **Post-War** |

RANKING GLOBAL                                          VERIF

# Top 10 Global          2,

Germany                                                    Solo S

## Top 10                                                  353

According to our data, Gerhard Richter is a post-war artist, mainly associated with Photorealism, German Pop Art (Kapitalistischer Realismus). Gerhard Richter is

SEE ALL ∨

## SHOWS BY REGION

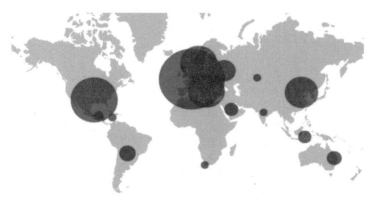

전시지역 및 내용

## SHOWS BY TYPE

**2,314**
Exhibitions

Exa

G
F
A
[
게르
각종

- Solo Shows
- Art Fairs
- Group Shows
- Biennials

## SHOWS BY INSTITUTION TYPE

# Artfacts

## SHOWS BY INSTITUTION TYPE

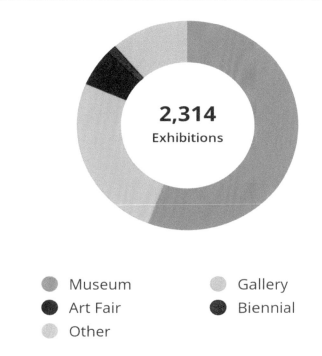

**2,314**
Exhibitions

- Museum
- Art Fair
- Other
- Gallery
- Biennial

le-예시

**ard**
**ter**
**acts**
**ails**
트 리터의
터 자료

SHOW MORE

## 전시지역 및 횟수

| MOST SHOWS IN | № |
|---|---|
| **Germany** | **963** |
| **United States** | **413** |
| **France** | **105** |

| MOST SHOWS AT | № |
|---|---|
| **Museum of Modern Art (MoMA)** | **45** |
| **Art Cologne** | **41** |

이들 외 최근 3세대 한국 현대미술작가 중 해외 인지도와 가치를 높이 평가 받고 있는 작가가 있다. 그녀는 독일,미국을 기반으로 국제적인 활동력을 적극적으로 펼치고 있는 양혜규 작가다.

**양혜규( Haegue Yang** 1971년 ~  ) 그녀는 베를린과 서울을 오고 가며 작업하고 있다. 그녀는 자신의 작품에서 표준 가정용품을 자주 사용하며, 그 기능적 맥락으로부터 해방시키고, 다른 함축과 의미를 적용하려고 노력한다.세계적 대가인 '솔루잇' 뒤집기"언어적, 교훈적 과정"은 그녀 작품의 핵심 개념적 특징이다. 양혜규의 작품 대부분은 추상적인 내러티브를 통해 감각적인 경험을 제공하려고 한다. 그녀는 1971년 한국에서 태어났다. 양혜규는 1994년 서울대학교에서 미술학사(B.F.A)를 받았다. 1999년, 그녀는 독일 프랑크푸르트 슈델슐레에서 석사학위를 받았다. 대학 졸업 후, 양은 베를린으로 건너가 90년대 후반에 예술 활동을 시작했다. 그녀는 작품에서 베니스 비엔날레에서 블라인드를 창의적으로 사용한 것으로 유명하다. 그녀는 평범한 물건과 재료를 사용하여 "시, 정치, 인간의 감정에 의한 정보를 얻어 복잡하고 미묘한 설치물"을 만든다. 그녀의 수많은 예술 작품들 중, 그녀는 '모순의 반복은 허구'라는 담론을 중심으로 세탁소 선반, 장식용 조명, 적외선 히터, 향기 방출기, 그리고 산업 선풍기 등을 다루었다. (출처:위키피디아  백과)

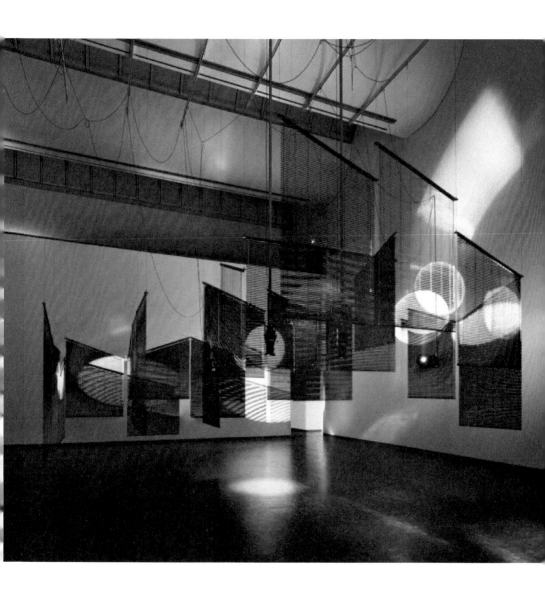

출처:Yang Hae Que , Installations 디자인 정글 www. jungle.co.kr

그녀는 대부분의 시간을 새로운 미술 작품을 만들고 전시하는 데 바친다. 양혜규는 피츠버그에서 열린 제55회 카네기 인터내셔널 2006 상파울루 예술 비엔날레에 참가했으며, 2008년 토리노 트리엔날레는 2009년 제53회 베니스 비엔날레에서 한국을 대표했으며, 2012년 독일 카셀에서 열린 DCUMENTA에 참가했다. 2015년, 비엔날레 드 리옹, 샤르자 비엔날레, 제8회 아시아 태평양 현대미술 3년에 참가하였다. 그녀는 3층에서 바퀴 달린 스탠드에 세워진 33개의 빛 조각들로 구성된 '전사신앙의 연인'(2011) 전시를 열었다. 이 작품은 하우스 데어 쿤스트(Haus der Kunst)에서 데르 외펜틀리케이트(Der Eöffentlichkeit) 폰덴 하우스 데어 쿤스트 (Von den Freunden Haus der Kunst) 전시의 일부로 전시되었다. 그녀는 천장에 매달린 화려한 베네치아 블라인드를 다양한 각도로 사용했다. 방문객이 서 있는 곳에 따라 블라인드가 불투명하거나 반 불투명하거나 투명해 보였다. (위키피디아 백과)

그녀가 추구한 작품의 내용은 디아스포라의 정체성에 관한 담론인데, 블라인드를 공간 오브제를 조형언어로 구현하고 설치하여 그들의 정체성과 소외, 그리고 시간,공간적 경계에 대한 모호한 존재를 드러내기 위해 선택되었다고 작가는 말한다. 세계적인 예술가 '솔르윗 뒤집기'라는 그녀의 반항적이고 히스테리적인 담화구조의 해학적 용어와 연결 된, '주이상스'(Jouissance)의 작가정신에서 한국적 유희와 호연지기를 동시에 느끼게 한다.

출처: café.daum.net/artcountryard comongback 2000'S Yang Hae Que Installation

전광영은 한국의 전통적인 생활관습에서 착안한 한약종이를 이용, 약 주머니를 오브제화하여 덩어리(Mass) 궤적의 형태로 구조화하고 있다. 가정 관심을 끄는 점은 외형부분의 **그로테스크(Grotesque)한** 표면질감에 있다. 그리고 그의 작품의 특성은 입체적으로 세밀하게 집적하여, 외계행성의 표면과도 같은 기괴한 느낌과 독특한 질감 등 신비한 대상(Object)으로써의 미학을 관자에게 전달하는 것이다. 동시에 그는 제작과정에 일종의 묵언 수행과 도 같은 긴 시간을 투자하고 있다. 그는 이러한 작업과정을 동양인의 철학적 사유와 인내로 수행하며, 수많은 땀과 노동의 결정체 같은 놀라운 형상의 시각적 충격을 주는 작품을 만들어 내고 있다. 사실, 그는 젊은 나이 어렵게 미국에 홀로 머물며 공부를 하고 작가로써 적응력을 키웠으며, 스스로의 노력만으로 그들만의 리그라는 서양중심의 미술지형을 극복한 한국의 토종작가다. 최,근 해외 시장의 작가인지도는 계속 높아지고 있고, 작품전시 및 판매도 대단히 활발하다. 다만 아쉬운것은 확장성의 홍보를 위한 세계유수 미술관급의 초대전시가 다소 미흡하다는 점이다. 그러나 차세대 작가들에게 작가의 시대정신과 강인한 의지의 표상을 보여주고 있다. 곧 세계주요 갤러리 전속작가 군으로 진입이 예상된다. ( 현 Perl Lam Gallery, Hong Kong 소속 )

그 외, 이불작가도 조각, 설치미술로 유럽의 현대비술의 메카라는 영국의 **테이트모던 (Tate Modern)**미술관에 백남준과 함께 소품이지만 이름을 올리고 상설로 전시되고 있으며, 이곳을 방문하는 한국관람자들에게 자부심을 느끼게 하는 기개가 넘치는 여성작가다.

출처: Jeon, Kwang Young 作 Aggregation - Story-casa.com

# Installations-설치

**이불**작가의 작품은 여성설치미술가 **Juddy Plaff, Tara Donovan**의 설치와 공간개념 그리고 **Eva Hesse, Tracey Emin** 등의 페미니스트 작가들의 사회비판적 담론의 세계적으로 유명한 설치작가들과도 비교된다. 그녀는 이들과 시대를 초월한 영감을 서로 주고받는 과정에서 영향을 받은 듯, 대범하고 매우 도발적인 시각을 보여 주고 있다. 그녀의 작품은 외계의 생물체 같은 에어리언 형상의 창의적 발현을 통해 그녀의 의식 속에 내재하고 있는 담론과 그로테스크한 이미지 형상의 독특한 방식으로 설치작품을 보여주고 있다. 그녀의 설치 작품은 생태학적 변이에 관한 깊은 탐구와 미확인 생물체와도 같은 인류의 생명체의 존재에 대한 철학적 물음과 미학을 지향하고 있다.

실험성이 강한 작품들 중에 특히, 대표 타이틀인 '사이버그 몬스터' 같은 외형의 기괴한 모습은 늘 변주하며 아직도 계속 진화 중이다. 그녀는 새로운 지구적 이슈를 생산, 광기의 야수적 미학'을 선사하고 있으며 국제적인 작가대열에 당당히 서있다. 특히 서도호, 양혜규 등은 각자 베니스 비엔날레 한국을 대표하는 작가로, 참가한 경험을 통하여 독일,미국 등을 무대로 활동하고 있다. 서도호의 작품은 한국건축의 고유한 공간 미학에서 출현한 대서사적 담론으로, 그의 미의식 세계에서 고양된 지성의 기하학적, 건축학적 섬세한 감성의 설치작품을 보이고 있고, 해외에서 인지와 명성을 넓히며 지속적으로 활동력을 키우고 있다. 50대 문경원과 전주호 등도, 최근 영국의 데이트 리퍼플 미술관에 초대되는 등, 국제적 위상을 세우고 있으며 전망이 밝은 작가들이다.

사실, 이 밖에도 2부 리그라 할 수 있는 많은 해외 페어시장에서 적어도 몇 억 정도씩 팔리는 실리적인 작가들도 꾀 있다.

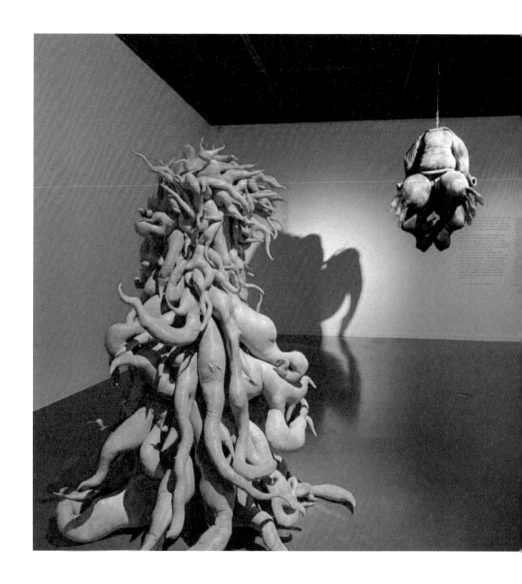

출처:Brunch.co.kr Lee,Bul Monster

이들의 작가 인지도는 높지 않지만, 작품성 우선주의인 미술관중심의 가치와 엘리트적 사고보다 시장판매 중심의 작가지만 이들의 활약도 한국작가의 저변을 크게 만들고, 국제 경쟁력을 키우고 있어, 국제미술시장의 흐름을 유도 할 수 있는 매우 중요한 차세대 작가들이다. 이들이 곧, 다음 단계에서 좋은 갤러리의 전속 작가가 될 포텐(Potential)작가 그룹이다. 여기에 이들 작가들과 동참하고 있는 국제페어에 만 참가하는 소수 갤러리스트의 노마드( Nomad)같은 투쟁적인 노력과 투지 또한, 작가들의 생존에 상승작용을 하며, 지속적인 활동력을 확장시키는 매우 중요한 요소이며 큰 역할을 수행하고 있다. 이제는 글로벌무대의 도전이다. 로컬시장으로 치부되는 한국미술시장에서의 활동은 제한적이기 때문이다.

여러 번 지적하고 있지만, 한국은 아직도 컬랙터보다 미술작가가 더 많은, 기현상을 보이고 있는 B급 시장으로 분류되고 있다. 그러나, 생산자와 소비자의 불균형, 시장문제에도 불구하고 해외시장을 향한 그들의 진취적인 국제 활동력은 작품판매의 적극적인 노력으로 사실, 매우 성장이 가파르게 오르고 있다. 최근 키아프, 부산아트 등 국내 페어 시장의 도약도 괄목할 만 하다. 특히 2022년 세계적인 아트페어인 **프리즈( Frieze Art Fair )**의 한국론칭은 한국미술을 한 단계 더 도약시킬 수 있는 기회가 되고 있다. 왜냐하면, 그들의 마케팅 기법과 기획능력을 배우고 세계적인 많은 메이저 갤러리들의 참가를 통해 관계자들과 조우, 정보를 공유하고, 그들에게 한국작가의 작품들을 노출시키는 좋은 기회가 되기 때문이다.

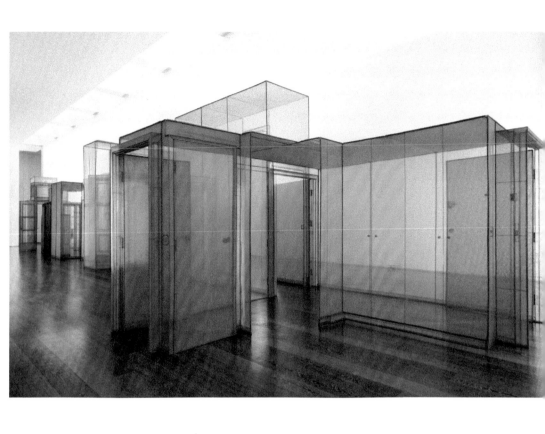

출처: Seo Do Ho 作 ,Designzapangi.tistory.com 디자인 자판기

# Currently 'Hanru' is swirling around the world

현재 'Hanru' 한류는 지구촌에서 소용돌이 치고 있다

284

In the New York Chelsea

# Now or Never-바로 지금

   사실 한국은 경제 선진화의 변곡점에서 한국미술의 특성과 정체성을 표상해야 할 중요한 시간은 바로 지금이다. 이제는 글로벌 미술시장도 국경 없는 전쟁터다. 작가뿐만 아니라 모든 미술 분야에 활동하는 관계자, 평론가 갤러리스트, 큐레이터 등, 이러한 집단이 지구촌의 미술 생태계에서 그들의 생존과 활동이 공동체의 블록체인처럼 연결되어 소통, 경쟁하고 있기 때문이다.

   지금부터는 우리는 새롭게 부상하는 작가와 신진작가들의 활동을 관찰, 추적 그리고 발굴하는 작업과 동시에,  경제,사회, 문화, 인간, 자연, 생명, 환경 등 당면한 문제의식과 인류의 대서사에 관한 **'철학적 담론 확장'의** 구축에도 힘써야 한다. 또 한편으로는, 인종과 차별을 넘어서 세계 현대미술사에 커다란 영향력을 끼친 세계사적인 작가들을 중심으로, 그들의 구체적인 작품 경향과 방법론을 다시 촘촘히 살피고, 연구하고 그 실체에 관한 분석이 뒤따라야 한다.

   이제 한국미술계는 평면, 입체, 미디어, 설치, 다원예술 등, 미술영역의 카테고리를 구분하는 관습은 지워 버려야 한다. 그리고 보다 **스팩터클( Spectacle)한 다양성(Diversity)**과 장르를 초월한 독특한 작품들로 미술생태계의 지각변동을 일으켜야 한다. 뿐만 아니라 한국작가들과 미술관련자들은 세계 유수 갤러리, 작가 등 과도 적극 교류, 협력하고 배워야 한다. 또한 미디어를 기반한 글로벌 웹사이트 정보 등의 탐사를 통해 현저히 나타나는 글로벌 작가들을 인지하고, 그들과 함께 동행 할 방법을 찾아야 한다. 동시에 새로운 한국의 현대미술 발전을 위해 과거의 **시대착오적(Anachronistic)** 작품들을 전복시킬 수 있는 실력을 키워 나가아 할 것이다. 죠셉 보이스의 말을 디시 한번 소환한다.

'Change is my basic material' 변화만이 나의 기본적 재료다.-
Joseph Beuys

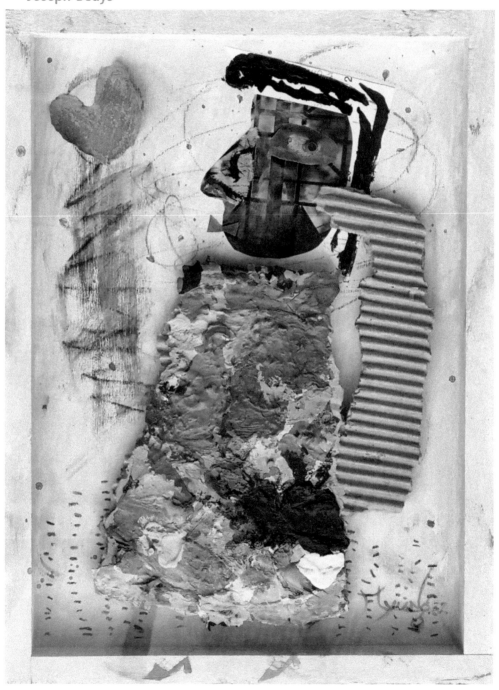

Love 24×33.5cm, Acrylic Paper color pencil on Panel 2022, Lee, Myung Soon

# K- Culture in Glob- 케이컬처

한국을 대표하는 초 대기업인 삼성과 현대가 국내시장의 좁은 영토를 떠나 해외시장에서 두각을 나타내며, 전투적인 확장전략을 유지하고 있는 원리와 똑 같은 것이다. 그래서 미술시장의 작품성향과 방향성의 정보가 더 중요해 지는 이유이다. 아이돌 스타를 중심으로 하는 한류현상도 주목할 만하다. 그들은 빌보드 차트에서 정상을 누리며 이제는 국제적인 전문 엔터테인( Entertain) 기업을 설립하고, 세계시장을 선도하고 있다. 최근 글로벌 무대에서 빛나는 오스카 여우주연상을 받은 배우 윤여정의 영화, 미나리도 감독은 미국서 태어나 영화를 공부한 한인 3세대이다. 이제는 국적을 초월한 기술 협업이 자본시장의 추세다. 그래서 새로운 패러다임의 국제적 협업과 프로듀싱( Producing) 확장은 지속되어야 한다.

따라서, 지구촌 무대에 케이 컬쳐( K-Culture)라는 용어로 새롭게 부상하는 이러한 지구적 트랜드의 흐름에, 미술시장도 적극적으로 전문화, 조직화, 집단화하고 한국의 미술산업으로써의 경쟁력과 글로벌시장의 확장을 위해, 적극적으로 도전해야 할 명분이 확실해 졌다. **바로 K-Art 브랜드 메이킹(Brand Making)에 있다. 이것이 한국 미술계의 지구촌 횡단이자 생존전략인 것이다.** 사실, 앞서 언급한 이들 국제적 위상을 선도하는 작가들은 모두, 한국을 대표하는 국제수준의 작가지만, 갈 길은 아직 멀게 느껴진다. 아직도, 현대미술에 있어서의 헤게모니를 지닌 나라는 유럽과 미국이다. 이들의 보이지 않는 차별과 우월성이 분명히 존재하고 있으며, 이와 연결된 막대한 자본과 기득권, 그리고 선진국 패권에 의한 글로벌 미술환경과 시장이 녹록하지 않기 때문이다.

Lim,Chang Min Listen to the silence 2017_Pigment Print_165x110cm

최근. 대중음악 부분인 K- 팝 그룹의 BTS, Black Pink , New Jeans 등의 지구적 활동력은 가히 폭발적이다. 특히, 요즘 주목 받고 있는 신생 소녀그룹 뉴진스(New Jeans)의 세계적인 돌풍은 우리를 또 한번 놀라게 한다. 이 여성 팝 그룹의 배후에 있는 젊고 유능한 감독의 뛰어난 매니즈먼트 방식이 화제가 되고 있다. 이처럼 한국의 문화예술이 세계무대에서 주목 받고 한국사람들의 예술적 탁월함이 재평가를 받고 있는 것이다. 이유는 바로 우리민족의 특별한 유산인 정신문화에 있다. 이 부분은 이어지는 한국미술의 맥락에서 상세하게 다시 설명하겠다. 사실 미술분야도 우리 민족의 역사적 결핍인 식민지배의 내재적인 트라우마에 대한 분노를 오히려 창작욕구로 승화시키는 기재로 전환시킨다면, 그 결과는 엄청난 파장을 일으키며 위대한 예술작품으로 탄생될 것이다. 이러한 이유로 우리는 차세대 미술작가들에게도 기대를 걸고, **K-Culture** 의 흐름 속에 한류의 '**문화예술 중심국가**'로 가는 미래를 상상해 볼 수 있다.

사실, 그러기엔 많은 준비가 필요하다. 그럼에도 한국의 젊은 소위, 알파세대 작가들에게 충분히 가능성이 있다고 본다. 따라서 작가의 지속적인 활동력을 지지하는 자본 세력과, 실질적으로 이들을 견인하는 전문 에이전트나 공공기관의 실질적 유대강화는 물론, 이들을 선도하는 갤러리 집단이 깊은 전략적 고민을 함께 해야 한다. 이제 보다 경쟁적이며 혁신적인 시스템을 구축하고, 예술가들을 부양할 수 있는 인프라 환경을 개선해 나가야 모든 면에서 특히, **K -아트**의 폭발적이고 의미 있는 성장을 기대 할 수 있다고 본다. 자 그러면 동아시아의 현대미술에 관한 정보부터 탐사해야 한다.

## | 한국,일본,중국의 현대미술 |

이제부터 동아시아를 중심으로 세계적인 일본 작가 군과 중국 작가 군을 관찰해 보자. 왜냐하면 이들과의 비교는 우리의 미래를 예측 할 수 있는 청사진이 될 수 있기 때문이다.

From the inner 90x160cn, mixed media on canvas frame 2020 Park, Young Yul

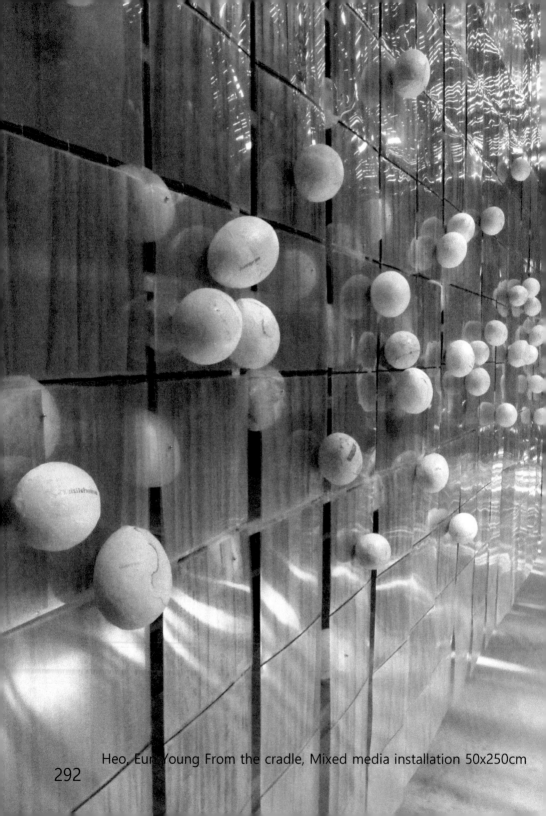

Heo, Eun Young From the cradle, Mixed media installation 50x250cm

Artist's
Survival
in Global

# 7 장

Japanese Contemporary Artists
Japanese Contemporary Artists
일본현대미술작가

# 일본현대미술작가
## -Japanese Contemporary Artists

## 1. 무라카미 다카하시-Dakahashi Murakami (1962-

) 일본의 현대 미술가이다. 그는 미술 매체 (회화 및 조각 등)와 상업 (패션, 상품, 애니메이션 등)에서 활동하고 있으며, 일본 예술 전통의 미적 특성과 전후 일본 문화 및 사회의 본질뿐만 아니라, 고급 예술과 저급 예술의 경계를 모호하게하는 것으로 유명하다. 무라카미는 일본의 현대 미술 상태에 불만을 품고, "서양 경향의 깊은 전유"라고 믿었다. 따라서, 그의 초기 작업의 대부분은 사회적 비판과 풍자의 정신으로 이루어졌다. 무라카미의 모든 작품의 이름을 지정하고 설명하는 기사에는 그의 초기 히로폰의 동반자인 악명 높은 *My Lonesome Cowboy*가 있다. 조각품은 금발의 뾰족한 머리를 가진 벌거벗은 애니메이션 캐릭터의 조각품이며, 정액의 나선형 흔적이 그를 돌고 있다. 일본을 상징하는 천박한 '오타카'의 의미를 에니메이션의 Hybrid 개념으로 접목하여 활용한 팝아트 개념이다.

고급예술과 천박예술의 경계에서 발현한 **'오타쿠 미술의 극치'**, 미국의 팝아티스트의 대가인 리히텐 슈테인의 만화작품에서 차용한 느낌이지만, 일본식 감성과 네러티브(Narrative)적 형식과 회화적 내용을 흥미롭게 진화시킨 작가, **Art Company**를 운영하며 세계적인 작품가격을 기록하고 있는 CEO 이기도 하다. 최고의 갤러리 가고시안 전속작가이다.( 예술세계를 산업화시킨 작가)

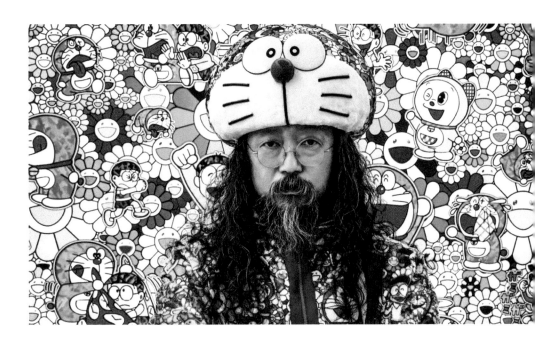

출처: Dakahashi Murakami , Broke the barriers between High and Low  art, Vogue India

# Ambiguity in Art-예술의 모호함

**2. 쿠사마 야요이 –Kusama Yayoi**( 1929 - )는 주로 조각과 설치 분야에서 작업하는 일본 현대 예술가이며 회화 공연 비디오 아트, 패션, 소설 및 기타 예술에서도 활동하고 있다. 그녀의 작품은 개념 예술을 기반으로 하며 페미니즘, 미니멀리즘, 초현실주의, 팝 아트 및 추상 표현주의 속성을 보여 주기도 하며 자서전적, 심리적, 성적인 내용이 내재되어 있다. 그녀는 일본에서 나온 가장 중요한 살아있는 예술가 중 한 명, 세계에서 가장 많이 팔린 여성 예술가이며 살아있는 가장 성공적인 예술가로 인정받고 있다.

그녀의 작품은 앤디 워홀과 클라스 올덴부르크를 포함한 동시대 사람들의 작품에 영향을 끼쳤다. 1972까지 뉴욕에서 작품 활동, 교토 시립 예술 대학에서 니혼가라는 일본 전통 회화 스타일을 교육을 받았다. 그녀는 미국 추상, 인상주의에서 영감을 받았다. 그녀는 1958 년 뉴욕시로 이주하여 1960 년대 내내 뉴욕 아방가르드 특히 팝 아트 운동의 한 사람이다.

출처: Kusama Yayoi Extraordinary Survival Story, BBC Culture

# Jouissance- 욕망과 쾌락

1960년대 후반 히피 반문화의 부상을 수용한 그녀는 벌거벗은 참가자들이 밝은 색의 물방울 무늬로 칠해진 일련의 사건을 기획했을 때 대중의 주목을 받았다.

그녀는 정신병을 가지고 40대 이후 정신병동에서 지금까지 작업을 해오고 있는 작가다. 치유의 상징 기표인 호박이미지의 작품으로 널리 알려지고 있으며 물방울의 기호적 요소는 그녀가 어려서 식탁보에서 점 무늬에 대한 정신분석학적 강박증에서 기인한 것을 작품으로 승화 시키고 그녀의 독특한 미학적 표상에 연결, 무한성의 세계를 구현하고 있다. 현재 세계적인 수준의 작가로 높은 평가를 받고 있으며, 평생 같은 개념으로 작업을 이어오고 있다. 자신의 트라우마인 내상(內傷)적 증상의 하나인 원점 무늬는 라캉의 정신분석학에서 '주이상스'(욕망)의 결여부분인 끊없는 탐닉의 흔적으로써 이를 작품으로 치환하여, 그녀의 최대약점인 정신병을 예술로 다스리며 승화시킨 위대한 작가로 자리매김하였다. 철학자들은 철학이란 학문을 정신병으로 정의 하기도 한다. 따라서 그녀의 철학적 담론은 예술세계에서 매우 위대한 요소로 기능하고 있는 지도 모른다.

출처: Kusama Yayoi  호박, 2016, Hirshhorn Museum NPR

**3. Yoshitomo Nara 요시토모 나라** (1959-   ) 는 일본의 예술가다. 아이치 현립 미술 음악 대학에서 학사, 1993년 사이에 나라는 독일에 있는 뒤셀도르프 대학에서 공부했다. 어린아이 같은 표정이 어른의 감정을 울리고, 귀여움의 구현은 어두운 유머를 담고 있다. 그는 1960년대 어린 시절의 만화와 애니메이션 이미지를 자주 인용했다. 나라는 그의 작품에 공포와 같은 이미지를 주입함으로써 이러한 이미지들을 전복시킨다. 인간의 악과 순진한 아이의 병치는 일본의 경직된 사회 통념에 대한 반작용일 수 있다. 그는 만화책, 워너 브라더스와 월트 디즈니 애니메이션, 그리고 서양 음악의 영향을 받았다.

**4. Ruth Asawa 루스아사와** (1926- 2013 철사 조각가, 캘리포니아 미국출생의 일본인 2세로 미국에서 정착 활동하며 세계적인 작가 윌리암 드 쿠닝으로 부터 영감을 받았다. 천장으로부터 수직으로 겹겹이 늘어지는 그물망사와 같은 기묘한 형태의 설치작업을 하고 있다. 최고의 정상 갤러리 데미비드저너( David Zwirner Gallery) 갤러리에서 그녀의 작품을 위탁하고 있는 작가

**5. Koki Tanaka 코키타나카**(1975-   ) 비디오, 미니멀니스트, 일본, 프랑스, 미국 등에서 수학하고 2013 베니스 비엔날레 참가, 일상에서의 현상적 해프닝의 반복을 비디오에 담는 작업, 동시에 머리 깎기, 동시에 피아노를 치는 등 동시에 일어나는 사람 그룹의 비디오 영상을 만들고 인간군상의 일시적인 소통방식의 위기의식을 보여주는 형태의 작가.

300

1.출처: Nara Camstl.org-Nothing ever happen

2. 출처: Ruth Asawa -US National Service

**6. Mariko Mori 마리코모리**(1967-    )사진 비디오 현대 미술 팝아트 )패션디자인을 공부한 그녀는 모델과 디자이너 일을 하면서 자신의 모습을 여러 층으로 구성, 움직이는 사진으로 인화한 후 음악을 깔고 제작, 삼차원 영상으로 구성, 연출하여 만드는 설치작품이다. 사유의 계시라는 그의 몸짓과 내면세계에 투사하는 작업을 즐기는 개념적인 행위예술가 이며 비디오작가다. 유토피아를 꿈꾸는 사이보그 여전사를 자칭하고 있다.

**7. 아라키 노부요시**( 1940-   사진작가) 동경출신으로, 애도시대 게이사(기생) 모델로 인체의 얼굴, 입술,눈, 등에 포커스를 맞추고 왜곡시켜 애로티시즘을 자극한 작품, 그로테스크하고 변태적인 풍자로 사진 에세이 발간으로 알려져 있다. 그의 모든 작품의 의식이 그의 내재된 절시본능 (리비도)에서 비롯된 욕망과 탐닉의 시각을 표현하고 있다. 에로틱한 분위기의 상업광고와도 같은 피사체의 구도에 색체를 실험하는 듯한 회화적 요소를 절묘하게 조화시키고 있다.

출처: 1. Mariko Mori , UFO  Public Delivery     2. Araki Nobuyoshi HYPEBEAST

## 8. 센주 히로시 (Senju Hiroshi, 1958-   ) 히로시 센

주는 도쿄에서 태어났다. 그는 1982년에 도쿄예술대학 미술학 과를 졸업하고 1984년에 도쿄예술대학 미술학 석사과정을 마쳤고 1987년에 도쿄예술대학에서 박사과정을 마쳤다. 1989년에 호주 시드니의 맨리 아트 갤러리와 미술관에서 개인전인 엔드 오브 드림이 열렸다. 그의 성공은 주로 그의 거대한 폭포 그림에 대한 반응으로 1990년대에 이루어졌다. 물의 파동을 자연의 수직적인 운동의 흐름과 수평적인 수면의 고요함과 접합을 통해 묵시적인 자연의 내밀한 소리를 마음으로 듣고 응시하도록 관자에게 지시하는 듯 하다.

센주의 폭포 중 하나는 1995년 베니스 비엔날레에서 아시아 예술가가 명예로운 언급을 수상한 최초의 그림이다. 이 폭포 그림들은 종종 폭포가 아래 웅덩이로 추락하는 폭포의 바닥에 초점을 맞추고, 보통 폭포의 꼭대기를 잘라낸다. 화가로서 그는 주로 천연 재료로부터 유래된 색소를 사용하고 그것들을 특별히 디자인된 뽕나무 바탕에 적용한다. 희미하게 불이 켜진 다다미 방에서 그러한 작품들을 전시하는 일반적인 것과 대조적으로, 히로시는 그의 그림들을 자연광 아래에서 보는 것을 선호한다. (출처: 위키피디아)

출처: 1.Hiroshi Senju: Sacred works at Koyasan / Pen ペン (pen-online.com)

**9. 시오타 치하루(Shiota Chiharu** 1972년-    )는 일본의 공연 및 설치 예술가다. 일본, 호주 및 독일에서 교육을 받은 시오타는 육체와 육체를 둘러싼 생각, 기억, 영토 및 소외와 관련된 개인적인 묘사를 탐구하기 위해 물질과 공간의 심령적 의식을 엮어낸다. 시오타는 2015년 제56회 베니스 비엔날레에 전세계 전시회와 일본 대표로 참가했다.

•

그녀는 1992년부터 1996년까지 교토에 있는 교토 세이카 대학에서 공부했고, 1997년부터 1999년까지 브라운슈바이크의 빌덴데 귄스테의 호흐슐레와 1999년부터 2003년까지 베를린의 대학교의 학생이었다. 시오타는 그녀의 첫 설치 작품이 그녀의 몸에 사용한 빨간 에나멜 페인트로 만들어진 '그림이 되다'였다고 언급. "그림이 되는 것에 참여하는 것은 정말로 해방 운동이었다고 한다. 시오타의 작품은 예술 공연, 조각 그리고 설치 연습의 다양한 측면들을 연결하고 있다. 대부분 그녀의 방에 걸친 실이나 호스의 거미줄로 유명한, 그녀는 추상적인 네트워크를 열쇠, 창문 틀, 드레스, 신발, 보트 그리고 여행 가방과 같은 구체적인 일상의 물건들과 연결한다. 재료와 색상은 그녀의 예술적인 작품에서 특별한 의미를 가지고 있는데, 월경의 피가 예술적인 재료로 사용되고 빨간 실이 인간의 관계를 나타내고 있다. 여성성의 상징을 강조하는 페미니스트작가다.

그녀는 정신과 공간의 관계인 정신지리학에 강한 관심을 갖고 있다. 시오타의 실 설치 작품들은 실로 그녀의 소유물들을 덮어서 개인적인 영역을 표시하려는 열망을 발현시킨 장소들 사이를 이동하는 예술가의 경험으로부터 발전되고 있다. (출처:위키피디아 )

출처 : Shiota Chiharu https// bombmagazine.com.

Artist's
Survival
in Global

# 8장

**Chinese Contemporary Artists**
**Chinese Contemporary Artists**

중국 현대미술 작가

# 중국 현대미술 작가

**1. 쿠이 르주오( Cui Ruzhuo 1944-   )** 그는 중국작가로는 원로에 해당 된다. 놀랍게도 그의 작품은 현재 세계적인 폴리 옥션, 크리스티 등 경매에서 세계의 거장 제프 쿤스, 게르하르트 리터 등과 작품가격대가 비슷할 정도의 판매액을 기록하고 있는 유일의 아시아계 미국작가다. 이것은 중국 전통회화의 현대적 진화를 극명히 보여주고 있으며 중국의 경제발전과 배경으로부터 얻은 양적인 결과로 본다. 전통 수묵기법에 새로운 미학을 불어넣어 서양의 원근법과 표현기법을 접목하여 구상성의 작품을 수묵의 손맛으로 만들고 있다. 1981 미국으로 이주하여 활동한 계기가 유럽과 아시아 등 국제적으로 이름을 알리게 되었다.

**2. 웨민준 Yue Minjun** (1962-   ) 은 그의작품은 이를 보이고 크게 웃는 얼굴의 구상회화로 우리에게도 널리 알려진 중국작가다. **Cynical Realism( 냉소적 사실주의** )로 중국의 사회주의 경제발전에서 부각된 인간의 자화상인데 여기에는 사회주의 작가의 역설적인 미소로 냉소주의 풍자가 들어있으며, 자유세계에 그들의 왜곡된 역사 문화의 배경에서 삶의 내면을 조롱하는 듯한 비판적 작품이지만, 발가벗은 인간적인 표현이 관람자들에게 묘한 심리적 감수성을 노출시키며, 인간의 행복함과 자유로움 사이의 의식에 대한 불안정성의 이중적인 느낌을 전해주고 있다. 거대한 입을 강조한 웃음은 사회부조리에 대한 저항의식을 담은 상징으로 자신의 내면에 흐르는 본성을 간접적으로 세상에 던지고 있는 듯하다.

# Chinese Contemporary Artists

# Cynical Realism-냉소주의

출처: 1. Cui Ruzhu- Chinesnewart  2. Yue Minjun -HuffPost Entertainment

**3.펑리쥔 Fang Lijun** (1963-   ) 어란이 문화학교 출신인 이 작가는 1990년대 사회주의 개방정책으로 경제가 좋아지면서 작가들의 의식도 가족애, 인간, 등 사람을 작품의 대상으로 그리고 있는데 대머리 중국 사람은 어리석다고 여기는 전통이 있는데 이러한 문제의식에서 도덕성에 대한 메시지를 전달하고 있으며, 형태의 왜곡을 통해 사회를 풍자적인 시각으로 바라보는 자신만의 의식을 은유적으로 관자에게 전하고 있는 국제적인 작가다. 그는 인간이란 소외의 존재를 가벼운 풍선처럼 무중력 상태의 인형처럼, 다양한 형상의 판타지 형식으로 표현하고 있다.

**4. 쩡판츠 Zeng Fanzhi** (1964-   ) 중국의 국민화가로 초등학교시절 중국의 문화혁명의 분위기를 경험한 작가로써 보통 중국작가들은 표현이 뛰어난 초사실주의 화가가 많은데 비해 이 작가는 대상을 사람의 군집을 소재로 한다. 형태의 왜곡이 심하고 어설프고 거친 표현으로 뭉크작품의 고독함과 소외감 있는 느낌과 사회의 역사, 정치, 개인의 추억 등을 냉소적으로 비판하는 분위기의 작품이다. 사실 그는 학교시절 담임선생님으로부터 냉대를 받기도 하며 외톨이 저항의식이 잠재하고 있는 중국의 아방가르드적 화가다. 인간 내면의 페이소스를 통해 사회질서를 해학과 풍자로 꼬집는 아이러니 미학을 얼굴묘사로 보여주고 있다. 그의 작품은 가장 비싼 현존하는 세계10대 작가에 속 할 성노로 아시아의 최고 직가로 세계적인 최고 갤러리에 소속으로 되어 있다.

출처: 1.Fang Lijun ,Saatchi Gallery  2. Zeng Fanzhi Mask Rainbow 1997 ArtReview

## 5. 아이 웨이웨이 Ai Wei wei ( 1957-    )개념미술가,

건축가로 국제적으로 잘 알려진 작가지만 자유의식을 표방하고 현대미술을 지향하는 아방가르드작가다. 많은 정치적 논란으로 주로 해외에서 강의와 작업을 하고 있는 중국의 문화혁명시대 중심에 있었던 작가로 오래 전 중국을 떠나 시각적 풍자와 아이러니 등 정치적인 이데올르기를 유연하게 비판하고 활동하고 있는 중국을 대표하는 개념예술 작가다.

Ai Wei Wei는 중국의 북서쪽에서 자랐으며 아버지의 망명으로 인해 가혹한 환경에서 살았다. 예술가와 활동가로서 그는 민주주의와 인권에 대한 중국 정부의 입장을 공개적으로 비판해 왔다. 2011 년 그는 4 월 3 일 베이징 수도 국제 공항에서 "경제 범죄"로 체포되었으며 그는 81 일 동안 무료로 구금되었다. 그는 중국 문화 발전의 중요한 선동자, 중국 모더니즘의 건축가, 그리고 중국에서 가장 목소리가 큰 정치 평론가 중 한 명으로 부상했다. Ai Weiwei는 정치적 신념과 담론을 갖고 조각, 사진 및 공공 작품을 제작해 세계적인 작가로 명성을 떨치고 있다.

출처 ; Ai Wei Wei  Artnetnews ′My mother tell me not to go back to China ′

# Conclusion

## 결론- 삼국의 현대미술 맥락

[필자의 개인적 분석과 견해]

이상 한국작가를 중심으로 극동아시아 지역의 일본작가, 중국작가들을 연대 비교하여, 지구촌 무대에서의 아시아 작가들의 위상과 평가를 보았다. 여기서, 국가별로 특징적으로 보여지는 작품 중, 주로 현대미술 부문에서 있어서, 한국 현대미술의 주류 경향은 추상표현의 **미니멀( Minimalism)** 개념을 중심으로 한 작가와 설치부분이 많고, 일본은 회화와 입체,사진,설치 그리고, 기술을 접목한 비디오 아트**(Fine Art, Photography, Media)** 등 장르가 다양하고, 중국은 주로 대상을 붓으로 재현하는 평면**회화 (Painting)**작품이 많다. 이와 같이 각기 다른 회화형식의 몰입과 특징적 양식을 갖는 경향을 보이고 있다. 여기서 주목할 부분은, 예술가들은 현존(現存)이라는 삶의 생태조건에 의해 작품방식에 커다란 지배를 받는다는 것이다

삼국의 역사적 배경과 국가적 위상, 그리고 국가이념과 체제도 작품에 크게 영향을 끼치며 작용하고 있다는 사실이다. 작가들은 이러한 지정학적, 환경적 배경의 정치,사회,문화 등 차이에 따라 작품의 양상도 매우 다르게 발전하여 왔고, 각기 다른 근, 현대 미술사를 형성해온 경향이 뚜렷하다.

Park, Young Yul, Ego, Mixed media on vinyl box

우선 한국의 경우, 작가정신과 작품을 유추하여 보면, 역사적 배경에서 민족주의 전통의식의 뿌리가 분명하게 들어난다는 시사점이 발견된다. 한국은 아직도 전통의식인 유교사상에 뿌리를 둔, 선비사상의 윤리의식이 존재하고 있다는 증거다. 이것은 중심사상에 내재된 잠재의식 속에 역사적으로 외부세계로부터 침략을 받은 상흔에 대한 트라우마(內傷)의 결과물이다. 따라서 민족적 사유에 대한 성향은 방어적인 내재적 기운(氣運)이 강했다는 의미다.

또한 한국의 정신적 뿌리에 관하여 살펴보면, 전통의 무속 관습과 천신(天神)을 향한 자연대상에 대한 토템과 자연숭배 사상의 몰입이다. 그래서 낯선 타자에 대한 저항 본능이 신경증적으로 강하게 작용하고 있다. 이러한 원초적 잠재의식과 DNA의 사상적 뿌리를 근거로, 한국 현대미술의 핵심이라는 단색화를 살펴보면, 여백의 미를 많이 강조하고 있다. 따라서 한국의 작가정신은 주자성리학의 이데올로기에 감금된 선비사상에서 큰 영향을 받았기 때문에 대부분 작가들에게서 이러한 뉘앙스가 확실하게 드러난다.

한국의 전통 동양화는 지필묵으로 시작되는 한국화의 속성적 특질을 갖고 있다. 그래서 추상표현 작품에서도 점,선,면으로부터 시작되는 형식과 붓질(Brush Stroke)은 강한 움직임보다 다소 서정적인 느낌이 많다. 따리서 단색화는 이러한 한국화의 특성에 영향을 받았다고 볼 수 있다. 그래서 작품의 특성이 여러 겹의 표면을 구성하고 있는 질감이 깊은 사유를 바탕으로 조용히 수행하는 듯하다. 따라서 한국의 단색화는 동양화의 명상적 사유로부터 발현된 깊은 무의식에서 나타난 부드러움과 단아한 분위기의 회화방식 즉, 단색조의 화려하지 않은 조형미인 모노크롬(Monochrome) 회화 방식을 추구한 것으로 생각된다

# Totem & Confucianism -유교 사상의
## 토템적  전통미학

출처: Vacant 5610 photograph, Mixed media,  Alvin Lee, Bung Lyol

# 한국현대미술 / Korean Contemporary Art

이런 경향을 구체적으로 분석해 보면, **첫째**, 한국 작가들의 특징은 전통에 대한 개념과 뿌리를 매우 중요시 했던 것 같다. 그 근원은 조상으로부터 물려받은 원시샤머니즘과 주자성리학, 그리고 유교적인 선비기질의 정신적 유전자 (Genetic DNA)로부터 생성되어 전래했다고 볼 수 있다.

어느 사상가는 '흰 그늘'이란 상징언어로써, 동학사상의 뿌리인 '천.지.인'을 강조하기도 한다. 이와 같이 여러 설화를 분석해 보면, 한국의 정신 문화유산은 작품태도와 사상에 있어서, 외부대상의 대타자를 밖으로 강하게 지향하는 배타적 기질보다 안으로 수용하는 묵시적인 태도의 내재적 의식이 더 강하게 진화되어온 듯 하다. 이것은 순종적 특성이 강하다는 증거다.

이러한 현상은 우리의 모태적 뿌리와 의식에서 찾아 볼 때, 수난의 역사적 과정에서 오랫동안 외부 침략과 약탈의 역사에서 참고 견디는 관성이 강하게 작용해 온 습관의 하나라고 볼 수 있다. 즉, 위기상황에서 빠르게 적응하고 그 고통을 극복해야 하는 과정에서, 심리적 강박에 의한 피동적 행위가 만들어져 온 것은 정신심리학자들이 말하고 있는 신경증적 '트라우마'와도 연관된다.

따라서 이러한 민족의식의 특징을 살펴보면, 한국 현대미술의 경향은 역사관념에서 유래한 고요한 의식이 생득적으로 형성되어온 특성이 발견된다. 작품내용은 외부지향성의 담대함이나 화려함보다는, 심리적으로 절제된 색상의 단색회화가 자생적으로 한국 현대미술의 현상적인 근원이 되었으며, 작가들은 그 의식 속에 뿌리내린 신화적 사유와 토속적 미를 미니멀리즘의 단순미학으로 수용하고, 이것을 자연스럽게 작품방식으로 수용하고 천착시켰다는 느낌이 강하다.

출처: blog.naver.com Digital Print, Acrylic on canvas 2011 김구림. Kim, Ku Lim

둘째, 서양식 분석으로 볼 때, 작품에 있어서 작가정신은 작가 내면의 페르소나 즉, 에고(Ego)가 수동적, 혹은 능동적인 형태로 나타나는 현상인데, 사실 이것이 작품의 행방을 좌우한다. 이렇게 한국작가들은 불가역적인 식민역사의 수모와 굴욕에 저항하는 분노로부터의 반골기질과 고뇌를 유산으로 이어왔다. 따라서 작가들의 **주이상스(Jouissance)**정신은 강박증 현상으로 자연스럽게 수동적으로 길들여지고 지극히 감성 측면이 작품에 표출되었을 가능성이 크다. 그래서 한국인의 기질은 외부 지향의 자신 있는 표현방식보다 내재적인 사유형태 즉, 니체가 말하는 고통의 반작용, 저항의식으로 강하게 나타났다고 생각된다.

　그러므로 작가정신은 이를 대응하는 태도에서 촉발된 작가의 존재의식과 자아에 대한 회고성향의 관조적인 표현이 강해질 수 밖에 없었을 것으로 추측한다. 이러한 현상은 작가의 윤리적 관념에서 기인한 차분하고 지적인 감성, 즉 이것은 심리적 분노에 대한 역동성보다 반대로, 관용과 성찰이라는 유교정신의 이성이 강하게 작용했다는 증거일 수 있다. 특히 한국전통 창살의 건축미에 등장한 격자무늬(Grid)는 서구 구성주의 추상과도 동질성의 양식을 느낄 수 있다. 또한 작가의 창작의식은 오히려 화려한 색채 표현보다는 정화된 '모노톤(Monotone)'의 단조로운 '간결미'를 선호하고, 이러한 고요와 침묵적 감성이 작품에 은밀히 재현되었다고 볼 수 있다.

　따라서, 우리의 근, 현대 회화는 이러한 민족정신의 맥락적 관점에서 볼 때,, 당시 미술 경향이 쉽게 서구화에 편향되고 고조될 수 밖에 없는 조건에 의해 서정성 추상과 서사적 미니멀리즘 양식이 작품의 핵심 요소로 자리매김 하게 되었다고 생각한다.

출처: Kim Tae Ho 作 Shin Se Gye Gallery

**셋째,** 한국 사람은 개인주위의 의식보다 집단의식에 기우는 성향이 강하다. 앞서 예기했듯이 역사적으로 병자호란, 임진왜란, 6.25전쟁 등, 수많은 전쟁의 수난사를 겪으면서 타자의 지배 속에서도 생존을 위해 자발적으로 상호협력하고 결집하는 강한 저항정신이 만들어져 왔다. 따라서 위기의식에 강인한 삶의 습관을 갖게 되고, 집단적인 공동체로써의 생존방식이 자생적으로 강하게 형성되어 왔다고 볼 수 있다. 그래서 대부분의 한국인에게는 고통과 고난을 극복하려는 저항의식에 대한 본능적인 강한 '**트라우마(Trauma)**'가 있다.( 한이 많은 민족) 이로 인해, 전통을 지키고 유지하려는 탈 식민성의 자기 방어적 기재인 히스테리 증상의 잠재의식이 아직도 남아 있다. 이러한 특성들은 단체행동에서 오히려 강화되는 측면을 보여주고 있는 것이다.

이처럼 과거 미술경향도 도발적인 실험과 유희를 탐닉하고 즐기기보다는, 타자의 유형과 스타일을 쉽게 모방하고 집단적으로 따르는 경향이 팽배했다.고 본다. 그래서 작가들도 창작활동의 방식에서 정상으로 쉽게 도달하려는 본능 즉, 작품방식의 모험을 줄이고 빠르게 성공하겠다는 현실론의 작가정신 때문에, 집단유행으로 흐르는 작품경향이 지배적이었다고 볼 수 있다. 이러한 이유로 많은 작가들이 다양성의 현대미술을 폭넓게 탐구하는 대신, 유행에 따라 쉽게 접근이 가능한 추상표현이나 미니멀리즘을 더 선호하고 같은 방향을 추종하지 않았나 하는 개인적인 추론이다.

이제까지 경향을 추적해 보면, 초기의 한국의 현대미술사가 외부로부터 유입된 어설픈 담론을 예리하게 비판하거나 분석하지 않고 그저 무리를 따라가는 획일적인 창작방식을 선호하게 되었을 가능성이다. 따라서 작품 지향성의 스펙트럼이 좁고, 방법론에서도 다양성이 부족한 단순추상이나 미니멀리즘 위주의 단색화(모노톤)가 편향적으로 발전해 왔다고 추정된다.

# Lack of specific diversity- 다양성 부족

1.Special Exhibition, Jema Museum of Art 2020
2. Into Light Park, Hyung Joo.

결론적으로, 앞서 얘기했듯이 한국 현대미술의 가장 큰 단점은, 각 장르에 대한 세밀한 미학적 분석과 정보부족을 꼽을 수 있다. 재언급하지만, 현대미술을 수용하는 초기단계에서 지성집단인 교수들의 무능과 미술사의 지식기반도 상당히 취약했다고 본다. 여기에 학연, 지연에 얽힌 맹목적인 학생과 작가들의 줄서기 문화가 한 몫을 하였고, 또 한편으로는 학연과 지연관계에 자연스럽게 거주한 이들 사이에 미술계의 지배세력과 학문적 주종관계인 소위 미술 마피아 같은 권력이 기생하게 되었다. 이러한 분위기가 한국 근,현대미술사에 암묵적으로 상당기간 화단의 숙주역할을 하였다고 본다. 사실, 이들이 한국미술 전반에 걸쳐 지식집단의 헤게모니를 장악하고 이끌어 왔다고 해도 과언이 아니다. 이러다 보니, 학계도 화단도 몇몇 힘있는 교수작가들에 의해 편중되는 왜곡현상이 두드러졌다.

사실상, 초기의 한국 현대미술은 아카데미즘을 추종하는 일부 정보부재의 교수집단이 이끌었다고 해도 과언이 아니다. 그들은 지배적인 위계로, 잘 짜여진 선진적 교육시스템에 의한 강론보다 단편적이고 관념화된 **학문주의(Academism)**의 집착, 그리고 논리성 빈곤의 철 지난 담론의 **정통성(Orthodox)**을 강하게 고집하였다고 전문가들은 평가한다. 실재로 미술의 본령인 자율성을 편향적으로 통제한 부분이 많았다. 또한 이들은 자신들의 작품경향을 과대 포장하면서, 후학들에게 개인의 선택의지와 관계없이 묵시적으로 계몽하고 강제한 면도 많았다고 회고한다.

이러한 여러 가지 이유로, 한국미술사의 맥락 속에서 장르별 특성뿐만 아니라 정체성, 다양성도 부재하게 되었으며, 결과적으로 잠재력 있고 국제경쟁력 있는 작가 군을 많이 길러내지 못한 실책이 크다는 것이 성찰적인 측면에서 필자의 지배적인 생각이다. 그럼에도 이러한 냉정한 성찰을 통해 '청출어람'의 교훈으로 새로운 차세대작가들이 더 큰 무대에서 성공 할 수 있다고 확신한다.

# Distorted Academism

Red Aspect, 70x95cm,Diasec, C-Print Kang Hong Gue

# 중국현대미술 / Chinese Contemporary Art

**중국작가**의 경우 60대 초반 작가들의 활약이 들어나 보인다. 전통회화로는 중국의 역사, 문화적 거대한 인프라를 과소평가해서는 안 된다. 잘 알려져 있듯이, 황하문명으로 이어지는 찬란했던 그들의 거대한 문명의 흐름은, 한때 세계를 지배 할 정도 융성했기 때문이다. 그들의 전통문화 유산은 여러 방면에서, 특히 인류문명사에 귀중한 유산의 한 축을 담당할 정도로 세계적인 것이 많다. 그러나, 상대적으로 당시 현대문명은 경제적인 낙후성으로 초라했다. 정치적 **이데오르기(ideology)**의 산물인 사회주의 통제로 패쇄적이고, 기술력과 자본의 부족으로 인한 결과였다. 겨우 **문화혁명**(1966년- 1976년, 마오쩌둥이 주도한 사회주의 운동) 이후, 90년대 들어 등소평의 개방정책에 의한 경제성장으로 인해, 서서히 그들의 대국면모를 들어내기 시작했다.

사실, 개방 이전 까지 중국의 현대미술은 전무했다고 해도 과언이 아니다. 중세시대처럼 초상화나 그리는 사회주의 체제 하에 복무하는 소위, 사실주의 인민화가들만 겨우 득세했을 뿐이다. 이것은 선진국과 후진국의 제도적 차이에서 벌어진 커다란 문화적 간극의 결과로 볼 수 있다. 아니, 당시에도 선진화된 국가끼리 서방의 현대미술에 관한 독점적인 패권이 존재했기 때문이다.

북경798지역 IACO Agency

# 베이징 798지역

 사실 필자는 90년대 말, 북경을 여러 번 방문하면서 **798지역** (옛 무기 공장 ) 소위 치즈빠 예술구역을 많이 관람하고, 그 규모와 크기에 대단히 놀란 경험이 있다. 그 지역에는 수 십 개의 대형 미술관, 갤러리들이 위치하고 있었는데, 이곳은 국가에서 공식적으로 미술작가들을 위해 대대적으로 기획하고 보수, 개축하여 만든 특별한 공공 문화예술의 특별구역이었다. 지금은 국내 및 외국관광객이 너무 많이 몰려 관광코스가 되어버린 지 오래다. 지나친 난 개발로 상업화 되어 카페, 기념품가게의 밀집 등, 관광지역으로 바뀌는 바람에 지금은 좋은 갤러리들은 차오양의 다른 지역으로 옮겨가는 과정에 있다.

 당시, 이 지역은 세계적인 이름의 갤러리, 미술관들이 중국미술시장의 교두보를 만들기 위해, 서로 각축하며 몰려들 정도로 붐을 이루었는데, 이때 지금의 중국의 유명작가들은 겨우 세계무대에 명암을 내는 청년작가 정도에 불과 했다. 예술이란 본령은 삶의 자유로움에서 시작된다. 사회주의 이념에서 중국은 이런 현대미술의 풍토를 쉽게 만들 수 없었고, 자유의 가치가 상실된 때여서 정치적 이념의 트라우마와 불안정성이 많이 작용했기 때문에, 예술의 자유주의적 표현을 받아들이기에는 요원했다. 그러나, 이러한 현상과는 반대로, 현재까지 글로벌 현대미술 지형에서 아시아작가로는 중국작가가 제일 많이 포진하고 있다. 중국은 경제의 급성장과 함께 예술가들의 자유로운 삶과 표현방법이 현저하게 변화했다는 증거다. 이러한 중국 현대미술의 국제적인 관심과 **'팬덤(Fandom)'** 현상은 **첫째,** 중국의 인구와 영토의 규모에서 만들어지는 경제적인 시장수요의 잠재력이 매우 크다는 장점이 있고,

둘째는 부분적 개방을 통해 작가들의 내제적인 정신적 저항에 대한 분노와 열정이 오히려, 창작활동에 탈출구가 되어 작가정신에 많은 영향을 주었다는 것이다. **셋째**로, 그들에게 예술은 통제사회의 정치의식에서 예술이라는 풍자적 틀로 자신들의 개인적 불만과 내재적 접근을 통해, 결핍된 욕망을 채울 수 있는 유일한 해방구였다는 사실이다. 오히려, 이러한 조건들이 예술가들에게 무의식의 구조를 자생적으로 확대시키고, 이것에 대한 탐닉을 고양시키는 계기가 되었다. 이런 정치적 이념을 오직 작품을 통해 표현할 수 있었기 때문에, 예술에 대한 열정과 욕구가 강하게 작용했다고 볼 수 있다.

북경798지역 IACO Agency

따라서, 그들의 초기 작품경향은 철학담론의 개념미술 또는 설치 등의 장르는 전체주의 속성상 발전 할 수 없는 구조였기 때문에, 정치상황에서 발생되는 불안감에서 오는 사회 비판적 냉소주의가 저절로 만들어 졌다고 볼 수 있다. 이를 바탕으로 작품형식에 있어서도, 지금의 냉소주의적 사실주의가 꽃 피울 수 있었다.고 생각한다

'정판츠'작가의 경우 대상을 사람의 군집을 소재로 한다. 형태의 왜곡이 심하고 어설프고 거친 표현으로, '뭉크' 작가의 특징인 고독과 소외감 있는 느낌과 사회의 역사, 정치, 개인의 추억 등을 냉소적으로 비판하는 분위기의 작품이 대부분 이었다. 이들의 작품경향을 보면, 주로 사람중심의 가족관계, 그리고 얼굴표정의 페이소스 등을 묘사한 구상성 회화인데, 형태의 왜곡, 아이러니 등 내면세계의 감쳐진 풍자적 표정을 외부로 나타내는 재현적 형상으로 표현하고 있으며, 테크닉도 사실은 후기인상 표현주의 정도의 질감으로 캔버스의 평면에 오일로 표현된 단순하고, 오히려 순박하고 어설픈 느낌의 작품들이 많다.

얼핏 보면, 그들의 테크닉은 우리나라 미술대학생 정도의 묘사력과 색채표현을 보여주고 있다 해도 과언이 아니다. 그러나 이들은 지구촌 미술시장에서 커다란 주목을 받고 있다. 지구상 유일한 사회주의 화가라는 명칭으로 구분한다면, 그렇게 특별성과 창의적 발상이 뛰어나다 볼 수 없다. 그럼에도 그들은 지구촌의 대국이라는 호연지기의 자부심과 더불어 역사철학에 대한 자부심이 대단히 강하고, 그래서 세계인들은 그들의 고전적 담론과 문화예술의 자산을 인류역사적으로 존중할 만한 가치가 있다고 평가하고 있는 지도 모른다.

솔직히 중국이라는 경제대국의 후면에 기생한 예술시장의 거품현상도 많이 존재하고 있다. 사실, 90년대 중국작가들에게는 근대미술을 거치는 과정이 없었기 때문이다. 부분적인 개방정책으로 급속하게 영향을 받아 압축적으로 성장했다는 전문가들의 견해다.

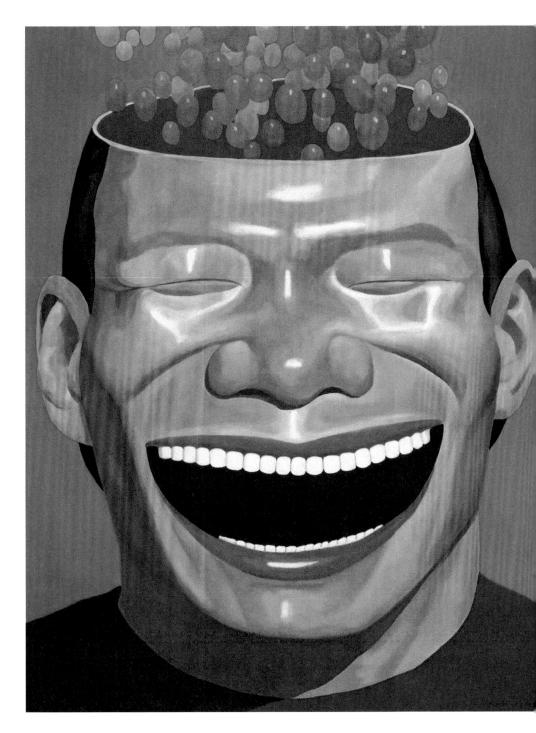

출처 웨민준 Yue Minjun 作 Seoul Artists Group

이런 배경으로 볼 때, 80-90년대 중국의 현대미술은 인민화가들의 묘사중심에서 벗어나지 못해, 미학적 담론이나 사유개념이 미숙하고 서툰 감이 많이 있어 보였다. 당시 이들 작품의 매체 다양성과 작품테크닉도 사실은 한국이나 특히, 일본작가들에 비해 많이 뒤 처져 있었다고 본다. 그래서 겨우 캔버스에 유화물감을 바르는 아마추어작가에 불과했다고 평가 된다. 왜냐하면, 이들은 늦은 개방정책 때문에 서방에 관한 미학, 미술사 정보 그리고 재료나 물감사용에 대한 다양한 경험과 기술적 표현이 부족했기 때문이다.

당시, 중국은 사회주의 집단 구조로 미술학원을 중심으로 한 단편적인 교육시스템의 형태였고, 따라서 80년 대만 해도 그들은 대부분 수묵의 차이니스 잉크나 수채화 물감재료의 작품이 많았다고 전문가들은 분석한다. 그러나 상대적으로 이들의 특징은 우리와 같은 서양미술사나 제도화된 교육의 틀에 구속을 받지 않았다는 것이다. 해서, 대부분의 작가들이 오히려 획일화된 표현과 틀에 박힌 교습이라는 형식의 강요된 교육으로부터의 탈출의지와 예술분야의 자유에 대한 욕구의식이 강하게 잠재되어 있었다고 생각한다.

따라서, 그들의 작가정신은 매우 도전적이고, 서양의 현대미술을 받아드리려는 흡수력이 화수분 같았다. 그들은 사회제도의 속박된 자유를 이러한 작품을 통해, 자아를 성취할 수 있는 정신적 해방구로 만들었고, 오늘날 이러한 작가정신이 아마추어의 **천재성( Dilletante Genius)**을 창조하고, 그 속에서 오히려 다듬어지지 않은 뛰어난 창의력과 순수미감을 끌이낼 수 있었기 때문으로 필자는 분석한다.

출처: .Fang Lijun ,blog.naver.com

# 일본현대미술/Japanese Contemporary Art

철학자 후설의 **에포케 (Epoke)**개념을 적용하여, 일본의 동아시아를 지배한 식민사관에 대한 국민적 분노를 잠시 '**판단중지**'하고, 냉정하게 일본인의 의식경향을 요약하고 압축해서 보면, 일본의 제국주의 역사의식에 있어서 우리에 비해 주변 약소국가의 지배적인 능력에 대한 자부심과 호전성이 강한 나라였다. 그리고 섬나라라는 고립의 불가피성에서 기인한 지리학적 환경에 의해 일찍이 서양문물을 받아들인 일본은 독특한 문화가 자생적으로 발전하였다. 이로 인해, 역사상 전성기인 '**에도 막부시대**'에 경제가 융성하였으며, 문화예술이 가장 화려하게 꽃을 피었다는 역사적인 사실이 있다. 여기서 기생문화가 득세하게 되었으며, 화려한 의상과 장식, 그리고 생활양식까지 민족의식 형성에 영향을 끼쳤다는 것이다. 따라서 그들의 문화적 색상은 다양하고 화려한 뉘앙스가 강하다. 이로 인해 민족적 색채는 염세적이었지만 고립주의라는 강박증을 극복하기 위해, '**우키요에**' 즉, 현세를 즐겁게 산다는 서양의 '**카르페디엠(Carpe Diem)**' 같은 낙관적 인생관으로부터, 그들은 스스로를 고양시키기 위한 방법을 채득하고 즐거움을 만들어 가는 독특한 문화가 만들어 졌다.

그 가운데 내재적 접근방식으로 본다면, 일본인의 경향은 철학적 분석에 기초한 디오니소스적인 광기의 개인적 자유와 욕망을 강하게 표출하는 기질이 그들의 의식세계를 자연스럽게 지배하게 되었다고 생각된다. 따라서, 이들은 독특한 역사적 대서사로부터 시작된 작품방식에서 자유로운 상상력을 발현하여 언제나 다양하게 표현하고 있다. 특히 성적 애로티시즘이 자유롭게 표현되고 있으며, 그래서 성 의식에 대한 그들의 탐닉에서 동양인의 신체적 트라우마 즉, 내재적 **리비도(Libido)** 현상을 발견 할 수 있다.

336

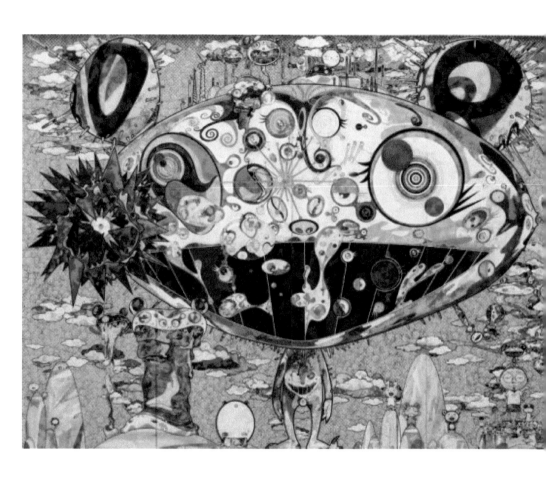

Takashi Murakami blog naver.com

이것은 한국의 작가의식과 확연히 구분되어지는 특질과 대척되는 현상이다. '프로이드'의 **'절시본능(切視本能)'**은 인간은 누구나 남을 몰래 훔쳐본다는 습관의 관음증 본능이 있다는 설인데, 이들의 의식에서 이것을 자연스럽게 표출하는 문화적 관습이 현재도 남아 있는 듯 하다.

그래서, **첫째로는** 일본인들의 특징은 교조적인 인식에 잘 적응하는 듯 타성적인 기질로 보이지만, 그들과 직접 접해보면 진실을 은밀하게 내면에 숨기고, 타자에 대한 배려에 우선하는 듯한 이중적인 위선적 태도가 더 많이 보인다. 이러한 점은 필자가 90년대 한일 양국의 예술교류가 왕성 할 때, 일본을 자주 왕래하고 작가들과 대면하면서 직접 느낀 인식이다. 그래서 그들의 성격적 특성을 보면, 상당한 친밀함과 섬세한 기질이 내재되어 있으며, 작품제작 시, 그들의 작품에서 대단히 탐색적이고 영리한 부분의 형식과 표현이 시각적으로 많이 나타나 보인다.

**둘째**로는, 그들의 내재된 민족성 DNA는 놀라울 만큼 개인주의적이며, '괴짜스러운 기질(Lunatic)' 과 예술의 필수요소인 실험성과 당당한 '광기(Madness)'의 본성을 많이 갖고 있다. 한편으로는, 작품에 이러한 자유로운 광기와 동시에 치밀함의 이중성이 존재하고 있어, 작품경향이 상당히 개념적이며 기괴한 느낌이 많이 있어 보인다. 결과적으로 이러한 역사배경과 일찍이 문호개방에 따른 이러한 다양성의 잠재의식이 작품을 지배하게 되었다고 보는데, 많은 자유로움과 장르적 특성의 선진화를 보이고 있으며, 솔직히 우리의 작품성에 비해 다층적이고, 결이 다른 자유로운 표현의 경향들이 많이 존재한다. 이들의 앞서가는 현대미술에 개인적인 질투와 반감도 있지만, 앞선 선진문명의 수용으로 발전된 문화예술과 자본주의 경제대국으로써의 위상과, 이를 밀접 시키는 세계적인 미술경향은 아이러니하게 이들의 현대적 가치를 높게 포용하고 있다. 왜냐하면, 세계적인 무대에 무라카미, 쿠사마, 나라 등, 우리보다 훨씬 많은 월드클래스 작가들이 활동하고 있기 때문이다.

338

이제부터 이 문제에 대한 작가의 창작활동의 성장과 발전을 위한
로드맵을 각 분야별 솔루션을 제공하려 한다.

# Artist's Survival in Global

# How to build the Artist's reputation & PR

# Artist's Marketing

## 작가의 명성 및 작품 마케팅

# Artist's
## Survivals
## in Global

# How to build the
# Artist's reputation
# & PR

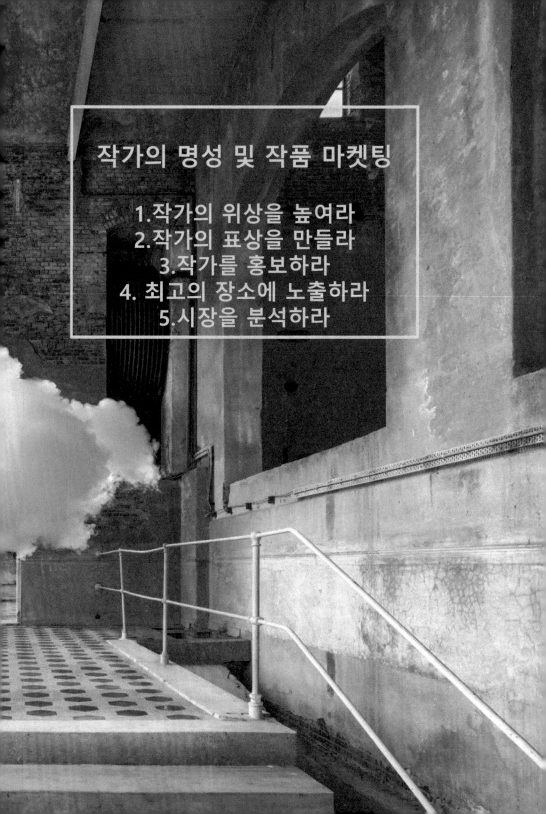

작가의 명성 및 작품 마케팅

1.작가의 위상을 높여라
2.작가의 표상을 만들라
3.작가를 홍보하라
4. 최고의 장소에 노출하라
5.시장을 분석하라

*'작가의 위상과 홍보를 높이는 방법'*

## Artist's Name Value

# How to build the artist's reputation & PR

1. 작가의 경력 아카이브 구축 (Archiving)
2. 페어시장 노출 (Exposure,국내 및 국외 )
3. 시장 지향적 작품제작 (Two Tracks )
4. 작가의 인지도 획득 (Reputation )
5. 효율적, 생산적 판매 (갤러리 및 에이전트 매칭 (Matching)전략

# Details - 주요방법 / Crucial Points

## 1. 작가 홍보성-PR / 체계적 작가관리 및 홍보

Data 베이스의 국제적 관리, 전략적 노출 홍보 ( 홍보력 국제
화 ) 작품홍보의 다양성, 차별성의 집중효과 부각  ( 작가브
랜드- Power 상승)

## 2. 작품가치 부각- 현대미술 맥락 파악  / 최신의 해외

미술흐름을 한눈에 파악 가능 ( 작품성 + 시장성 ) 유연한
시장 (시장전략 유추 가능)

## 3. 아카이브 시스템관리 (지속적 업그레이드 ) / Web

Site 관리 작가브랜드의 지속성- 아카이브, 효율적 관리

## 4. 글로벌 확장성- 주요국제 Art Fair 참가 . 글로벌 유통 인프

라 구축 / 글로벌 갤러리, 미술관 컨넥션 확보, 시장확장 및
상호 협력관계  ( 국제 Platform 구축 )

## 5. 갤러리 및 에이전시 연결- 옥션 등, 해외미술시장 공략,

창의성, 희소성과 유일성으로 예술작품에 적용되는 최신 트
랜드의  흐름파악과 소통 및 갤러리 연결

1. 작가의 경력 아카이브 구축 - 그 동안 전시에 관한 작품 경력 사항을 영문으로 작성 정리하고, 주요전시 우선 순위로 자료를 스크랩하고 전략적으로 세분하여 노출해야 한다. (구글 베이스로 영문으로 작성)

2. 작가의 작품론과 작품의 주요 사유개념을 내러티브 형식으로 잘 정리 할 필요가 있다.

3. 작가의 아카이브와 스토리텔링을 스스로 작성하고 노출할 수 있는 마케팅 기법을 창의적으로 만들고 확장성을 추구해야 한다.

4. 개인적으로 불가능 할 경우 전문 작가 갤러리나 작가 에이전시와의 연결을 통해 자신의 가치를 관리하며, 시장으로 연결되는 기회를 만들어 가야 한다.

5. 모든 가능한 미디어 시스템을 이용하여 작가의 가치를 노출하고 견인할 수 있는 본격적인 시장전략을 꼼꼼히 만들어 가야 한다.

6. 국내외 갤러리 등, 외부와의 지속 가능한 관계성 형성과 시장의 판매전략을 다양화하고 고도화 시켜 나가야 한다 .

# Top Class Reputation-최고위상

작가위상          작품가치-판매

## Value
## 가치

## Personality
## 개별성

## Identity, Regional
## 정체성,지역성

## Brand Experiences
## 작가 경력

**Artist's Reputation Factors / 작가명성 요소**

# PRODUCE ENGAGING CONTENT

## TELL YOUR STORIES
### WITH MAXIMUM IMPACT

| | THEME | SIZZLE | FACTS AND FIGURES | STORY |
|---|---|---|---|---|
| **WHAT** | Build your 'sizzles' and share your gallery and artists stories. Have them ready to hand when at art fairs, exhibitions, preparing email or social content or when engaging with press to get maximum impact. | Make your story headline-ready with big impact language. Discard all jargon, discount all background knowledge; re-phrase your messages in simple language anyone can understand. Use metaphors, similes and powerful words to ensure your messages hit home. | Now you have your audience's attention, build the evidence and credibility with awards, recognitions, reviews, detail, numbers, sales figures. | Give your story a human element with an anecdote that gives your message emotional impact. Real examples are best, such as a carefully-selected case study. |
| **WHY** | Your customers want to emotionally connect with the art you sell and the quickest way to achieve this is to share their inspiration and techniques. This is the perfect activity to prepare for a press release or interview, giving the customer or journalist everything they need and increasing the likelihood of securing PR coverage. | | | |
| EXAMPLE | | | | |
| | Maria Svarbova solo show | Meticulous minimalism. Fresh new photographer Maria Svarbova's subdued palette and careful arrangement is able to uniquely reflect different moods and sensations. | Named as one of 'Forbes 30 under 30' and with over 195,000 followers on Instagram, Maria Svarbova's complex work experiments with space, colour and atmosphere. Her work features human bodies which seem to be aloof afterthoughts, creating a silent tension in her work. | A self-taught photographer and Art Director based in Bratislava Slovakia with degrees in art conservation, restoration and archeology. |

Think of your stories like a newspaper and layer your message. Grab people's attention for ten seconds with a sizzling headline, share facts and figures to establish credibility over 30 seconds or delve into the human emotional story over one minute.

12 ● ◇ ◇

## CREATE YOUR PHOTO LIBRARY
### A PICTURE TELLS 1,000 WORDS

| | SUGGESTED PHOTO CONTENT: | | |
|---|---|---|---|
| | ARTIST / ARTWORKS | GALLERY / GALLERISTS | COLLECTORS |
| **WHAT** | Take the time to get great photos of your gallery, artists and collectors that can be used throughout your communications. Just like your gallery logo, website and printed materials, your photography needs to be consistent with your gallery aesthetic. | • Artist profile photo, serious and smiling<br>• Artist in action<br>• Artist with finished artwork<br>• Good quality artwork photos - as many as possible<br>• Artwork close ups to show the detail / techniques<br>Click here for an example article. | • Gallery space: from the outside and inside, empty and busy<br>• Curated walls of art<br>• Gallerist profile pictures, serious and smiling<br>• Gallerist in action: in the gallery / at an art fair / at a pop-up / talking to customers.<br>• Gallerist at home with their own collection<br>• Gallerist close up<br>Click here for an example article. | • Collector profile photo, serious and smiling<br>• Art in homes - styled with furniture<br>• Art with collector(s)<br>• Art with indication of collector's personality e.g. dog, quirky ornaments<br>Click here for an example article. |
| **WHY** | A picture tells 1,000 words and is a great way to embellish your storytelling and improve customer engagement. A good image is the easiest way to secure press coverage. | | | |

To the right we've listed some of the more useful types and styles of photography that you may want to collect in your photo library. As you create your library, don't forget to clearly label and file each image so that you don't have to trawl through hundreds to find what you need e.g. 'Simon

348

# 연관된 컨텐츠 소개

1. **Tell your stories -** 당신의 이야기를 말하라

2. **Create your photo library-**
   사진일기장을 만들라

3. **Express yourself in video-**
   비디오에 당신을 표현해라

4. **Make the most of FACEBOOK-INSTAGRAM**
   페북이나 인스타를 이용하라

5. **Connect on email-** 이메일 연결

6. **Digital Advertising-** 디지털 광고

7. **Create a social story-**
   사회적 이슈나 이야기를 창출해라

8. **New audiences with social ADS-**
   소셜 광고로 새로운 고객을 만나는 기회

9. **Understand your artists with a clear pitch**
   명확한 의견제시를 통해 당신 작가의 정체성 고양

10. **Know your customer with a customer base**
    고객기반으로 당신의 고객을 살피고 관리하라

# Global Art Market Analysis
## 글 로 벌 시 장 분 석

최근 예술작품 경향은 테크놀로지+새로운 오락성
'Entertainment + Fan 요소'

-미술 평론가-Marcus Verhagen-

# Collaborations & Strategies Flow
## 아트페어 시장의 구성 및 주요전략

A. **전시의 목적성 /** 상업적 가치 + 예술적 가치의 중립성모색
**[경제성, 가치성 추구]**

B. **전시의 방향성 /** ITC 기술 집약 + 지적 오락성 + Hybrid
**[혼성 개념 추구]**

C. **전시의 컨텐즈 /** 국제적 담론 + 대중적 이슈 부각 +
Beyond the limit **[보편성,초월 개념 추구]**

D. **전시의 형태 /** 전시행사 + 미술강좌, 큐레이팅 강좌
Seminar+ Academy **[학술적 개념 추구]**

1. **International Art Fair /** 전시 전문 TF팀 중요– 국제전 자료
수집, Branding 차별화, 특징화 전략 마련

2. **Target Market /** 미술조준시장 중심의 지속 가능한 수익성
창출 전략

3. **Management Consulting /** 국제 아트 컨설팅 전문가
지속적 육성 ( Art Academy )

4. **Regional Art Hub- Identity /** 지역 미술+정체성구현 국제
수준의 미술분야 전문가 (Consultant, Curator 양성)

5. **Emerging Artists /** 차세대 작가 육성, Nurturing System
-    세계적 작가 배양 및 홍보전략

6. **Market share /** 미술시장의 지배력 강화, 해외미술시장
(한국미술시장 현재 0.5% )

7. **Collaborations & Art Cluster/** 미술 산업 Art Company /
Art Agency 운영- 분야별 ,전문화, 조직화 , 협업화 효과적
방식운영 - 융합, 복합기술 사업화

출처사진 : mtart. Agency

# 'Language Game in Contemporary Art'

*'최근 현대미술을 언어 게임 ( Language Game)이라고 정의하는 학자들이 많다.'*

이 문법의 함의는
작품에 관한 언어구조라는 의미체계에서,
자신만의 고유한 독백을 통한 스토리 텔링( Story Telling)과 담론을
토대로 관자로부터 관심을 끌기 위한 서사론이다.
동시에 작품에 대한 호기심을 증폭시키기 위한 기재로써 작동하며, 네러티브(Narrative) 형식의 수사(Rhetoric)를 부여하는 것이
현대미술의 중요한 요소가 될 수 있다는 의미다.

그러나 작품의 내용보다 텍스트의 문맥이 초과할 경우, 문학적 위계인 타자의 언어적 권력에 종속될 수 있는 사건이 발생할 수 있고,
담화와 시각적 인식 사이의 불안정성과 시간성의
미학적 모순은 여전히 공백으로 존재한다.

## Recently, many scholars claim that Contemporary art is a language game.'

Therefore, it is becoming an important zeitgeist to give symbolic indications and narrative-type rhetoric as a device to creatively tell one's own narrative stories and discourse and amplify curiosity about the work to attract attention from others.

# Artist's
## Survivals
## in Global

By chance – the encounter with
aesthetic resource

# Success Story
## 마케팅 성공 사례 작가

# 1. 방법론/ Personal Company & Agency-
## 개인 에이전트회사 설립

세계적인 영국의 현대미술작가인 'Damien Hirst'는 미술시장에서 년 간 **수 억 달러**(수 천억 원) 의 작품 판매고를 현재 기록하고 있다. 그가 전문가들로 구성된 스텝- **Staff 은 수 백 명에** 달하고 **Art Company(Science)**를 운영하고 있다는 사실에 주목해야 한다. 이와 같이 **예술경영으로 인한 미술 산업의 상업적 재화로써 생산능력은 천문학 적 수치에 이른다.** 최근 전반적인 미술시장의 국제적 동향은 **Art Biz**와 관련하여 **예술 경영의** 전문가를 절대 필요로 하고 있다. 이러한 미술산업은 '**높은 부가가치를 창출**'하는 미래 사업의 새로운 이슈로 등장하면서 최고의 **Business Model**이 되고 있다. 따라서 이제는 경제의 생산적 에너지를 **예술컨설팅** 부문에서 찾으며 **중점적인 관심과 투자 전략**의 정보에 귀를 기울일 때인 것이다

356

# Damian Hirst

세계적인 부호이자 미술품 컬렉터인 '리먼 브라더스'의 리먼 (Lehman)은 '금융사업은 실패해도 예술품의 가치는 변함없이 더욱 상승 한다.' 라고 말한다.'

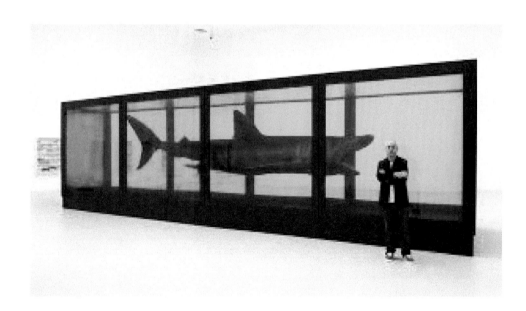

# The artist once had as many as 200 people working for him
## 200여 명의 직원 및 프로젝트별 어시스턴트 운용

 **Damien Hirst**, who has turned his studio into a veritable factory to produce thousands of works in long-running series, has laid off 50 employees from his **art production company**, Science (UK) Ltd. The artist's operation had grown to include **sales and marketing staff** as well as **administrative** and **finance departments**.

## 1. 사이언스갤러리 엔 스튜디오' 운영/
### [년간 수 억 달라 수익창출] 최근 NFT사업 참여

## 2. 수입창출 System /조직화된 구조 기반

분야- 판매, 마케팅 스텝-행정,재정 관리시스템

## 3. 다양한 마케팅 전략 / Commercial Marketing
### Damien Hirst 의 '라스베거스 팜스 호텔' 기지노 설치작품들
[호텔1박 비용-2억 원] 호텔사장이 데미안 허스트작품 빅 컬렉터

1.Damien Hirst and his work
**2.라스베가스 팜스호텔** , 소파,가구 – Furnishing

# Demian Hirst-마케팅 전략 분석

## 실험성과 창의성+ Challenging Conceit
### '도전의 아이콘'

**4. 특징 / 차별화 전략-예술영역 파괴-
기업가적 기질**

**1. YBA( Young British Artist)작가들과 연대 활동력 극대화**

**2. 적극적인 홍보 마케팅 / BBC TV 프로그램, 미디어,잡지
노출빈도 확대**

**3. 기존 시장질서 파괴 / Sotheby 옥션  직접 참가
(기존 갤러리 Base)**

**4. 소비자 욕구(Need) 파악 하는 소통능력의 재능 소유자**

**5. Artist 인 동시에 Art Director / 작가, 제작자, 전시기획
멀티플레이어**

**6. 아트상품개발 기획력 / 새로운 브랜드 연속적 개발**

**7. 개인 캐릭터 ( 페르소나) 차별성 강조, 연출능력 탁월**

**8. 작품 창작 단계 차별화 전략 / 대중 캐릭터 극대화-
Identity, Originality 발현**

360

'생과 사'의 미학담론으로 인간의 연민을 자극하는
도발적인 천재 예술가....

**라스베가스 팜스호텔** , 소파,가구 – Furnishing

# 1.방법론/ KaiKai KiKi -카이카이키키 창립 2001

## 1996년 '히로뽕'(지친영웅) 팩토리 설립

세계적인 일본의 현대미술작가인 'Murakami Dakashi'는 2001년 미술산업의 대중확산을 지향하는 카이카이키키를 설립하였다. 일본과 미국에 100여명 이상의 미술가를 고용, 작품개념을 직접 디렉팅하고 조수들이 작품을 완성하는 방식의 대규모 미술품 생산 공장을 운영( 조각화, 판화, 비디오,티셔츠, 피겨, 인형 등 미술상품을 제작 판매) 그는 일본 전통의 '오타쿠'문화를 기반하여 사회계급의 고급문화와 저급문화를 구분하는 사회적 풍토에 저항하는 작업을 했다. 또한 일본에 만연한 천박한 소비문화,무분별한 서구화, 성도착 등 광범위한 사회적 이슈를 생산해 내고 있다.

## 2..오타쿠문화-저급문화에서 발굴한 Superflat 개념

2,000년대 일종의 서양의 현대미술의 새로운 개념인 키치와 아방가르드를 구분하는 벽을 허무는 사조에 깊은 영감을 받았다. 대중기호를 상징하는 'Superflat-수퍼플렛'이라는 개념으로 서구적 미술과는 차이가 있는 상징기표를 만들고 세계적 고급미술 시장에 도전하며 커다란 반향을 일으켰으며, 일본으로 돌아온 그는 새로운 미술시장을 트렌드를 만들고자 했다. 고급예술의 요소보다 저급문화라 평가되는 애니메이션과 일본 만화 같은 새로운 스타일의 미술연구를 통해 Mr. DOB는 Why?라는 말에서 따온 생명력없고 공허하다는 것을 반영한 캐릭터이다

# Murakami Dakashi

*"나는 만화가가 되고 싶었지만 재능이 없어 포기했다."*

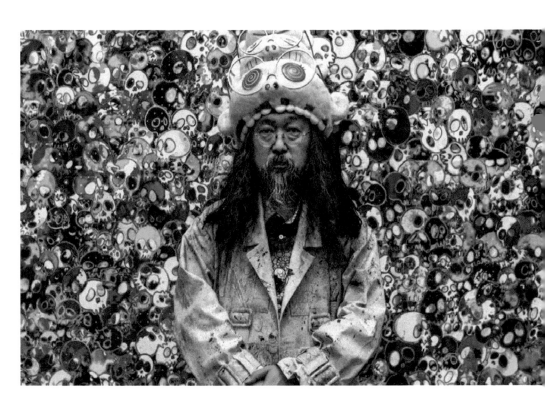

# Murakami Dakashi-
## 무라카미 다카시

## 3. 수입창출 System / 분업화 구조 기반
예술가로써 수입을 창출하는 다양한 예술상품 발굴  분업, 협업
상품 판매, 마케팅 시스템 개척

## 4. Diverse -다양한 협업 상품 개발  Collaboration Design 아이템 생산
'다카시의 대표 캐릭터인 웃는 꽃 (Happy Flower)의 아이콘인 메인디자인을
여러 상품에 등장시키며 복제  재생산되는 미술상품의 메커니즘 구현'

## 5. 방법론의 전환 / Personal Company
개인 회사 설립- 토탈 경영방식

**'자본이 공간을 지배한다.'샤피로-Shapiro'는 현대사회의 물신론적 탐닉에 관한 사회적 현상을 간접적으로 고발하고 있다.** 예술품은 자본에 의해 이동된다. 이러한 현상은 미술시장에서 더욱 활성화 되고 있다. 이제는 세계적인 작가들도 이러한 자본의 축적을 위한 예술품소장의 욕망을 현실적 방법으로 접근하고 있다. 작품의 상품가치에 관한 이러한 미술산업은 **'높은 부가가치를 창출'** 하는 사업의 새로운 방법론으로 등장하면서, 고 품격의 **Business Model**이 되고 있다. 따라서 그는 개인회사를 설립하고 창작을 위한 현실문제를 경제의 생산적 주체인 **예술컨설팅** 부문에서 찾으며 시장전략에 매진하고 있다. 최근 많은 작가들이 창작의 작품가치를 유보하고 투자자들의 관심을 끄는 마케팅 전략만을 집중적으로 강화하고 있는 과잉현상도 보이고 있다.'다카시'는 이러한 예술경영 마케팅에 있어서 세계적인 귀재다.

364

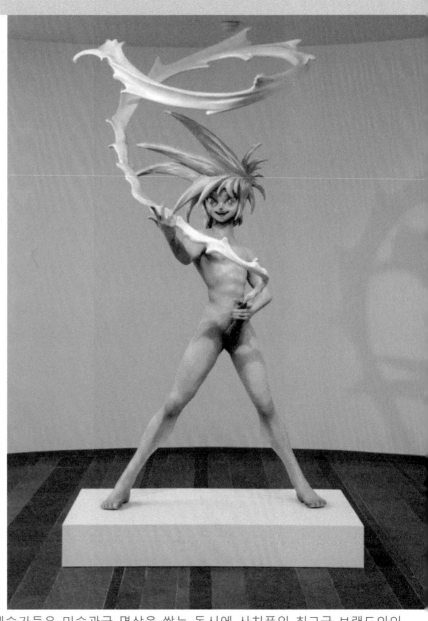

이제 세계적인 예술가들은 미술관급 명상을 쌓는 동시에 사치품인 최고급 브랜드와의
협업과 매칭을 통해 예술품의 가치를 상업적 가치로 더욱 확장 시키고 있다.

**1** My Lonesome Cowboy1998 -170억 원이 넘는 작품

Artist's
Survivals
in Global

Installation by Marco Guglielmi Reimmortal

366

# 9장

Global Art market Trend
**Global Art market Trend**
글로벌 시장 동향

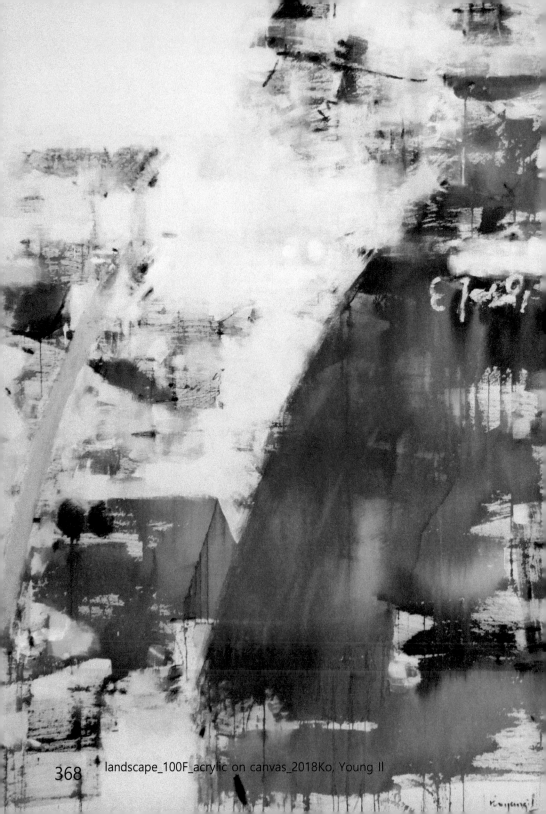

368    landscape_100F_acrylic on canvas_2018Ko, Young Il

# Global Art market Trend

세계 미술시장을 주도하는 나라는 미국이고 영국, 독일, 프랑스, 네델란드, 스위스 등의 유럽시장과 아시아의 중국을 배후로 한 홍콩시장 등, 소더비, 크리스티 옥션이 있는 세 개의 주요지역이 세계미술시장을 이끌고 있으며 주로 대규모 거래가 일어나고 있다.

IN

# *ART FAIR & ART MARKET*
## Artwork's value depends on market's strategy how to sale

*'미술품의 가치는 어떻게 파느냐? 의 시장 판매전략에 달려 있다.'*

# 글로벌 시장동향 – 주요 INFO

**Wikipedia, Artnet, widewalls, Artsy, Artfacts, Pinterest** 등 신뢰할 만한 국제적인 미디어 빅데이터(Big Data)에 의한 기록에서 살펴보면, 주요 세계적인 미술관, 갤러리 그리고 주요 옥션과 그밖에 페어시장, 등을 중심으로 높은 판매율을 보이는 작가군 중 특히, 주로 옥션 판매에서 이룬 결과를 보면, 90퍼센트가 미국출신 작가이거나 미국에서 활동 또는 거주하는 작가로써, 요컨대 세계 미술시장을 주도하는 나라가 미국이라는 분명한 결과가 나온다. 물론 영국, 독일, 프랑스, 네델란드, 스위스 등의 나머지 유럽시장의 수치이고, 아시아의 중국을 배후로 한 홍콩시장 등 소더비, 크리스티 옥션이 있는 세 개의 지역이 세계미술시장을 이끌고 있으며, 주로 대규모 거래가 일어나고 있다. 이 세 지형이 전 세계 미술시장의 패권을 쥐락펴락 하고 있다고 해도 과언이 아니다.

'창작을 위한 **웹서핑( Web Surfing ) 은 개인의 정보와 지식을 확장시키는 플랫폼이 될 수 있다.**'

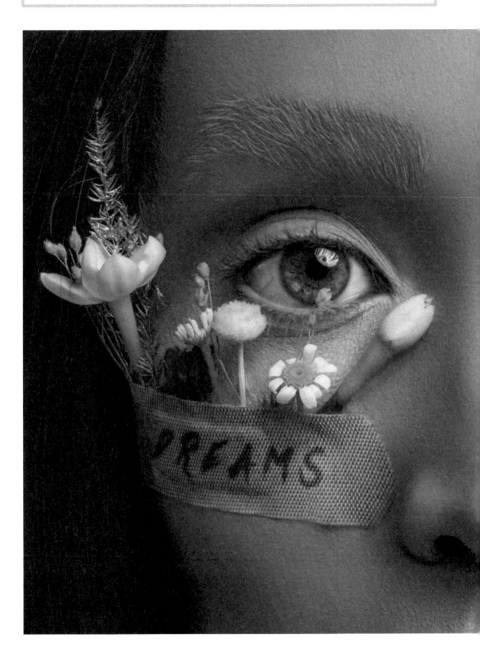

We connect art lovers and art dealers. **Widewalls** is an online marketplace and magazine dedicated to modern and contemporary art.

an insight into who these people are, what they do, where they come from and, of course, which remarkable artworks one could find in their collection. Shall we find out?

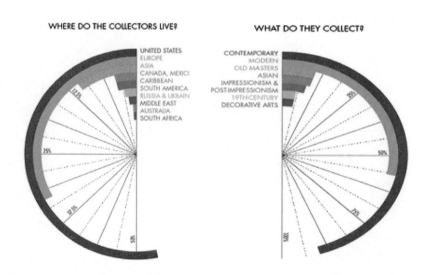

Charts showing where top art collectors come from and what they collect. Image via ARTnews

그 중, 압도적인 미술품 판매의 현장은 미국이다. 이러한 결과는 미국이 세계경제의 기축이며, 미술산업에 관한 인프라가 최적화 되어 있기 때문이다. 미술관, 갤러리 수요자인 컬랙터, 작가의 삼각 카르텔구조가 가장 잘 형성 되여 있다. 특히 미술 미디어 **(Widewalls)** 정보에 따르면, 현재 광범위하게 판매되고 있는 작품들은 근, 현대 미술작품이 주류를 이루고 있고 판매액수의 90프로가 현대미술작품으로 보면 된다. (좌측도표참조)

Miami Scope 2019 USA artiaco.com

Brian Boucher

# The global art market grew to $67.8 billion in 2022, exceeding pre-pandemic levels

## Seven takeaways from UBS & Art Basel's *The Art Market 2023*

'2022년 글로벌 아트마켓은 **약 700억** 달러 성장을 기록하면서 팬더믹 이전 수준을 초과하고 있다.'고 소개하고 있다.

The global art market totaled $67.8 billion in 2022, growing by 3% year-over-year and reaching its second-highest level to date, according to *The Art Market 2023*,

376

# 글로벌 미술시장 총액
## USD 67.8 billion
## 약 700 백억 달러
[참고로 한국 미술시장 총액은 약 7억 달러]

'Brian Boucher에 의하면, 2023년 글로벌 미술시장은 세계적인 경기침체에도 불구하고 꾸준히 3 프로 씩 성장하고 있다고 한다.'

# Geographical breakdown of auction turnover by country

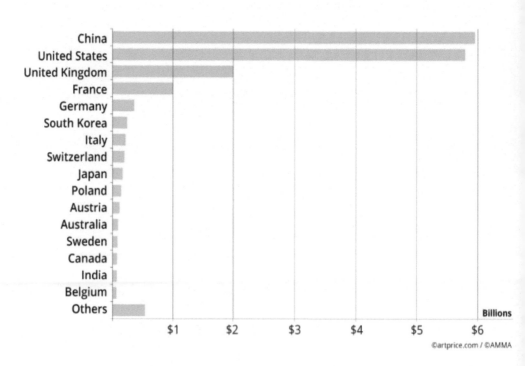

©artprice.com / ©AMMA

# Top 5 auction houses

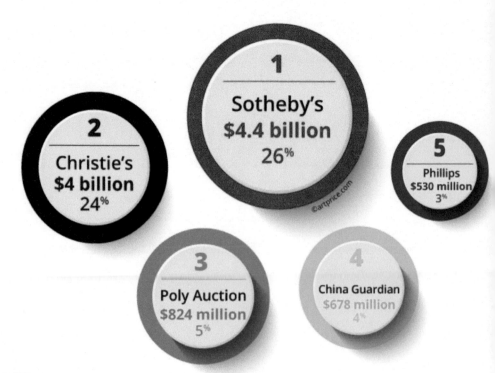

# Art | Basel | ❋ UBS

# 1. THE GLOBAL ART MARKET

# Geographical breakdown of art auction turnover from Sotheby's and Christie's (2021)

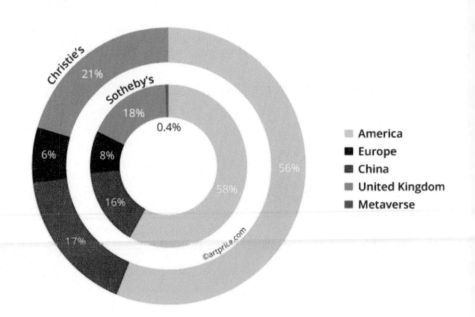

글로벌 아트마켓(Art Basel)에 의하면, 미술품 옥션 판매의 나라별 점유율이 흥미롭다. 글로벌 시장의 중추역할은 여전히 미국이 압도적으로 시장의 흐름을 이끌고 있으며, 이러한 현상이 상당기간 지속될 것으로 전문가들은 전망하고 있다.

Art Fair Amsterdam ,2019 IACO Gallery Stand

# 1.4 The US retained its premier position in the global ranks, with 45% of sales by value

The US retained its premier position in the global ranks, with its share of sales by value increasing by 2% year-on-year to 45%. The UK moved back into second place with 18% of sales, and China's share decreased (by 3%) to 17%, as it fell back into third position. France maintained its position as the fourth-largest art market worldwide with a stable share of 7%.

글로벌 아트마켓'**Art Basel**'에 의하면, 미국은 매년 2퍼센트의 성장률을 보이면서 45퍼센트의 글로벌 시장 점유율 유지하고 있으며, 영국이 **18**퍼센트 중국이 **17**퍼센트 그리고 프랑스가 **7**퍼센트 점유율을 보이고 있다고 전한다.(2023기준)

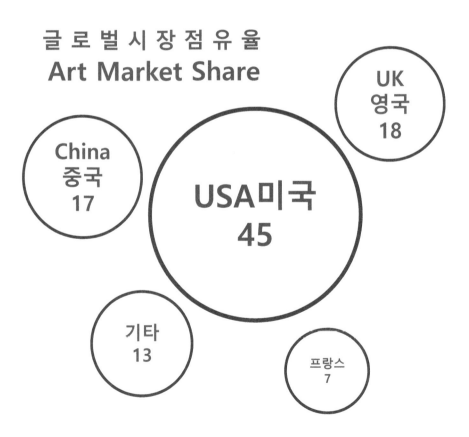

글 로 벌 시 장 점 유 율
**Art Market Share**

China
중국
17

UK
영국
18

USA미국
45

기타
13

프랑스
7

# Final Conclusion- 필 살기 결어부분

지난 장에서 언급했듯이, 정치철학,사회학자인 '**마이클 샤피로**'(Michael Shapiro)는 "**돈이 공간을 지배한다.**"고 언급하고 있다. 자본주의 시장에서 돈의 권력에 대한 욕망과 사회현상에 따른 함의다.

이처럼 돈은 인간의 가장 필요한 생존의 조건이기 때문에 욕망의 대상이 되고 있다. 그래서 모든 사람이 새로운 공간을 점유하고 지향하려는 본능은 어느 곳에서나 벌어진다. 한국도 예술가의 생존을 위해 이제 글로벌 미술시장의 위치를 재편성 해 나가야 한다. 사실, 일반작가가 국내시장에서도 명성을 얻기 까지는 현실적으로 쉽지 않다. 여러 번 강조했듯이 한국미술시장은 작가들이 넘쳐나는 과잉의 생태지형이다. 작가들이 이런 상황을 극복하는 방법은 넓은 땅으로의 대이동, 즉 해외무대 진출이 유일한 탈출구다. 축구,야구, 골프 등 체육계의 인재들이 국내리그를 넘어서 국제무대에서의 활약상을 비교해 볼 수 있다.

축구의 손흥민, 야구의 류현진, 골프의 박세리 등 처럼, 메이저리그 선수가 되어야 경제적인 부는 물론, 세계적인 스타가 되는 지름길이다. 따라서 한국작가들의 생존을 위한 국내미술시장의 생태계 탈출과 지형이동은 이래서 더욱 필요한 생존전략이 되는 것이다.

이제 작가든 갤러리든 가능하다면, 해외시장 도전의 비전과 꿈을 적극적으로 만들어 가야 한다. 이것이 공간을 지배하는 방법이다. 앞서 언급했지만, 요즘 K-Pop에 **BTS**,와 걸그룹 **Black Pink**, **New Jeans** 등의 지구촌 열풍은 눈이 부실 정도로 경이롭고 자랑스럽다. 역사사적인 우리 문화예술의 글로벌 확산은 당분간 지속 될 전망이다.

각주46:마이클 조지프 샤피로(Michael Joseph Shapiro, 1940년 2월 16일 출생)는 미국의 교육자, 이론가, 작가. 그는 하와이 대학교 마노아에서 정치학 명예교수, 정치철학, 비판 이론, 문화 연구, 영화 이론, 국제 관계 이론, 문학 이론, 정치학, 사회학, 정신 분석학, 미학 및 토착 정치학과 같은 다양한 분야에서 이론전개. (위키피디아)

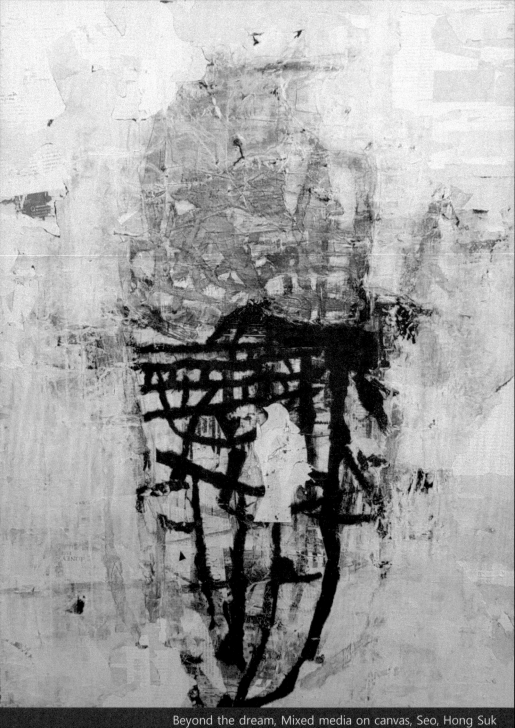
Beyond the dream, Mixed media on canvas, Seo, Hong Suk

이와 같이 한국문화예술은 역사적 전성기를 맞고 있다. 이러한 **K-Culture**의 팬덤 현상과 이를 추종하는 세계인들의 열광을 우리는 직접 목격하고 있는 것이다. 이러한 현상을 접하면서, 세계적인 사회학자들에 의하면, 전 세계에서 한국민의 IQ가 제일 좋다고 분석하고 있다. 한국민의 DNA와 뛰어난 재능의 우수성을 높게 평가하고 있기 때문이기도 하다..

따라서 예술분야 특히, 미술부문도 이제 세계적인 무대의 도전과 이에 걸 맞는 성과가 절실하다. 동시에 미술분야도 꾸준한 국제 페어의 참가는 물론, 잠재력 있는 작가들의 해외 작품홍보가 더욱 전략적으로 필요할 때라고 본다. 이러한 기회를 통해, K-Art의 우수성도 곧 세계무대에서 두각을 나타낼 수 있는 최고의 임계점에 다다르고 있는 것이다. 따라서 이제는 작가나 갤러리의 에이전트, 미술분야의 모든 사람들은 해외 메이저 시장을 향해 목표의 확실한 좌표를 찍어야 한다. 앞서 설명했듯이 **'글로벌 미술시장은 작가의 필 살기를 위한 최적의 공간이자 수요자가 있는 거대한 시장이기 때문이다.'** 한국의 모든 갤러리뿐만 아니라 세계의 모든 갤러리들이 이 글로벌시장에서 자신들만의 전략으로 집중 마케팅을 해야 큰 수요의 작품거래를 할 수 있다는 결론에 이른다.

미국도 빈부의 차가 큰 편인데, 상류사회의 예술품에 대한 관심도는 대단히 크다. 소위 그들만의 리그에서 끼리끼리 집단으로 고 품격의 파티문화를 자주 여는 것이 일반적인 삶의 패턴이다. 그들은 이러한 파티문화를 매개로 새로운 사람과의 상호 교재를 통한 고급 비즈니스가 빈번하게 일어나며, 이러한 공간에서 예술을 향유하고 이를 자랑하는 소통방식의 트랜드가 일반화 되어 있다.

Ego,-From inner Space 120x180cm, Mixed media on Poly vinyl box Park, Young Yul

그래서 자신의 집안 실내 인테리어를 매우 중요시 한다. 손님을 집으로 초대 할 경우, 화려하고 멋스럽게 소장된 예술품을 손님들에게 자랑하고 대화하는 방법이 하나의 비즈니스패턴이다. 이렇게 고급화된 사회활동을 통해 상호 관련된 사업을 도모하며, 격조 있는 방식의 파티문화를 즐기는 것이 문화,예술을 향유하는 이들 집단의 풍조다. 따라서 파티장소에서 그들의 가장 Hot 한 대화의 중심은 바로 집에 장식된 예술품에 관한 이야기가 주 소재가 된다. 이것이 곧 자연스러운 자신들의 품격과 부의 가치를 은근히 과시하는 담화의 주요 수단이기 때문이다. 이러한 사회현상이 많은 상류사회 지식인들이 예술을 사랑하게 하고 작품을 가정에 소장하려는 욕구와 맞물려, 미술시장에서 작품 구매력이 높아지는 이유가 되고 있다. 미국인구의 1프로가 최고 상류층으로 분류되고 있는데, 수치로 따지면 전체인구 중 약 350만 명의 거대한 수퍼리치( Super Rich)가 예술을 향유하는 집단으로 추측된다. 그래서 세계적인 페어와 위성전시가  이곳에서 자주 열리는 이유다.

 마지막으로, 국제무대로 가기 전 가장 중요한 것은 세계적 경매 회사와 갤러리, 미술관 등에 관한 예비정보다. 그래서 **Sotheby, Christie** 등의 옥션 결과를 살펴보면, 적어도 수십 억부터 수 백 억대의 잘 팔리는 작가들의 대부분이 세계적인 톱 주요 갤러리인 **가고시안, 데이비드 저너, 하우스엔 워스, 페이스 갤러리, 글래드스톤, 화이트큐브, 카스텔리 등 (Gagosian, David Zwirner, House & Wirth, Pace, Gladstone, White cube, Victoria Miro, Castelli Gallery )**소속된 작가들의 작품이라는 사실을 주목해야 하다.  ( World Top 10 Galleries)

390

출처::1. Swiss Art Basel NL HUBSPOT MAGAZINE (13)-1바
2. Miami Scope 2019 USA artiaco.com

세계 최고의 갤러리 **가고시안 갤러리( Gagosian Gallery)**는 세계의 주요도시에 **18개**의 브랜치 갤러리를 운영하고 있는 슈퍼 대기업이며, **150여명**의 소속작가들을 관리하고 있다. 한 작가가 당 보통 수십억, 수 백억 달러의 작품을 판매하고 기업화 되어 조직적으로 관리하고 있다고 한다. 이러한 세밀한 내용을 접하면서, 우리는 해외 미술시장의 정보를 인지하고 획득하는 것이 매우 중요하다는 사실을 알 수 있다. 이 모든 사항들이 향후 세계시장을 공략할 수 있는 매우 소중한 기초자료가 될 수 있기 때문이다.

이제부터 세계적인 메이저 갤러리 전속작가들을 중심으로 부상하는 신진작가와 그밖에, 현대미술의 의미 있는 영향력과 미술사의 흐름에 기여한 작가를 중심으로 구체적 작품의 흐름과 경향을 살펴보도록 하자.

**평면, 입체, 미디어, 조각, 필름, 설치** 등 회화의 카테고리를 넘어서는 다양성과 장르를 초월한 혼성된 작품들로 한국작가들은 여기에 수록되는 작가들을 분명하게 인지하고 분석하는 것을 강력히 추천한다. 이러한 이유는 적어도 동시대미술 작가로써, **세계적인 흐름 (Main Flow)과** 연동해야 글로벌 시장진입이 가능하기 때문이다. 이러한 다양하고 독특한 미술시장의 보편적 흐름 속에서만이, 작가활동의 개인적인 착시현상을 벗어날 수 있으며, **시대착오적 (Anachronistic)인** 작품제작의 구태한 방식과 고정관념에서 결연히 탈피 할 수 있을 것이다. 아니 반드시 탈출해야 살아 남는다.

# Global Main Flow-글로벌 주요 흐름

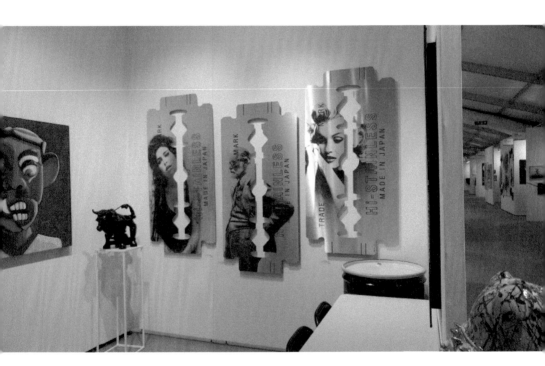

출처: Miami Scope 2019 www. artiaco.com

# Gagosian Gallery ㅣ 세계적인 전속 작가
## ㅣ World Legendry Artists

**Gagosian's** vibrant contemporary program features the work of l eading international artists including Georg Baselitz, Ellen Gallagher, Andreas Gursky, Anselm Kiefer, Jeff Koons, Takashi Murakami, Ed R uscha, Richard Serra, Taryn Simon, Rachel Whiteread, and many oth ers. Additionally, unparalleled historical exhibitions are prepared and presented on the work of legendary artists such as Francis Bacon, Al exander Calder, John Chamberlain, Willem de Kooning, Lucio Fontan a, Helen Frankenthaler, Alberto Giacometti, Roy Lichtenstein, Piero Manzoni, Claude Monet, Henry Moore, Jackson Pollock, David Smith , Cy Twombly, Andy Warhol, and others. A series of groundbreaking Picasso surveys curated by John Richardson has been attended by h undreds of thousands of visitors in New York and London.

- 안제름키퍼, 제프쿤스,다카하시, 리차드세라, 조르조 바셀리츠,자코메티, 알렉산더 칼더,폰타나, 프란시스 베이컨, 쿠닝, 프랭켄 테일러, 자코메티,플랭켄쎄일러 , 리히텐슈테인, 모네, 헨리무어, 잭슨폴락, 싸이 톰블리, 엔디와홀, 피카소 등 근,현대 세계적인 대가들의 집합체처럼 보인다.

Ex / 미국 전문잡지 기고에 의하면 가고시안 갤러리 소속 작가의 개인별 년간 작품 매출액은 최소 50억-500 억을 기록하고 있다, / 총 매출 규모 1년 80억 달러 / 세계 미술시장 최고의 지배력을 갖고 해외 미술계의 황제로 군림하고 있다. / Emperor in Art scene (출처: 위키피디아)

더욱이, 이들 작품들의 규모와 작품의 개념, 가치, 작가의 사유에 관한 내용의 '**깊이와 궤적**'은 작가라면 꼭 알아야 할 핵심 사항들이 많다. 이들의 작품의 의미구조와 밀도를 탐구하면서 특색 있는 작가정신과 지향성은 동시대 작가라면, 이들의 작품 방법론에 관한 관심은 우리가 반드시 인지하고 넘어가야 할 통과의례인 것이다.

왜냐하면 이들이 우리는 경쟁해야 하는 필 살기 전략의 대상이기 때문이다. 이들 정상급 작가들에게 생동감 있는 글로벌 현대미술의 흐름을 올바르게 탐사, 수용하고 배워야 할 요소가 매우 많다는 점이다. 또한 이들 작품의 개념적 담론이 매우 다양하고, 실질적으로 관람자의 상상력과 비전을 활성화 시키고 있기 때문이다. 뿐만 아니라, 이들 유명작가들은 작품과정에서 **인간의 지적 본성에게 주어진 문명의 대서사(大敍事)라는 최대 가치와 요소를 절묘하게 선택하고 있다는 것이다.** 뿐만 아니라, 작품에 대한 탐구, 철학개념, 담화의 창의성은 물론 이를 적용시키는 방법을 예리하게 유효적으로 일반화 시키고 있으며 관자를 위한 공감기능을 증폭시키고 있다.

필자가 감히 이들을 존경하고 경이롭게 생각하는 또 다른 이유는 예술가로써 예술을 향한 위대한 도전, 그리고 실험적 행위로 작품을 세밀하게 가공하고, 창작하는 태도에서 '**조응과 몰입도**'의 철학적 사유가 대단히 뛰어나다는 점이다. 또한 이러한 메이저 작가들은 시각적 즐거움과 풍자, 그리고 스펙터클의 주이상스를 느끼는 창작행위를 하고 있으며, 타자와의 소통을 위한 **인류문명의 대서사를 쉽게 차용하는 깊은 철학과 지성**이 있다는 사실이다.

# Coordination and Immersion–
## 조응과 몰입

This is because the coordination and immersion of
the attitude of processing and creating them with
challenges and experimental actions is very excellent."

Rahul Inamder, India -W14-39 54x36inch Oil on Canvas 2022

이처럼, 세계적인 작가들은 과거사에 대한 회고와 성찰, 그리고 자연과학, 철학, 심리학, 인류학, 천문학적인 사유를 관통하는 깊이의 영역이 광대하다. 또 작품들이 대단히 유희적이며 모험적이라는 것이다. 첨언하면, 작품제작에 임하는 '**감성의 수치는 즉흥적이고 자유로운 사유를 기반하여 작업하기 때문에, 단순한 유희와 흥미를 끌게 하지만 작품에 관한 '상상력의 밀도'는 섬세하고 초과학적으로 뛰어나다**는 점이다.'

그러나 포스트모던의 맹목적 숭배와 모순, 대립, 탈 시각적 실험을 지속하고, 미학의 대전환을 전복할 수 있는 작품개념의 타당성을 어떻게 강화 시킬 것인지는 하는 문제는 작가 개인에 따라 다르게 해석 될 부분은 분명히 존재한다.

그럼에도 불구하고, 우리는 이들의 위대한 작품으로부터 메타적 언어의 불확실성과 초월적 사유 등, 그것을 조작하는 예술적인 감각에 관련한 기술과 개념적인 실체를 살펴봐야 한다. 동시에 이것에 대한 각자의 감성을 깊이 있게 성찰하고,무엇인지를 발견할 수 있어야 글로벌시장의 경쟁 속에서, 적어도 동등한 위치를 확보할 수 있는 기회가 만들어질 것이다. 사실 작가의 작품이 글로벌 시장에서 수요자에 의해 선택되는 거래기회, 즉 별의 순간처럼 판매되는 우연한 가치는, 보편적 논리와 이성과는 무관함을 보이는 시장의 비현실적인 측면이 있다. 그래서 예술가에게 창작의 진리는 도전해야 하는 대상이며, 늘 실험성과 불안정성 사이에서 고뇌하고 있는지도 모른다. 이와 같이 미학의 진리는 모호성이 존재하고 있는것이다. 그럼에도 불구, 진정한 예술가라면 고정관념에서 탈피, 무의식의 공백으로 가야 한다.

# Deviation from the Stereo-Type
## 고정관념으로부터의 탈피

'예술가의 모험은 관습을 지우는 일이 우선이라고 전문가 집단은 말하고 있다. 여기서 공백은 유한성에서 무한성으로 횡단하는 숭고함의 과정이다.'

Mud Flat, Mixed Media 200x227cm, Song Dae Sup

사실, 대부분의 한국 갤러리나 작가들은 끓는 솥의 개구리처럼 생태적 환경의 혼돈에 빠져 있다. ('No time wait for you') 현실이라는 시간표는 당신을 기다려 주지 않는다. 바로 지금이 이러한 위기의 생태환경에서 깨어나 더 큰 무대를 향한 질주를 해야 할 결정의 시간이다. 한번 더 강조하지만, 미술분야에 있어서 수요공급이라는 경제원리에서 이미 한국의 미술시장은 작가의 수가 미술애호가의  수보다 많은 공급과잉의 가장 열악한 상황에 있다는 사실을 명심해야 된다

아니면, 고단하고 치열한 경쟁을 통해서 살아 남아야 한다. 어릴 때부터 손흥민, 김민재, 황희찬이 유럽 메이저 무대에서 활약을 꿈꾸지 않았다면, 그들은 아직도 조기축구수준의 국내 무대에서 그저 평범한 선수로 남아 오히려 무명의 선수가 되지 않았을까 하는 생각이 든다. 이와 같이 예술가로써 자신의 삶을 움직이는 주체가 파토스적 **주이상스(Jouissance)**가 '없다면 의미가 없는 창작활동인 것이다. 따라서 큰 그림을 향한 강한 지향성의 창작의지가 없는 작가라면, 예술의 옷을 걸친 기술자로 만족해야 할 운명인 것이다. 아니라면 새로운 목표를 향해 다시 이동을 시작해야 한다. '이러한 '**도전은 팔루스(Phallus)의 비밀은 찾는 첫 단계가 될 것이다.**'

자신 있게 세상 밖으로 행진하라. 지금 순간 지구촌이라는 새로운 지평은 언제나 열려 있고 당신을 응시하고 있다. **아방가르드적 도전의식은 곧 예술가의 욕망이며, 우리의 문명을 지배하고 진화시킨 인류정신의 본질이다.** 세계문명을 이끈 새로운 르네상스의 예술혁명과 아방가르드정신이 다시 필요한 때다. 이제까지 다양한 정보를 통해 살펴보았듯이, 지금부터 한국의 미술계가 모두 생존전략을 위해 혁신적인 방법을 창조해 나가야 한다.

# Excess-초과

예술가로써 자신의 삶을 움직이는 주체가 상징기표인 주이상스
(Jouissance)라는 '잉여향유와 초과( Excess)'가 없다면 의미없는 창작활동
인 것이다. ( 자크 라캉의 논제 中 )

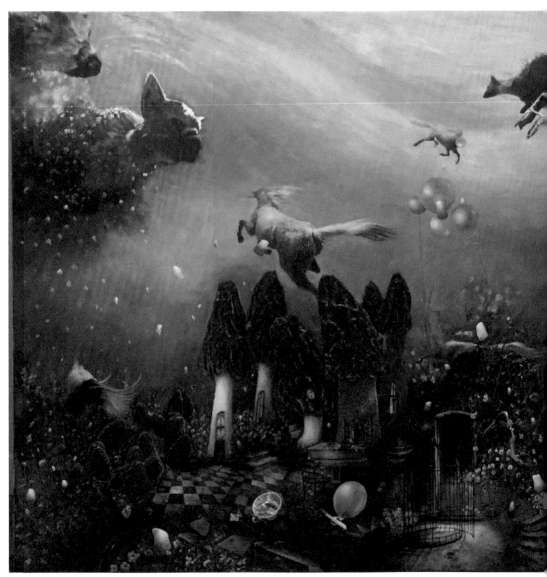

Art Nordic - John Norman, Denmark  120x130cm, Mixed media on Canvas

Artwork by your inspiration

# Seize the day

오늘을 잡아라, 운명은 오늘이다

- Carpe Diem -

순간이 모든 결정을 좌우한다.
**MOT**-Moment of Truth

# 1.10 Sales of art-related NFTs on platforms outside the art market fell to just under $1.5 billion in 2022

[출처: Art Basel / UBS 자료]

After reaching a peak in late 2021 of close to $2.9 billion, sales of art-related NFTs on platforms outside the art market fell to just under $1.5 billion, a decline of 49% year-on-year. Despite the significant drop in value, sales were still over 70 times those in 2020 (at just over $20 million). The decline in value was much greater for art-related NFTs than other segments, and they accounted for just 8% of the value of NFT sales on the Ethereum network in 2022 (versus 67% for collectibles-based NFTs).

'Art Basel 정보에 의하면 2022년 온라인 플렛폼의 NFT 미술 시장은 2021년 29억 달러 판매의 최고치를 달성한 이후 15억 달러로 하락세를 보이고 있다고 전하고 있다.'

출처 : Beeple, www.gibbesmuseum.org

# 시급한 한국 현대미술의 글로벌 전략

인류학자들은, 지구촌의 모든 국가, 지역공동체가 지역중심으로 돌아가는 탈 세계화의 흐름에 따른 미래지평을 예고 하고 있다. 최근 뉴스에서 우리는 세계금융의 허브라는 미국의 국가 신뢰도가 추락하면서, 금융의 헤게모니가 붕괴 되는 현상을 보았을 것이다. 이러한 여파 이후, 거대한 지구적 움직임은 실제로 공공기관의 경제,금융분야에서 일어나고 있으며 점차 확산되고 있다. 특히, 첨단 기술의 축적이 가져온 **가상화폐 (Crypto-Currency)** 비트코인은 중앙통제 금융시스템을 바로, 개인공간에서 관리통제가 가능한 화폐기능이다. 테슬라 등 세계적인 기업의 투자로 기존의 견고한 금융 플랫폼 구조를 뒤틀며, **탈 중앙화**를 외치고 있는 과정이다.

이러한 움직임은 여러 분야에서 시도되고 있다. 물론, 전문가들은 아직도 그 확장성에 불확실성이 존재하고 있다고 하지만, **블록체인 ( Block Chain)** 의 보안성을 기반으로 가상 공간의 금융사업이 상대적으로 더욱 확장조짐을 보이고 있기 때문이다. 이러한 현상들은 기득권 세력이었던 지식집단의 자율적 경영이라는 메시지를 던지고 있는 것이다. 이것은 첨단과학,금융 분야에 관련된 사회 엘리트 집단이라는 천재들의 조용한 혁명이며, 중앙의 통제된 공공제로부터의 탈출을 의미하는 선언이다.

# Global Strategy in Contemporary Art for Radical Changes

이러한 변화는 특히, 지구생태계의 기후변화에 의한 인간의 생존적 본능의 초과잉여로, 자연생태계의 또 다른 시대적 변화를 위한 지구촌 천재들의 증상적 현상이다.

따라서, 위계에 의한 예술생태계의 독점적인 지위에 있는 강대국의 일방적인 지배도, **NFT** 같은 초과학적 온라인 마켓 시스템과 연결되는 형태로 진화하는 모습을 보이고 있는 것이다. 이러한 글로벌 변화는 더욱 가속화 될 것으로 전문가들은 전망하고 있다. 특히, 우리가 사용하여 온, **세계화(Globalization)의** 언어적 의미도 많은 논란과 모순으로부터 탈피하여 현실로 전환되는 현상을 보이고 있다. 이러한 묵시적 언어는 **지역화(Regional)**라는 또 다른 변화의 용어로 우리에게 다가와 유령의 귀환처럼 파장을 예고 하고 있다.

그러므로, 이에 따른 글로벌 예술계의 지배적 지역의 위치변화도 예측이 가능하다. 미국,영국 등 서구중심의 지구촌 미술생태계의 지각변동도 곧 다가 올 것이다. 따라서 시간은 바로 지금이다. 이제부터 새롭게 구성되는 새로운 시장 질서의 틈새를 첨단 반도체의 선도적 국가인 한국이 주도할 수 있는 기회가 온 것이다.

# K-Culture 의 세계적 도약

## K-ART의 미래 잠재성과 글로벌 확장성

최근, 지구촌은 기후변화와 지역 국가간의 영토마찰로 촉발된 전쟁의 여파로, 국제적인 정치, 경제 분야의 후 폭풍이 거세다. 특히 미국, 중국의 양 강대국 구도로 재편된 글로벌 패권 경쟁의 여파는 많은 지역에서 다양한 분쟁으로 가속화되고 있으며, 무고한 인류를 죽음과 공포로 몰아가고 있다. 아직도 21세기 지구촌에서 이념과 영토확장의 명분으로 전쟁이 발발하고 있다는 것은 인류의 가장 시대착오적이고 야만적인 사건이다. 왜 우리 우리인간은 그 동안 역사적으로 성취해 왔던 위대한 성과를 한 순간 폐허로 만들고 우리 모두의 안정된 삶과 미래비전을 스스로 포기하려는 것일까? 인간 존재의 불안정성이다.

따라서 무모하고 헛된 지금의 전쟁은 빨리 종식 되어야 한다. 왜냐하면 이 여파로 국가 경제는 물론 경제 부분에 예속되어 있는 문화예술 분야에 가장 큰 타격이 되며, 이와 연동된 글로벌 경제가 예민하게 반응하고 그 영향으로 우리의 삶이 더욱 위축 될 수 밖에 없기 때문이다.

이러한 상황 속에서도 불구하고, K-컬처로 대변하는 한국의 문화예술의 글로벌 위상은 대단히 가파르게 솟고 있다. 오히려 점점 국제적인 핫 이슈로 등장하고 있다. 다시 언급하지만, 한국의 K-컬처는 이제 K-Pop에서 K-Movie, Netflix, K-Foods 까지 광범위하게 지구촌의 위대한 트랜드로 확산되고 있다. 이러한 한국의 대중예술과 각 분야의 비약적인 도약은 전 인류에게 지속 가능한 미래의 즐거움과 희망의 상징으로 폭 넓게 확산되고 있는 추세다. **과연 이러한 인류가 직면한 지구촌 최대 변화위기의 변곡점에서, 한국의 미술계도 새로운 부흥과 글로벌 도약이 가능할 것인가?**

408

# Let's look on the bright side, then winner will take it all..

　이 질문에 많은 미래학자들은 대한민국이 세계서적인 문화예술을 이끌어 갈 선도국이 될 것으로 예측하고 있다. 이제 케이컬처 (K-Culture)의 영역 확산은 급속히 우리의 지역예술 뿐만이 아니라, 글로벌 미술계로도 미치고 있다. K-Art의 미래는 이제 우리가 당연히 도달 가능한 국제무대의 성공보증서가 되고 있는 것이다. 따라서 예술분야, 특히 세계의 미술 판에서 한국의 젊은 엘리트 또는 많은 잠재력 있는 예술가들의 활동범위가 훨씬 커지고 있으며, 이들의 실현 가능성과 잠재력을 키워줄 최고의 활동무대가 급속하게 도래하고 있다. 이제는 K-Art 예술가들이 미래의 생존전략을 위해 준비 해야 할 때다. 그래서 준비하는 자만이 모든 것을 가질 수 있다.

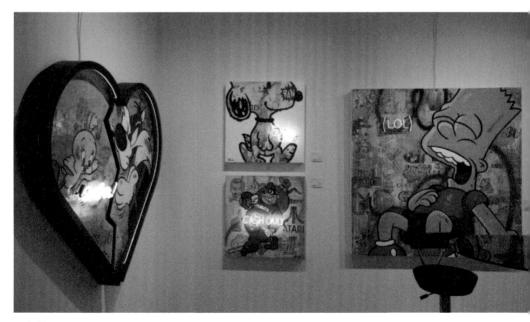

출처: Art Scope Fair Miami USA

# 'Let's get start to discover for Art survival'

"이제부터 생존을 위한 탐사를 시작해 보자."

# Inspiration

*' Art is not hands skill by the labor but the inspiration by the thought"*

*미술은 노동에 의한 손기술이 아니고 사고에 의한 영감이다.'*

A certain gesture by intuition,, Mixed media on board,40x120cm1989,Alvin Lee, Bung Lyol

# **Learning** is the only way to gene
for the artist's activities

'배움은 창작활동을 진척시키는 유일한 방법이다.'

*Discover unlimited the world*

Illumination 89x 40,7cm, old book, silver powder Mixed media, Yoon Hyun Koo

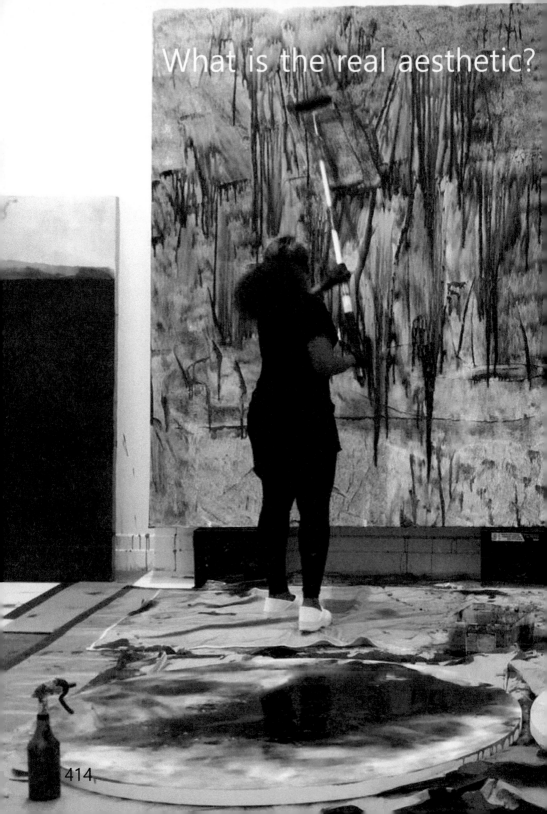

What is the real aesthetic?

414

**Exploring** is a key for artists toward the next creation

# WORLD BEST ARTWORK TREND

**Artist's**
Survival
in Global

# 세계적인 작가 유형소개
# Trend's Introducing of World Best Artists

세계적인 작가들의 작품만 제대로 잘
분석해도 작가 자신의 작품태도와
방향성에 많은 참고가
될 것으로 확신한다

# 부록 1- APPENDIX

# 세계적인 주요작가 탐사
## Discovery
'핵심 美學을 찾아서'

# 10장

## World Best Artists
# Learn more...

이제 겸허한 자세로 세계적으로 유의미하게 현대미술에 많은
영향을 미친 작가들을 알아보기 전, 우선 현대미술의 선구자
역할을 한 Joseph Beuys와 Marcel Duchamp부터 간략하게
점검해 보자.

(각주: 작가는 랜덤 순이며 작가에 관한 모든 내용서술은 '위
키피디아'를 바탕으로 번역 글 ; 작가소개 )

출처 : 내용 연구분석번역 / -Wikipedia Based

# 10장 부록 -세계적인 주요작가

### 1.조셉 보이스 Joseph Beuys, 1921년 5월 12일 ~
1986년 1월 23일)는 독일의 **플럭서스(Fluxus)**창시자, 공연예술가, 화가, 조각가, 설치미술가, 미술 이론가이다. 그의 광범위한 작업은 휴머니즘, 사회철학, 인류철학의 개념에 기초하고 있다. 그것은 그의 **"예술에 대한 확장된 정의"**와 그가 사회와 정치를 형성하는 데 창조적이고 참여적인 역할을 주장했다. 그의 경력은 정치, 환경, 사회, 그리고 장기적인 문화 트렌드를 포함한 매우 광범위한 주제에 대한 공개적인 토론으로 특징지어 진다.

**그는 20세기 후반기의 가장 영향력 있는 예술가 중 한 명으로 널리 알려져 있다.** 그는 스스로 조각가가 되기로 결심했다.1941년 봄 아비투르로 학교를 졸업했다. 이후 그는 1941년 포센 (현재의 포즈나치)의 하인츠 시엘만의 지도 아래 항공기 무선 통신 사업자로 군사 훈련을 시작했고, 두 사람 모두 포센 대학교에서 생물학과 동물학을 강의한 경험도 있다. 그가 예술가로서의 경력을 진지하게 고려하기 시작한 것도 이 시기다. 1942년 2차 세계대전 당시 조셉보이스는 크림반도에 주둔했고 다양한 전투 폭격기 부대의 한 일원이었다. 보이스는 1966년 뒤셀도르프에서 특별한 공연 작품을 선보였다. 당시 피아노 소리는 펠트 피부 안에 갇혀 있었다. 피아노는 전산적인 의미에서 소리를 내는데 사용되는 악기다. 여기서는 어떤 소리도 들을 수 없고 피아노는 침묵하도록 되어 있도록 기획했다.

# Joseph Beuys

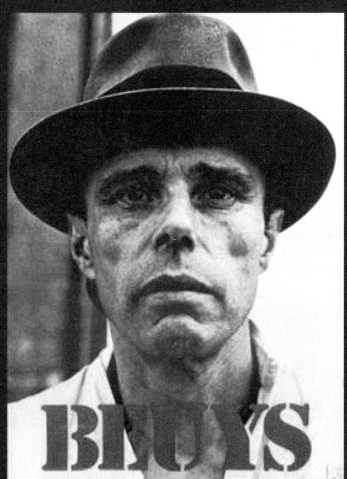

BEUYS

FREE ADMISSION AT THE NEW SCHOOL, 66 WEST 12. JANUARY 11, 1974, 8:30 PM TEL: 249-4052
RONALD FELDMAN FINE ARTS

1965년 11월 26일 죠셉보이스의 개인 갤러리에서 죽은 토끼에게 그림을 설명하는 방법을 시연했고 관람객은 화랑의 유리창으로만 그를 볼 수 있게 했다. 그는 죽은 토끼를 품에 안고, 그의 귀에는 벽면에 늘어선 그림들에 대한 설명과 함께 소리를 중얼거렸다.

그러나 1980년 미술사학자 벤자민 부클로(Benjamin Buchloh, 는 극단적으로 보이스를 공격했다. 이 평론은 보이스의 수사 **(단순한 정신의 유토피아적인 헛소리)**와 인격 (부클로는 보이스를 유아적이고 메시아적인 것으로 간주함)에 대한 가장 독설적이고 잔인한 비평이었다. 조셉보이스는 그의 예술의 표현 방식뿐만 아니라 그의 삶에서도 샤머니즘을 채택했다. " 그는 인터뷰에서 자주 설명했듯이 **자신의 행위 예술을 샤머니즘적, 정신분석적 기법으로 사용하여 일반 대중을 교육하고 치유했다**. 그것은 일종의 정신분석학이었다."그는 "기호를 조작"하고 청중에게 영향을 주기 위해 샤머니즘과 정신분석 기법을 사용했다.. 그가 타르타르 목동들에 의해 구조되는 상상 속의 이야기를 작품의 소품으로 외모와 펠트나 지방 같은 물질들을 소재로 채택하기도 했다.

보이스는 1955년과 1957년 사이에 심각한 우울증을 겪었다. 샤머니즘은 죽음과 관련이 있고 샤머니즘은 이 세상과 저 세상 사이의 중재자라고도 말했다. **1962년, 보이스는 플럭서스 운동의 일원인 백남준과도 친분이 있었고 뒤샹의 레디메이드 유산과 보이스의 관계는 그 과정을 둘러싼 논란이 있기도 했다.** 1985년 1월 12일, 앤디 워홀(Andy Warhol)과 일본 예술가 히가시야마 카이(Higasi Yama Kaii)와 함께 "글로벌 아트 퓨전(Global-Art-Fusion)" 프로젝트에 참여하기도 했다.

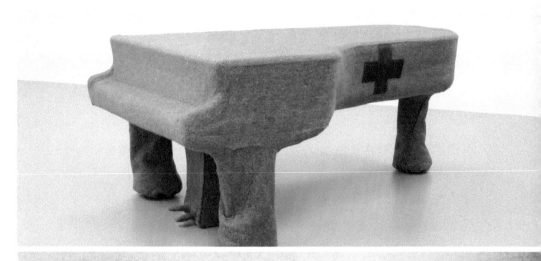

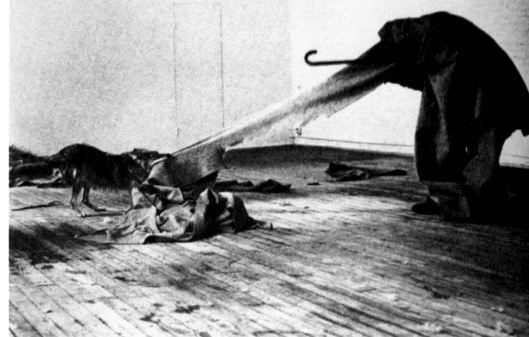

1. 출처 : Joseph Beuys, Hits all the right notes after world war ll Independent.ie

2. 출처 : Joseth Beuys- painterskeys.com 나는 미숙을 좋아하고 미국은 나를 좋아한다.

## 2. 마르셀 뒤샹 Marcel Duchamp (1887년 7월 28
일 ~ 1968년 10월 2일)은 프랑스의 화가, 조각가, 체스 선수로, 프랑스 노르망디에서 태어났으며, 체스, 책 읽기, 그림 그리고 음악을 만드는 것을 좋아했다. 뒤샹은 파블로 피카소, 앙리 마티스와 함께 20세기 초 조형 예술의 혁명적 발전을 규정하는 데 도움을 준 3명의 예술가 중 한 명으로 평가되고 있다.

뒤샹은 20세기와 21세기 미술계에 엄청난 영향을 끼쳤고, 개념미술의 발전에도 지대한 영향을 끼쳤다. 제1차 세계 대전 당시 그는 그의 동료 예술가들(예: 앙리 마티스)의 작품을 단지 눈을 즐겁게 하기 위한 목적으로인 "퇴폐적인" 예술로 받아들이지 않았다. 대신, 그는 인상주의, 후기 인상주의, 그리고 다른 전위적인 영향으로부터 학생들을 "보호"하지 못한 선생님으로부터 학구적인 그림을 배웠다. 하지만, 14살 때, 그의 첫 번째 진지한 예술 시도는 다양한 포즈와 활동으로 묘사의 그림과 수채화였다. 그는 고전적인 기술과 주제를 실험했다. 뒤샹은 나중에 당시 자신에게 영향을 준 것이 무엇이냐는 질문을 받았을 때 심볼리즘 화가 오딜론 레동의 작품을 인용했는데, 그의 예술에 대한 접근 방식은 겉으로는 조용하고 개인적이었다.그는 1904년부터 1905년까지 아카데미 줄리안 미술관에서 미술을 공부했지만, 수업 참석보다는 당구 치는 것을 더 좋아했다. Duchamp의 첫 번째 작품인 'Nude Descending a Staircase' 는 중대한 논란을 불러일으켰다. 이 그림은 누드의 기계적인 움직임을 영화처럼 겹친 얼굴로 묘사하고 있는데 그것은 **입체파의 분열과 합성, 그리고 미래파이 움직임과 역동성의 요수를 보여준다**

# Dadaism-다다이즘

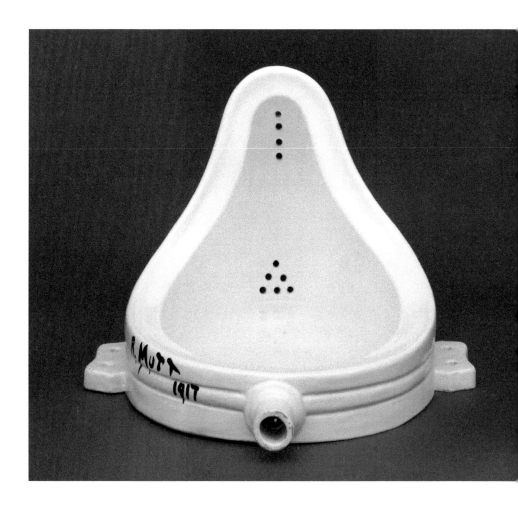

출처 : Marcel Duchamp Fountain,1917 replica1964, Tate

미술사학자 피터 브룩에 따르면, 논쟁은 작품을 걸어야 하는가가 아니라, 큐비스트 집단에 걸어야 하는가에 관한 것이었다. 다다이즘은 20세기 초 유럽 아방가르드의 예술 운동이었다. 1916년 스위스 취리히에서 시작되어 곧 베를린으로 전파되었다. '다다는 제1차 세계대전의 공포에 대한 부정적인 반응에서 태어났다. 이 국제적인 운동은 취리히의 카바레 볼타이어와 관련된 예술가들과 시인들의 그룹에 의해 시작되었다. 다다는 **이성과 논리를 배격**하고 말도 안 되는 소리, 불합리함, 직관을 무시했다. 다다라는 이름의 유래는 불분명하다. 다다'라는 이름이 이 모임의 회의 중에 우연히 프랑스-독일어 사전에 박힌 종이 칼이 '다다'를 가리키면서 생겼다고 한다. **이 운동은 주로 시각 예술, 문학, 시, 예술 선언, 예술 이론, 연극, 그래픽 디자인을 포함하였으며, 반 예술 문화 작품을 통해 예술의 일반적인 기준에 대한 거부를 통해 반전 정치를 집중하였다.**

다다는 반전주의자일 뿐만 아니라 반 부르주아적이었으며 급진좌파와 정치적 친분이 있었다. 다다는 추상 예술과 건전한 시를 위한 기초 작업, 공연 예술의 출발점, 포스트 모더니즘의 전주곡, 팝 아트에 대한 영향, 1960년대 무정부주의적인 사용, 그리고 초현실주의의 토대를 마련한 운동으로 후에 수용될 반미술의 기념비적인 것이었다. 뉴욕의 다다는 유럽 다다이즘보다 덜 진지한 어조를 지녔으며, 특별히 조직적인 모험은 아니었다. 뒤샹의 친구 프란시스 피카비아는 취리히의 다다 집단과 연결되어, 부조리와 "반 예술"이라는 다다이즘 사상을 뉴욕에 가져왔다. 뒤샹이 다다와 결탁한 가장 두드러진 예는 1917년 소변기인 분수를 독립예술인협회 전시회에 출품한 것이다. 인디펜던트 아티스트 쇼의 예술 작품들은 심사위원들이 선정하지 않았고, 제출된 작품들은 모두 전시되었다. 하지만, 전시위원회는 분수대가 예술이 아니라고 주장했고, 전시에서 그것을 거절했습니다. 이 때문에 다다이스트들 사이에 소동이 벌어졌고, 뒤샹은 독립 예술가 위원회에서 자진 사퇴하게 되었다.

# Ready Made-레디메이드
## -예술에 대한 숭배 거부-

"Ready made"(기성품)는 뒤샹이 미술품으로 선택한 물건들이었다. 1913년 뒤샹은 그의 스튜디오에 자전거 바퀴를 설치했다. 그러나 '레디메이드'라는 아이디어는 1915년이 되어서야 완전히 발전했다. 그 아이디어는 예술의 바로 그 개념과 **'예술의 숭배'**에 의문을 제기하는 것이었는데, 뒤샹은 이 관념이 불필요하다고 생각했기 때문이었다고 한다.

출처: Marcell Dushamp –One degree of separation Indiana Univ. Cinema

*'Immersion to create something'*

세계적인 작가 유형 분석

# Trend's Analysis of Leading Artists

# Global

'비록 간략하게 게시된 내용이지만
세계정상급 작가들의 작품만
제대로 잘 분석해도
현대미술의 작품을
이해하는데
많은 참고가
될 것으로
믿는다.'

**각주** : 작가에 관한 모든 내용과 서술은 '**위키피디아**'**텍스트를** 바탕으로 편집,번역한 것임

# Artist's
# Survival
# in Global

이제 예술가가 장르를 구분하여 한 곳에 집착하는 것은
시대착오적인 방법일 수 있다.'

# Global Leading Artists are forwarding to multiple methods

세계적인 작가들은
평면,입체,설치,조각,미디어,등

대부분 장르구분 없는 작가들이 대부분이다.

## Multi-disciplinary

## 3. 게르하르트 리터Gerhard Richter(1932-    )

독일 추상표현주의 현대미술, 생존작가 중 가장 비싼 작품價를 기록하고 있으며 1960년대 추상표현주의, 앵포르멜, 팝아트, 미니멀 아트, 플럭서스(Fluxus) 등 다양한 미술운동의 영향을 받았다. '**나는 내가 전혀 계획하지 않았던 그림을 완성하고 싶다**'고 리터는 말한다.

그의 작품은 캔버스 표면에 여러 색의 유화물감을 뿌리고 또 뿌리며 물감 층이 마르기 전 나무막대,또는 압착기를 이용하여 좌우 수직의 움직임을 통한 우연적 현상으로 생성한 비표현적의 재미있는 느낌을 만들고 순간적인 직관으로 작품을 완성한다. 그의 초기작품은 사진의 형상을 의도적인 움직임으로 변화시킨 역동적인 순간포착의 회화성을 보여 주기도 한다.

'나는 내가 전혀 계획하지 않았던 그림을 완성하고 싶다'

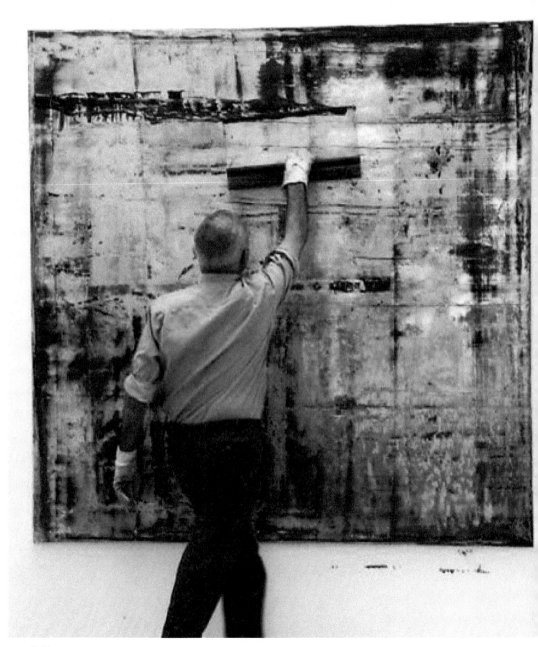

출처: 2000,**Gerhard Richter**,12x12cm Oil on colour photograph

1976년, 리히터는 처음으로 그의 작품 중 하나에 추상화라는 제목을 붙였다. 그는 몇 마디 말도 없이 그림을 제시하고 설명함으로써. "**그것을 창조하기보다는 어떤 것이 오도록 내버려둔다"고 말한다."** 그의 추상화에서, 리히터는 원색의 큰 조각들을 캔버스에 붓는 것에서부터 시작하여 비표현적인 그림의 누적 층(Layer)을 쌓는다. 그의 작품은 그림의 진행에 대한 그의 반응, 즉 나타나는 부수적인 세부 사항과 패턴을 바탕으로 단계적으로 변환되고 진화한다. 그의 과정을 통해, 리히터는 그의 대표적인 그림에서 사용하는 것과 같은 기술을 사용하고, 때론 얇고 흐릿하게 만들고 긁어서 이전의 층을 노출시킨다.

1980년대 중반부터 리히터는 캔버스에 걸쳐 커다란 밴드에 칠한 페인트를 문지르고 긁기 위해 집에서 만든 압착기를 사용하기 시작했다.. 리히터는 색깔 차트를 기반으로 그림을 그렸는데, 색깔의 직사각형을 **색채의 한없이 다양한 색조로 찾아내는 끝이 없는 실험성의 회화를 적용하고 있다.** 그는 현재 살아있는 전설적인 세계 최고정상의 예술가다.

출처; **Gerhard Richter,** Abstract painting (726)1990

## 4. 아그네스 마틴 Agnes Bernice Martin(1912년 ~ 2004년 )은 캐나다 태생의 미국 추상화가이다. 그녀의 작품은 "내심과 침묵에 대한 권위자의 에세이"로 정의되었다. 그녀는 종종 미니멀리스트로 여겨지거나 언급되지만, 마틴은 자신을 추상적인 표현주의자로 여겼다. 그녀는 1998년 국립 예술 기금에서 국가가 주는 예술 메달을 받았다. 그녀의 작품은 뉴멕시코의 타오스(Taos)지역과 가장 밀접하게 연관되어 있으며, 그녀의 초기 작품들 중 일부는 뉴멕시코의 사막 환경에서 영감을 받았다. 그러나, 캐나다 시골, 특히 넓고 조용한 대초원에서 그녀가 어린 시절을 보낸 것에서 큰 영향을 받았다.

그녀는 자신을 미국 화가라고 묘사하면서도, 캐나다 뿌리를 잊지 않고, 1967년 뉴욕을 떠난 후, 1970년대의 광범위한 여행을 끝내고 그곳으로 돌아왔다. 마틴의 초기 작품들 중 일부는 단순화된 농부의 밭으로 묘사되었고, 마틴은 그녀의 작품에 대해 다양한 해석을 열어두면서 그녀에게 배어있지 않은 단색 캔버스들을 풍경과 비교하도록 독려했다. 아그네스 마틴은 마크 로스코가 **"아무도 진실을 가로막지 못하도록 0에 도달했다"**고 칭찬했다. 그에 따라 아그네스 마틴은 또한 완벽에 대한 인식을 도모하고 초월적인 현실을 강조하기 위해 가장 환원적인 요소들에 의존했다. 그녀의 특징적인 스타일은 선, **격자(Grid),** 그리고 극히 미묘한 색상의 평면을 강조함으로써 정의되었다

그녀의 작품은 "내심과 침묵에 대한 권위자의 에세이"로
정의되고 있다.

출처: **Agnes Bernice Martin** ,Summer 1964

1966년 솔로몬에서 열린 시스템 페인팅 전시회에서 구겐하임 박물관,의 마틴의 그리드(Grid)는 **미니멀리스트 미술**의 본보기로서 기념되었고 그의 작품은 **솔 르윗, 로버트 라이먼, 도널드 저드**를 포함한 미니멀리즘 예술가의 작품들 사이에 걸쳐 있었다. 그러나 미니멀리즘 형식에서 볼 때 그녀의 그림들은 다른 미니멀리스트 작품들과는 정신적인 면에서 깊이가 상당히 달랐고 세밀하고 정확한 작가의 손에 의한 흔적을 간직하고 있었다. **그녀는 개인적이고 영적인 것을 선호하면서도 지성주의로부터 멀리했다.** 그녀의 그림, 진술, 그리고 영향력 있는 글들은 종종 동양 철학, 특히 도교에 대한 관심을 반영했다. 1967년 이후 점점 더 지배적으로 그녀의 작품의 정신적 차원이 더해졌기 때문에, 그녀는 추상적인 표현주의자로 분류되는 것을 선호했다. 그녀가 경력을 포기하고 1967년에 뉴욕을 떠나기 전 마지막 그림인 트럼펫은 하나의 직사각형의 전체적인 격자 형태로 진화했다는 점에서 출발을 알렸다. 이 그림에서 직사각형은 회색 반투명 페인트의 고르지 않은 표면 위에 연필로 그려졌다.

타오스에서 지내는 동안, 그녀는 변화하는 빛 속에서 반짝이는 색들인 그리드에 가벼운 파스텔 워시(Wash) 방법을 도입했다. 또 다른 출발은 격자 구조를 개량한 것이 아니라 개조한 것인데 예를 들어, Untitled(1994년)에서는 연필선의 부드러운 줄무늬와 희석된 아크릴 페인트와 제소( Gesso)를 혼합한 원색의 세척을 볼 수 있다. 이 그림을 감싸고 있는 선들은 자로 잰 것이 아니라 작가가 직감적으로 표시한 깃이다.

"완벽에 대한 인식을 장려하고 초월적인 현실을 강조하기 위해 가장 환원적인 요소들에 의존했다.

출처: **Agnes Bernice Martin** Friendship 1963,Incised gold leaf and gesso on canvas

## 5. 제프쿤스 Jeff Koons (1955-    )미국태생, 쿤스의

작품은 대중문화를 주제로 하는 전형적인 팝 아트의 조각가다. 스테인리스스틸을 이용 하여 여러 가지 재미있는 동물모양의 풍선을 만들고 다듬어 현대적인 페인트 스프레이 기법으로 도색하고 재생산하는 작품형태이다. 생존 작가로는 최근2019년 작품이 경매에서 최고가인 약 9천만 달러 ( 한화 - 1000억 ) 쿤스에 대한 작품비평은 극명하게 대립되어 있다. 미술사적으로 재료적인 면에서 선구적이고 실험성이 강하고 새롭다라는 평가와 유치하고 세련되지 못하다는 냉소적 입장의 평론가들의 평가를 받고 있다.

오늘날 쿤수는 100여명의 조수들과 함께 허드슨 레일 야드 근처에 공장을 갖고 있으며 '나는 나의 여정이 정말로 나 자신의 불안감을 없애기 위한 작업 이었다.' 라고 고백하고 있으며 대중과의 소통을 강조하고 있으며 그들을 통해 치유 받는 것이라고 말하고 있다. 그의 작품이 활기차고 현대적이면서 재미(Fun)있고, 또한 친근한 물건을 예술로 재탄생 시켰다는 점은 주목해야 할 점 인 것 같다.

제프쿤스는 현대문명의 기술복제라는 팝아트 현대미술의 기표를 상업적으로 교묘하게 연결하였다. 그는 작품 생산과정에서 많은 전문가 스텝과 함께 일하며 아웃소싱 하는 방식으로 협업을 진행하고 있다. 대중에게 친밀하게 접근할 수 있는 키치(Kitsch)적 형식을 차용하고 사람과 친밀하게 공존하는 애완견 풍선을 스테인리스스틸로 만들어 내고 있다. 상업적 디자인 개념을 예술작품에 차용하여 형태 이미지가 갖고 있는 본래의 속성을 담화구조에서 일반화시키고 대중성과 사유를 의도적으로 강화시키는 첨단의 기술적인 완성도(Cutting-edge technical completion)를 보여주고 있다.

'나는 나의 여정이 정말로 나 자신의 불안감을 없애기 위한
작업 이었다.'

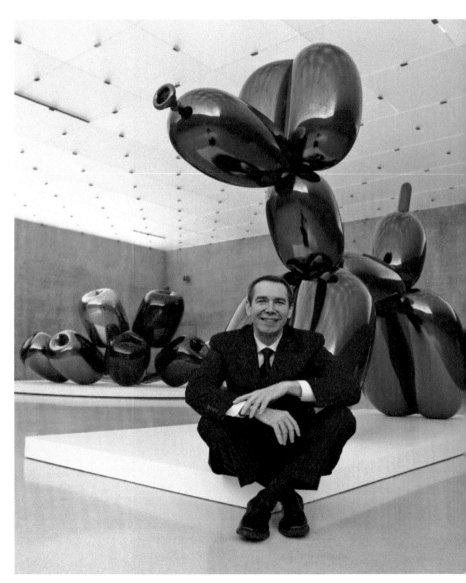

출처:Jeff Koons Balloon dogs, Contemporary Art Museum LA 2008

# 6. 크리스토파 울 Christopher Wool(1955-    )

미국작가, 1980년대 미국의 개념미술의 회화성을 보이는 작가다. **작품이 스스로 말하게 한다는 침묵적인 작가다.** 반항적이고 전복적인 문구의 텍스트작가로 알려져 있으며 의미 있는 글과 그것을 다시 지우는 행위로, 켄버스 표면의 회화적인 함의를 표현하고 있다. 시카고 중류층가정 출신으로 뉴욕의 보헤미안적인 펑크록 음악과 아트의 시대를 보내면서 저항적인 기질의 작가적인 특징을 만들고 구겐하임 미술관 회고전이 후 많이 유명해지고 옥션 판매가가 급등하게 된 작가다.

 울의 작품은 의미 있는 글을 만들고 캔버스에 등사된 글씨를 다시 지우며 붓의 움직임으로 액션과 표현주의적 행위를 보이면서 낙서와 같은 사이 톰블리 느낌과 동시에 그래피티(Graffiti)의 느낌도 있는 듯하지만 알파벳 글씨를 회화적으로 조형화 시킨 특별함을 보이는 작가다.

**'나는 침묵을 통해 작품이 스스로 말하게 한다.'**

442

출처 : Christopher Wool Untitled Contemporary  Art evening Auction-Sotheby's

# 7. 쿠이 루주오 Cui Ruzuo(1944-    )중국북경, 전통

적인 중국화에 현대적 회화성을 접목한 수묵화 세계 100대 작가 군에 형성, 판매액은 폴리옥션 ( Poly Auction, HongKong)에서 약 1억 달라 이상이 판매액 부분에서 세계정상급의 작가로 기록하고 살아 있는 전 세계적으로 잘 알려진 중국작가다.

중국전통의 관념적인 풍경화를 벗어나 차이니스 잉크만을 사용하며 표현적이고 실험적인 수묵화 (지필묵)풍을 보여주고 있다. 서양의 기법을 동양적 사유에 적용한 켈리그래픽(Calligraphic)을 기본으로 Landscape Finger Painting 으로 사실성과 정신성의 철학을 바탕으로 서정적이면서도 거칠고 빠른 움직임의 독특한 회화성을 보여주는 작가다. 그는 현재 미국에서 활동 중이다.

출처: Chinesnewart Cui Ruzuo1

# 8. 로버트 라이먼 Robert Ryman (1930- 2019 )

미국작가, 뉴욕거주, 현재 세계적인 갤러리 Pace Gallery에 전속되어 있다. **모노크롬 회화 운동의 창시자이며 추상표현주의, 개념미술, 미니멀리즘(Minimalism)의 선구자로 알려진 최정상의 작가이다.** 우리나라의 미니멀리즘의 원형처럼 느껴진다. 김환기 정상화, 박서보,등 한국의 단색화 중심 작가들의 근원처럼 생각되는 세계적인 미니멀리즘 작가다. 이 작가도 소더비 등 옥션에서 정상급의 판매가를 기록 중이다. 최근 뉴욕에서 세상을 떠난 작가다.

**White on White Painting**으로 흰색 위에 흰색의 그림으로 잘 알려져 있다. **'나는 빛의 공간을 그린다.'**그의 작품 대부분은 캔버스와 아사천을 사용한 붓으로 그리는 전통 표현주의 회화기법이지만 플랙시그라스, 비닐, 알루미늄, 벽지 등 다양한 재료를 사용하기도 한다. 마크 로드코처럼 그는 이미 본질적인 회화방식을 줄이는 기법이었다. 마스킹 테이프를 사용한 흔적을 남기는 Edge로 작품과정을 중시하는 모노크롬 회화의 단순한 우아함과 간결美를 보여주고 있다.

'나는 빛의 공간을 그린다.'

출처: Philips Robert Ryman 2110 1/4 x 10 1/8인치(26 x 25.6cm)c,1965

# 9. 헬렌 프랑켄테일러 Helen Frankenthaler

(1928 - 2011)는 미국의 추상 표현주의 대표적인 여성 화가이다. 그녀는 전후 미국 회화의 역사에 큰 공헌자였다. 60년 이상(1950년대 초반부터 2011년까지) 자신의 작품을 전시한 그녀는 계속해서 중요하고 변화무쌍한 화면 속에 번짐과 침투을 통해 혼합되는 새로운 작품을 만들면서 추상회화를 여러 세대에 걸쳐 오랫동안 섭렵했다. Frankenthaler는 1950년대 초 현대 박물관과 미술관에서 그녀의 대규모 추상적 표현주의 그림들을 전시하기 시작했다.

그녀는 1964년 클레멘트 그린버그에 의해 전시된 그림 이후의 추상화 전시회에 포함되어 서정성의 **색면추상(Color Field)**으로 널리 알려지게 되었다. 아크릴릭, 유화를 사용하면서도 번짐, 흐트러짐, 등 붓의 움직임이 자유롭고 대단히 감각적이다. 맨해튼에서 태어난 그녀는 그린버그, 한스 호프만, 잭슨 폴록의 그림에 영향을 받았다. 그녀의 작품은 1989년 뉴욕 현대 미술관에서 회고전을 포함하여 여러 회고전의 주제가 되었으며, 1950년대부터 전 세계적으로 전시되었다. 2001년, 그녀는 국가 예술 메달을 수여 받았다.

Helen Frankenthaler was an American abstract expressionist painter. She was a major contributor to the history of postwar American painting.

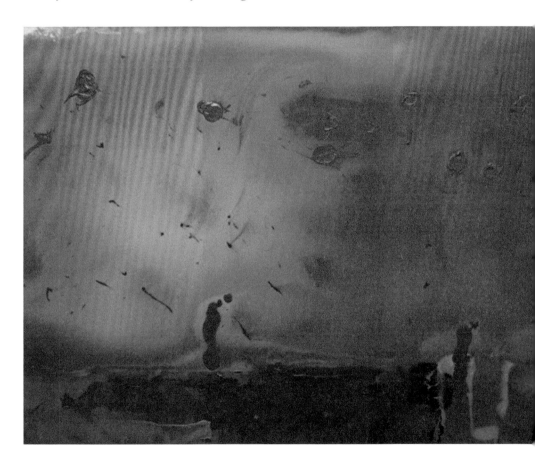

출처:Artforum ,Helen Frankenthaler, *Red Shift*, 1990, 캔버스에 아크릴, 60 x 76".

# 10. 피터 도이그Peter Doig(1959~    ) 1959

년 4월 17일 스코틀랜드 에딘버그에서 태어난 작가는 1962년 가족과 함께 트리니다드로, 1966년에는 캐나다로 이주했다. 1990년 첼시 예술디자인대학을 졸업했으며, 그 후 화이트채플 예술가상을 수상하면서 예술 활동을 시작했다. 이후 2008년 런던 테이트 브리튼과 2014년 몬트리올 미술관에서 단독 전시회를 여러 차례 열었고, 1994년 터너상 후보에 오르기도 했다. 영국에서 공부하는 사이 몇 년간 캐나다 몬트리올에서 보냈으며, 2002년에는 다시 트리니다드로 이사를 했고 현재는 런던과 뉴욕, 독일 뒤셀도르프를 오가며 작품 활동을 하고 있다.

최근 소더비옥션 등에서 정상가를 기록하고 있는 유일한 **구상적인(Figurative)** 모더니즘적 향수를 불러 일으키는 작가다. 스코틀랜드의 현대 화가로서 오늘날 활동하는 현역 작가 가운데 가장 주목받는 중요 화가로 꼽히는 그의 작품들은 풍경과 인물에 모두 똑같이 초점을 맞추고, 화가로의 추상화와 함께 조형적인 구성이 눈을 끈다. **"내 생각은 언제나 서로 다른 장소들 사이에 있다"** 작가는 다른 장소들에 대한 기억의 풍경을 그린다. 그리고 그 풍경 위에 작품의 또 하나의 키워드인 하얀 점(dot)을 감각적으로 사용하면서 자신만의 독특한 심상의 풍경화를 만들고 있다.

450

"내 생각은 언제나 서로 다른 장소들 사이에 있다"

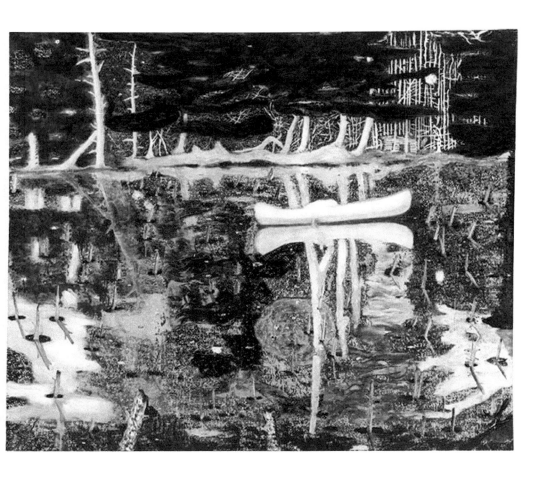

# 11. 프랑크스텔라 Frank Stella(1936-    )프랭크

필립 스텔라는 미국의 화가, 조각가이다. 추상 모더니스트인 요제프 앨버스와 한스 호프만에 대해 배웠으며, 프린스턴 대학에서 역사를 전공했고 초기 뉴욕 미술관 방문은 그의 예술적 발전을 촉진시켰고, 그의 작품은 잭슨 폴록과 프란츠 클라인의 추상적 표현주의에 영향을 받았다. 그는 20세기 회화에서 회화적 환상이나 심리학적, 형이상학적 언급이 전혀 없는 추상화를 창조한 것으로 알려져 있다.

1970년대에 뉴욕으로 이사한 후, 그는 추상적 표현주의 운동의 대부분의 화가들에 의해 표현적인 페인트의 사용에 반발했고, 대신에 바넷 뉴먼의 작품의 "평평한" 표면과 재스퍼 존스의 "오브제" 그림으로 끌리는 자신을 발견했다고 한다. 그는 그림이 **"그 위에 페인트가 칠해진 평평한 표면- 그 이상 아무것도 없다**"고 말했다. 많은 작품들은 붓 놀림의 경로를 단순히 이용함으로써 만들어지며, 종종 일반적인 하우스 페인트를 사용한다. 재스퍼 존스의 국기 그림도 언급하면서 이중의 의미를 지닌다는 의견이 제기되었다. 어쨌든, 스텔라의 감정적인 냉정함은 스텔라의 작품에 이 새로운 방향을 반영하면서, 제목이 암시할 수 있는 논쟁의 여지가 있다는 것을 믿는다. 스텔라의 예술은 그가 25살이 되기 전에 작품방식의 혁신으로 인정받았다. 또한 1960년대에 스텔라는 일반적으로 **기하학적인 직선과 곡선으로 배열된 더 넓은 범위의 색을** 사용하기 시작했다.

후에 그는 원색의 반원을 만들기 위해 정사각형 테두리 안에 호가 때때로 겹치는 그림을 시작했다. 이 그림들의 이름은 그가 1960년대 초 중동에서 방문했던 원형 도시의 이름을 따서 지어졌다. 불규칙 폴리곤 캔버스 및 프로텍터 시리즈는 모양 캔버스의 개념을 더욱 확장했다.

452

그 위에 페인트가 칠해진 평평한 표면- 그 이상 아무것도 없다"

## 12. 다렌 워터스톤 Darren Waterston (1965년-

) 캘리포니아에서 태어났다. 그는 로스앤젤레스에 있는 오티스 아트 인스티튜트에서 BFA를 받았다.1986년부터 1987년까지 독일 베를린의 아카데미 데어 쿤스트와 뮌헨의 파초슐 퓌르 쿤스트에서 공부했다. 그의 오래된 그림들은 실루엣이 있는 식물과 동물원이 있는 서정적인 안개 낀 풍경들이었다. 그의 새로운 작품인 상징주의 추상화는 안개, 구름, 소용돌이, 방울, 그리고 붓 놀림의 진부한 코일 속에서 애매한 투명한 형태가 일어나고, 떠다니고, 가라앉는 마음속의 경관이 되고, 삶의 시적 주기가 있는 메타포적인 각각의 이미지는 우주를 **'신성한 혼돈'**으로 표현한다고 Sue Taylor는 언급했다.

"수많은 유체 효과에도 불구하고, Waterston은 또한 뛰어난 색채주의자이며, 주황색이나 핫 핑크를 태우는 통로로 인해 초원의 유토피아 같은 풍경에 파워 블루, 안개의 활기를 불어넣는다. **종말론적 꿈에서 그는 의식 직전에서 번쩍이는 다른 세계의 꿈들을 상상한다.**"만약 미국에 대런 워터스턴보다 더 모방적인 화가가 있다면, 나는 그것이 누구일지 상상할 수 없다. 워터스턴의 실키 로드와 색상의 맛은 화려하다. 그것들은 무중력 속에 공기의 부유가 더 복잡한 종류의 의식을 전달하도록 진화한 세상을 의미한다. 패널 위에 기름으로 작업한 워터스턴은 '제럴드 맨리 홉킨스'가 신의 그랜저에서 묘사한 **'성스러운 유령은 구부러진 따뜻한 가슴을 가진 밝은 날개를 가지고 있기 때문에'**라는 세상 속의 새로운 세계를 창조한다.

그는 동굴 안의 별빛, 공기 중의 뿌리, 그리고 광물들이 액체로 분해되는 것을 그린다. '폴렌'은 **속이 빈 나무 줄기가 있고 자유롭게 떠다니는 동양의 무릉도원과 같은 나무 줄기를 특징으로 한다. 그의 작품은 동양의 무위자연과도 같은 구도법과 심상풍경을 보여주기도 한다.**

'종말론적 꿈에서 그는 의식 직전에서 번쩍이는 다른 세계의 꿈들을 상상한다.'

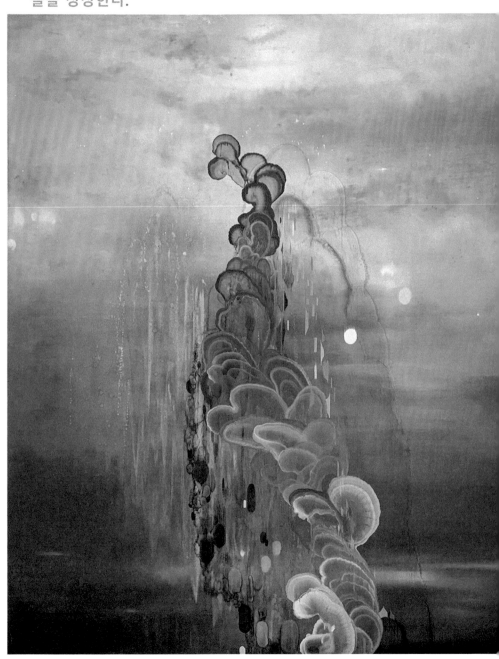

출처: Darren Waterson web Greg Kucera Gallery

# 13. 조 브래들리 Joe Bradley(1975-    ) 뉴욕 출신

의 40대 후반예술가이며 가고시안 갤러리 전속작가다. 브래들리는 메인 주 키터리에서 태어났다. 그는 전통 추상회화의 색면 페인팅과 미니멀리즘을 상징하는 구조된 캔버스에서 형상의 캐주얼한 그림을 만든다. 브래들리는 자신의 작품이 **"의도적으로 흐리멍텅하고"** '애처롭다'고 말했지만, 그는 그의 색상과 표면 질감을 신중하게 선택한다. 그는 1999년 로드아일랜드 디자인 스쿨(Rhode Island School of Design)에서 회화 전공 BFA를 받았다. 조 브래들리는 작가가 설명한 대로 그의 작품에 약간의 아이러니를 주입하려는 의도로 그의 주제가 풍경에서 추상화로 바뀌는 시대에 뉴욕에 정착했다.

  브래들리의 스타일은 곧 단색의 직사각형으로 구성된 일련의 '부품'이 그림에서 결정화되었다. 이 기하학적인 토템들을 제작하는 동안 브래들리는 동시에 그림 그리기를 계속하고, 그의 '스마구 그림'으로 정점을 찍은 단색의 작품들과 대화를 연결시킨다. 그의 작품의 표면적으로는 환원적이고 비형상적인 측면에도 불구하고, 브래들리의 생체모형 형태와 상징은 지속적으로 친근감을 만들어낸다. 그는 구겨진 캔버스천을 바닥에 펼치고 춤추는 듯한 모습의 검은 실루엣, 겹치는 색과 모양을 특징으로 하는 추상적인 오일 구성, 노출 캔버스에 바르는 컬러의 오일 스틱 블록으로 이루어진 더 최근의 '케이브' 그림들은 **정통회화성을 바탕으로 그의 특징적인 표현과 다분히 의도적이고 초보적인 미관을 계속 드러내고 있다.** 다양한 스타일의 카멜레온 화가처럼 진화하는 브래들리는 또한 최근에 조각에서 비유적인 형태를 실험하기 시작했다.

다분히 의도적이고 초보적인 미관을 계속 드러내고 있다

# 14.제이콥 캐세이Jacob Kassay (1984년 ~     )는

그림, 영화제작, 조각 등의 작품으로 잘 알려진 젊은 포스트 개념 예술가이다. 비평가들은 시각과 공간 인식의 생물학적 메커니즘에 구조적인 접근을 적용하는 미니멀리스트 음악과 작곡이 그의 작품에 미치는 영향에 주목했다. Kassay는 현재 뉴욕에 살고 있으며 303 갤러리 대표작가다. 그는 버팔로에 있는 뉴욕 주립 대학교에서 사진을 전공, BFA를 받았다. 큐레이터 밥 니카스는 Kassay는 그의 작품을 구조화된 형태와 개별적인 신체 사이의 관계라고 묘사했다. 또 다른 평론가는 그의 작품을 '**미니멀리즘의 극치미학**'으로 묘사한다.

그에 따르면, 그는 전통적인 매체를 사용하여 촉각 현상을 증폭시키고 일부 거울처럼 투영되는 공간이 어떻게 조절되는지를 밝혀낸다고 한다. Kassay는 산업 프로세스와 재료를 사용하는 것으로 잘 알려져 있다. 그의 초기 작품 시리즈는 전기 도금을 사용하여 그것이 전시된 환경을 반영하고 왜곡하는 구성을 만들었다. 평론가 알렉스 베이컨은 이 그림들이 "적극적으로 문제를 제기한다"며 "그 그림이 표현되는 것은 무엇을 의미하는가?"라고 썼다 큐레이터 앤서니 휴버먼은 **"그들의 표면이 어떻게 우아한 감성과 변화를 수행하는지 묘사했다.** 그들은 분명히 유혹적이면서도 눈을 딴 데로 돌리고 초점을 흐리게 한다.

그가 선택한 재료들은 어떤 고정된 시각에서 그림을 분리하는 구성을 만드는 경향이 있다. 벽면 처리의 일종인 멀티 스펙(Multi-spec)은 의도적으로 서로 섞이지 않는 색소가 함유되어 있어 캔버스에 적용되기나 갤러리 벽에 직접 적용됐다.

'표면이 어떻게 우아한 감성과 변화를 수행 하는지 묘사했다.'

출처: Jacob-Kassay-Flatsurface-Cargo

# 15.주디 파프 Judy Plaff (1946년 ~ )는 주로 설치

미술과 조각으로 유명한 여류 미국의 화가이다. 파프는 1946년 런던
에서 태어났다. 그녀는 웨인 주립 대학교와 서던 일리노이 대학교를
다녔고, 1971년 워싱턴 대학교에서 BFA를 마쳤다. Pfaff는 예일 대학
교 미술대학에서 MFA 프로그램에 등록했고,물리학, 의학, 동물학, 천
문학 같은 다른 학문들도 그녀의 연구에 영향을 끼쳤다. 1973년
MFA를 마치고 뉴욕으로 이주했다. Pfaff는 갤러리 전체를 아우르는
공간성과 다채롭고 시각적으로 활동적인 환경을 만들기 시작했고,
이를 포함하는 조각과 건축 사이의 관계를 복잡하게 만들었다.

그림, 인쇄, 조각, 설치와 같은 매체에 걸쳐서 **"공간에서의 그림"**이
라고 말할 수 있다. **Pfaff는 영적, 식물적, 예술적 역사적 이미지를 바
탕으로 "줄, 덩굴, 구, 그리고 외견상 무질서하게 배열된 다른 사물들
을 사용하여 창조성과 삶의 복잡성에 대한 문제들을 탐구한다"**고 말
한다. "언어가 예술 활동을 지배하는 시대에 시각과 촉각을 위해 시
급하고 맹렬한 노동의 필요성"을 보여준다. Pfaff는 작업에서 노동성
을 수반하는 철사, 플라스틱 튜브, 직물, 강철, 섬유 유리, 석고, 인양
된 간판과 나무 뿌리 등 다양한 일상 및 산업용 재료를 그녀의 설치
에 통합했다.

자연 모티브에 대한 그녀의 관심은 식물, 지도, 의학 삽화가 통합된
일련의 판화들로 확장된다. 그녀는 또한 극적 조각 능력을 사용하여
몇몇 연극 무대 연출을 위한 세트 디자인을 만들기도 했다. **'Paint in
Space'** (나는 공간에 그림을 그린다.)라고 그녀는 말하고 있다.

'나는 공간에 그림을 그린다.'I paint in Space

출처: Juddy Plaff Whitney Museum of American Art 1987

# 16.브리짓 라일리 CHBE Bridget Louise Riley

(1931년 ~     )는 영국의 화가이다. 그녀는 프랑스의 런던, 거주. 그녀는 첼튼햄 레이디스 칼리지(1946–1948)를 다녔고, 이후 골드스미스 칼리지(1949–52), 로열 칼리지(1952–555)에서 미술을 공부했다. 그녀는 마침내 J. Walter Thompson 광고 대행사에 일러스트레이터로 입사하여 1962년까지 아르바이트를 했다. 1958년 겨울 잭슨 폴록의 화이트채플 갤러리 전시회가 그녀에게 영향을 주었다. 그녀의 초기 작품은 비유적이고 반 인상주의적이었다.

1958년과 1959년 사이에, 광고 대행사에서 그녀의 작품은 점묘기법에 기초한 화풍을 채택하는 것을 보여주었다. 1960년경, **그녀는 시력의 역동성을 탐색하고 눈에 방향감각을 흐트러뜨리는 효과를 내고 움직임과 색을 내는 흑백 기하학 패턴으로 구성된 자신의 독특한 Optical Art 스타일을 개발하기 시작했다.** 1960년 여름, 그녀는 그녀의 멘토 모리스 드 소세마레즈와 함께 이탈리아를 여행했고, 두 친구는 미래주의 작품들의 대규모 전시를 가지고 베네치아 비엔날레를 참가했다.

출처: Bridget_Riley_Ra_1981Studio International

# 17. 시그마 폴케 Sigmar Polke (February 1941-

)폴케는 다양한 스타일, 주제, 재료를 가지고 실험을 했다. 1970년대에 그는 사진에 집중했고, 1980년대에 다시 그림으로 돌아왔는데, 그 때 그는 페인트와 다른 제품들 사이의 화학 반응을 통해 우연히 창조된 추상적인 작품들을 만들어냈다. 그의 생애 마지막 20년 동안, 그는 역사적 사건과 그들에 대한 인식에 초점을 맞춘 그림을 그렸다. 1961년부터 1967년까지 그는 카를 오토 괴츠(Karl Otto Götz) 밑에서 뒤셀도르프 예술 아카데미(Düseldorf Art Academy)에서 공부했으며, 그의 스승 조셉 보이스(Joseph Beuys)의 깊은 영향을 받았다.

그는 독일과 다른 곳에서 엄청난 사회적, 문화적, 예술적 변화의 시기에 그의 창조적인 생산물을 시작했다. 1977년부터 1991년까지 함부르크 미술 아카데미의 교수로 재직했다. 그는 1978년 쾰른에 정착하여 오랜 암 투병 끝에 2010년 6월 사망할 때까지 계속 살며 작업했다. 1963년 폴케는 게르하르트 리히터와 콘라드 피셔 (Konrad Luegas as artist)와 함께 **"자본주의 리얼리즘"**이라는 그림 운동을 창시했다.. 이 제목은 "사회주의 현실주의"로 알려진 현실주의 예술 양식을 언급하기도 했다. 독학으로 사진을 배운 폴케는 그 후 3년간 그림을 그리며 영화 제작과 공연 예술을 실험했다. 폴크의 초기 작품은 대중 매체의 이미지와 결합된 일상적인 주제인 소세지, 빵, 감자를 묘사한 것으로 종종 **'유럽 팝아트'**로 특징지어져 왔다. 독일과 다른 곳에서 거대한 사회, 문화, 예술적 변화의 이 시기에 그의 창조적인 생산물은 1960년대와 1970년대에 제작된 그의 그림, 수채화, 그리고 구아치에서 그의 **상상력, 냉소적인 재치, 파괴적인 접근을 가장 생생하게 보여준다.**

464

그의 작품은 상상력, 냉소적인 재치, 파괴적인 접근을 가장 생생하게 보여준다.

# 18. 루돌프 스팅젤 Rudolf Stingel (1956- )스팅

겔은 이탈리아의 메라노에서 태어났다. 그의 작품은 예술에 대한 그들의 인식에 대해 청중들을 대화에 참여시키고, 창조 과정을 탐구하기 위해 개념화하는 설치물을 사용한다. 스티로폼, 카펫, 주형 폴리우레탄과 같이 쉽게 구할 수 있는 재료를 사용하여, 스팅겔은 근본적인 개념적 틀을 바탕으로 예술을 창조하고 그림에 대한 현대적 관념에 도전한다.

작품은 캔버스에 특정한 색상의 두꺼운 페인트 층을 바르는 것으로 시작한다. 그런 다음 캔버스 표면 위에 거즈 조각을 놓고 스프레이 건을 사용하여 은색 페인트를 덧칠한다. 마지막으로 거즈가 제거되어 질감이 풍부한 표면이 형성된다. 스팅겔은 종이 위에 유화 물감 및 또는 에나멜을 튤립 스크린을 통해 캔버스나 종이에 바르는 기술로 유명하다. **Stingel의 작품의 중심은 그림의 어휘와 인식의 확장과 함께 촉각할 수 있는 시간의 흐름이다.** 새로운 패널 페인팅도 예외는 아니며 겸손한 재료와 평범한 몸짓으로 태어난 새로운 형태의 호화로운 추상화다.스팅겔은 전통적인 다마스크 벽지 모티브로 인쇄된 밝은 빨간색과 은색 절연 패널로 퓌르 모데네 쿤스트 박물관의 방들 중 하나인 벽, 기둥, 바닥을 완전히 새롭게 만들었다. 2003년 베니스 비엔날레 스팅겔은 이탈리아 전시관 안에 은색 방을 만들었다.

시카고 현대미술관과 휘트니 미국미술관에서 2007년 중반 회고전의 일환으로, 스팅겔은 갤러리 벽을 금속 Celotex 단열판으로 덮었고 방문객들에게 은은하게 반사되는 은색 패널 표면에 그림을 직접 그리고, 쓰고, 각인을 찍도록 초대하여 효과적으로 다시 제거하는 작업을 보였다.

그의 작품의 중심은 그림의 어휘와 인식의 확장과 함께 촉각
할 수 있는 시간의 흐름이다.

# 19. 조앤 미첼 Joan Mitchell ( 1925년 ~ 1992년)은

미국의 추상적 표현주의 화가이자 판화가이다. 미국 추상 표현주의 운동의 일원이었다. 리 크라스너, 그레이스 하티건, 헬렌 프랑켄탈러, 셜리 자페, 일레인 드 쿠닝, ,게흐토프와 함께 그녀는 비판적이고 대중적인 찬사를 받는 여성 화가들 중 하나였다. 미첼은 아메리칸 추상 표현주의 2세대의 주요 인물이자 몇 안 되는 여성 예술가 중 한 명으로 인정받고 있다. 1950년대 초, 그녀는 뉴욕 학교에서 선도적인 예술가로 여겨졌다. 화가로서의 초년기에 그녀는 폴 세잔, 와실리 칸딘스키, 클로드 모네, 빈센트 반 고흐, 그리고 후에 프란츠 클라인과 윌리암 드 쿠닝, 장 폴 리오펠 등의 작품에 영향을 받았다.

. 그녀는 몸짓으로 때로는 격렬한 붓 놀림으로 마르지 않은 캔버스나 하얀 땅에 그림을 그렸다. 그녀는 그림을 **"우주를 바꾸는 유기체"**라고 묘사했다. 반 고흐의 작품을 감상한 미첼은 그의 마지막 그림 중 하나인 까마귀와의 밀밭에서 죽음, 자살, 절망, 우울, 어둠의 상징을 관찰했다.

1960년에서 1964년 사이, 그녀는 그녀의 초기 작문들의 전체적인 스타일과 밝은 색에서 벗어나, 대신 약간의 색조와 밀도가 높은 중앙의 무리를 사용하여 어떤 것을 혼란스럽고 원시적인 것으로 표현했다. 이 작품들에 찍힌 흔적은 **"그 페인트가 캔버스에 튕기고 압착되어 표면에 쏟아지고 튀어 오르며 작가의 손가락으로 번졌다"**는 특이한 것이라고 한다. 작가 자신은 1960년대 초 이 시기에 만들어진 작품을 "매우 폭력적이고 화가 났다"고 언급했지만, 1964년까지 그녀는 "폭력적인 국면에서 벗어나 다른 무언가로 들어가려고 노력했다"고 말했다.

출처: Joan Mitchell Saatchi Art

# 20. 로즈마리 트로켈 Rosemarie Trockel

**(1952년 ~    )**은 독일의 개념 예술가이다. 그녀는 그림, 그림, 조각, 비디오와 설치물을 만들었고 혼합 매체에서 작업해 왔다. 1985년부터 그녀는 뜨개질 기계로 그림을 그렸다. 뒤셀도르프의 쿤스타카데미 뒤셀도르프 교수이다. 1985년 트로켈은 공업용 뜨개질 기계에서 생산된 대규모 작품을 만들기 시작했다. 플레이보이 버니나 망치와 낫과 같은 기하학적인 모티브나 로고와 "made in west Germany"라는 상표가 붙어 있다.

1974년과 1978년 사이에 그녀는 인류학, 수학, 사회학, 신학을 공부하였고, 당시 쾰른의 베르쿤스트 학회에서 공부하였다. 1990년대 후반부터 그녀는 **클레이를 광범위하게 사용했으며 손과 기계 뜨개질 "그림"**을 계속 생산해 왔다. 이 그림들 중 몇 개는 2005년 쾰른의 루드비히 미술관에서 회고전인 'Post-Menopause'에 전시되었다.

2011년 트로켈은 그림으로 늑대상을 수상했다. 2012년 그녀의 작품 전시회는 마드리드의 국립 중앙 미술관 아르테 레이나 소피아에서 뉴욕의 뉴 뮤지엄, 런던의 서펜타인 갤러리, 본의 쿤스트 , 아우스텔룽할레르 독일 분데스 리퍼블랜드로 이동했다. 트로켈의 작품은 종종 다른 예술가들의 작품이나 미니멀 아트 같은 예술 스타일을 비판한다.

1.출처: Rosemai Trokel-Installation-view-Gladstone-Gallery-New-York-Photo, Meer

2.출처:Rosemarie Trokel Kunst -SRF

# 21. 알베르트 올렌 Albert Ohlen ( 1954년 9월

17일 ~ )은 독일의 예술가이다. 올렌은 스위스 뷸러와 스페인 세고비아에서 살고 작업한다. 1954년 서독 크레펠트에서 태어난 올렌은 1977년 베를린으로 건너가 친구인 예술가 베르너 뷔트너와 함께 웨이터와 장식가로 일했다. 그는 1978년에 Hochschule für bildende Künste Hamburg를 졸업했다.

**그는 게오르크 바젤리츠, 시그마르 폴케, 게르하르트 리히터 등** 다른 독일 화가들의 영향을 받았다. 1980년대에 그는 당시 지배적인 신표현주의 미학에 대한 반작용의 일환으로 추상적이고 비유적인 그림 요소들을 작품에 결합하기 시작했다. 1990년대 후반의 그의 그림에서, 각각의 작품들은 얼룩과 페인트 올렌이 광고판을 제조하는 데 사용된 거대한 잉크젯 프린터의 유형에 의해 캔버스로 옮겨진 붓고 뿌린 콜라주된 이미지들로 구성되어 있다. 콜라주를 기반하는 오일 페인트의 제스처 스트로크는 평평하고 비유적인 컷아웃이다. 그의 최근 **'핑거 페인팅'에서 색깔로 막힌 광고는 올렌의 본능적인 표시를 위한 조각난 기성품 표면과 붓, 누더기, 스프레이 캔을 제공하는 캔버스의 확장판이다.**

그의 그림들은 또한 데이비드 살레의 그림과 자주 비교된다. 그러나 그의 작품은 보편적인 인정을 받지 못했다. 2011년 Nömes에서 열린 Oehlen의 전시회에 대해 글을 쓴 Philippe Dagen은 그의 **그림에는 "어떤 형태의 표현이나 정신적 밀도"가 결여되어 있었다고 혹평 하기도 했디.** ( 기고시인 갤리리 )

80년대 그는 지배적인 신표현주의 미학에 대한 반작용의 일환으로 추상적이고 비유적인 그림 요소들을 작품에 결합하기 시작했다.

출처: Albert-oehlen-untitled

## 22. 아니시 카푸어 Anish Kapoor, RA, (1954년 ~  )는 설치미술과 개념미술에 특화된 영국의 조각가이다. 뭄바이에서 태어난 카푸어는 1970년대 초반부터 런던에서 미술을 공부하기 위해 일했으며, 1973년, 그는 영국으로 떠나 혼시 예술대학과 첼시 예술 및 디자인 학교를 다녔다. 그곳에서 그는 폴 네아구에게서 롤모델을 발견했는데, 그는 그가 하고 있는 작업에 의미를 부여한 예술가였다. 카푸어는 1979년 울버햄프턴 폴리테크닉에서 교편을 잡았고 1982년 리버풀 워커 아트 갤러리의 아티스트 인 레지던스 (Artist in Residence)를 맡았다.

그는 1970년대 초부터 런던에서 살고 작업했다. 2011년 초, 카푸어의 작품인 리바이어던은 파리의 그랜드 팔레를 위한 연례 기념비적인 설치물이다. 카푸어는 1990년 베니스 비엔날레에서 영국 대표로 참가해 프레미오 듀밀라상을 수상했다. 1991년 터너 상을 받았고, 2002년에는 테이트 모던에서 유니레버 터빈 홀을 위한 커미션을 받았다. 그의 유명한 공공 조각품으로는 2006년 시카고 밀레니엄 파크에 있는 **클라우드 게이트**, 2006년 뉴욕 록펠러 센터에서 전시된 스카이 미러, 2010년 테메노스의 켄싱턴 가든스, 2011년 파리 미들헤븐에 위치한 리바이어던 등이 있다. 카푸어의 작품 중 일부는 **건축과 예술 사이의 경계를 흐리게 하는 장엄함이 있다.**

출처: ' Cloud Gate' anish-kapoor-thumbnail-1 Muzli

카푸어는 2013년 생일에 시각 예술에 대한 공헌으로 기사 작위를 받았다. 그는 2014년 옥스퍼드 대학교에서 명예 박사 학위를 받았다. 2012년, 그는 인도 정부로부터 파드마 부샨(Padma Bushan)을 수상했으며, 이는 인도에서 세 번째로 높은 민간인에게 주어진 상이다.

2011년 카푸어는 밀라노의 파브리카 델 바포레에서 더티 코너를 전시했다. 현장의 "성당" 공간을 완전히 점유한 이 작품은 관람객들이 입장하는 길이 60m, 높이 8m의 거대한 강철 부피로 구성되어 있다. 내부에서는 빛이 없을 때까지 점점 더 어두워지기 때문에 점차적으로 우주에 대한 인식을 상실하게 되고, 사람들은 다른 감각으로 우주를 안내할 수밖에 없다. 터널 입구는 골벳 모양으로 내부와 외부 표면이 원형으로 되어 있어 지면과 최소한의 접촉이 가능한 것이 특징이다. 전시가 진행되는 동안, 이 작업은 약 160 입방미터의 흙에 의해 커다란 기계 장치에 의해 점진적으로 덮여져, 터널이 관통하는 것처럼 보이는 날카로운 흙 산을 형성한 작품이다.

그는 또한 '장 다르크의 해체'라는 제목의 **거대한 장소 특정 작품과 공연 기반 설치물: 상상의 단색'을 만들어서 대중의 시각과 반응을 끄는 압도적인 크기의 미를 추구하고 있다.**

출처: 1.Anish-Kapoor-Courtesy-of-Lisson-Gallery, Meer 2.  Anish-Kapoor-Google Earth

## 23. 댄 플라빈 Dan Flavin (1933년 ~ 1996년 )은 미국

의 미니멀리스트 예술가이다. 1947년과 1952년 사이에 브루클린에 있는 무정체 착상 준비 신학교에서 사제직을 공부한 후, 1954-55년 군복무 동안 플라빈은 항공 기상학 기술자로 훈련을 받았고, 메릴랜드 대학교의 성인 확장 프로그램을 통해 미술을 공부했다. 1956년 뉴욕으로 돌아온 플라빈은 잠시 한스 호프만 미술학교에 다녔고 앨버트 어번 밑에서 미술을 공부했다.

그는 나중에 새로운 사회 연구 학교에서 짧은 시간 동안 미술사를 공부한 후, 콜롬비아 대학교로 건너가 그곳에서 그림을 공부했다. 1959년, 플라빈은 구겐하임 미술관의 우편물 실 직원으로 고용되었고, 후에 현대 미술 박물관의 경비원과 엘리베이터 운영자로 고용되어 솔 르윗, 루시 리퍼드, 로버트 라이먼을 만났다. 플라빈의 첫 작품은 추상 표현주의의 영향을 반영한 그림과 그림이었다. 1959년, 그는 거리에서 발견된 물건들, 특히 찌그러진 깡통을 포함한 조립품과 혼합 매체 콜라주를 만들기 시작했다. 1961년 여름, 플라빈은 뉴욕의 미국 자연사 박물관에서 경비원으로 일하면서 전등을 통합한 조각들을 위한 스케치를 만들기 시작했다. 전광을 통합한 최초의 작품은 그의 "아이콘" 시리즈로, 나무, 포미카 또는 메이슨라이트 같은 다양한 재료로 만들어진 8개의 색상의 얇은 상자 모양의 정사각형 구조이다. 예술가와 그의 당시 아내 소냐에 의해 건설된 아이콘에는 백열 전구와 형광 전구가 붙어 있었고, 때로는 가장자리를 부스스하게 만들었다.

퍼스널 엑스터시의 대각선(1963년 5월 25일 대각선)은 플로빈의 첫 번째 성숙한 작품으로, 콘스탄틴 브룬쿠치에게 헌정되었으며 **상업적으로 이용할 수 있는 형광등을 매개체로 사용하는 플라빈의 전유물이다.**

수십 년 동안, 그는 갤러리 인테리어를 가득 채운 작품에서 **색, 빛, 조각적 공간을 탐구하기 위해 형광 구조를 계속 탐구하고 사용했다.**

출처: Dan Flavin. untitled 1969,MomA

# 24.사이 톰블리 주니어 Cy Twombly Jr.( 1928

년 ~ 2011년)는 미국의 화가, 조각가, 사진가이다. 그는 로버트 라우셴버그와 재스퍼 존스 세대에 속했다. 투옴블리는 안셀름 키퍼, 프란체스코 클레멘테, 줄리안 슈나벨과 같은 젊은 예술가들에게 영향을 끼친 것으로 알려져 있다. 그의 그림은 대부분 회색, 황갈색 또는 흰색 이외의 색상의 견고한 평면에 대한 대규모, 자유롭게 휘갈겨 쓴, 서예, 낙서 같은 작품들이다. 그가 나중에 그린 그림과 종이에 쓴 작품들은 "로맨틱한 상징성"으로 바뀌었고, **그들의 제목은 모양과 형태와 텍스트를 통해 시각적으로 해석될 수 있다.**

투옴블리는 고전 신화와 우화뿐만 아니라, 라이너 마리아 릴케, 존 키츠 같은 시인들의 작품을 자주 인용했다. 1946년 렉싱턴 고등학교를 졸업한 뒤, 툼블리는 조지아주 로마의 달링턴 스쿨(School of Museum of Fine Arts,), 버지니아 주 렉싱턴의 워싱턴 리 대학교 (School of Fine Arts,)에서 공부했다. 1950년부터 1951년까지 학비 장학금을 받으며 뉴욕의 예술 학생 연맹에서 공부하다가 로버트 라우센버그를 만났으며 성적 관계를 유지한 동료 화가다. 1951년과 1952년 블랙 마운틴에서 그는 프란츠 클라인, 로버트 마더웰, 벤 숀과 함께 공부했고 존 케이지와 만났다. 이 시기에 그의 작품은 클라인의 **흑백 제스처 표현주의**와 폴 클레의 이미지에 영향을 받았다.

'혼돈처럼 보이는 누적된 욕망들이 독창적이고 혼합적인 질서를
규정한다.'

출처: Cy Twombly, Exposition Art Blog

1955년부터 1959년까지 뉴욕에서 작업했으며, 스튜디오를 함께 쓰고 있던 로버트 라우셴버그와 재스퍼 존스를 포함한 예술가 그룹들 사이에서 유명한 인물이 되었다. 뉴욕 학교에의 노출은 그의 작품에서 비유적인 측면을 제거하고 단순화된 형태의 추상화를 추구했다. 투옴블리는 곧 표면에 긁힌 것처럼 보이는 어두운 캔버스에 흰색의 얇은 선을 특징으로 하는 제스처 드로잉 기법을 개발했다. 1964년 뉴욕 레오 카스텔리 갤러리에서 열린(1963) 전시는 작가이자 예술가인 **도널드 저드**가 "몇 방울과 부스러기가 있고 가끔 연필 줄이 있다"고 혹평했다사이 툼블리의 작품은 신화적인 주제에 대한 그림, 그는 시인-역사학자들이 나레이션한 비교적 잘 알려진 몇 편의 에피소드로 자신을 제한하고, 후세기의 **문학과 접목을 통한 시각 예술에서 반복적으로 재해석했다.** 그의 전문 매체는 글쓰기 행위이다. 순수 그래픽 마크에서 출발하여, 그는 상징기호, 부화, 루프, 숫자, 그리고 가장 간단한 그림 문자들이 끊임없는 움직임의 과정에서 **그림 평면 전체에 퍼지면서 반복적으로 지워지는 메타 스크립트의 한 종류를 개발했다.**

1994년 기사에서 커크 바네도는 "이것은 단지 낙서일 뿐이다 – 내 아이가 할 수 있다"는 비판으로부터 툼블리의 무작위적인 흔적과 페인트의 튀는 부분을 보완할 필요가 있다고 생각했다. 작가 따라 예술은 개인의 기술에 있는 것이 아니라, '**혼돈처럼 보이는 누적된 욕망들이 독창적이고 혼합적인 질서를 규정하는 방식을 강조하고 있다. Rauschenberg, Jasper Johns와 함께, Twombly는 추상적 표현주의와 거리를 둔 예술가 세대의 가장 중요한 대표자로 여겨진다.**

출처: Cy Twombly, Pinterest

# 25. 로버트 라우셴버그 Robert

**Rauschenberg** (1925년 10월 22일 ~ 2008년 5월 12일)는 뉴욕과 플로리다주 캡티바 섬에서 살다가 2008년 5월 12일 사망할 때까지 활동한 미국의 화가이자 그래픽 아티스트이다. 라우셴버그는 일상 사물을 작품재료로 통합하고 그림과 조각의 구분을 모호하게 한 미술품 그룹인 콤바인즈(1954–1964)로 잘 알려져 있다. Rauschenberg는 화가이자 조각가이기도 했지만, 사진, 인쇄, 종이 제작, 그리고 퍼포먼스에서도 했다. 1964년 제32회 베니스 비엔날레에서 열린 국제 회화대상과 1993년 국립예술훈장 등이 대표적이다. 라우셴버그는 프랑스 파리의 캔자스 시립 미술 연구소와 아카데미 줄리안에서 공부했고, 그곳에서 동료 미술 학생인 수전 바일을 만났다.

그는 전위적인 음악의 확립된 작곡가 존 케이지에서 더 양립할 수 있는 감성을 발견했다. 라우셴버그와 마찬가지로 케이지는 좀 더 실험적인 음악 접근을 선호했다. 1949년부터 1952년까지 라우셴버그는 뉴욕 아트 스튜던트스 리그(Art Students League)에서 동료 예술가 녹스 마틴(Knox Martin)과 싸이 툼블리를 만났다.

출처: Robert Rauschenberg Artnet News

라우센버그는 "그림은 예술과 삶과 모두 관련이 있다"고 말한 것으로 유명하며 그의 많은 다다이스트 전임자들처럼, 라우센버그는 예술적인 물건과 일상적인 물건의 구별에 의문을 제기했고, 레디메이드 재료의 사용은 마르셀 뒤샹의 분수가 제기한 지적 문제들을 재현했다. 뒤샹의 다다이스트적 영향은 **Jasper Johns**의 표적, 숫자, 깃발 그림에서도 관찰할 수 있는데, 이는 대중문화의 상징이었다. "앤디 워홀의 스튜디오를 방문한 후, 라우센버그는 사진을 캔버스로 옮기기 위해 보통 상업적인 복제 수단으로 실크스크린 공정을 사용하기 시작했다.

1962년과 1964년 사이에 제작된 실크스크린 그림은 비평가들로 하여금 라우센버그의 팝아트 작품을 확인하게 했다.1951년 라우센버그는 카지미르 **말레비치**에 의해 확립된 **단색 화법의 전통에서 자신의 백색화 시리즈를 만들었는데, 그는 미적 순수함과 무한함을 경험하기 위해 가장 필수적인 재질로 그림을 단순화 시켰다.** Rauschenberg는 처음에는 빈 캔버스로 보이는 매끄럽고 배기가 없는 표면을 만들기 위해 매일의 하얀 집 페인트와 페인트 롤러를 사용했다. 그러나, 존 케이지(John Cage)는 백화가 내용이 없다고 인식하는 대신, "백화"를 "빛, 그림자, 입자를 위한 공항"이라고 표현했다. 라우센버그는 백화와 흑화 시리즈에서 그의 홍화 시리즈의 고조된 표현주의로 옮겨갔다.

그는 빨간색을 가장 칠하기 어려운 색으로 여겼으나 붉은 회화의 복잡한 재료 표면은 그의 유명한 결합 시리즈의 선구자였다.

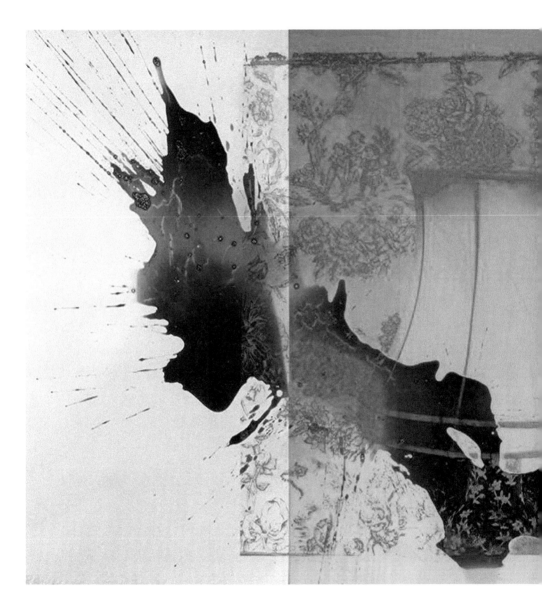

출처: Robert Rauschenberg - Ocula

## 26. 백남준 (Nam June Paik – 1932- 2006)은 한국

계 미국인 예술가이다. 그는 다양한 미디어와 함께 작업했으며 비디오 아트의 창시자로 평가 받고 있다. 그는 통신의 미래를 설명하기 위해 "전자 슈퍼 하이웨이"라는 용어를 처음 사용(1974)한 것으로 알려져 있다 1932년 일제강점기 서울에서 5남매 중 막내로 태어났다. 그의 아버지는 한국의 점령 기간 동안 일본과 협력한 한국인으로 주요 섬유 제조 회사를 소유하고 있었다.

그는 어린 시절 클래식 피아노 교육을 받았다. 그의 부유한 배경 덕분에 백남준은 가정교사를 통해 현대음악에 대한 엘리트 교육을 받았다.. 백남준은 1956년 도쿄대학에서 미학 학사 학위를 받고 작곡가 아놀드 쇤베르크에 대한 논문을 썼다. 백남준은 1957년 뮌헨 대학교에서 작곡가 트라시불로스 게오르기아데스와 함께 음악사를 공부하기 위해 독일로 이주했다. 독일에서 공부하는 동안 백남준은 작곡가 칼하인츠 슈톡하우젠과 존 케이지, 개념 예술가 샤론 그레이 조지 마시우나스, 요제프 보이스, 볼프 보스텔을 만났다. 1962년에서 1963년 사이에 일본에 거주,1962 년부터 백남준은 실험 예술 운동 플럭서스의 일원이 되기도 했다.

1964 년 백남준은 미국으로 이주하여 뉴욕에서 살기 시작했으며 클래식 첼리스트 Charlotte Moorman과 함께 비디오 음악 및 공연을 결합하기 시작했다. 1979년부터 1996년까지 백남준은 뒤셀도르프 쿤스타아카데미 교수였다.1984년 6월 22일 한국으로 돌아와 1980년대 중반부터 1990년대 중반까지 백남준은 더 넓은 국제 미술계에 한국 미술계를 개방하는 데 도움을 준 지도자로 한국 미술계에서 필수적인 역할을 했다. (위키피디아)

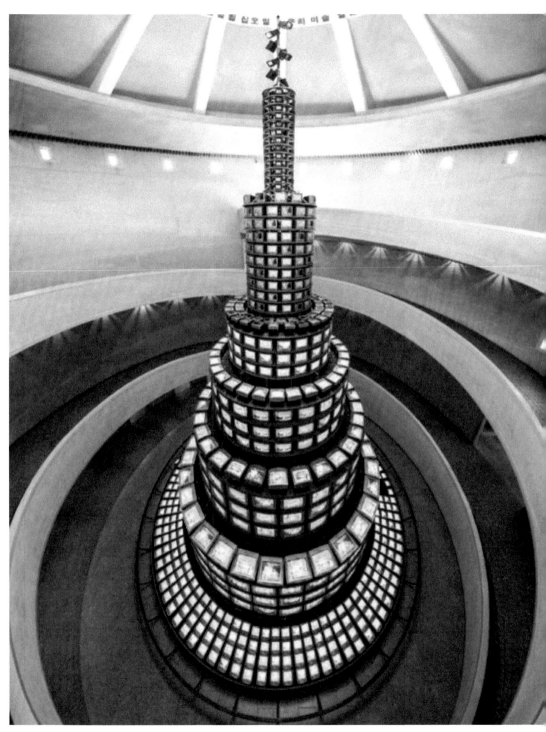

출처: Nam June Paik-'The More The Better' Korea Joong Ang Daily

    백남준은 한국에서 개인전을 열고 1986년 아시안 게임과 1988년 올림픽(둘 다 서울에서 개최)을 위한 두 개의 전 세계 방송 프로젝트를 진행했다. 백남준이 주관한 일부 전시회는 존 케이지, 머스 커닝햄, 조셉 보이스를 한국 미술계에 소개하기도 했다. 백남준은 또한 1993년 휘트니 비엔날레를 참여했으며 광주 비엔날레를 설립하고 베니스 비엔날레에 한국관을 설립하는 데 참여했다. 1960년대 독일에서의 예술 경력을 시작으로 미국으로의 이민, 이후 한국 미술계에 대한 참여, 국제 예술 흐름에 대한 광범위한 참여를 통해 백남준은 그의 정체성과 예술적 실천 모두에서 복합 방식의 정보를 제공했다. 백남준은 작곡가 존 케이지 (John Cage와 그의 음악에서 일상적인 소리와 소음을 사용하는 것에서 영감을 얻어 네오 다다 (Neo-Dada)예술 운동에도 참여했다. 1960 년 쾰른에서 열린 피아노 공연에서 그는 쇼팽을 연주하고 피아노에 몸을 던지고 청중에게 달려가 케이지와 피아니스트 데이비드 튜더의 옷을 가위로 자르고 머리에 샴푸를 뿌려 공격했다.

    케이지는 백남준에게 **선불교를 탐사해 보라고 제안했다. 백남준은 어린 시절부터 이미 불교에 익숙했지만 선 철학에 대한 케이지의 관심은 백남준으로 하여금 자신의 지적, 문화적 기반을 사유하도록 강요했다고 전한다.** 1988 년 백남준은 과천에 국립 현대 미술관 아트리움에 더 좋을수록 좋다의 거대한 탑인 이 작품은 1003개의 모니터로 구성되어 있으며, 전설에 따르면 10월 3일을 단군이 설립한 한국의 날로 언급한다. 1993 년 베니스 비엔날레의 독일 관을 위해 백남준은 유럽과 아시아의 연결을 강조하기 위해 캐서린 대왕과 한국의 전설적인 창시자 단군과 같은 역사적 인물의 로봇 조각품을 만들었다. 이들은 철사와 금속 조각을 사용하여 제작되었지만 나중에 백남준은 라디오와 텔레비전 세트의 부품을 사용했다.

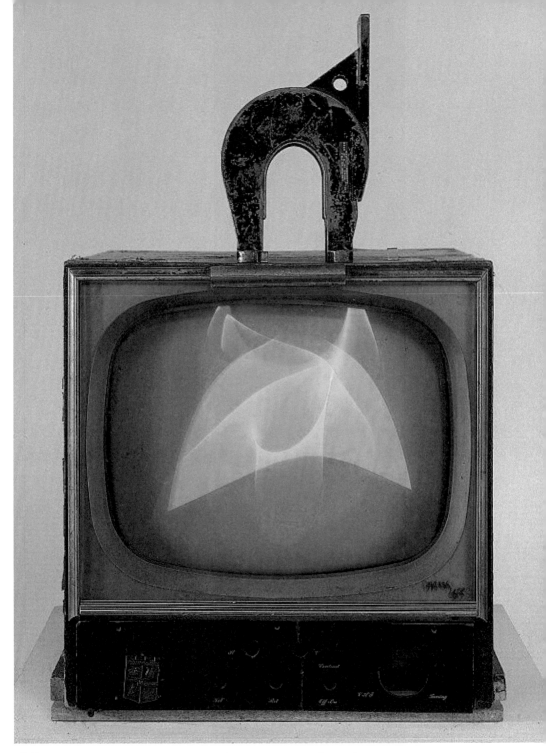

출처: Nam June Paik , Magnet TV – Whiney Museum of American Art

## 27. 제이슨 마틴 Jason Martin ( 1970년 9월 2일 ~ )은 런던과 포르투갈에 사는 현대 화가이다. 그는 런던 대학교 골드스미스(1993)에서 학사 학위를 받았다. 그의 그림은 종종 단색 또는 입체적이다. 데미안 허스트와 이안 데이븐포트의 동시대인 그는 사치 갤러리와 미술상 태다우스 로팍을 포함한 주요 컬렉션에서 작업하고 있다. Jason Martin은 영국의 화가로, 질감이 짙게 물든 그림들이 독특한 조각 표면을 이루고 있다. 풍부하고 단색적인 작품으로 유명한 마틴은 금속이나 플렉시글라스 기질 위에 유화 물감이나 아크릴 젤을 층층이 쌓아올린 뒤 빗처럼 생긴 도구를 끌어당겨 볼륨감 있는 줄무늬를 연출한다.

그의 관행에 대한 과정에 기초한 형식주의는 데이비드 버드와 로버트 라이먼 같은 예술가들의 영향을 보여준다. "가장 흥미로운 추상화에는 형상의 원천이 있다"고 그는 성찰했다. 1997년 전시회 "Sensation: "Sensation: "Saatchi Collection의 젊은 영국 예술가들"은 런던의 왕립 예술 아카데미에서 공부했다. **Jason Martin**은 관능적이고 거의 3차원적인 그림을 그린다. 두껍게 조각된 모형 페이스트가 하나의 풍부한 색으로 칠해진 구성이다. 마틴은 과정과 그의 작품 전반에 걸쳐 진행되는 매우 표현적인 몸짓에 중점을 둔 추상적 표현주의에 고개를 숙인다. 그의 그림은 그림을 조각과 구분 짓는 선을 객관적으로 조사하지 않는 것처럼 보이지만, 토라, 녹취, 속, 에테르, 크루스, 스톰과 같은 마틴의 제목은 문화적 경험, 과학적 지식, 그리고 자연계에 대한 언급을 암시한다.

출처: Jason Martin Untitled, pinterest, Texture art

# 28.볼프강 틸먼스Wolfgang Tillmans (1968년 ~   )

는 독일의 사진작가이다. 그의 다양한 작업은 주변 환경을 관찰하고 사진 매체의 기초에 대한 지속적인 탐구로 구별된다. 틸만은 1968년 독일 베르기체스 랜드 지역의 렘체이드에서 태어났다. 14세부터 16세까지 뒤셀도르프의 박물관과 쾰른의 루드비히 미술관을 방문한 그는 게르하르트 리히터, 시그마르 폴케, 로버트 라우센베르크, 앤디 워홀의 사진을 기반한 미술을 알게 되었다.

1983년 교환학생으로 영국에 처음 방문했을 때, 그는 당시 영국의 청소년 문화와 지역 패션 및 음악 잡지를 발견하였다. 틸먼스는 테이트의 연간 터너상을 수상한 최초의 사진작가이자 최초의 비 영국인이기도 하다. 1987년부터 1990년까지 함부르크에서 살았고, 1988년에는 카페 그노사, 파브릭-포토-포룸, 프론트에서 첫 단독 전시회를 가졌다. 틸먼스는 1998년 파켓 판본으로서 그의 첫 추상적이고 손상된 사진들을 전시했다.. 틸먼이 1998년부터 만들어 온 실버 작품들은 빛에 대한 사진용지의 반응과 기계적 화학적 과정을 반영하고 있다. 실버라는 이름은 작가가 물을 채운 채 완전히 닦지 않은 기계에서 사진을 현상할 때 종이에 남아 있는 흙 흔적과 은빛 소금 얼룩에서 유래했다. 2000년 이후 틸먼스는 촉각과 공간적 가능성뿐만 아니라 사진 물질의 화학적 기반에 점점 더 관심을 갖게 되었다. "추상적인" 작품들은 이제 비유적인 사진들 옆에 나타난다. "Blushs"에서, 빛으로 그린 것으로 보이는 가는 실처럼 생긴 선들이 사진 용지의 표면 위를 헤엄치며 섬세하고 유동적인 패턴을 만들어낸다. 1988년 틸먼의 첫 전시회는 최신의 단색 레이저 복사기로 만들어진 이미지들로만 구성되었다.

그는 이 소위 어프로치 사진들(1987–1988)을 카메라를 소유하기 전의 자신의 첫 작품으로 간주한다." 표면 구조와 이미지 깊이가 서로 영향을 미치는 방식은 아날로그 복사를 소재로 한 그의 대형 작품에 나타난다.

출처: wolfgang tillmans-Phillips

# 29.안셀름키퍼 Anselm Kiefe (March 1945-    )

안셀름 키퍼는 독일의 화가이자 조각가다. 그는 1960년대 말에 피터 드레허, 호르스트 안테스와 함께 공부했다. 그의 작품들은 짚, 재, 점토, 납, 조개껍데기와 같은 재료들을 사용한다. 키퍼는 독일 역사와 홀로코스트의 공포에 대한 주제들을 발전시켜 작업했다.

그의 전체 작품에서, 키퍼는 과거를 주장하고 최근 역사에서 금기시되고 논란이 많은 문제들을 다루고 있다. 나치 통치의 주제들을 그의 작품에 반영한다. 작품의 어두운 색채감과 거친 질감의 표현에서 독일인의 철학적 사유를 기반한 투박한 미학을 발견할 수 있다.

역사적으로 중요한 사람들, **전설적인 인물들 또는 역사적 장소들의 서명들과 이름들을 찾는 것 또한 그의 작품의 특징이다. 이 모든 것들은 키퍼가 과거사를 처리하기 위해 추구하는 암호화된 서명이다. 이것은 그의 작품이 신 상징주의와 신 표현주의와 연결되고 있다.**

키퍼는 1992년부터 프랑스에서 살고 작업하고 있다. 2008년부터 그는 주로 파리에서 살고 작업한다. 2018년에 그는 오스트리아 시민권을 받았다. 일반적으로, 키퍼는 전통 신화, 책, 그리고 도서관, 등 이것들이 그의 주요 주제가이며 영감의 원천들이다. 그의 영감은 문학적인 것에 영향을 많이 받았다. 그의 후기 작품들은 유대-기독교, 고대 이집트, 그리고 동양 문화들의 주제들을 포함하고, 다른 주제들과 연결하고 있다. 우주론 또한 그의 작품들에서 큰 초점이 되고 있다. 전반적으로, 키퍼는 존재의 의미와 "이해할 수 없는 것들과 비 표상적인 것들의 표현"을 찾고 있다

출처: Anselm_Kieffer_-_'Glaube_,_Hoffnung,_Liebe, Wikipidia

# 30. 리처드 세라 Richard Serra (1938년 ~    )

는 미국의 미술가이다. 그는 뉴욕의 트리베카와 롱아일랜드의 노스 포크에서 살고 작업한다. 세라는 1938년 11월 2일 샌프란시스코에 서 세 아들 중 둘째로 태어났다. 그의 아버지인 토니는 스페인 출신 의 마요르카 출신으로 제철소 공장장으로 일했으며 세라는 아버지 가 파이프리터로 일했던 샌프란시스코 조선소를 그의 작품에 중요 한 영향이라고 묘사했다. "내가 필요로 하는 모든 원료는 반복되는 꿈이 되어버린 이 기억의 저장고에 들어 있다.

세라는 1957년 캘리포니아 대학교 버클리에서 영문학을 공부한 후, 하워드 워쇼와 리코 르브룬과 함께 미술을 공부했다. 그는 1961년 과 1964년 사이에 예일 미술대학에서 M.F.A.. 1966년, 세라는 섬유 유리와 고무와 같은 비전통적인 재료로 그의 첫 조각품을 만들었다. 세라의 초기 작품은 스튜디오나 전시 공간의 벽에 커다란 스플래시 로 던져진 녹은 납으로 만들어진 추상적이고 프로세스 기반이었다.

1970년 경, 세라는 대규모 현장중심 그의 사이트별 작품은 실내공 간과 풍경과 관련해 보는 이들의 신체 인식에 도전하고, 그의 작품 은 종종 그의 조각들 안팎에서 움직임을 부추긴다. 가장 유명한 것 은 "Torqued Ellipse" 시리즈로, 17세기 초 로마의 바로크 교회 산 카를로 알 콰트로 폰탄의 치솟는 공간에서 영감을 받아 1996년에 시작되었다. 상단이 열린 원형 조각으로 구부러진 거대한 강철판으 로 만들어졌고, 그들은 안이나 밖으로 기울면서 위로 회전한다. 세 라의 또 다른 유명한 작품은 구겐하임 박물관 빌바오의 가장 큰 갤 러리에 영구히 전시한 구부러진 길을 만드는 3인조 강판인 매머드 조각 스네이크이다.

2014년 3월 카타르 브루크 자연보호구역(Brouk nature reservation)을 통해 반 마일 이상 뻗어 있는 외딴 사막지대에 위치한 조형물이 공개됐다. 2019년, 래리 가고시안은 뉴욕 주변의 몇 몇 갤러리에 세라의 작품을 걸었다.

출처: The Space of Richard Serra Ideelart

# 31.프란츠 클라인Franz Kline (1910년 ~ 1962년)

은 미국의 화가이다. 그는 1940년대와 1950년대의 추상 표현주의 운동과 관련이 있다. 클라인은 잭슨 폴록, 빌렘 드 쿠닝, 로버트 마더웰, 존 페렌, 리 크라스너와 같은 다른 액션 화가들과 함께 비공식 그룹인 뉴욕 스쿨로 알려지게 되었다. 비록 그는 이 그룹의 다른 예술가들과 마찬가지로 그림에 대한 혁신들을 탐구했지만, 클라인의 작품은 그 자체로 뚜렷하고 1950년대부터 존경 받아 왔다. 클라인은 동부 펜실베이니아의 작은 석탄 채굴 지역인 윌크스바레에서 태어났다.

 클라인은 1931년부터 1935년까지 보스턴 대학교에서 미술을 공부했고, 런던에서 헤더리 미술학교에 다니며 1년을 보냈다. 이 기간 동안, 그는 미래의 아내인 영국 발레 무용수인 엘리자베스 V. 파슨스를 만났습니다. 그녀는 1938년 클라인과 함께 미국으로 돌아왔다. 귀국하자마자 클라인은 뉴욕주의 한 백화점에서 디자이너로 일했다. 그는 1939년 뉴욕으로 이주하여 경치 좋은 디자이너를 위해 일했다. 클라인은 그의 예술적 기술을 발전시키고 중요한 예술가로 인정을 받은 것은 뉴욕에서 이 시기였다. 1940년 그리니치 빌리지의 블리커 스트리트 선술집을 위해 그린 벽화 시리즈 Hot Jazz에서 처음 볼 수 있다. 이 시리즈는 대표적인 형태를 빠르고 초보적인 붓놀림으로 분해하는 데 대한 그의 관심을 드러냈다. 클라인은 뉴욕에서 추상 표현주의 운동의 가장 중요하면서도 문제가 많은 예술가 중 한 명으로 인정받고 있다. 그의 문체는 비평가들이 동시대의 그의 문체를 해석하기 어렵다. 잭슨 폴록, 빌렘 드 쿠닝, 그리고 다른 추상 표현주의자들과 마찬가지로, 클라인은 인물이나 이미지가 아닌 붓 놀림 표현과 캔버스의 사용에 초점을 맞춘 자발적이고 강렬한 스타일 때문에 액션 화가라고 한다.

그러나 클라인의 그림은 기만적으로 섬세하다. 일반적으로 그의 그림은 자발적이고 극적인 영향을 미치지만, 클라인은 종종 그의 작문 그림을 자세히 언급했다. 그의 동료 추상 표현주의자들과는 달리, 클라인의 작품들은 단지 영감의 순간에 완성된 것처럼 보이기 위한 것이었지만, 각각의 그림은 화가의 붓이 화폭에 닿기 전에 광범위하게 탐구되었다.

출처: Sotheby's Crosstown Franz Kline

# 32. 오토 피엔 Otto  Piene (1928 – 2014 ) 오토 피엔

은 독일의 운동 예술가이자 ZERO 아방가르드 그룹의 공동 설립자이다. 미디어 예술의 선구자인 피엔은 그의 라이트 발레 (1961년)에서 보듯이 매혹적인 디스플레이를 만들기 위해 빛과 움직임으로 작업했다. 그의 실천의 핵심은 기술적 과정을 연구하고 그것들을 활용하여 움직임의 감각을 만들고자 하는 욕망이었다. **"빛은 나의 매개체입니다,"**라고 피엔은 선언했다. "이전에는 그림과 조각들이 빛을 발하는 것 같았다.

1928년 4월 18일 독일 바드 라셰에서 태어나 뮌헨의 예술 아카데미에서 공부했고, 1950년대 후반에는 쿤스타카데미 뒤셀도르프에서 하인츠 맥과 함께 제로를 결성했다. 피엔은 1968년 MIT 고급 시각 연구센터의 첫 번째 연구원이 되었고,. 오토 피엔은 2014년 7월 17일 독일 베를린에서 사망했다. 오늘날, 그의 작품들은 뉴욕의 현대미술관, 미니애폴리스의 워커아트센터, 도쿄의 국립현대미술관, 암스테르담의 스테델리크 박물관, 파리의 조지 퐁피두 센터 등 전 세계의 수많은 박물관들에서 발견될 수 있다. 1861년 MIT 창립 150주년 기념 행사를 마친 FAST(예술, 과학 및 기술 페스티벌)의 일환으로 새로운 공공 미술 작품들을 전시하였다.

피엔은 1959년 뒤셀도르프의 갈레리 슈멜라에서 첫 단독 전시회를 가졌다. 라이트 발레와 함께, 그는 1966년 뉴욕의 하워드 와이즈 갤러리에서 데뷔했다. 1967년과 1971년 베니스 비엔날레에서 독일 대표로 참가했으며 1959년, 1964년, 1977년 독일 카셀에서 열린 다큐멘터리에서 전시되었다. 1985년 그는 상파울루 비엔날레에 출품했다.

출처: themayorgallery-otto-piene-24.januar.77-1977

# 33.키스 앨런 헤링 Keith Allen Haring (1958년 ~ 1990년 )은 미국의 예술가이다. 키스 해링은 1958년 5월 4일 펜실베이니아주 리딩에서 태어났다 그는 안전한 성과 에이즈 인식을 옹호하기 위해 성적인 이미지를 사용함으로써 이것을 성취했다. 해링의 작품은 뉴욕 지하철에서 자발적으로 그린 그림, 즉 인물, 개, 그리고 빈 검은 광고 공간 배경에 Stylish 한 다른 이미지들로 인기를 끌었다. 그의 이미지는 널리 인정받는 시각적 언어가 되었다. 그의 후기 작품은 종종 자신의 우상화를 통해 정치적, 사회적 주제, 특히 동성애와 에이즈 문제를 다루었다.

1982년 헤링은 독일 카셀에 있는 다큐멘터리에서 조셉 뷰이스, 안셀름 키퍼, 게르하르트 리히터, 싸이 툼블리, 앤디 워홀과 함께 그의 작품들이 전시되었다. 1982년 10월, 그는 토니 샤프라지 갤러리에서 그래피티 예술가 LA II (Angel Ortiz)와 함께 첫 단독 전시회를 가졌다. 그 해, 그는 장 미셸 바스키아를 포함한 뉴욕의 알렉산더 밀리켄 갤러리에서 열린 Fast at Alexander Milliken Gallery를 포함한 여러 단체전에 참가하였다. 1984년, 헤링은 베니스 비엔날레에 참가하였다.

1988년 헤링의 친구 장-미셸 바스키아가 뉴욕에서 약물 과다복용으로 사망했을 때, 그는 장미셸 바스키아를 위한 크라운의 더미(A Pile of Crown of Crowns for Jean-Michel Basquiat. 해링은 공공연한 동성애자였고 안전한 섹스를 옹호하기 위해 그의 작품을 사용했다. 그는 100여 개의 솔로 및 그룹 전시회에 출연했고, 수십 개의 자선단체, 병원, 탁아소, 고아원에서 50여 점의 공공 미술품을 제작했다. . 그는 그의 벽화 "Once Upon a Time"을 위해 2층 남자 화장실을 선택했습니다. 해링은 1990년 2월 16일 에이즈 관련 합병증으로 사망했다.

504

출처:Artsy Keith Haring 2962 Artworks, Bio & Shows on Artsy

출처:ArtHub Why did the NGV put Keith Haring back in the closet

# 34.바넷 뉴먼 Barnett Newman (1905년 1월 29
일 ~ 1970년 )은 미국의 예술가이다. 그는 추상적 표현주의의 주요
인물 중 한 명이고 색채 분야 화가들 중 가장 뛰어난 인물 중 한 명으
로 여겨진다. 그의 그림은 음색과 내용이 존재하며, 지역감, 존재감,
우발성을 전달하기 위한 목적으로 명시적으로 구성되었다. 그는 뉴
욕 시립 대학에서 철학을 공부했고 그는 나중에 교사, 작가, 비평가로
생계를 유지했다. 1930년대부터 그는 표현주의적인 스타일로 그림을
그렸지만, 결국 이 모든 작품들을 파괴했다.

뉴먼은 글과 리뷰를 위한 카탈로그를 만들었고, 업타운 그룹의 회원
이 되어 1948년 베티 파슨스 갤러리에서 자신의 첫 개인 전시회를
기획하기도 했다 뉴먼은 스튜디오 35에서 열린 아티스트 세션에서 "
**우리는 어느 정도 자신의 이미지로 세상을 만드는 과정에 있다.**" 뉴
먼은 자신의 작문 기술을 활용하여 예술가로서의 새로운 이미지를
강화하고 그의 작품을 홍보하기 위해 싸웠다. 그는 부르주아 사회에
대한 투쟁을 위한 저항을 했다."1940년대 내내 그는 그의 성숙한 스
타일을 발전시키기 전에 초현실주의적인 맥락에서 작업했다. 이는
뉴먼이 부르는 "집스" 또는 얇은 수직선으로 구분된 색의 영역들로
특징지어진다. 집기를 소재로 한 첫 작품에서는 컬러 필드가 다양하
지만, 나중에는 순수하고 평평하다. 1944년 바넷 뉴먼은 미국의 최신
예술 운동에 참여 했고 마타와 같은 초현실주의자인 고틀립, 로스코,
폴록, 호프만, 바조오테스, 고키와 함께 언급되었다.

출처: Invaluable. com  Barnett Newman American Abstract Oil on Canvas

## 35. 재스퍼 존스 Jasper Johns (1930년 5월 15일

~ )는 추상적 표현주의, 네오-다다, 팝아트와 관련된 미국의 화가, 조각가이다. 그는 미국 국기와 다른 미국 관련 주제에 대한 묘사로 잘 알려져 있다. 존스의 작품은 2010년에 1억 1천만 달러의 판매고 를 기록한 것을 포함하여 정기적으로 수백만 달러에 팔린다. 존스 의 작품은 여러 차례 살아있는 예술가의 작품에서 가장 많은 보수 를 받는 작품이라는 칭호를 받았다. 2018년 뉴욕 타임즈는 그를 미 국의 "가장 살아있는 예술가"라고 불렀다."

조지아주 오거스타에서 태어난 재스퍼 존스는 부모의 결혼이 실 패한 후 친조부모와 함께 사우스캐롤라이나주 알렌데일에서 어린 시절을 보냈다. 그 후 그는 1년 동안 그의 어머니와 사우스캐롤라이 나주 컬럼비아에서 살았고, 그 후 그는 그의 숙모 글래디스와 함께 컬럼비아에서 22마일 떨어진 사우스캐롤라이나주 머레이 호수에서 살았다. 그는 1947년 사우스캐롤라이나 섬터(Sumter)에서 어머니 와 함께 살았다. 그는 일생 동안 이 시기를 회상하며 "내가 어렸을 때 살던 곳에는 예술가가 없었고 예술도 없었다. 그래서 그게 무슨 뜻인지 정말 몰랐다. 내가 처한 상황과는 다른 상황에 처하게 된다 는 뜻인 줄 알았다고 말했다1952년과 1953년 그는 한국 전쟁 동안 일본 센다이에 주둔했다. 존스는 미국 국기의 꿈을 꾼 후 그린 플래 그(1954-55) 그림으로 가장 잘 알려져 있다. 그의 작품은 대중 문화 의 이미지와 사물을 포함하는 경우가 많지만 **팝 아트와는 반대로 종종 네오 다다이스트로 묘사된다.**.

초기 작품들은 깃발, 지도, 대상, 문자, 숫자와 같은 간단한 스키마
를 사용하여 구성되었다. 이 과목들은 연속 시리즈로 계속 사용되었
다.. **존스는 마르셀 뒤샹과 같은 반대, 모순, 역설, 그리고 아이러니를
가지고 놀며 보여주었다..**

존스는 마르셀 뒤샹과 같은 반대, 모순, 역설, 그리고 아이러니를 가지고
놀며 보여주었다.

출처: ARTnews.com Jasper Johns_Three-Flags_1958_

# 36. 다미안 오르테가 Damian Ottega (1967년
-      )는 멕시코 시티에서 태어났다. 그는 자신의 일상 생활인 폭스바겐 비틀 자동차, 데드 오브 더 데드 포스터, 현지 조달 옥수수 토르티야를 이용하여 신화적 중요성과 우주론적 규모의 이야기를 보여주는 화려한 조각품을 만들었다. 오르테가는 정치 만화가로서 그의 경력을 시작하였고 그의 작품들은 유머와 정치, 사회, 그리고 경제적 조건에 대한 날카로운 관찰을 조형화시켰다.

이러한 인식의 변화는 예술가가 자신의 조각, 영화, 공연에 등장하는 사물의 서사를 끌어내기 때문에 시각적일 뿐만 아니라 문화적이다.. 오르테가는 베니스 비엔날레(2013, 2003), 런던 바비칸 센터(2010년), ICA 보스턴(2009년) 파리 퐁피두 센터(2008) 2005년 런던 테이트 모던과 2005년 로스앤젤레스 모카(MoCA) 등 참가했다. 데미안 오르테가의 작품 전체가 관료주의, 자본, 빈곤, 과대망상증에 대한 비판적 표현과 맞물려 있다. 오르테가가 사물을 해체하든, 같은 방법을 써서 별자리를 건축하든, 그 수행적인 행위는 서술의 정교함과 사려 깊은 표현을 하는 데 있어서 의심의 여지가 없다. 폴크스바겐 비틀을 분해해서 각각의 조각들을 철사로 천장에 매달았다. 폭스바겐 차는 처음에는 나치 독일에서 인민차로 생산되었고, 멕시코와 브라질에서 최근에야 제조되었다. 그러므로, 이 작품은 정치 이데올로기의 상징이며 억압적인 권위주의 체제와 자본주의의 관계의 강도를 시사한다.

최근 글래드스톤 갤러리에서 열린 심볼릭 텍스타일 전시로, 그는 생산 방법에 초점을 맞추고 다시 시스템과 의미에 초점을 맞춘 섬유와 도자기 조각 작품들의 새로운 몸체를 소개했다.

'오르테가의 설치작업은 우주 질서,혼합에 대한 명백한 매혹 외에도,
그것은 관찰자가 메커니즘에 대한 비밀 역사의 껍질 아래를 들여다
보라는 실제적인 요구이다.'

출처: Pinterest Damian Ortega Controller of the universe( tools and wire 2007

# 37. 마이클 머피 Michael Murphy (1975년 3월 22일

~ )는 미국의 예술가, 조각가이다 머피는 오하이오주 영스타운에서 태어났다. 그는 2000년에 켄트 주립 대학교에서 미술 및 조각 교육을 받았다. 그 후 그는 사운드 아트, 설치 및 금속 주조 분야에 집중하면서 시카고 예술 연구소에서 미술 및 기술 석사 학위를 취득하였다.. 머피는 2007년 버락 오바마 후보의 첫 초상화를 만들어 수천 명의 예술가들에게 "오바마를 위한 예술" 운동에 기여하게 한 이후 2008년 미국 대통령 선거 동안 널리 알려지게 되었다.

그의 작업 접근 방식은 평면 이미지의 3차원 렌더링을 만들기 위해 다차원 기술을 사용하여 관자의 경계에 도전하는 것이다. 그의 발명품인 "Expanded Graphics", "3D Halftone" 및 "Suspended Description Mobile"은 이미지를 렌더링하는 완전히 새로운 공식을 확립했다.

2000년에 머피는 시카고 미술 연구소에서 교사 생활을 시작했다. 2013년 은퇴할 때까지 12년 동안 여러 대학에서 강의하며 미술에만 전념했다. 그의 대규모 설치물은 "관객의 육체적, 정신적 공간을 지배하며 비판적 사고 과정을 사로잡는다." 그의 작품은 처음에는 비조직적인 물질 구성처럼 보이지만, 적절한 각도에서 보면 고도로 조직화된 3차원 그래픽 이미지가 된다. 머피의 사고력과 그 개념을 실현시키는 기술적 능력은 그의 작품을 재미있고, 상상력이 풍부하며, 접근하기 쉬운 경험으로 만든다. 마이클 머피의 조각 "텐션"은 비평가들의 호평을 받았으며, 가장 유명한 오바마 예술작품을 다룬 타임의 연말 판에 실렸다

. 머피는 1000피트의 고강도 강철 와이어를 사용하여 오바마의 프로필 사진을 만들었다. "오바마의 이미지는 시청자들이 정확한 위치에 서야만 조각에서 튀어나온다 그렇지 않으면, 그들은 철사만 볼 뿐이다

출처; Michael Murphy-1,252Floating balls from an eye when looking from the right angle-Bordedpanda

# 38. 왕관글Wang Guangle (王官, 1976년 ~　　)은 중
화인민공화국의 화가이다. 그는 2000년 베이징 중앙미술원에서 유화
BFA를 받았다.

첫째, "시간"이 있다. 여러 층으로 층을 이루고 제목을 붙인 이 그림
들은 **"시간의 표시"**로 변함없이 해석되는데, 이는 잭슨 폴록이 캔버
스를 과정의 지표로 보는 것에 익숙해진 미국 관객들에게 우호적인
아이디어이다. 그리고 나서, 그림의 중심 공허함에서 가라앉은 광채가
발산되면서, 와실리 칸딘스키와 피에트 몬드리안의 석기 시대까지 거
슬러 올라갈 수 있는 "영적성"도 있다. 그리고 물론 "객체-후드"라는
미니멀리스트적 자만도 있다. 두꺼운 캔버스가 또한 "사물"처럼 생겼
기 때문이다. 유럽-미국 전통에서는 "시간"과 "정신성"과 같은 용어들
이 서양의 20세기 예술에 의해 이슈가 된다. 이와는 대조적으로, 왕글
과 그의 동료들은 냉전의 추상화 반대자인 현실주의에 의해 교육적으
로 충격을 받는다. Wang은 두 가지 방법으로 1990년대의 그의 형성
적 영향을 주는 경향이 있다. "새로운 것이든 오래된 것이든. "구"는
소련에 영향을 받은 현실주의에서 그의 훈련을 의미하며, "신"은 그것
으로부터 탈출구를 제공하는 모든 것이다. 2000년 졸업 논문을 위해
그는 그림들을 제출했는데, 그 그림들은, 그들의 이미지에도 불구하고,
"너무 추상적"이라는 이유로 거절당했다.

그의 희미한 햇빛을 받은 바닥을 무디게 표현한 것은 추상적이라기
보다는 감상적이었지만, 사적인 방종조차도 이념적 의무로부터 후퇴
하는 듯 했다 그의 작품은 **내밀한 이성적 관조의 미학**처럼 보인다. 마
크로스코 작품의 현대적인 변용을 보는듯한 침묵의 고요함이 존재한
다.

출처: Wang Guangle Meditative painting that drawn upon spiritual exploration
Creative Boom

# 39.린다 벵글리스 Lynda Benglis (1941년 10

월 25일 ~ )는 미국의 조각가이자 시각 예술가이다. 벵글리스는 1941년 10월 25일 루이지애나주 찰스 호수에서 태어났다. 그녀는 그리스계 미국인이다 그녀는 뉴욕시, 뉴멕시코주 산타페, 그리스 카스텔리조, 인도의 아흐메다바드에 거주지를 유지한다..

Benglis의 작업은 유기적 이미지와 Barnett Newman 및 Andy Warhol과 같은 영향력을 통합한 새로운 매체와의 대립이 비정상적으로 혼합된 것으로 유명하다 그녀의 초기 작품은 1970년대에 큰 폴리우레탄 조각으로 옮겨지기 전에 밀랍과 같은 재료를 사용했고, 나중에는 금, 아연, 알루미늄으로 옮겨갔다. 관능성과 육체성의 사용으로 인해 1980년대까지 그녀의 작품의 상당부분의 타당성에 의문이 제기되었다.1960년대 후반과 1970년대의 벵글리스의 라텍스와 폴리우레탄 투우로 그녀가 뉴욕 미술계에 입문한 것을 기념했다. 바바라 바그너는 벵글리스는 '팔루스'를 권력의 상징으로 삼는 것에도 불구하고, 그것이 그녀의 여성 정체성을 덮지 않고 여전히 여성 열등감을 강조한다는 것을 보여준다고 주장한다. Rosalind Krauss와 다른 Art forum 직원들은 Art forum에서 이 광고를 "탈취적"이며 "잔인화적"이라고 묘사한 Benglis의 작품을 공격했다.

페미니스트 아트 저널의 비평가 신디 넴서는 이 사진이 "벵글리스가 자신의 예술에 대한 자신감이 너무 부족해서 자신을 최고의 자리에 오르기 위해 꼬부라진 치즈케이크에 의지해야만 했다고 지적..Pace Gallery 작가)

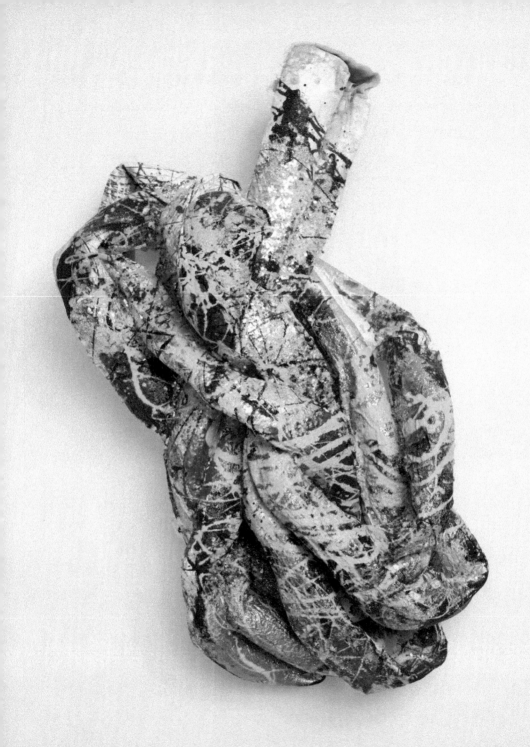

출처: Lynda Benglis -Daily Art Moment, Portland Art Museum & PAM CUT

# 40. 타라 도노반 Tara Donovan ( 1969년 ~ )은

미국의 조각가이다. 도노반은 1991년 코코란 예술 디자인 대학(워싱턴 DC)에서 BFA를 받았다. 학부 과정을 마친 후, 그녀는 볼티모어에 스튜디오를 개설했고 갤러리와 비영리 예술 공간에서 그룹 전시회에 참가하기 시작했다. 그녀의 대규모 설치, 조각, 도면 및 인쇄물은 일상적인 물체를 활용하여 **'적과 집적의 변환'효과를 탐색한다**.

공정에 대한 헌신으로 유명한 그녀는 독특한 지각 현상과 대기 효과를 일으키는 작품으로 변화시키기 위해 물체의 고유한 물리적 특성을 활용하는 능력으로 호평을 받았다.

그녀의 작품은 에바 헤세, 재키 윈저, 리처드 세라, 로버트 모리스와 같은 포스트 미니멀리즘과 프로세스 예술가들과 메리 코스, 헬렌 파쉬기안, 로버트 어윈, 제임스 터렐과 같은 라이트 앤 스페이스 예술가들을 포함한 예술 역사 계통과 개념적으로 연결되어 있다. 도노반의 첫 주요 상업 갤러리 전시회는 뉴욕과 로스앤젤레스의 에이스 갤러리에서 열렸다. 그녀의 작품은 2000년 휘트니 비엔날레에 포함되었다.

미술평론가 제시카 도슨은 이 전시회에 대한 리뷰에서 **"워럴과 마찬가지로 작가의 과거 작품들도 치마, 지붕 펠트, 기계 종이 추가의 크기 등 예상치 못한 양의 일상 재료들을 자연형성, 살아있는 유기체, 지형지물로 바꾸어 놓았다"**고 관찰했다."전시 후 모두 포함된 작품으로 페이스 갤러리에 합류했다.이후 그녀는 페이스와 런던, 베이징, 홍콩, 서울, 멘로 파크, 팔로 알토에 있는 글로벌 제휴 갤러리에서 솔로 및 그룹 전시회에 대부분의 새로운 프로젝트를 데뷔시켰다.

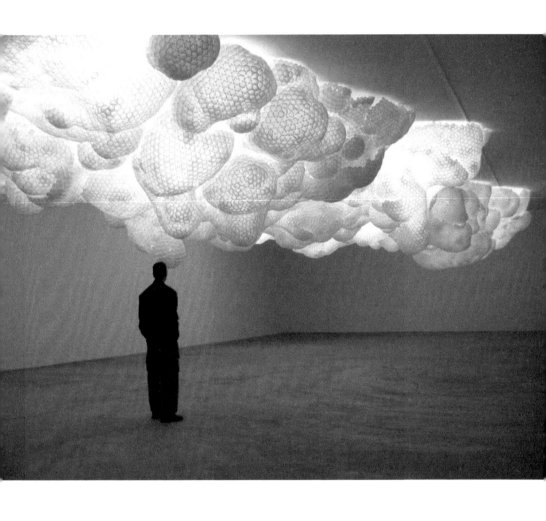

출처: Tara Donovan- Massive Undulating Styrofoam Cup Cloud- My Modern Met

# 41. 크리스티안 볼탄스키 Christian

**Boltanski** (1944년 ~ 2021 ) 는 프랑스의 조각가, 사진작가, 화가, 영화 제작자이다. 그는 사진 설치와 현대 프랑스 개념 스타일로 가장 잘 알려져 있다. 볼탄스키는 유대인으로 러시아에서 프랑스로 왔고, 그의 로마 가톨릭 어머니인 마리-엘리스 일라리-게랭은 코르시카 출신으로 우크라이나 유대인의 후손이었다.

Boltanski는 1986 년에 빛을 필수 개념으로 혼합 매체 , 재료 설치를 시작했다. 양철 상자, 액자 및 조작된 사진의 제단 같은 구조(예: Le Lycée Chases, 1986–1987), 1931년 비엔나에서 찍은 유대인 학생 사진, 나치에 의한 유대인 대량 학살을 강력하게 상기시키는 데 사용되었으며, 그의 작업에 사용된 모든 요소와 재료는 과거 재건에 대한 깊은 묵상을 표현하기 위해 사용된다 .Reserve(1989 년 바젤의 Gegenwartskunst 박물관에서 전시)를 만드는 동안 Boltanski는 강제 수용소에서 인간의 비극에 대한 심오한 감각을 불러일으키는 방법으로 방과 복도를 낡은 의복으로 채웠다.

그의 이전 작품에서와 마찬가지로 물체는 인간의 경험과 고통을 끊임없이 상기시키는 역할을 한다.그의 작품인 기념비(오데사)는 1939년 유대인 학생들의 사진 6장과 죽은 자를 기리고 기억하기 위해 Yahrzeit 양초와 유사한 조명을 사용했다. "내 작업은 죽음의 사실에 관한 것이지 홀로코스트 자체에 관한 것은 아니다."

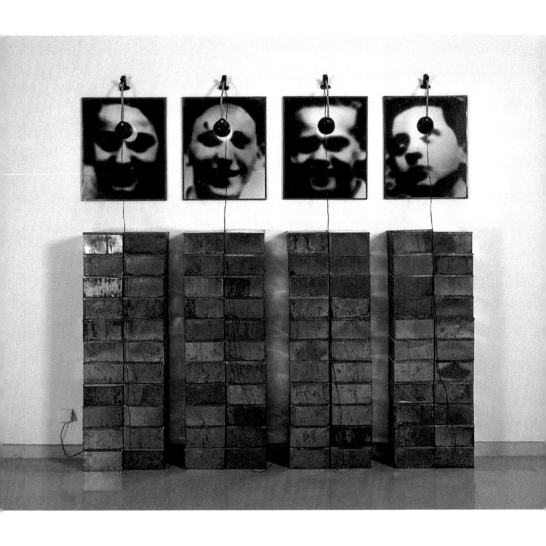

출처:Christian Boltanski Israel Museum Jerusalem , imj.org.il

# 42. 아드리안 게니 Adrian Ghenie (1977년 8월 13일

~ )는 루마니아의 화가이다. 치과의사의 아들로, 그는 1991년과 1994년 사이에 바이아 마레에 있는 예술 공예 학교에서 미술을 공부했다. 그는 Cluj-Napoca 예술 디자인 대학교(2001년)를 졸업했다.

2005년, 그는 현대 미술을 위한 제작 및 전시 공간인 미하이 팝과 함께 클루즈에 갤러리아 플랜 B를 공동 설립하였다. 2008년 계획 B는 베를린에 영구적인 전시 공간을 열었다. 그의 작품은 테이트 리버풀, 샌프란시스코 현대미술관, 피렌체의 폰다지오네 팔라초 스트로치 등 단체전과 개인전에 널리 전시되었다.

2016년 2월, 빈센트 반 고흐의 유명한 '해바라기'에서 영감을 얻은 캔버스화 '1937년의 해바라기'에 그려진 대형 유화가 소더비 경매에서 3,177,000 파운드에 낙찰되어 루마니아 화가가 판매한 그림 중 가장 비싼 그림이 되었다. 2016년 2월, 빈센트 반 고흐의 유명한 '해바라기'에서 영감을 얻은 캔버스화 '1937년의 해바라기'에 그려진 대형 유화가 소더비 경매에서 3,177,000 파운드에 낙찰되어 루마니아 화가가 판매한 그림 중 가장 비싼 그림이 되었다. 경매 전에 그 그림의 가치는 40만 파운드에서 60만 파운드 사이로 추정되었다. 그것은 예술가로부터 그것을 구입한 베를린의 갤러리 주딘의 것이었다.

게니는 화가나 붓의 전통적인 도구를 사용하지 않고, 팔레트 나이프와 스텐실을 사용한다. 그는 **그의 작품에 나타난 20세기 인물들, 특히 대량학살과 관련된 인물들의 초상화를 그린다. 그의 화풍은 프랜시스 베이컨과 비교되어 왔다.**

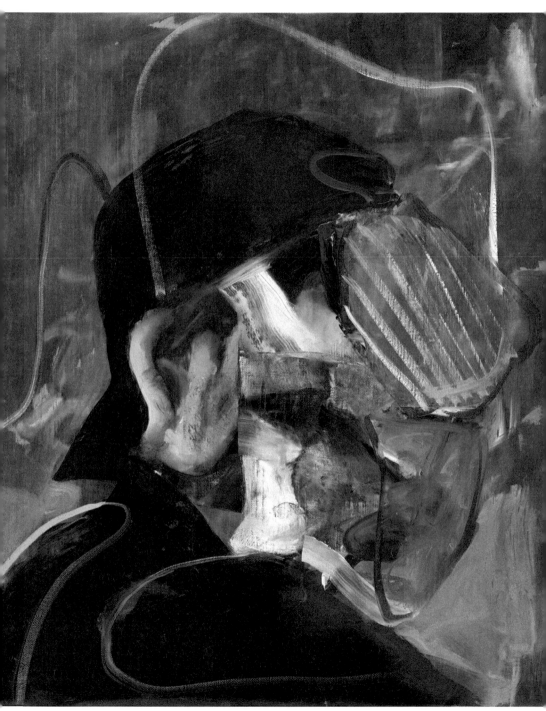

출처: Adrian Ghenie -artspeak New York

## 43. 샘 길리엄 Sam Gilliam( 1933년 ~      )은 아프리카계 미국인 컬러필드 화가이자 서정적인 추상주의 화가이다. 길리엄은 1950년대와 1960년대에 컬러 필드 페인팅으로부터 추상 미술의 형태를 발전시킨 워싱턴 D.C. 지역 예술가들의 모임인 워싱턴 컬러 스쿨과 연관되어 있다. 그의 작품들은 또한 **추상적 표현주의와 서정적 추상화에 속하는 것으로 묘사되었다. 그는 늘어진 캔버스를 만들고, 랩을 씌우고, 조각적인 3D 요소를 더한다.**

그의 최근 연구에서, 길리엄은 폴리프로필렌, 컴퓨터 생성 이미징, 금속 및 무지개 빛 아크릴, 수제 종이, 알루미늄, 강철, 합판, 플라스틱과 함께 작업했다. 길리엄은 1955년 루이스빌 대학에 입학하여 흑인 학부생들의 두 번째 입학, 미술 학사 학위를 받았다. 그는 1961년 루이빌 대학에 돌아와 찰스 크로델의 학생으로 미술 석사 학위를 받았다. 1980년대에 길리엄의 스타일은 다시 한 번 극적으로 바뀌었고, 즉흥적인 접근법을 사용하여, 그의 어린 시절부터 아프리카 조각 퀼트를 연상시키는 누빔 그림으로 바뀌었다. 그의 가장 최근 작품은 금속 형태를 통합한 질감 있는 그림이다. 샘 길리엄은 2017년 5월 13일부터 11월 16일까지 베니스 비엔날레 비바에 참가했다. 2018년 그의 작품은 아트 바젤에서 전시되었다.

다이아 전시회:비컨은 2019년 8월에 일어났는데, 월스트리트 저널이 그의 작품을 "혁신적이고 느슨하게 꾸민 작품은 디아 비컨의 갤러리에 가볍고 빛나는 추가 작품"이라고 묘사했다.

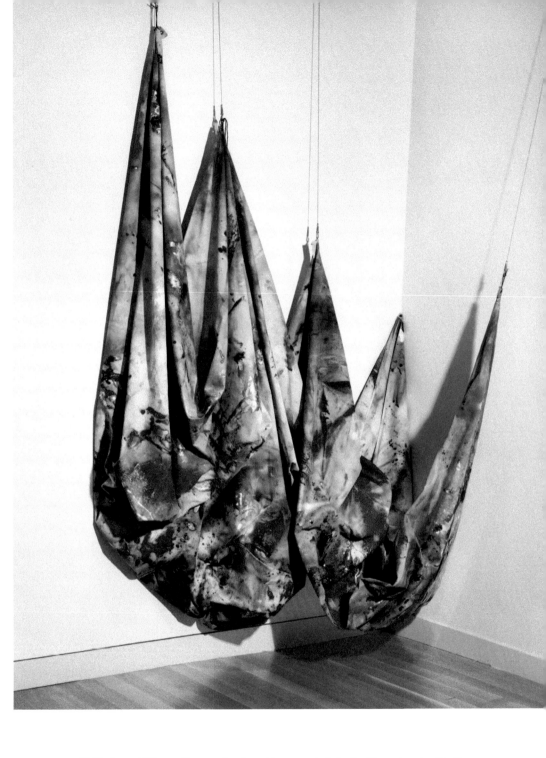

출처: Sam Gilliam -Remembering Abstract Artist -Smithsonian Institution

# 44. 제임스 터렐 James Turrell (1943년 5월 6일

~ )은 미국의 예술가이다. 터렐은 1984년 맥아더 펠로였다. 제임스 터렐은 캘리포니아 로스앤젤레스에서 태어났다.그의 아버지인 Archibald Milton Turrell은 항공 기술자이자 교육자였다. 후에 평화 봉사단에서 일했다. 터렐은 16세 때 조종사 자격증을 취득했다.

수년 동안 그는 그의 **"예술 습관"**을 뒷받침하기 위해 고풍스러운 비행기들을 복원했다.1965년 포모나 대학에서 지각 심리학 학사 학위를 받았으며, 수학, 지질학, 천문학도 공부했다. 이듬해 터렐은 캘리포니아 대학교 어바인의 대학원 스튜디오 아트 프로그램에 등록했고, 그곳에서 그는 가벼운 프로젝션으로 작품을 만들기 시작했다. 1973년, 그는 클레어몬트 대학원에서 예술 석사 학위를 받았다. **제임스 터렐은 빛이 물리적 존재를 가질 수 있도록 하는 사진 기술을 혁신했다.** Turrell은 홀로그램을 사용하여 빛 자체를 매개체가 아닌 주제로 삼아 질량을 가진 것처럼 보이는 색색의 조명 설비를 만들고, 비행기, 큐브, 피라미드, 터널 등으로 공간을 차지한다.

1966년 터렐은 로버트 어윈, 메리 코즈, 더그 휠러 등 로스앤젤레스의 소위 빛과 우주 예술가 그룹이 두각을 나타내고 있던 시기에 산타 모니카 스튜디오인 멘도타 호텔에서 빛을 이용한 실험을 시작했다.

그는 로스앤젤레스 카운티 미술관의 예술 및 기술 프로그램에 참여하여 예술가 로버트 어윈과 심리학자 에드워드 워츠와 함께 지각 현상을 조사하였다. 그의 작품은 '**빛의 물리적 존재에 대한 미학**'이다

제임스 터렐은 빛이 물리적 존재를 가질 수 있도록 하는 사진 기술을 혁신했다.

# 45. 헤이모 조버링 Heimo Zobernig (1958 년생)

는 회화와 조각에서 현장 별 설치 및 디자인에 이르기까지 다양한 매체에서 작업하는 오스트리아 예술가다. 조베르니히는 1970년대 후반 비엔나의 미술 아카데미(Akademie der bildenden Künste)에 다녔고 1983년 비엔나의 응용 예술 아카데미(Hochschule für angewandte Kunst)를 졸업했다.

헤이모는 비엔나의 응용 예술 아카데미에서 교수로 교수 경력을 시작했다. 독일에서 여러 교수 펠로우십을 마친 후 1999년 비엔나 미술 아카데미의 미술 교수로 임명되었다. Zobernig은 미술뿐만 아니라 **건축 및 디자인과 관련하여 필연적으로 맥락과 역사에 대한 완전한 인식을 가진 그림과 조각과 같은 신중한 물건을 만든다. 그는 또한 관람자의 모든 것을 포괄하는 인식을 장려하는 전체 환경을 구상하고 구축했다.**

예술 작품이 무엇인지, 어떻게 기능하는지, 관람자가 어떻게 인식하고 상호 작용하는지는 Zobernig의 작업에서 근본적인 명제이다. Zobernig의 작품은 뉴욕 뉴 뮤지엄 (2020)의 그룹 전시회에 출품되었습니다. 맘코, 제네바 (2019); 오사카 국립 미술관 (2019); 스테 델릭 박물관, 암스테르담 (2017); 파리 퐁피두 센터 (2016); 휘트니 미술관 (2015); 사이먼 리 갤러리, 런던 (2014), 쿤스트 뮤지엄 바젤 (2012) 등이 있습니다. 2016년 헤이모 조베르니히는 로스위타 하프트만 상을 수상했고, 2010년에는 비엔나에서 프레드릭 키슬러 예술과 건축상을 수상했다.

예술 작품이 무엇인지, 어떻게 기능하는지, 관람자가 어떻게 인식하고
상호 작용하는지는 Zobernig의 작업에서 근본적인 명제이다. '

출처: Heimo Zobering Galerija Kula Splt Croatia  2019 crousel.com

# 46.솔 르위트 Sol LeWitt (1928년~ 2007년)는 개

념미술과 미니멀리즘을 포함한 다양한 운동과 연관된 미국의 예술가이다. 르윗은 1960년대 후반 벽화와 구조물'조각'으로 유명세를 탔지만, 그림, 인쇄, 사진, 그림, 설치, 예술가의 책 등 다양한 매체에서 많은 인기를 끌었다.

그는 1965년부터 전 세계 박물관과 미술관에서 수백 개의 개인 전시회의 주제가 되어 왔다. 작가 최초의 전기인 Lary Bloom의 Sol LeWitt: A Life of Ideas는 Wesleyan University Press가 2019년 봄에 출판하였다. 르윗은 코네티컷주 하트포드에서 러시아에서 온 유대인 이민자 가정에서 태어났다. 그의 어머니는 그를 하트포드에 있는 워즈워스 무테라클 미술 수업에 데리고 갔다.

1949년 시러큐스 대학교에서 BFA를 받은 후, 르윗은 유럽으로 여행을 가서 올드 마스터에게 그의 그림이 처음 노출되었다. 이러한 경험은 뉴욕의 현대 미술 박물관에서 1960년에 그가 수강한 야간 접수원 및 사무원으로서의 엔트리 레벨 일자리와 결합되어 르윗의 이후 작품에 영향을 미쳤다. MoMA에서 르윗의 동료들은 동료 예술가인 로버트 라이먼, 댄 플라빈, 진 베리, 로버트 맨골드, 그리고 도서관에서 일했던 미래 미술 평론가이자 작가인 루시 리퍼드가 포함되었다.

Sol LeWitt -Wall Drawing ,Center Pompidou  Metz l Pace Prints

큐레이터 도로시 캐닝 밀러의 1960년 유명한 **"Sixteen Americans"**
**전시회에 재스퍼 존스, 로버트 로셴버그, 프랭크 스텔라 등의 작품이**
**전시되어 르윗이 함께 참여한 예술가 커뮤니티들 사이에 많은 흥분**
**과 토론을 불러일으켰다.**

**LeWitt는 Minimal과 Conceptual art의 창시자로 여겨진다.**. 그는
아이디어, 예술가의 주관성, 주어진 아이디어가 생산할 수 있는 예술
작품 사이의 근본적인 관계에 의문을 제기함으로써 예술 제작 과정
을 변화 시켰다. 많은 예술가들이 1960 년대에 독창성, 저자 및 예술
적 천재성에 대한 현대적인 개념에 도전하고 있었지만 LeWitt는 미
니멀리즘, 개념주의 및 프로세스 아트와 같은 접근 방식이 단순히 기
술적이거나 철학을 설명하는 것이라고 부인했다. LeWitt의 첫 번째
시리얼 조각은 1960년대에 다양한 시각적 복잡성의 배치에서 정사
각형의 모듈형 형태를 사용하여 만들어졌다.

1979년, LeWit은 1960년대 중반에 오픈 큐브(열린 입방체: 12개의
동일한 선형 원소가 8개의 모서리에서 연결되어 골격 구조를 형성하
기 시작했다. LeWitt는 아이디어를 예술 작품으로 변형시키는 데 내
재 된 복잡성이 우발적 인 것으로 가득 차 있다는 점을 감안할 때 **개**
**념 예술은 수학적이거나 지적인 것이 아니라 직관적이라고 주장했다.**
LeWitt와 다른 사람들에게 Printed Matter는 또한 아방가르드 예술
가들을 위한 지원 시스템 역할을 했으며, 출판사, 전시 공간, 소매 공
간 및 시내 예술 현장을 위한 커뮤니티 센터로서의 역할의 균형을 맞
추었다. 그런 의미에서 LeWitt가 현대 미술관의 직원으로 알고 즐겼
던 야심 찬 예술가의 네트워크를 추구했다

'Sol LeWitt은 개념 예술은 수학적이거나 지적인 것이 아니라 직관적
이라고 주장했다.'

출처: Sol LeWitt Wall Drawing 1136 Sunday Inspiration -Notes on Architecture,Art Fashion

# 47. 존 하비 매크라켄 John Harvey

**McCracken** (1934년 ~ 2011년 )은 미니멀리스트 예술가이다. 그는 로스엔젤레스, 산타페, 뉴멕시코, 뉴욕에서 살고 작업했다. 1962년에 B.F.A.를 취득했고, M.F.A.를 마쳤다. 존 매크라켄은 캘리포니아 예술 공예대학에서 미니멀리스트 존 슬롭, 피터 슈노어, 화가 톰 누줌, 빈센트 페레스, 테리 세인트 존과 함께 1965년 대학원에 다닐 때 그의 초기 조각 작품 개발을 시작했다. 점점 더 3차원적인 캔버스를 실험하는 동안, McCracken은 산업 기술과 재료, 합판, 분무 래커, 색소 처리 수지로 만들어진 예술 물체를 만들기 시작했고, 반사율이 높고 매끄러운 표면을 특징으로 하는 훨씬 더 미니멀한 작품을 만들었다.

맥크라켄은 **제임스 터렐, 피터 알렉산더, 래리 벨, 로버트 어윈 노니 그레빌라 등이 포함된 빛과 우주 운동에 참여 했다.** 그러나 인터뷰에서 그는 추상 표현주의자인 바넷 뉴먼과 도널드 저드, 댄 플라빈, 칼 안드레와 같은 미니멀리스트의 하드 에지 작품으로 그의 가장 큰 영향을 언급했다. 1966년, 맥크라켄은 그의 독특한 조각 형태인 판자를 만들어냈다. **판자는 벽(그림의 현장)에 비스듬히 비스듬히 기대는 동시에 3차원 영역과 물리적 공간으로 가는 좁고 단색의 직사각형 판자 형태이다. 나는 대담한 솔리드 색상은 독특한 캘리포니아 빛을 반사하거나 관찰자를 다른 차원으로 끌어들이는 방식으로 거울에 비친다.** 그의 팔레트는 보통 단색으로 적용되는 풍선껌 핑크, 레몬 노랑, 깊은 사파이어, 에보니 등을 포함했다.

McCracken은 일반적으로 각각의 수지나 옻칠을 공업적인 제조를 사용하지 않고 그것들을 조심스럽게 그리는 맥크라켄이 직접 손으로 만들었다. 단색 표면은 반투명하게 보일 정도로 여러 번 샌딩되고 광택이 난다. (David Zwirner Gallery 작가)

출처: John Harvey McCracken Wikipedia.org

## 48. 이사 겐즈켄 Isa Genzken (1948년-    )은 지

난 30년 동안 가장 중요하고 영향력 있는 여성 예술가 중 한 명일 것이다. 미국 미술관에서 그녀의 다양한 작품을 처음으로 종합적으로 회고하는 이 전시회는 지난 40년 동안 모든 매체에 걸쳐 겐츠켄의 작품을 아우르고 있다. 뉴욕 미술 관람객들은 겐즈켄의 최근 조립품 조각에 익숙할 수도 있지만, 3차원 작품뿐만 아니라 그림, 사진, 콜라주, 그림, 예술가의 책, 영화, 공공 조각 등 그녀의 업적은 아직도 이 나라에서 널리 알려져 있지 않다.

겐즈켄은 지난 10년 동안 특히 생산적이었는데, 그는 주변에서 발견된 물건과 콜라주의 새로운 언어로 인한 새로운 시대를 위해 조립을 재정의하는 몇 개의 작품을 만들어냈다. 이러한 조각품은 더 작고 디오라마 같은 작품에서부터 방을 가득 채우는 설비까지 다양하다. 이사 겐즈켄의 주안점은 조각이지만 사진, 영화, 비디오, 종이 작업, 석유로 캔버스 작업, 콜라주, 영화 대본, 음반 등 다양한 매체를 제작했다. **그녀의 다양한 실험은 구성주의와 미니멀리즘의 유산을 기반으로 하며 종종 모더니즘 건축과 현대의 시각 및 물질 문화와 비판적이고 개방적인 대화를 포함한다.** 겐즈켄은 또한 위치 배치 방법을 사용하여 시청자들이 겐즈켄의 조각가의 배치로 인해 물리적으로 겐즈켄의 조각가의 길을 벗어나게 함으로써 그녀의 조각가 시청자들에게 감정을 가한다. 겐즈켄의 예술과 미디어는 항상 그녀의 작품의 논리에 충실해왔는데, 이 논리는 계속해서 모순되고 예측 불가능하며 조각 내내 반대였다. 그녀의 조각품들은 마음으로 환상을 만들어내고 보는 사람의 상상력을 열어주는 예술로까지 인정받았다. (Hauser & Wirth갤러리작가)

출처1; Isa Genzken- awarewomenartists.com 출처2: Isa Genzken Kunsthalle Bern l Flesh Art.com

# 49.프란츠 웨스트 Franz West

(1947년 ~ 2012년)는 오스트리아의 예술가이다. 그는 종종 청중의 참여가 필요한 파격적인 물건과 조각, 설치, 가구 작업으로 가장 잘 알려져 있다. 웨스트는 1947년 2월 16일에 태어났다. 그의 아버지는 석탄 딜러였고 어머니는 치과 의사로 아들을 데리고 이탈리아로 미술관을 갔다.

1977년부터 1983년까지 브루노 지롱콜리와 함께 비엔나 미술 아카데미에서 공부했다. West는 팝아트의 영향을 보여주는 잡지 이미지들을 통합한 그림으로 옮기기 전에 1970년 경에 그림을 그리기 시작했다. 지난 20년 동안 그는 Documenta와 Venice 비엔날레와 같은 큰 전시회에 정기적으로 참석했다. 웨스트의 예술품은 일반적으로 석고, 페이퍼-메슈, 와이어, 폴리에스테르, 알루미늄 및 기타 일반 재료로 만들어진다. 그는 그림을 만들기 시작했지만, 콜라주, 조각품, 휴대용 조각품인 "Adaptive" 또는 "Fitting Pieces"로 불리는 환경 및 가구로 눈을 돌렸고, 일부는 최소한의 패딩으로 도배되고 날염 리넨으로 장식되었다."

그의 초기 조각들을 위해, 웨스트는 종종 평범한 물건들, 즉 병, 기계 부품, 가구 조각들, 그리고 그 밖의 식별할 수 없는 것들을 거즈와 석고로 덮어서 "허름하고, 칙칙하고, 더러운-흰 물체"를 생산했다.. 단색의 색과 불규칙한 패치워크 표면으로, 이 작품들은 또한 앉아서 눕기 위한 것이기도 했다.

그는 예술이 어떻게 보이는지는 중요하지 않고 어떻게 사용되는지는 중요하다고 한다. 비록 그들은 대중매체 델라테를 위한 가면과 소품들을 제안하지만, 그들의 모양은 대개 모호하다. 웨스트의 사물이 아무리 비유적이고 성적이어도 추상적인 것으로 남아 있다. (David Zwirner Gallery)

출처; Franz West Gagosian Gallery.com

# 50. 제임스 웰링 James Welling

(1951년 ~      )은 미국의 예술가, 사진 작가, 교육자이다. 그는 카네기-멜론 대학교에서 간디 브로디와 함께 그림 그리기를 공부했고 피츠버그 대학교에서 현대 무용 수업을 받았다. 웰링은 1971년 캘리포니아 발렌시아에 있는 캘리포니아 예술 연구소로 전학하여 예술 학교에서 학사, 석사 학위를 받았다.

 Welling은 1976년에 4 x 5 뷰 카메라를 사용하여 사진을 만들기 시작했다. 그의 첫 작품인 로스엔젤레스 건축과 초상화는 그의 친구들과 지역 건축의 사진들로 구성되었다. 1977년 그는 코네티컷에서 만들어진 풍경과 짝을 이룬 증조부모의 일기 사진인 다이어리와 경관을 시작했다. 1978년 그는 뉴욕으로 건너가 알루미늄 포일, 드레이프, 젤라틴 포토의 일련의 추상적인 사진을 시작했다. 이 작품들은 1981년, 1982년, 1984년 뉴욕 메트로 픽처스에서 전시되었다.

 1980년대 후반 웰링은 10 x 8 인치부터 40 x 30 인치까지의 컬러 사진들로 디그레이드를 시작했는데, 이 프로젝트는 현재까지 계속되고 있다. 2014년 런던 테이트 모던에서 광원의 핵심 그룹을 인수하였다. UCLA에서 웰링은 디지털 기술과 색상으로 작업하기 시작했다.

.Welling은 디지털 콜라주와 미묘한 색채 변화를 이용하여 미국 화가 Andrew Wyeth가 그린 장소를 기록하였다. 이 작품은 브랜디 와인 리버 미술관에 전시되었다 (David Zwirner Gallery작가)

출처; James Welling Tripping the Light Fantastic-Artillery Magazine

# 51. 귄터 우에커 **Günther Uecker** (1930년~   )

는 독일의 조각가, 미술가, 설치미술가이다. 우에커는 메클렌부르크 웬도르프에서 태어났다. 우에커는 1949년 비스마르에서 공부를 시작하면서 예술 교육을 시작했다. 그 후 1955년 베를린-웨이젠시에 있는 예술학교에 입학하여 뒤셀도르프에서 오토 판코크 밑에서 공부했다. 1956년에 그는 그의 예술에 못을 사용하기 시작했다.

우에커는 1960년에 독일 앙포멜에 대항하여 예술의 새로운 시작을 전파한 예술가들인 하인츠 맥과 오토 피엔과 함께 그룹 ZERO를 만났다. 그는 자신을 빛의 매체에 집중시키고, 광학 현상, 일련의 구조, 그리고 **관람자를 능동적으로 통합하고 수동적 간섭에 의해 시각 과정에 영향을 줄 수 있게 하는 진동 영역들을 연구했다.**

1966년 이후로 그룹 ZERO가 해체되고 마지막 공동 전시회가 열린 후, 우에커는 오늘날까지 그의 이슈의 중심에 서 있는 재료인 예술적 표현의 수단으로 못을 점점 더 많이 사용했다. 1960년대 초에 그는 가구, 악기, 생활용품을 망치로 두드려 박기 시작했다. 그리고 그는 빛을 테마로 손톱을 결합하기 시작했다. 손톱을 가지고 움직인다는 착각을 일으키고 빛과 전기는 계속해서 주요 주제 중 하나였다. 모래와 물 같은 자연 재료들이 그의 설비에 포함되면서 서로 다른 요소들이 상호 작용하여 빛과 공간, 움직임과 시간의 감각을 만들어냈다. 우에커의 작품에는 회화, 오브제 아트, 설치, 무대 디자인, 영화 등이 포함된다. 그의 기원은 1920년대와 1930년대의 동유럽 아방가르드에 대한 그의 관심을 설명하지만, 그의 작품은 동양뿐만 아니라 서양에서 열리는 컬렉션과 대형 미술관 전시회에서 볼 수 있다.

우에커는 독일 카셀(1968), 베네치아 비엔날레(1970), 쿤스트할레 뒤셀도르프(1983), 뮌헨의 하이포쿨투르스티프(Kunsthalle der Hypo-Kulturstiftung)에서 열린 회고전을 포함하여 많은 다른 전시회에 참가하였다.

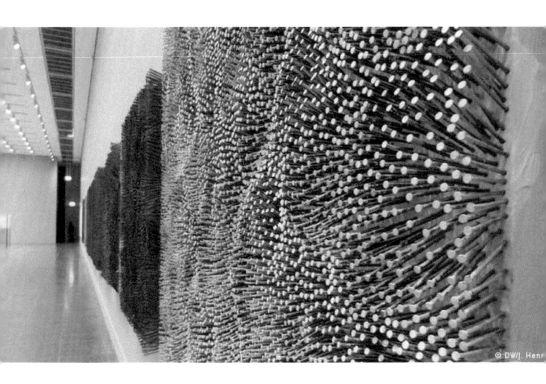

출처: Gunther Uecker -Nagel Kunst Zum 90 Geburtstag Kultur l DW

## 52. 래리 벨 Larry Bell (1939년 ~    )은 미국의 조각가

이다. 1939년 일리노이주 시카고에서 태어나 캘리포니아 주 로스앤젤레스에서 자랐다. 그는 그의 유리상자와 큰 크기의 환상적 조각으로 가장 잘 알려져 있다. 그는 국립 예술 기금과 구겐하임 재단의 보조금 수령자이며, 그의 예술 작품들은 많은 주요 문화 기관에 컬렉션되어 있다. 벨의 예술은 그의 **작품의 조각적이고 반사적인 특성을 통해 예술의 대상과 그 환경 사이의 관계를 다룬다.**

 벨은 주로 West Coast 아티스트들의 모임인 Light and Space와 종종 관련이 있는데, 이들은 주로 그들의 작품과 관람자의 상호작용에서 비롯된 지각적 경험과 연관된 작업을 한다. 1957년부터 1959년까지 그는 디즈니 애니메이터가 되려는 의도로 로스앤젤레스의 Chuinard Art Institute(현재의 CalArts 일부)에서 공부했다. 그는 빌리 알 벵스턴, 로버트 어윈, 켄 프라이스, 크레이그 카우프만 같은 친구들을 따라 해변으로 갔다. "그는 그 시대의 예술 현장을 무너뜨린 최초의 사람이자 최연소작가였다.

 벨은 오늘날까지 큐브에 대한 작업을 계속하고 있다; 더 최근의 것들은 금속 프레임 안에 있는 접시들과 달리 유리로만 만들어졌고 가장자리에 부스스한 모서리가 있습니다. 유리는 일반적으로 금속 입자의 박막 증착이라고 불리는 기술로 처리된 필름으로 덮여 있다.
 이 프로세스는 진공 챔버에서 이루어지며, 금속 합금을 증발시켜 유리 표면에 정착시킨다. 유리의 코팅 농도는 반사 성질의 변화를 결정하며, Bell은 이 **그라데이션으로 유리의 투명성과 반사성을 증강시킨다.**

출처: Larry Bell, Mousse Magazine and Publishing

# 53. 키스 타이슨 **Keith Tyson** (1969년 ~ )은

잉글랜드의 예술가이다. 타이슨은 평면작업, 드로잉, 설치 등 광범위한 매체에서 작업하고 있다. 1989년, 그는 칼리스틀 예술대학에서 예술 기초 과정을 시작했고, 그 다음 해에 브라이튼 대학교 예술 건축 학부(1990–93)에서 실험적인 대안 실습 학위를 취득했다.

1999년부터 타이슨의 관심사는 아트머신에서 같은 주제적 영역을 탐구하는 예술적 접근으로 바뀌었다. 이러한 작업의 첫 번째 주체는 '그림 그리고 생각'이었다. 2001년 베니스비엔날레 국제전시에 설치된 작품들이 많다.

제네바에서 CERN 입자 가속기의 통속적인 이름에서 유래된 이 전시회의 이름은 이 시기에 타이슨의 예술에 세계를 보고 작품을 생각하는 과학적 방법의 중요성을 나타내고 있다. 2002년 12월, 타이슨은 영국의 시각 예술상인 터너 상을 받았다. 터너상은 그해 쇼트리스트 작가들의 작품성 논란이 예년과 다름없이 김하웰스 당시 문화부 장관의 발언으로 악명이 높았다.

테이트 브리튼에서 열린 터너상 전시회가 '냉정하고 기계적이며 개념적인 헛소리'로 구성됐다는 그의 발언은 언론에서 찬성과 비판을 동시에 받았다. 2005년, 타이슨은 덴마크 루이지애나 현대 미술관에 그의 가장 기념비적이고 야심적인 작품인 Large Field Array를 처음 전시했고, 이후 네덜란드의 데 폰트 현대 미술관과 뉴욕의 페이스 갤러리에 초대되었다.

출처: Keith Tyson Galeire Georges –Phillippe Nathalie & Vallois

# 54. 메리 헤일먼 Mary Heilmann

(1940년 1월 3일 ~ )은 미국의 현대 미술가이다. 헤일만은 1940년 캘리포니아 주 샌프란시스코에서 태어났다. 1962년 캘리포니아 대학교 산타 바바라에서 문학 학사 학위를 받았고 1968년 캘리포니아 대학교 버클리에서 도자기 및 조각 석사 학위를 받았다. 헤일만은 1968년 버클리 대학교를 졸업한 후 뉴욕으로 이사했다.

그녀의 경력 초기에, 헤일만은 대중 문화와 미니멀리스트 조각에 관심을 갖게 되었고, 이러한 분야에서 영감을 받은 작품들을 만들었다. 그녀는 새로운 캐주얼 스타일, 테크닉과 매체, 밝은 색, 물방울, 평탄도, 특이한 기하학적 구조를 가지고 더 많은 실험을 했다. 젊은 화가로서 헤일만의 초기 성공 중 하나는 1972년 휘트니 미국 미술관에서 열린 연례 전시회에 참가하여 "The Closet, Ties in My Closet"이라고도 알려진 빨간 단색 작품을 전시한 것이다. 1970년에 그녀는 휘트니 미술 자원 센터에서 열린 첫 뉴욕 단독 전시회에서 공연을 했다. 2003년 비엔나 세리세션, 런던 캠든 아트 센터(2001년), 쿤스톰 세인트 갈렌(2000년)에서 열린 단독 전시회 외에도, 쿤스트할리비엔의 깨진 거울(1993/94년)과 쿤스탈리온의 누에바스아브레이크' 등의 전시회에 참가하였다.

2007년 그녀는 뉴포트 비치에 있는 오렌지 카운티 미술관 (CA)에서 전시회의 일부였고, 휴스턴 텍사스에 있는 휴스턴 현대 미술관, 콜럼버스 오하이오에 있는 웍스너 예술 센터, 뉴욕에 있는 뉴현대 미술 박물관을 방문했다. 2016년 런던 화이트채플 갤러리에서 헤일만의 작품 회고전이 열렸다

출처: Mary Heilmann Playful California Wit- Erica Reed Lee

# 55. 카타리나 그로스 Katharina Grosse ( 1961

년 10월 2일 ~ )는 독일의 예술가이다. 예술가로서, 그로스의 작품은 건축, 조각, 그리고 그림을 사용한다. 그녀는 몰입감 있는 시각적 경험을 만들기 위한 대규모 사이트 관련 설치로 유명하다. 그녀는 1990년대 후반부터 산업용 페인트 스프레이를 사용하여 다양한 표면에 프리즘 색상의 스웨터를 바르고 있으며, 종종 혼합되지 않은 밝은 스프레이 아크릴 페인트를 사용하여 대규모 조각 요소와 더 작은 벽면 작품 모두를 만들어낸다. 그로스는 1961년 독일 프라이부르크/브레이스가우에서 태어났다.

그녀는 뮌헨과 뒤셀도르프의 미술원에서 공부했고 2000년부터 2010년까지 미술 아카데미 베를린-와이센지에서 교수로 재직했다. 2010년부터 2018년까지는 카타리나 그로스의 크고 화려한 시설에서 추상화가 3차원 분야에서 어떻게 기능하는지를 탐구하는 교수였다. 이 설치물들은 캔버스에 대한 그녀의 작업을 스튜디오 밖으로 가져가서 그녀가 특정한 문제들을 격리시킬 수 있는 더 큰 문맥으로 만든다.

"그것들은 작은 경험을 넓히는 것입니다."라고 그녀는 말합니다. **"작은 것을 정말 크게 만들면 느린 동작과 같은 정보와 시간이 느려집니다."**

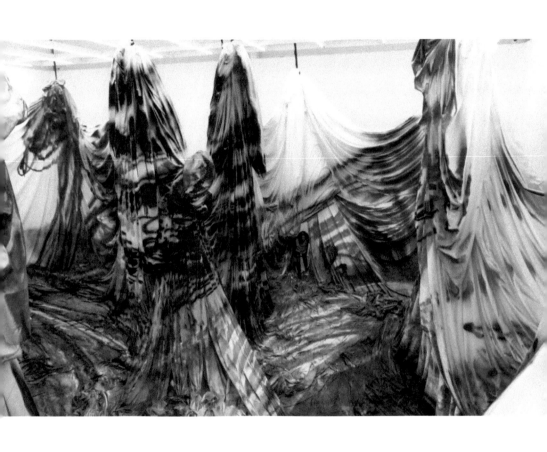

출처:Katharina Grosse  **2020 / Acrylic on Fabric / USA Baltimore Museum  BMA -**
Katharina Grosse.com

그로스는 그림을 바로 그 환경에 접목시키는 것이 빛과 색채의 총체적 시스템을 형성하여 2차원의 그림이 생성된다고 믿는다. MASS MOCA, One Floor Up More Highly(2010년)에서 그녀는 거대한 내부 공간을 들쭉날쭉한 스티로폼 블록과 사이키델릭으로 칠해진 흙과 자갈 더미로 가득 찬 화성 풍경으로 변화시켰다. 이탈리아 피렌체 빌라 로마나상 (1992년) 슈티풍 쿤스트폰즈, 독일 본 (1995년) Chinati Foundation의 아티스트 인 레지던스 프로그램,

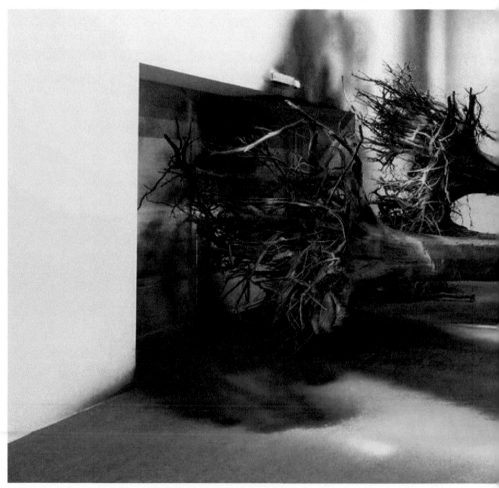

출처: Katharin Grosse Solo Show Artfacts

552

미국 TX (TX) (1999) 뉴질랜드 오클랜드 엘람 미술대학원 레지던스 (2001) 앤디 워홀 레지던시상, 미국 샌프란시스코, 헤들랜즈 재단 (2002) 프레드 틸러상, 베를린 (2003) 오스카-슐레머-어워드, 바덴-우어템베르크 시각예술 부문 최우수 국가상 (2014) 오토리첼쿤스트프리스 (2015)( Gagosian Gallery작가)

# 56. 우고 론디노네 Ugo Rondinone (1964 년

11 월 30 일 출생)은 스위스 태생의 예술가로 조각, 드로잉 및 페인팅 뿐만 아니라 사진, 건축, 비디오 및 사운드 설치와 같은 여러 가지 매체에 대한 숙달로 널리 알려져 있다. **납, 나무, 왁스, 청동, 스테인드 글라스, 잉크, 페인트, 토양 및 돌은 모두 예술가가 신체 언어와 말의 뉘앙스만큼 시간의 흐름에 민감한 작품에서 낭만주의 전통을 확장하기 위해 사용한 창의적인 무기고와 같은 도구다.**

론디노네는 1983년 취리히로 이주하여 헤르만 니취의 조수가 되었고, 1986년부터 1990년까지 빈의 앙게반테 쿤스트 대학교에서 공부하면서 예술가 브루노 지론콜리와 함께 공부했다..1997년, 그는 MoMA PS1의 국제 스튜디오 프로그램에 합격하여 뉴욕으로 이주하여 계속 거주하며 일하고 있다. 베니토 론디노네는 손으로 돌담을 쌓은 석공이었다. 그의 아버지의 양육은 Rondinone의 작업에 크게 기여했으며 돌에 대한 그의 광범위한 작업에 영향을 미쳤다.

론디노네는 작품을 끊임없이 재창조하는 표현 형태로 진화한다. 특정 맥락에서 Rondinone이 보여준 작품은 종종 "반대"에 관한 제안과 병치한다. 1990 년 풍경에 전념 한 두 번째 전시회는 흰색으로 칠해진 나무 칸막이로 만든 임시 벽 옆에 전시되었다. 갤러리 입구의 확장 인이 벽은 전시 시스템을 공간의 정면에서 격리시키고 "일상 생활"과 분리시켜 일종의 복도를 만들었으며, **영적이고 내성적인 묵상에 도움이 되는 제한된 물질은 풍경이 제안하는 세계와 자연에 대한 개방성과 강력한 대조를 이루고 있다**

554

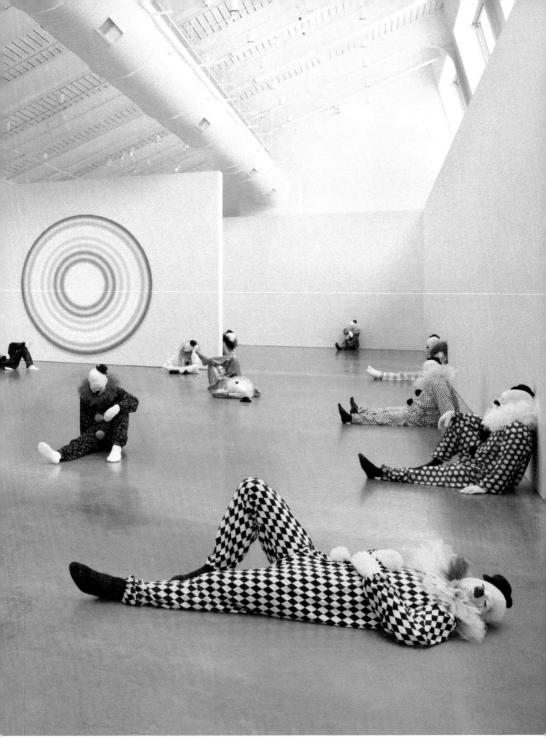

출처: Ugo Rondinone -The world just makes me laugh amazon.ca

# 57. 로버트 W 어윈 Rpbert Irwin (1928년 9월

12일 ~   )은 미국의 설치미술가이다. 그는 1950년대에 화가로서의 경력을 시작하였으나, 1960년대에 설치 작업으로 전환하여, 웨스트 코스트 **빛과 우주 운동의 미학과 개념 문제를 규정하는 데 도움을 준 선구자가 되었다.**

Irwin은 Getty Center(1992–98), Dia를 포함한 기관에서 55개 이상의 사이트별 프로젝트를 구상했다.비컨(1999-2003)과 텍사스주 마르파에 있는 차이나티 재단(2001-16). 로스앤젤레스 현대미술관은 1993년에 그의 작품에 대한 최초의 회고전을 열었고, 2008년에는 샌디에이고 현대미술관이 그의 경력 50년에 걸친 또 다른 작품을 선보였다. 어윈은 1976년 구겐하임 펠로우쉽, 1984년 3월 맥아더 펠로우쉽을 받았으며 2007년 미국 예술 및 문학 아카데미의 회원으로 선출되었다. 어윈은 1970년대에 형광등을 처음 사용했다. 현장 조건 설치 Exursus: 화가 요제프 앨버스와 그의 색채 관계 탐구에 대한 명상인 스퀘어3에 대한 오마주가 디아에서 열렸다. 1974년 뉴욕의 페이스 갤러리에 설치된 소프트 월을 위해 어윈은 직사각형 갤러리를 청소하고 페인트칠을 한 뒤 긴 벽의 18인치 앞에 얇고 반투명한 백색 극장 스크림을 매달아 한쪽 벽이 영구적으로 초점이 맞지 않는 것처럼 보이는 빈 방의 효과를 만들었다. 앨런 메모리얼 아트 뮤지엄의 입구 복도에 영구적인 벽 설치로, Untitled(1980년)의 치수는 바로 맞은편에 있는 깊숙이 설치된 창문들의 치수와 정확히 일치한다.

125주년을 기념하기 위해 인디애나폴리스 미술관은 어윈에게 **빛과 공간 III** (2008년)을 만들 것을 의뢰했고, 이로써 예술가의 영구적인 실내 설치를 한 최초의 미국 미술관이 되었다.

'빛과 우주 운동의 미학과 개념 문제를 규정하는 데 도움을
준 선구자'

출처: Robert Irwin ,Spruth Magers

# 58. 데이비드 알트메이드 David Altmejd

(1974년 ~ )는 캐나다의 조각가이다. 퀘벡주 몬트리올에서 태어난 알트메이드(Altmejd)는 퀘벡주 몬트리올 대학교에서 미술학 학사 학위를 받았다. Altmejd는 2001년 컬럼비아 대학교에서 미술 석사 과정을 마쳤다. Altmejd는 종종 **내부와 외부, 표면과 구조, 비유적 표현과 추상화의 구분을 흐리게 하는 고도로 세밀한 조각들을 만든다**..

 2011년, 캐나다 국립미술관, 오타와, 뉴뮤지엄, 솔로몬 R. 구겐하임 박물관 (2010). 그는 캐나다 현대 그룹 전시회 초기에, 몬트리올 뮤지엄 다트레알의 퀘벡 트리엔날레, 2008년 퀘벡 국립 예술 전시회에서 인테르스/인트루더스(Intruders/Intruders)에 참가했다.

 알트메이드의 조각품들은 시청자들에게 낙서 스타일의 별과 함께 잘 려진 **늑대인간 머리, 거울로 만든 탑, 플라스틱 꽃, 의상 보석과 같은 유기적인 무작위 사물의 혼합물을 그가 "상징적인 잠재력"과 "개방적인" 내러티브를 탑재한 조각 시스템을 위한 창조적인 도구로 제공한다.**

 늑대인간 두목은 그의 작품에 자주 등장하는데 현대 미술계에서 그들은 캐나다의 창조자이자 선견지명이 있는 사람처럼 인정받고 있다. 그의 예술의 중심이 된 예술가인 루이스 부르주아, 키키 스미스, 매슈 바니, 폴 매카시, 미니멀리즘 예술가 솔 르윗, 도널드 저드, 소설가 및 영화 제작자, 데이비드 크로넨베르크, 호르헤와 비슷한 문학적 인물들의 영감을 얻고 있다. 2007년 그는 베니스 비엔날레에서 캐나다 대표로 참가했다.

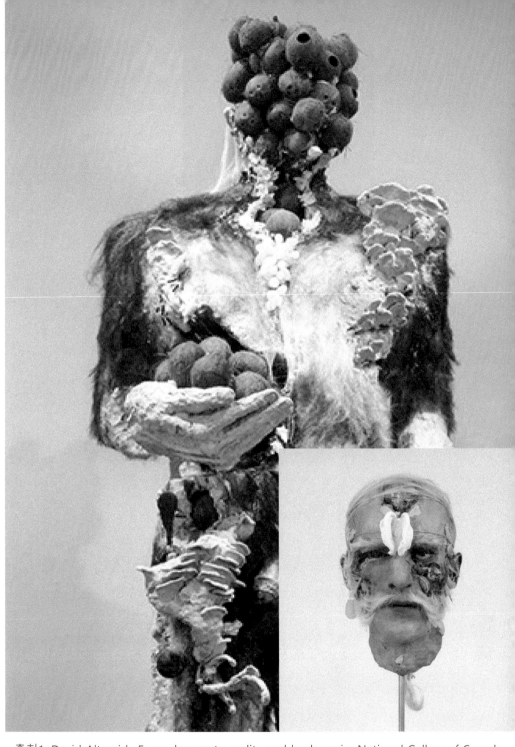

출처1; David Altmeid „From dreams to reality and back again ,National Gallery of Canada
출처2 :David Altmeid Seductive yet Repulsive Sculpture, Creative Boom

# 59.마크 퀸 Marc Quinn (1964년 1월 8일 ~    )은 영국의

시각 예술가이다. 퀸은 신체, 유전학, 정체성, 환경, 미디어 등의 주제를 통해 **"오늘날 세상에서 인간이 되는 것이 무엇인가"**를 탐구한다. 그의 작품은 혈액, 빵, 꽃에서부터 대리석, 스테인리스 스틸에 이르기까지 매우 다양한 재료를 사용해 왔다.. 퀸은 젊은 영국 예술가 운동의 중요한 일원이었다.

퀸의 악명 높은 냉동 자화상 시리즈인 Self (1991-현재)는 2009년 Fondation Beyeler에서 회고전의 대상이 되었다.. 퀸은 일찍이 아버지의 실험실에 있는 과학 기구, 특히 원자시계에 매료되었던 것을 회상한다. 그는 밀필드 (서머셋의 사립 기숙학교)를 다녔고, 케임브리지의 로빈슨 칼리지에서 역사와 미술사를 공부했다. 그는 1991년 조플링과 첫 전시회를 가졌으며, 9파인트짜리 작가의 피로 만든 냉동 자화상인 Self(1991)를 전시했다. 2013년 퀸은 제55회 베니스 비엔날레 미술을 위한 개인전을 베니스 폰다지오네 조르지오 시니에서 게르마노 셀란트가 큐레이팅한 개인전을 선보였다.

런던의 서머셋 하우스는 2015년 퀸의 최근 조각들을 중심으로 한 단독 전시를 선보였다. 2017년, 마크 퀸은 런던의 존 소안 경 미술관에서 주요 전시회를 열었다. 이 전시회는 현대 예술가, 디자이너, 건축가와의 새로운 시리즈 중 처음으로, 존 소네 경의 정신에서 영감을 받아 이 컬렉션을 혁신적인 방법으로 되살리려 했다. 퀸의 초기 연구는 부식성, 부패, 그리고 보존에 관한 문제에 관한 것이었다. 그는 빵조각(1988년), 셀프(1991년), 감성 디톡스(1995년), 정원(2000년), 존 설스턴의 DNA 초상(2001년) 등 빵, 혈액, 납, 꽃, **DNA 생산 조각과 설치 등 유기적이고 분해 가능한 물질을 실험했다.**

출처:Marc Quinn Self blood Sculpture 1991 Pinterest

# 60.루치오 폰타나 Lucio Fontana (1899년 ~

1968년)는 아르헨티나, 이탈리아의 화가, 조각가, 이론가이다. 그는 대부분 Spatialism( 공간주의)의 창시자로 알려져 있다. 그는 1927년 이탈리아로 돌아와 조각가 아돌포 와일드 밑에서 파우스토 멜로티와 함께 1928년부터 1930년까지 아카데미아 디 브레라에서 공부했다. 다음 10년 동안 그는 추상적이고 표현주의적인 화가들과 함께 작업 하면서 이탈리아와 프랑스를 여행했다.

1935년 그는 파리에서 추상-크레제이션 협회에 가입했고 1936년 부터 1949년까지 도자기와 청동으로 표현주의 조각들을 만들었다. 폰타나는 종종 자신의 캔버스 뒷면에 검은 거즈를 깔아놓곤 했는데, 이는 열린 컷 뒤에서 어둠이 빛나고 신비로운 착시감과 깊이가 생기 게 하기 위해서였다. 1949-50년에 시작된 그의 부시(구멍) 사이클에 서, 그는 **그림 뒤의 공간을 강조하기 위해 2차원의 막이 깨지면서 캔 버스의 표면에 구멍을 냈다. 1958년부터 그는 무광의 단색 표면을 만들어 화폭의 껍질을 벗겨내는 조각에 시청자들의 관심을 집중시켰 다.**

폰타나는 1959년에 여러 가지 조합이 가능한 요소를 가진 잘린 그 림을 전시했고, 1960년경, 폰타나는 그의 매우 개인적인 스타일을 특 징짓던 컷과 캔버스에 펑크들을 다시 만들기 시작했는데, 캔버스를 손과 붓으로 두껍게 칠하고 메스나 스탠리 나이프를 사용하여 그들 의 표면에 큰 균열을 만들었다. 폰타나는 전 세계적으로 그를 기리는 많은 전시회와 그의 마지막 백색 캔버스에서 성취된 순결의 아이디 어에 대한 그의 작품의 무대에 점점 더 관심을 갖게 되었다.

이러한 우려는 1966년 베니스 비엔날레에서 두드러졌는데, 그는 자신의 작품을 위한 환경을 설계했다. 1968년 카셀의 Documenta 에서, 그는 천장 및 바닥을 포함한 완전히 하얀 미로의 중심으로서 커다란 석고 슬래시를 위치시켰다.

출처:Lucio Fontana A visionary Artist Artsper Magazine

## 61. 조셉 코넬 Joseph Cornell (1903년 12월 24일 ~ 1972년 12월 29일)은 미국의 예술가이자 영화 제작자이다. 초현실주의자들의 영향을 받은 그는 전위적인 실험 영화 제작자이기도 했다. 그는 자신의 예술적 노력에 대해 독학했으며, 캐스팅오프와 버려진 공예품들을 통합한 자신만의 독창적인 스타일을 즉흥적으로 만들어냈다. 그는 대부분의 삶을 집에서 어머니와 장애인 동생을 돌보며 비교적 육체적으로 고립된 상태로 살았다.

코넬의 가장 특징적인 예술 작품은 발견된 물체로부터 만들어진 상자 모양의 조립품이다. 이것들은 보통 유리창으로 앞에 놓인 단순한 그림자 상자들로, 그는 **구성주의의 형식적 건축과 초현실주의의 생동감 넘치는 환상을 결합하는 방식**'으로 사진이나 빅토리아 시대의 벽돌 조각들을 배열했다. 유명한 메디치 슬롯 머신 박스와 같은 그의 많은 박스들은 상호 작용하며 처리되어야 한다. 뉴욕의 서점과 중고품 가게에 자주 드나들면서 한 때 아름답고 귀중한 물건의 조각에 매료되었다. 그의 상자들은 **비합리적인 연대의 초현실주의적인 사용과 그들의 매력을 향수의 환기시키는 것**에 의존했다. 코넬은 자신을 초현실주의자로 간주한 적이 없다; 비록 그는 막스 에른스트와 르네 마그리트와 같은 초현실주의자들의 작품과 기술에 감탄했지만, 초현실주의자들의 "흑마법"을 물리치고 자신의 예술로 백마법을 만들고 싶다고 주장하였다. 그는 예술에 대한 공식적인 교육을 받지 않았다. **마르셀 뒤샹과 존 케이지는 우연한 행동을 통해 예술가의 주관성을 없앤다.** 코넬에게는 그 반대로 **운에 복종하는 것은 자신과 강박관념을 드러내는 것이다.**

새들에게 사로잡힌 코넬은 다양한 새들의 다채로운 이미지들이 나무에 장착되고, 잘려나가고, 거친 흰 바탕에 배치되는 어바이얼리 시리즈를 만들었다.

출처: Joseph Cornell Seven Senses Art Openseea

# 62. 윌리 시베르 Willi Siber (1949-    )는 조각가이자 화

가이다. 이 독일 예술가는 강철, 나무, 에폭시 등으로 작품을 만들어 조
각과 그림 사이의 선을 흐리게 한다. 그의 예술 작품은 오랫동안 그림
과 조각의 경계를 넘어섰기 때문에 특정한 장르에 배정될 수 없다. 그
것은 예술가가 말하는 "변신" 또는 조각 그림 물체에 접근한다. 한편으
로, 예술가의 작품은 고전적인 문제를 해결한다.

그들은 **혁신적이고 창조적인 접근법으로 관람자들을 전통으로부터
해방시킨다.** Willi Siber는 색, 그림자, 빛의 독특한 풍경을 만든다. 화
가, 조각가, 그리고 사물 예술가가 되는 그의 초점은 나무와 금속에 있
으며, 종종 훌륭한 마무리로 코팅되어 있다. 그의 작품들은 꼼꼼하게
구성되었지만 장난기 넘치고 색채의 사용에 있어서 끝없이 매혹적이
다. 구부러지고 접힌 쇠파이프 조각들은 Willi Siber의 예술은 **원근을
떠나, 존재하며, 무형의 동시에 작용한다. 감각적 지각, 시각적, 힙합적
시각, 형태, 표면, 물질, 공간에서의 경험의 기초가 그의 모든 예술작
품의 기초를 형성한다.** 그가 어떤 매체를 사용하던 간에, 그의 그림, 나
무 조각, 벽과 바닥 물체에 대해 그는 항상 다양한 종류의 **회화적 질서
원칙을 적용하면서 동시에 그것들을 분해**합니다.

무게와 가벼움, 밀도 및 분해, 공간 깊이 및 표면 농도의 영향은 우리
의 시각 경험의 확실성에 의문을 제기하는 자극적인 형태 및 표면 처
리를 중심으로 한다. 건축적 맥락에서 그의 작품들은 공간과 관련된
성격을 발전시킨다. 위치 별 상황에 민감한 감각을 가지고 Willi Siber
는 주변 환경에 따라 그들의 건축 환경의 외관에 영향을 주고 변형하
는 공간 설치를 설계한다.

출처: Willi Siber Mutual Art

## 63. 웨이드 가이턴 Wade Guyton (1972년 ~ )은

미국의 화가이다. 가이튼은 1972년 인디애나주 해먼드에서 태어나 테네시주 레이크시티의 작은 마을에서 자랐다. 가이튼은 1995년 테네시 대학교 녹스빌에서 BA를 받았다. 그는 1996년에 뉴욕으로 이사했다. 트와이스는 휘트니 인디펜던트 스터디 프로그램 입학을 거부했고, 1996년부터 1998년까지 헌터 칼리지의 MFA 프로그램에 다녔다.

헌터 칼리지의 학생일 때, 가이튼은 그의 선생님들 중에서 로버트 모리스의 수를 세었다. 가이튼은 처음에 세인트루이스에 취직했다. 첼시측은 경비원으로서 다이아가 2004년 첼시 작업실을 폐쇄했을 때, 그의 퇴직금으로 그가 다른 직업을 찾지 않고 이스트 빌리지 공간과 아파트를 계속 임대할 수 있게 했다. 그는 2004년 현대 예술 기부를 위한 재단상을 수상하였다. 2003년경 가이튼의 초기 "그림"은 찢어진 책 페이지 위에 검은색 X로 가득 차 있다. 검정색과 X라는 글자는 상징적인 모티브가 되었다. 그가 사용한 도구는 Epson Stylus Pro 9600 잉크젯 프린터를 이용, 대형 인쇄를 하고 컴퓨터를 사용하여 작업하고 그림을 생산한다. 2005년부터 캔버스 작업을 해왔다. 최근에 그는 엡손 잉크젯 프린터와 평판 스캐너를 그림도구로 사용하고 있고, 심지어 조각과 같은 작품을 만드는 도구로 사용하고 있다.

2009년, 가이튼은 Birnbaum의 초청을 받아 베니스 비엔날레에 참가했으며, 2012년 휘트니 미술관에서 회고전을 위해 가이튼은 1960년대 마르셀 브루어가 건물을 위해 만든 임시 칸막이에 영감을 받아 벽을 만들었다.

출처; Wade Guyton Untitled 2010 Wikiart.org

# 64. 글렌 브라운 Glenn Brown CBE (1966년

~      )는 영국의 예술가이다. 1985년~1988년 배스 예술 디자인 대학에서 미술학 석사학위를 받았으며, 1990년~1992년 골드스미스 대학에서 미술학 석사학위를 받았다. 글렌 브라운은 다른 아티스트의 작품을 복제한 것으로 시작하여 색, 위치, 방향, 높이와 너비 관계, 분위기 또는 크기를 변경하여 적절한 이미지를 변환한다.

그의 작품은 수많은 개인전시의 주제가 되었다. 런던, 서펜타인 갤러리 (2004년) 영국 테이트 리버풀 (2009년) 네덜란드(2014) 빈센트 반 고흐, 프랑스 (2016) 현대 예술 센터, 런던 대영박물관 (2018) 및 사치 갤러리 (The Saatchi Gallery, 2015), 이탈리아관 베니스 비엔날레(2003년) 로스앤젤레스 현대미술관(2005년) 구겐하임박물관, 등에서 전시했다. 2000년에는 터너상 후보에 올랐다. 토니 로버츠가 1973년 제작한 공상과학 일러스트 '더블 스타(Double Star)'를 가까이에서 그린 그림이어서 터너상을 위한 테이트 브리튼 전시를 두고 논란이 일기도 했다. 브라운은 바젤리츠와 같은 살아있는 작업 예술가들과 디에고 벨라스케스, 렘브란트, 장-호노레 프라고나드, 존 마르틴, 구스타브와 같은 역사 화가들의 그림을 적절히 묘사한다. 살바도르 달리 그는 작품이 적절한 작가들이 항상 동의하는 것은 아니지만, 다른 작가들의 여러 작품들의 **'변형과 결합'**이라고 주장한다. 포토샵과 같은 프로그램으로 이미지를 스캔하고 변경함으로써, 브라운은 자신의 특정한 필요에 따라 이미지를 장난스럽게 변경한다. 다른 이미지에 기초하여 이미지를 왜곡, 늘리거나 당기고 뒤집고 색을 바꾼다.

**"나는 오히려 프랑켄슈타인 박사와 같다"**며 **"다른 화가의 작품에서 남은 부분이나 죽은 부분으로 그림을 그리는 것"**이라고 말했다.

출처: Glenn Brown- Life on the moon 2016 Oil on panel 100X78.5cm Pinterest

# 65. 하인츠 맥 Heinz Mack ( 1931년 ~      )은 독일

의 예술가이다. 1957년 **오토 피엔과 함께 ZERO 운동을** 창설하였다.
그는 1964년과 1977년에 다큐멘터리에서 작품을 전시했고 1970년 베
니스 비엔날레에서 독일 대표로 참가했다. 그는 예술, 미술운동에 대
한 공헌으로 가장 잘 알려져 있다.

　하인츠 맥은 1931년 독일의 작은 마을에서 태어났다. 1950년과 1956
년 사이에 그는 쿤스타카데미 뒤셀도르프에서 공부했다. 1957년 오토
피엔과 함께 뒤셀도르프의 스튜디오에서 저녁 전시회인 아베다우스텔
룽겐(Abendaus tellungen)을 시작했다. 이 시리즈는 **그룹 ZERO(맥, 파
인, 귄터 우에커를 핵으로 함)의 형성**과 국제적인 **ZERO 운동을** 위한
초기 사건이다. ZERO 운동의 참가자 중에는 이브 클라인, 루시오 폰타
나, 피에로 만조니, 장 팅겔리 등이 있었다. 1960년대 초에 맥은 뒤셀
도르프에서 미술 교사로 고트하르트 그라우브너와 함께 작업했다.
1964년 맥, 피엔, 우에커는 카셀에 있는 1964년 다큐멘터리에서
"ZERO Lichtraum (Hommage á Lucio Fontana)"을 편집했다. 1964년
부터 1966년까지 맥은 뉴욕에서 살았고 그곳에서 1966년 하워드 와이
즈 갤러리가 단독 전시회를 열었다. 비록 그의 미니멀한 야외 조각으
로 알려져 있지만, 맥은 정적이고 운동적인 작은 작품들도 제작했다.

　1991년부터 그는 밝은 색채의 추상화도 아크릴로 제작하고 있다.
1970년 맥은 일본 오사카에 초빙교수로 초빙되었다. 같은 해 그는
1970년 베니스 비엔날레에서 독일 대표로 참가했다.

출처 : Heinz Mack Silverrelief 1965

## 66. 프랜시스 베이컨Francis Bacon (1909년 ~ 1992년)은 아일랜드 태생의 영국 화가이다.

인간의 형태에 초점을 맞추어, 그의 작품은 십자가, 교황의 초상화, 자화상, 그리고 가까운 친구들의 초상화를 포함, 추상화된 인물들은 때때로 기하학적인 구조에 고립되어 보이기도 하다. 그의 작품은 다양한 분류를 거부하면서, 베이컨은 그가 **"사실의 잔인성"**을 표현하기 위해 노력했다고 주장했다.

그는 독특한 스타일로 현대 미술의 거장 중의 한 사람으로 명성을 쌓았다. 1960년대 중반부터 그는 주로 친구나 술친구들의 초상화를 제작했는데, 이 초상화들은 싱글, 딕티크, 트리티크 패널이었다. 1971년 그의 연인인 조지 다이어가 자살한 후 그의 예술은 더욱 더 침침하고 내성적이며 시간과 죽음의 흐름에 몰두하게 되었다. 그의 실존주의와 암울한 전망에도 불구하고, 베이컨은 카리스마 있고, 명쾌하게 잘 읽혀졌다.

그는 런던 소호에서 루시안 프로이트를 포함한 같은 생각을 가진 친구들과 함께 먹고 마시고 도박을 하며 중년을 보냈다. 그가 죽은 이후, 베이컨의 명성은 꾸준히 높아졌고, 그의 작품은 미술 시장에서 가장 호평을 받고, 비싸게 그리고 인기가 있는 작품 중 하나이다. 1990년대 후반에는 1950년대 초반의 교황과 1960년대 초상화를 포함하여 이전에 파괴되었다고 여겨졌던 많은 주요 작품들이 경매에서 기록적인 가격을 책정하기 위해 다시 등장했다. 1960년대 중반 베이컨의 작품이 초기 그림의 극단적인 주제에서 친구들의 초상화로 옮겨가면서 지배적인 존재가 되었다.

베이컨의 그림은 다이어의 육체적인 면을 강조하지만 독특하고 부드럽다. 1989년까지 베이컨은 소더비에서 6백만 달러가 넘는 가격에 팔린 그의 여행용 요정들 중 하나를 본 후 가장 비싼 살아있는 예술가가 되었다. 2007년, 여배우 소피아 로렌은 그녀의 남편 카를로 폰티의 크리스티 경매에서 초상화에 대한 연구작품을 위탁하였다. 당시 최고가인 1,420만 파운드에 낙찰되었다. 이후 2008년까지 경매에서 전후의 예술 작품에 대한 최고가 지불되었다. 2013년 11월 13일, 루시안 프로이트의 3개 스터디는 크리스티 뉴욕에서 1억 4,240만 달러에 낙찰되어 트립티크와 1976년 경매가를 모두 능가했다.

# 67.사라 스제 Sarah Sze (1969년 ~   )는 Sze는 1969

년 보스턴에서 태어났다. 1991년 예일대에서 건축 및 회화 학사, 1997년 뉴욕 시각예술학교에서 MFA를 받았다. 그녀는 **멀티미디어 풍경을 창조하기 위해 일상적인 물건을 사용하는 조각과 설치 작품 으로 유명한 현대 미술가이다.**

Sze의 연구는 일상적인 재료를 사용하는 현대 생활에서 기술과 정보의 역할을 탐구한다. 모더니즘 전통에서 비롯된 Sze의 작품은 종종 현수막에 걸린 물체를 나타내기도 한다. Sze는 뉴욕에 살고 있 으며 컬럼비아 대학교의 시각 예술 교수이다.  Sze는 스스로 발견한 오브제의 모더니즘 전통에서 파생되어 대규모 설치작품을 한다. 그 녀는 관람자의 상호작용에 따라 형태가 변하는 복잡한 별자리를 만 들기 위해 끈, Q-팁, 사진, 와이어와 같은 일상적인 아이템을 사용 한다. 재료를 선택할 때 Sze는 **가치 획득을 위한 탐색, 즉 어떤 가치 를 가지고 있는지, 어떤 가치를 어떻게 획득하는지에 초점을 맞춘 다.** 큐레이터 Okwui Enwezor와의 인터뷰에서, Sze는 그녀의 개념 화 과정 동안 "사람들이 어떻게 접근하고, 느리게 하고, 멈추고 하 는 예술에 대해 인식하는지에 대해 생각하면서 정보의 쇠퇴와 흐름 을 만들기 위해 경험을 조정하는 것"이라고 설명했다.**"2013년 베니 스 비엔날레에서 미국을 대표하였고, 2003년 맥아더 펠로우쉽을 수상하였다.** 그녀의 작품은 휘트니 비엔날레(2000년), 카네기 인터 내셔널(1999년), 베를린(1998년), 광저우(2015년), 리버풀(2008년), 리옹(2009년), 상파울루(2002년), 베네치아(1999년, 2013년, 2015년) 등 여러 국제 비엔날레에 출연했다

. 2020년에 라과디아 공항에 영구 설치물인 Shorther than the Day를 공개했다. Sze의 작품은 부분적으로 입체파, 러시아의 구조주의, 그리고 미래주의자들에 대한 존경에 의해 영향을 받았다. 특히 "순간의 속도와 강도와 고요함의 불가능성을 묘사하려는 그녀의 시도"가 있다."

"사라스제의 작품은 유한한 기하학적 구조, 형태, 내용물과 관련이 있는 견고한 형태로서 조각의 바로 그 재료와 구조에 도전하는 것이다."

출처:Sarah Sze Fixed Points Finding a home Mudam

# 68.앤 트루이트 Anne Truitt ( 1921년 3월 16일 ~

2004년 12월 23일)는 미국의 조각가이다. 그녀는 1960년대 후반 대규모 미니멀리스트 조각으로 잘 알려졌으며, 동시대 사람들과는 달리, 그녀는 손으로 직접 조각품을 만들어, 산업적인 제작과정을 회피했다. 그녀는 1943년에 심리학 학위를 받고 브린 마어 대학을 졸업했다. 그녀는 예일대 심리학과 박사과정 제의를 거절하고 보스턴 매사추세츠 종합병원 정신과 병동에서 잠시 간호사로 일했다.. 그녀의 작업은 **"경험적 인식의 직접적인 결과"**를 반영하고 있다.

첫 번째는 특정 이미지를 본떠 만든 울타리 대신 그녀가 본 모든 울타리 아이디어에 대한 투과 가능한 기억이다. 그녀를 미니멀리즘의 발전에 중요하게 만든 조각품들은 공격적으로 평이하고 종종 큰 그림으로 칠해진 구조들이었다. 나무로 제작되고 아크릴의 단색 층으로 칠해진 그것들은 종종 날렵하고 직사각형 기둥이나 기둥을 닮았다. 그녀는 나무를 액자를 하기 위해 제소를 바르고, 그리고 나서 40코트의 아크릴 페인트를 칠하고, 수평과 수직을 번갈아 붓질을 하며 층간 샌딩 작업을 한다. 그는 붓의 흔적을 없애려고 애썼고, 바르는 사이에 페인트의 각 층을 샌딩하여 완벽하게 완성된 색 평면을 만들었다. 페인트 층은 가시적인 깊이의 표면을 형성한다. 또한 페인트의 눈에 띄는 표면은 환경의 위도와 경도를 반영하는 수직과 수평의 페인트 획을 번갈아 칠하는 그의 항상 존재하는 지리적 감각을 전달한다.

그녀의 작업과정은 **"직관의 즉흥성, 사전 조작의 제거, 그리고 수작업의 친밀함을 결합했다"**

출처:Anne Truitt 7235-morning-choice Saint Louis Art Museum

# 69. 얀 디베츠 Jan Dibbetts (1941년 ~      )는 네덜

란드의 작가이다. 그의 작품은 수학의 영향을 받았으며 주로 사진 작업을 한다. 1965년 암스테르담의 갤러리 845에서, 1967년에 회화를 포기했다. 같은 시기에, 그는 런던을 방문했고 리차드 롱과 다른 예술가들이 랜드 아트와 만나 함께 작업을 했다. 그는 암스테르담으로 돌아와 자신의 작품에 육상 예술에 기초한 이론을 접목시켰고, 사진을 "**관시적 교정**"과 함께 **"한 축을 이용 카메라를 돌려 자연과 시원한 기하학적 디자인의 대화"로 사용**하기 시작했다.

1972년 베니스 비엔날레의 네덜란드 전시관에서 그의 작품은 국제적인 명성을 얻었다. 1967년, 디베츠는 진정한 예술적 표현 수단으로 컬러 사진을 사용한 최초의 예술가 중 하나였다. Dibbets의 초기 탐험의 주요 구성 요소는 여러 장의 풍경과 바다 경관의 사진 이미지를 함께 사용하여 환상적 '지평선'을 만들었다. 그의 국제적인 명성은 1972년 베니스 비엔날레의 네덜란드 관과 1972년, 1977년, 1988년 카셀의 도큐먼트에서 확립되었다..

더 최근에 디베츠는 2016년 봄 파리 모데네 미술관에서 판도라의 상자: 잔 디베츠 포토그래피(Jan Dibbets on Another Photography)를 큐레이팅 했다. 디브베츠가 최초로 큐레이팅한 이번 전시회는 다큐멘터리와 예술 모두 사진 역사를 혁신적이고 사고적으로 재해석한 작품들을 선보였다.

중요한 획기적인 작품들은 포르토 박물관, 독일의 햄버거 쿤스할레 박물관, 네덜란드의 스테델리크 미술관, 리버풀, 런던 워커 미술관, 뉴욕 현대 미술관, 뉴욕 구겐하임 박물관. 등 전 세계의 주요 공공 컬렉션에 소장되어 있다.

'커매라의 앵글로 기하학적 디자인과의 대화'

출처: Jan Dibbets ,Marco Brianza Another photography

# 70.조셉 코수트 Joseph Kosuth (1945년 1월 31일
~ ) 뉴욕과 런던에 살고 있다. 조지프 코수트는 1955년부터 1962년까지 톨레도 미술관 디자인 학교에 다녔고 벨기에 화가 라인 블룸 드레이퍼 밑에서 개인적으로 공부했다. 1965년 뉴욕으로 건너가 1967년까지 시각예술학교에 다녔다. 1971년부터 그는 스탠리 다이아몬드와 밥 숄티와 함께 뉴욕주 뉴 스쿨에서 인류학과 철학을 공부했다. 후에 개념 미술 운동으로 확인되는 미술가들과 산문화하고 조직화하였고 그의 예술, 글쓰기, 그리고 정리를 통해, 그는 언어와 문맥에 관련된 아이디어 형성의 변증법적 과정에 대한 그의 관심을 강조했다.

그는 예술이 그의 표현대로 **"형태와 색채에 대한 질문이 아니라 의미 있는 생산의 하나"**라는 개념을 도입했다. 그의 글은 모더니즘에 대한 재해석을 시작하여 마르셀 뒤샹의 중요성에 대한 대대적인 재평가를 시작했다. Kosuth는 그의 작품, 글쓰기, 전시, 전시를 계속했고 1960년대 중반 이후 사진을 기반한 전략적 작품뿐만 아니라 언어 기반 작품과 설치 예술의 선구자 적절한 중 한 명으로 빠르게 인정받았다. 코수트는 35년 가까이 미술과 언어의 관계에 대한 조사를 진행하면서 유럽, 미주, 극동 전역에 설치, 박물관 전시, 공공 위원회, 출판물 등 5개의 도큐멘타, 4개의 베니스 비엔날레에 참가했다.

1989년, Peter Pakesch와 함께 The Foundation for Arts를 비엔나 지그문트 프로이트 박물관을 설립하였다. 이 재단은 지그문트 프로이트 사망 50주년을 맞아 설립됐으며, 코수트는 1960년대 중반에 등장하기 시작한 개념 예술가들의 광범위한 세대에 속하며, 개인적인 감정의 예술을 벗겨내고, 거의 순수한 정보나 아이디어를 줄이고 예술 대상을 크게 축소시켰다.

582

'그는 언어와 문맥에 관련된 아이디어 형성의 변증법적 과정에 대한 그의 관심을 강조했다. '

출처: Joseph_Kosuth, Neon_(1965) Wikimedia Commons

출처: Joseph Kosuth ,One and Three chair MoMA

# 71.데미안 스티븐 허스트(Damien Steven

**Hirst**, 1965년 6월 7일 ~ )는 잉글랜드의 예술가, 기업가이다. 허스트는 브리스톨에서 데미안 스티븐 브레넌으로 태어나 리즈에서 자랐다. 그의 어머니는 허스트가 두 살 때 의붓아버지와 결혼했고, 그 부부는 10년 후에 이혼했다. 보도에 따르면 그의 의붓아버지는 자동차 정비공이었다. 아일랜드 가톨릭 신자 출신인 허스트의 어머니는 시민 자문국에서 일했으며, 허스트가 어렸을 때 아들을 통제하지 못했다고 진술했다. 그는 가게 물건을 훔친 죄로 두 차례에 걸쳐 체포되었다.

그는 1990년대 영국의 미술계를 주름잡았던 젊은 영국 예술가들 중한 명이다. 보도에 따르면 그는 2020년 선데이 타임즈 리치 리스트에서 3억 8천 4백만 달러의 재산을 가진 영국에서 가장 부유한 예술가라고 한다. 1990년대에 그의 경력은 수집가 샤를 사치와 밀접하게 연관되어 있었지만, 2003년에 마찰이 증가하여 관계가 끝났다. 죽음은 허스트의 작품의 중심 주제이다.

그는 죽은 동물들(상어, 양, 소 등)을 포름알데히드로 해부해 놓은 일련의 예술 작품으로 유명해졌다. 그 중 가장 잘 알려진 것은 "The Physical Impossibility of Death in the Mind of Someone Living"으로, 14피트(4.3m) 길이의 호랑이 상어가 투명 진열장에서 포름알데히드에 담그고 있었다. 2008년 9월 허스트는 소더비 경매에서 "Beautiful Inside My Head Forever"라는 완전한 쇼를 팔고 그의 오랜 화랑들을 우회함으로써 살아있는 예술가로서는 전례 없는 움직임을 보였다.

출처: Damien hirst circles pin painting rago_auction

그는 처음 지원했을 때 제이콥 크레이머 대학에 입학을 거절당했지만, 그 후 재단 졸업장 과정에 성공적으로 지원하면서 예술 학교에 다녔다. 그는 런던 건축 현장에서 2년 동안 일했고, 골드스미스 칼리지(1986-89)에서 파인 아트를 공부했지만, 처음 지원했을 때는 거절당했다.

2007년에 허스트는 골드스미스의 수석 교사인 마이클 크레이그 마틴에 의하면 "이 작품은 가장 위대한 개념 조각 작품이라고 생각한다. 이 예술작품은 포름알데히드에 매달린 커다란 호랑이 상어를 특징으로 합니다." 상어가 떠 있는 탱크는 컨테이너가 세 개의 분리된 부분처럼 보여 동물이 세 조각으로 쪼개지는 듯한 착각을 일으킨다. 이 작업은 1991년에 만들어졌고, 그 이후로 상어를 보존하는 포름알데히드가 서서히 동물의 몸을 먹어 치웠는데 허스트는 상어를 둘러싼 포름알데히드가 죽음과 부패의 과정이라고 말한다. 사람들은 항상 돈이 예술을 어떻게든 더럽힌다고 걱정하지만, **나는 항상 반 고흐 같은 사람들이 돈을 벌지 못한다는 것이 역겹다고 생각했다**. 예술이 돈보다 우선하도록 하는 것이 중요하다. 대부분의 사람들은 당신이 어떻게 해서든 당신의 진실성을 잃는다고 걱정한다. 프랭크는 오래 전에 나에게 말했다: "항상 돈이 예술을 쫓는데 사용하는 것이 아니라 예술을 쫓는데 사용하는지 확인해야 합니다." 그리고 저는 그것이 사실이라고 생각합니다. 그는 마케팅의 귀재이며 최근 Block Chain 을 이용한 암호화폐 사업에서 에디션작품을 판매하면서 또다시 이슈의 한복판에 서 있다. 최근 Block cjhain의 가상화폐를 이용한 에디션 작품 판매가 수 백억의 큰 호황을 누리고 있다.

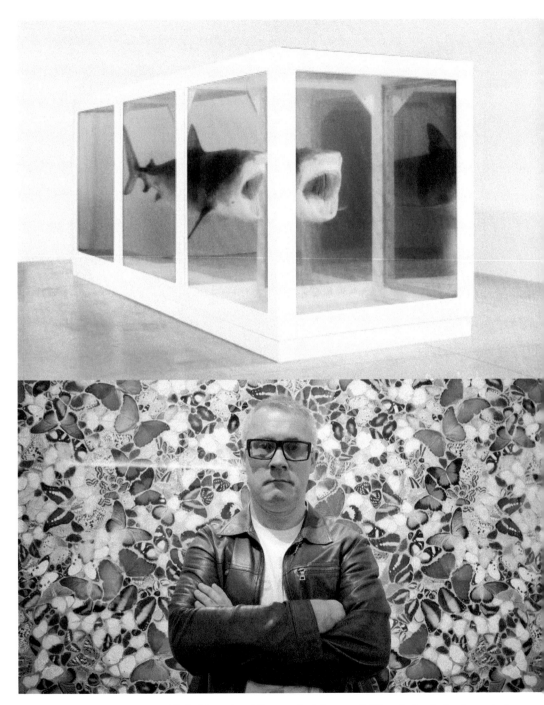

출처:1.Damien Hirst pysical-impossibility-of-death-in-the-mind-
2.Damien Hirst  portrait ,  Maddox Gallery

# 72.트레이시 에민 Tracey Emin, CBE, 1963년 7

월 ~    )1987년, 에민은 영국 왕립 미술대학에서 공부하기 위해 런던으로 이주했고, 1989년 미술학 석사 학위를 받았다. 졸업 후, 그녀는 두 번의 외상성 낙태를 겪었고, 그러한 경험으로 인해 그녀는 대학원에서 그녀가 제작한 모든 예술을 파괴했고, 후에 그 시기를 "감정적인 자살"로 묘사했다. 자전적이고 전문적인 예술품으로 유명한 영국의 화가이다. 에민은 그림, 그림, 조각, 영화, 사진, 네온 텍스트, 바느질 응용 프로그램을 포함한 다양한 매체에서 작품을 제작한다. 한 때 1980년대 젊은 영국 예술가들의 "유아들의 끔찍한"이었던 트레이시 에민은 현재 왕립대 학술가가 되었다.

그녀는 영국 텔레비전의 "그림의 죽음"이라는 생방송 토론 프로그램에서 술에 취한 상태에서 반복적으로 욕을 하면서 언론의 상당한 노출을 얻었다. 그녀는 터너상 후보에 올랐고, 이미 만들어진 '내 침대'를 전시했는데, 그녀는 심각한 감정적 시련의 위기를 겪으면서 몇 주 동안 술을 마시고, 담배를 피우고, 밥을 먹고, 잠을 자고, 성교하는 데 시간을 보냈다. 이 작품은 사용된 콘돔과 피로 얼룩진 속옷이 특징이었다. 1990년대 중반, 에민은 초기 친구이자 협력자였던 데미안 허스트와 모던 메디컬과 갬블러와 같은 영국의 주요 전시들을 공동 큐레이션한 칼 프리드먼과 관계를 맺었다.. 침대 시트의 노란색 얼룩, 콘돔, 빈 담배 봉지, 월경 얼룩이 묻어 있는 니커 한 쌍 등 외관상 하찮고 비위생적일 수 있는 물건들을 전시공간에 설치한다는 문제로 언론의 관심이 상당했다. 이 침대는 그녀가 인간 관계상의 어려움으로 인해 자살할 것을 느끼며 며칠 동안 그 안에 머물렀을 때의 모습 그대로 제시되었다

2006년 8월, 영국 의회는 2007년 제52회 베니스 비엔날레에서 영국
관을 위한 흥미롭고 과거의 작품들을 전시하기 위해 에민을 선택했다
고 발표했다.

## '감정적인 자살'

**If I hadn't made art, I would be dead by now**

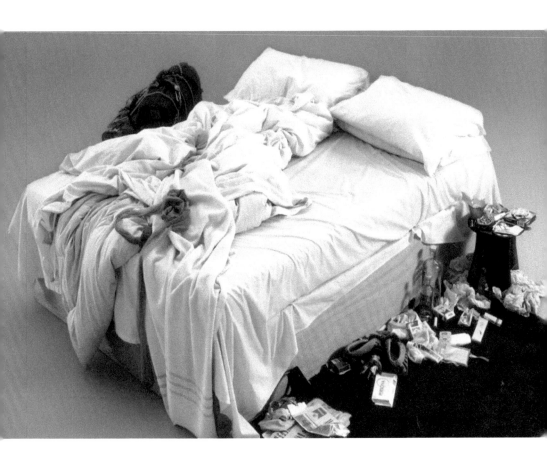

출처:Tracey Emin's bed Artsper Magazine

# 73. 도널드 클라렌스 저드 Donald

**Clarence Judd,** (1928년 6월 3일 ~ 1994년 2월 12일)는 미국의 예술가이다. 그의 연구에서, 저드는 구성된 대상과 그것에 의해 만들어진 공간에 대한 자율성과 명확성을 추구했고, 궁극적으로 구성 계층 구조 없이 엄격하게 민주적인 표현을 달성했다. 그럼에도 불구하고, 그는 일반적으로 "소수주의"의 국제적 지수로 여겨지고 있으며, "특정 개체"(1964)와 같은 중요한 글을 통해 가장 중요한 이론가로 여겨진다.

Judd는 예술연감 8에서 미니멀리즘에 대한 그의 비정통적인 인식을 표현한다; "새로운 3차원 작업은 운동, 학교, 그리고 스타일을 구성하지 않습니다. 공통적인 측면은 운동을 정의하기에는 너무 일반적이고 너무 적은 공통적이지 않다. 차이점은 더 큰 저드가 미주리주 엑셀시오르 스프링스에서 태어났다는 것이다.그는 1946년부터 1947년까지 공병으로 복무했고, 1948년 윌리엄 앤 메리 대학에서 공부를 시작했으며, 이후 컬럼비아 종합대학으로 편입했다. 컬럼비아 대학교에서 철학 학사 학위를 받았으며 루돌프 비트카워와 마이어 샤피로 밑에서 미술사 석사 과정을 밟았다. 1959년에서 1965년 사이에 그는 미국의 주요 미술 잡지에 대한 미술비평을 쓰면서 자신을 지지했다. 1968년 저드는 니콜라스 와이트가 1870년에 설계한 5층짜리 주철 건물을 101 스프링 스트리트(Spring Street)에 7만 달러 이하로 매입했디. 이후 25년 동안, 저드는 건물 바닥을 층별로 개소 작품을 설치하기도 했다.

# Object in Specialty- 특수한 대상

'도널드 저드는 구성된 대상과 그것에 의해 만들어진 공간에 대한 자율성과 명확성을 추구했고, 궁극적으로 구성 계층 구조 없이 엄격하게 민주적인 표현을 달성했다'

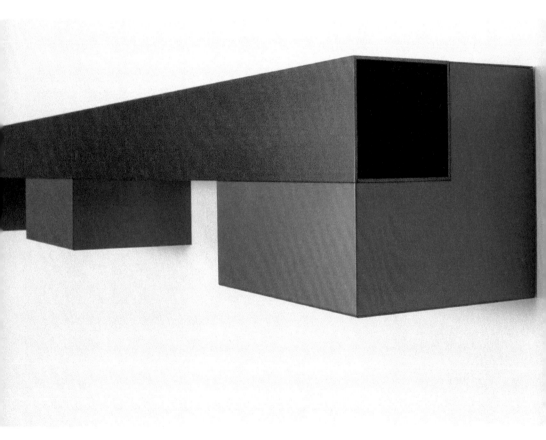

출처: Donal Judd - vulture Newyork  알렉스마크스 1980

1940년대 후반, 도널드 저드는 화가로서 연습을 시작했다. 1957년 뉴욕의 파노라 갤러리에서 그의 첫 번째 표현주의 그림 개인전이 열렸다. 1950년대 중반부터 1961년까지, 목각의 매체를 탐구하기 시작하면서, 저드는 점점 더 추상적인 이미지들로 옮겨갔고, 처음에는 유기적인 둥근 모양을 조각했고, 그 다음에는 직선과 각도의 공들인 장인정신으로 나아갔다. 그의 예술적 스타일은 곧 환상적 매체에서 벗어나 작품의 중심인 건축물을 받아들였다. 그는 1963년 그린 갤러리, 마침내 그가 보여줄 가치가 있다고 생각했던 작품 전시회가 열릴 때까지 다른 한 사람을 보여주지 않을 것이다. Judd는 또한 가구, 디자인, 건축과 함께 일했다. 그는 1993년에 쓴 글에서 자신의 디자인 실습을 그의 예술 작품과 구별하기 위해 노력했다.

그의 산출물의 대부분은 공간과 공간의 사용을 탐구하기 위해 단순하고, 종종 반복되는 형태를 사용한 자유로운 "특정 객체" (1965년 예술 연감 8에 출판된 그의 주요 에세이의 이름)에서 나왔다. 금속, 공업용 합판, 콘크리트, 색소침착 플렉시글라스와 같은 보잘것없는 재료들이 그의 경력의 주식이 되었다. 저드의 1층 박스 구조는 1964년에 만들어졌고, 플렉시글라스를 사용한 1층 박스는 1년 후에 만들어졌다. 1964년 그는 벽걸이형 조각에 대한 작업을 시작했으며, 1964년 속이 빈 파이프를 단단한 나무 블록으로 만드는 무제 마룻바닥 조각의 개발로 이 작품들의 곡면 진행 형식을 처음 개발하였다.

예술의 구성과 규모는 가구와 건축으로 바꿀 수 없다. 예술의 의도는
기능적이어야 하는 후자의 것과는 다르다. 의자나 건물이 기능하지
않으면 예술로만 보인다면 우스꽝스러운 일이다. 의자의 예술은 예
술과 닮은 것이 아니라 의자로서의 합리성, 유용성, 규모 등이 있다.
예술 작품은 그 자체로 존재하고, 의자는 그 자체로 존재한다

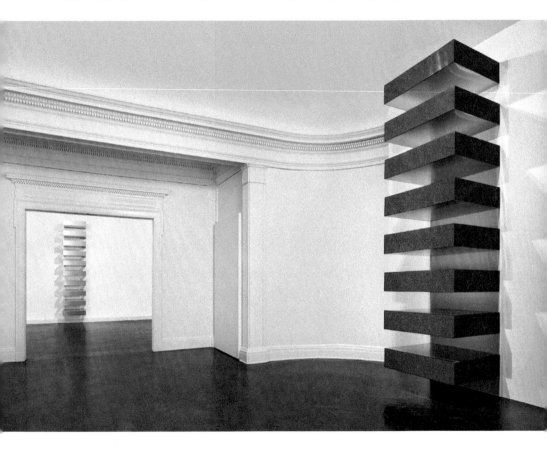

출처: Donald Judd GALLERIES1-superJumbo

## 74. 앤디 워홀(Andy Warhol, 1928년 8월 6일 ~ 1987년 2월 22일)은 미술작가며 미국의 영화 감독이다. 그의 작품은 1960년대까지 번성했던 예술적 표현, 광고, 연예인 문화의 관계를 탐구하며 회화, 실크스크린, 사진, 영화, 조각 등 다양한 매체를 아우른다. 그의 가장 잘 알려진 작품들 중 일부는 실크스크린 그림인 캠벨 수프 캔(1962년)과 마릴린 딥티치(1962년), 실험 영화인 엠파이어(1964년)등 알려진 멀티미디어 사건들을 포함한다.

피츠버그에서 태어나고 자란 워홀은 처음에는 상업적인 일러스트레이터로서 성공적인 경력을 추구했다. 1950년대 말 몇몇 갤러리에서 그의 작품을 전시한 후, 그는 영향력 있고 논란이 많은 예술가로서 인정을 받기 시작했다. 그의 뉴욕 스튜디오인 The Factory는 저명한 지식인, 드래그 퀸, 극작가, 보헤미안 거리 사람들, 할리우드 유명인사들, 그리고 부유한 후원자들이 모인 유명한 모임 장소가 되었다. 1960년대 후반에 그는 실험적인 록 밴드 The Velvet Underground를 관리하고 제작했으며 인터뷰 잡지를 창간했다. 그는 앤디 워홀의 철학과 포피즘을 포함한 많은 책들을 저술했다. 워홀 60년대. 그는 동성애자 해방 운동 전에는 공개적으로 동성애자 생활을 했다.

"돈을 버는 것은 예술이고, 일하는 것도 예술이지만 좋은 사업은 최고의 예술이다."

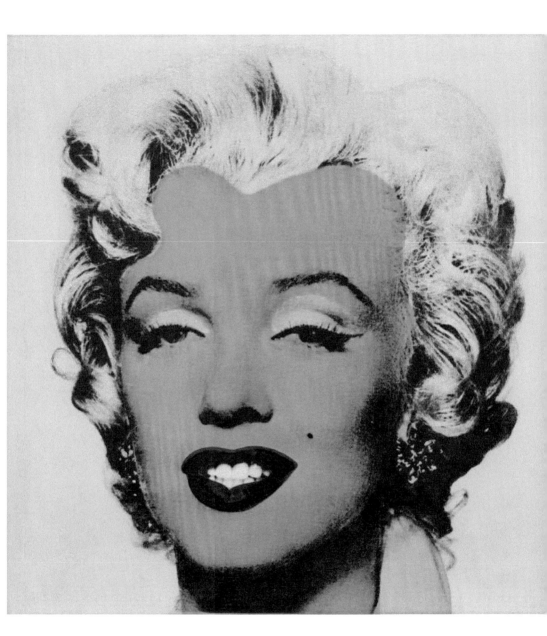

출처:Andy Warhol, Smith Sonian Magazine

. 워홀의 아버지는 1914년에 미국으로 이민을 갔고, 그의 어머니는 워홀의 조부모가 돌아가신 후인 1921년에 그와 합류했다. 워홀의 초기 경력은 상업 예술과 광고 예술에 헌신했으며, 50년대에 워홀은 신발 제조업체인 이스라엘 밀러의 디자이너로 일했다.

워홀의 첫 뉴욕 솔로 팝 아트 전시회는 1962년 11월 6일부터 24일까지 엘리너 워드의 스테이블 갤러리에서 열렸다. 이 전시회에는 마릴린 딥치, 수프 캔 100개, 콜라 병 100개, 그리고 100달러 지폐가 포함되어 있었다. 뉴욕 현대미술관은 1962년 12월 워홀 등 예술가들이 소비주의에 '자만하다'는 이유로 공격받는 팝아트에 관한 심포지엄을 개최했다. 비평가들은 워홀의 시장 문화에 대한 공개적인 수용에 의해 추문을 당했다. 이 심포지엄은 워홀의 환영을 위한 분위기를 조성했다. 1964년 폴 비앙치니의 어퍼 이스트 사이드 갤러리에서 열린 슈퍼마켓 전시회가 그 중심 행사였다. 그 안에 있는 모든 것들(제품, 통조림 제품, 고기, 벽에 붙은 포스터 등)은 그 시대의 유명한 팝 아티스트 6명에 의해 만들어졌다.

이 책에 표현된 말은 **"돈을 버는 것은 예술이고, 일하는 것도 예술이지만 좋은 사업은 최고의 예술이다."**워홀은 1980년대 뉴욕 예술의 "황소 시장"을 지배하고 있던 많은 젊은 예술가들과 친분이 있었기 때문이다: 장 미셀 바스키아, 줄리안 슈나벨, 데이비드 살레, 그리고 다른 소위 신표현주의(Neo Expressionist) 멤버들.프란체스코 클레멘테와 엔조 쿠치를 포함한 유럽에서의 반가르드 운동 1984년 사라예보 동계 올림픽 이전에, 그는 데이비드 호크니와 싸이 톰블리를 포함한 15명의 다른 예술가들과 팀을 이루었다

마릴린 먼로는 워홀이 그린 팝 아트 그림이었고 매우 인기가 있었다. 첫 팝 아트 그림은 1961년 4월에 전시되어 뉴욕 백화점 창 진열의 배경이 되었다. 이것은 그의 팝 아트 동시대인 **Jasper Johns, James Rosenquist, Robert Rauschenberg**와 같은 무대였다. 워홀은 동성애자였다. 앤디는 그의 뛰어난 예술적 창조성과 함께 그것을 발산했다.그것은 뉴욕의 전 예술계에 기쁨을 가져다 주었다.워홀은 루테니아 가톨릭교도였다. 그는 뉴욕의 노숙자 쉼터에서 정기적으로 봉사활동도 했다.

출처: Andy Warhol NPR supreme court , Prince image

# 75.데이비드 호크니(David Hockney, 1937년 7

월 9일 ~      )는 잉글랜드의 화가, 인쇄업자, 무대 디자이너, 사진가이다. 1960년대 팝아트 운동에 중요한 공헌자로서, 그는 20세기 가장 영향력 있는 영국 예술가 중 한 명으로 여겨지고 있다. 그는 웰링턴 초등학교, 브래드포드 그래머 스쿨, 브래드포드 예술 대학(Frank Lisle, Pauline Botty, Norman Stevens, David Oxtoby, John Locker, Royal College of Art in London)에서 교육을 받았다. 그의 초기 작품들은 프란시스 베이컨의 몇몇 작품들과 유사하게 표현주의적인 요소들을 보여준다.

호크니는 1964년 로스앤젤레스로 이사했고, 그곳에서 그는 생동감 있는 색상을 사용하여 비교적 새로운 아크릴 매체로 수영장의 그림 시리즈를 만들도록 영감을 받았다. 1978년 그는 할리우드 힐즈에 집을 빌렸고, 나중에 그의 스튜디오를 포함하도록 집을 구입하고 확장했다.. Hockney는 그림 그리기, 인쇄, 수채화, 사진 그리고 팩스기, 종이 펄프, 컴퓨터 응용 프로그램, 아이패드 그리기 프로그램을 포함한 많은 다른 매체를 실험했다 2006년 10월, 런던의 국립 초상화 미술관은 호크니의 초상화 작품들 중 가장 큰 전시물들 중 하나를 제작했는데, 여기에는 50년 이상의 그림, 그림, 판화, 스케치북, 그리고 사진 콜라주가 포함되어 있다. 그는 1979년부터 보청기를 사용해 왔지만, 그 훨씬 이전에 청각장애인이라는 것을 깨달았다. 그는 매일 아침 수영장에서 30분을 보내면서 건강을 유지하고, 이젤에서 6시간 동안 서 있을 수 있다. Hockney는 소리, 색, 모양 사이에공감각적 연관성이 있다.

'Hockney는 소리, 색, 모양 사이에 공감각적 연관성이 있다.'

출처: David Hockney作 Kunstmuseum Luzern

# 76. 리처드 딘 터틀(Richard Dean Tuttle,

1941년 7월 12일 ~      )은 미국의 미니멀리즘 예술가이다. 그의 예술은 규모와 선을 이용한다. 그의 작품은 조각, 그림, 그림, 인쇄, 그리고 예술가의 책에서부터 설치와 가구에 이르기까지 다양한 매체에 걸쳐 있다. 그는 뉴욕시, 뉴멕시코주 아비키치, 메인주 데저트산에서 살고 작업한다. 터틀은 뉴저지 주 라웨이에서 태어나 로셀레 근처에서 자랐다.

1959년부터 1963년까지 코네티컷주 하트포드에 있는 트리니티 대학에서 미술, 철학, 문학을 공부했다. 1963년 학사 학위를 받은 후, 그는 뉴욕으로 이주하여 쿠퍼 유니온에서 한 학기를 보내고 미국 공군에 잠시 복무했다. 그리고 나서 그는 베티 파슨스 갤러리에서 일하기 시작했다. 베티 파슨스의 조수로서 직업을 가진 지 1년 후, 그는 1965년에 그에게 그의 첫 전시를 열었다. 유럽에서는 터틀의 미니멀리즘 예술을 빠르게 수용하면서 터틀의 명성이 확대되었다. 하지만 미국에서는 그의 작품 수용이 더디고 느렸다.

그의 종이 작품은 미국 미술에서 중요한 작품으로 여겨지고 있다. 그의 첫 작품인 작은 단색 릴리프는 잘려진 무늬로 손바닥 크기의 종이 큐브를 만들고 기하학적인 추상화를 뒤틀어 놓은 듯한 모양의 나무 릴리프를 만들었다. 1960년대 중반부터, 그는 별난 모양의 나무 그림을 그리기 시작했고, 이어서 아연도금 주석으로 만든 아이디어 도형과 비트의 색으로 염색된 늘어진 모양의 캔버스를 만들기 시작했다. 터틀은 1975년 미국 휘트니 미술관에서 전시회를 가졌다. 이 전시회는 논란이 되었고, 이 쇼의 큐레이터인 마르시아 터커는 힐튼 크레이머의 혹평으로 직장을 잃었다.

로스앤젤레스 타임스의 미술평론가 크리스토퍼 나이트에 따르면, 1971년과 1972년에 작가가 만든 '터틀의 와이어' 작품들은 "예술사에 대한 그의 가장 독특한 공헌"으로 분류된다. 터틀의 작품은 그가 개척한 캐주얼리즘을 받아들인 젊은 세대에게 매우 큰 영향을 끼쳤다.

각주47; Casualism : 캐주얼리즘은 21세기 미술의 흐름으로, **작품에서 색채, 구성, 균형 등 관습적으로 받아들여지는 예술 요소를 재평가해 멋진 결과보다는 의외의 결과를 낳는다.**캐쥬얼리즘이라는 용어는 2011년 에세이에서 만들어졌으며, 이 에세이에서는 구성과 불구성에 대한 관심을 가진 자기중심적이고 반영웅적인 스타일을 특징으로 하는 새로운 형태의 포스트 미니멀리즘 그림을 정의했다. 이 예술가들은 문화와 사회에 대한 더 넓은 통찰력을 반영하는 연구와 수동적이고 공격적인 결단력에 관심이 있다. 비록 이 작품은 실험적인 느낌과 최종적인 것에 저항할 수 있지만, 여전히 성취되고 있다. (위키백과)

# Casualism-캐주얼리즘

구성과 불구성에 대한 관심을 둔 자기 중심적이고 반영웅적인 스타일

특징으로 '새로운 형태의 포스트 미니멀니즘'

출처: Richard tuttle , 2000 Mixed media , 40 x 40 x 4 1/2인치, 컬렉션 SFMOMA,
사진: 벤 블랙웰,

# 77.매튜 바니(Mathuew Barney- 1967 년 3 월 25 일

출 생)은 조각, 영화, 사진 및 드로잉 분야에서 작업하는 미국의 현대예술이자 영화 감독이다. 그의 작품은 지리학, 생물학,지질학 및 신화뿐만 아니라 갈등과 실패의 주제 간의 연결을 탐구. 그의 초기 작품은 공연과 비디오가 결합 된 조각 설치물이다.

1994년과 2002년 사이에 그는 조나단 존스가 가디언 에서 "아방가르드영화 역사상 가장 상상력이 풍부하고 빛나는 업적 중 하나"라고 묘사한 5편의 영화시리즈인 크레마스터 사이클을 만들었다. 바니는 1985년 예일 대학교에 입학하여 미식축구를 했고 예비 의대에 진학할 계획이었지만 1989년 예일대를 졸업했다1990 년대에 Barney는 뉴욕으로 이주하여 카탈로그모델로 일했으며, 이는 예술가로서의 초기 작업에 자금을 지원하는 데 도움이 되었다.

Barney는 1993년 베니스 비엔날레에서 Aperto Prize를 수상했다. Barney는 인체를 그의 이전 영화 *Cremaster 3*의 중심 모티브였던1967 크라이슬러 임페리얼의 몸으로 대체했습니다. [ 영화의 중심 장면은 브루클린 하이츠에 있는 고인이 된 작가의 아파트를 복제한 마일러의 웨이크를 추상화한 것이다.

미학에 대한 연구로 잘 알려진 철학자 아서 단토 Arthur C. Danto는 Barney의 작업을 칭찬하면서Barney가 프리메이슨기호와 같은 기호 시스템을 사용하는 것의 중요성을 지적했다. 다른 사람들은 Barney의 작품이초현실주의 현대적 표현이라고 주장했습니다.

아서 단토 Arthur C. Danto는 Barney
의 작업을 칭찬하면서Barney가 프리
메이슨기호와 같은 기호 시스템을 사
용하는 것의 중요성을 지적했다.'

출처:artlead BarryBall-Matthew-Barney-BXB426-409-1tv6xyn

# 78. 신디셔먼 (Cindy Sherman 1954-   ) 그의 종

이 작품은 미국 미술에서 중요한 작품으로 여겨 주로 사진 자화상으로 구성된 미국예술가로 다양한 맥락과 다양한 상상의 인물로 자신을 묘사하고 있다. 1972 년 셔먼은 버팔로 주립 대학의 시각 예술학과에 등록하여 그림을 시작했다. 이 기간 동안, 그녀는 그녀의 작품의 특징이 된 아이디어를 탐구, 그녀는 예술 매체로서의 회화의 한계로 본 것에 좌절하여 그것을 포기하고 사진을 찍었다.

셔먼은 블랙페이스를 포함한 의상과 메이크업을 사용하여 각 이미지에 대한 자신의 정체성을 변형시켰고 컷 아웃 캐릭터는 버스의 광고 스트립을 따라 늘어섰다. 일부 비평가는 이 작품이 블랙페이스 메이크업을 통해 인종에 대한 무감각을 보여주었다고 말하는 반면 다른 비평가는 오히려 사회에 내재된 인종차별을 폭로하려는 의도였다고 말한다. 셔먼은 센터폴드, 패션 사진, 역사적 초상화, 소프트 코어 섹스 이미지와 같은 여러 가지 다른 시각적 형태를 사용했다. 미국 미술 평론가인 할 포스터 (Hal Foster)는 셔먼의 *섹스 픽처스* (Sherman's Sex Pictures)를 그의 기사외설적, 비참한 외상으로 묘사한다. **2003년과 2004년** 사이에 셔먼은 광대주기를 제작했으며, 디지털 사진을 사용하여 색채적으로 화려한 배경과 수많은 캐릭터의 몽타주를 만들 수 있었다.

셔먼은 이후 많은 국제 행사에 참여했다.베니스 비엔날레(1982, 1995); [그리고 5개의 휘트니 비엔날레 수많은 그룹 전 뉴욕 휘트니미술관(1987),바젤미술관(1991),워싱턴 D.C.의 허쉬혼 박물관 및 조각 정원(1995), 샌프란시스코 현대 미술관(1998), 런던의 서펜타인 갤러리와 스코틀랜드 국립 현대 미술관(2003등 참가

출처: Pinterest Cindy america-cindy-sherman-photography

# 79.아놀프레이너 (Anulf Rainer 1929년 -    ) 는

추상적인 비공식 미술로 유명한 오스트리아의 화가이다. 라이너는 오스트리아 바덴에서 태어났다. 어린 시절 라이너는 초현실주의 영향을 받았다. 1954 년 이후, Rainer의 스타일은 그의 후기 작업을 지배하는 삽화와 사진의 흑화, 덧칠, 마스킹과 함께 형태의 파괴로 발전했다. 그는 마약의 영향으로 바디 아트와 그림을 특징으로 하는 비엔나 행동주의에 가까웠다. 그는 일본 도시의 핵폭탄과 고유 한 정치적, 물리적 낙진과 관련된 히로시마의 주제에 대해 광범위하게 그렸다.

 1978 년에 그는 그랜드 오스트리아 국가 상을 수상, 같은 해와 1980년에 그는 베니스 비엔날레에서 오스트리아 대표가 되었다. 1981 년부터 1995 년까지 라이너는 비엔나의 미술 아카데미에서 교수.그의 작품은 현대 미술관, 오스트리아 바덴의 아르눌프 라이너 박물관,솔로몬 R. 구겐하임 미술관에 전시되어 있다. 그의 작품 평가의 절정으로 Arnulf Rainer Museum은 1993 년 뉴욕 시에 문을 열었다. 그의 작품은 2011 년부터 비엔날레 기간 동안 베니스의 유럽 문화 센터 궁전에서 지속적으로 전시되었다. 같은 해에 그는 같은 조직과 함께 미완성 죽음이라는 작품을 출판했다. [

'나는 예술적 창조가 최초의 내적 독백이라고 생각한다.' 꿈이 깊은 잠 속에서 계속되는 것처럼, 작품의 표현은 침묵 속에서 이 독백의 연속이다.'

출처 : Arnulf Rainer face_farces.1200x0 알베르티나

# 80.어윈 웜(Erwin Wurm, 1954년-  )은 오스트리아의

예술가이다. 브루크 안 데어 무르에서 태어났다. 세상을 삼킨 예술가』 에서 웜은 "나는 일상에 관심이 있다. 나를 둘러싼 모든 자료는 현대 사회와 관련된 주제뿐만 아니라 유용 할 수 있다. 내 작업은 인간의 전 체 실체, 즉 육체적, 영적, 심리적, 정치에 대해 이야기한다. Wurm은 형식주의에 대한 유머러스 한 접근 방식으로 유명합니다. [

그의 작품에서 유머의 사용에 대해 Wurm은 인터뷰에서 "유머 감각 으로 사물에 접근하면 사람들은 즉시 당신이 진지하게 받아 들여지지 않아야 한다고 생각한다. 그러나 **사회와 인간 존재에 대한 진실은 다 른 방식으로 접근 할 수 있다고 생각한다. 항상 치명적으로 심각 할 필 요는 없다. 풍자와 유머는 사물을 더 가벼운 맥락에서 보는 데 도움이 될 수 있다."** . 모든 사물을 유희적 매체로 관자에게 전달하는 방식이 다. Wurm의 조각품은 유머러스하고 우스꽝스럽지만 실제로는 매우 심각, 그의 비판은 장난스럽지만 친절과 혼동해서는 안된다. 그는 의 복, 가구, 자동차, 집 및 일상적인 물건과 같은 물건에 대한 비판을 청 중에게 나타낸다.. 1980 년대 후반부터 그는 1분 조각의 지속적인 시 리즈를 개발하여 **자신이나 자신의 모델을 가까이에 있는 일상적인 물 건과 예상치 못한 관계로 포즈를 취하여 시청자가조각의 정의에 의문 을 제기하게 한다.**

그는 조각품을 만들 때 "최단 경로", 즉 명확하고 빠르며 때로는 유머 러스 한 표현 형식을 사용, 조각품은 덧없고 자발적이고 일시적이기 때문에 이미지는 사진이나 필름에만 포착.

출처: erwin-wurm-one-minute-sculptures-03

# 81.키키 스미스 Kiki Smith (1954년 1월 18일 출생-

)는 서독 태생의 미국 예술가[로 섹스, 탄생 및 재생을 주제로 한 작품이다. 1980 년대 후반과 1990 년대 초반의 비 유적 작업은AIDS 와 성별과 같은 주제에 직면했으며 최근 작품은 자연과의 관계에서 인간의 상태를 묘사했다. 스미스는 뉴욕시의 허드슨 밸리에서 거주하며 작업하고 있다. 아버지의 기하학적 조각 제작 과정을 일찍 접함으로써 공식적인 장인 정신을 직접 경험할 수 있었다.

그 후 1976 년 뉴욕 시로 이주하여 아티스트 집단 인 협업 프로젝트에 합류. 1984 년 짧은 시간 동안 그녀는 응급 의료 기술자가 되기 위해 공부하고 신체 부위를 조각했으며 1990 년에는 인간의 모습을 만들기 시작했다. 1980년 아버지의 죽음과 1988년 여동생인 지하 여배우 베아트리체 "베베" 스미스의 AIDS 사망으로 촉발된 스미스는 사망률과 인체의 신체적 특성에 대한 야심찬 조사를 시작했다. 그녀는 계속해서 **다양한 인간 장기를 탐구하는 작품을 만들었다. 심장, 폐, 위, 간 및 비장의 조각을 포함. 이와 관련하여 AIDS 위기 (혈액)와 여성의 권리 (소변, 생리혈, 대변)에 대한 대응으로도 사회적 중요성을 지닌 체액을 탐구하는 그녀의 작업이 있다.**

1980 년 스미스는 Colab주최 전시회타임 스퀘어 쇼에 참가했다. 1982년 스미스는The Kitchen에서 첫 개인전 "Life Want to Live"를 받았다. 그 이후로 그녀의 작품은 전 세계 박물관과 갤러리에서 거의 150 회의 개인전에서 전시되었으며 뉴욕 휘트니 비엔날레 (1991, 1993, 2002)를 비롯한 수백 개의 중요한 그룹 전시회에 출품

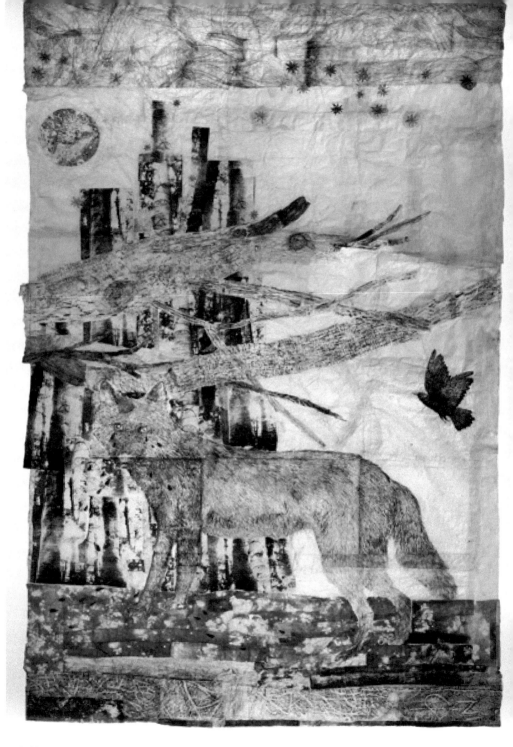

출처 : Kiki Smith KS-3117_2012_untitled_cathedral_from-Studio

# 82.올라퍼 엘리아손 Olafur Eliasson (1967년 2월 5일 -    )은 '빛, 물, 기온과 같은 원소 재료를 사용하여 보는 사람의 경험을 향상시키는 조각 및 대규모 설치 예술'로 유명한 아이슬란드-덴마크 예술가이다. 1995년 베를린에 공간 연구 연구소인 스튜디오 올라퍼 엘리아손(Studio Olafur Eliasson을 설립, 2014년, 엘리아손과 그의 오랜 협력자인 독일 건축가 세바스찬 베만(Sebastian Behmann)은 건축과 예술을 위한 사무실인 스튜디오 어나더 스페이스(Studio Other Spaces)를 설립했다.

올라푸르는 2003년 제50회 베니스 비엔날레에서 덴마크를 대표했고, 그 해 말 런던 테이트 모던의 터빈 홀에 "현대 미술의 이정표"로 묘사된 날씨 프로젝트를 설치했다. Olafur는 1998 년에서 2001 년 사이에 여러 도시에서 Green River를 포함하여 공공 장소에서 여러 프로젝트에 참가. 서펜타인 갤러리 파빌리온 2007, 런던, 노르웨이 건축가 Kjetil Trædal Thorsen과 함께 디자인한 임시 파빌리온; 그리고 뉴욕시 폭포 2008 년 공공 예술 기금이 의뢰 되었다.

그의 작품 대부분과 마찬 가지로 이 조각품은 예술과 과학의 공통점을 탐구. 그것은 블랙홀과 은하에서 조개 껍질과 DNA 코일에 이르기까지 발견되는 자연 형태를 연상시키는 토로이드 모양으로 성형,

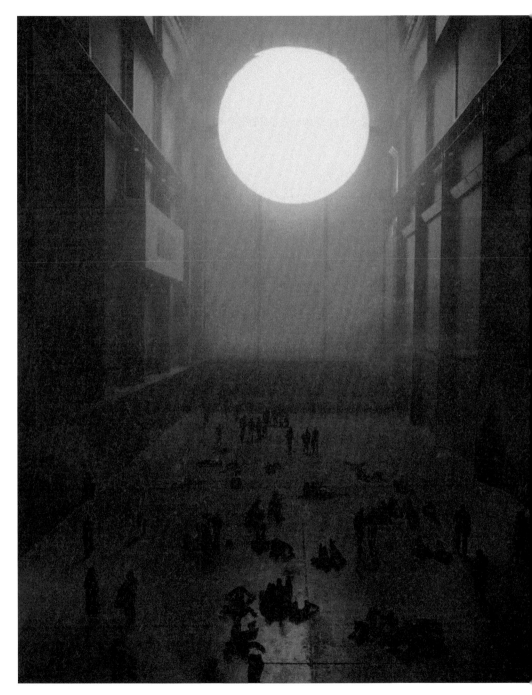

출처: The-weather-project-2003-Tate-Modern-London-2003-
Photo-Andrew-Dunkley-Marcus-Leith

## 조명 설치

그는 해양 느낌 (2015) 2022년 허쉬혼 박물관 및 조각 정원에서 Olafur는 전시 공간의 대기 밀도에 대한 다양한 실험을 개발해 왔다. 노란색 단주파 튜브로 조명 된 복도 인 Room For One Color (1998) 에서 참가자들은 다른 모든 색상의 인식에 영향을 미치는 빛으로 가득 찬 방에서 자신을 발견한다. 또 다른 설치물인 *360도 Room For All Colors*(2002)는 참가자들이 공간과 원근감을 잃고 강렬한 빛에 포섭되는 경험을 하는 둥근 빛 조각이다.

Olafur의 후기 설치 Din blinde passager *(당신의 눈먼 승객,* 2010), Arken 현대 미술관에서 의뢰한 90미터 길이의 터널이다. 터널에 들어가면 방문객은 짙은 안개로 둘러싸여 있다. 가시성이 1.5미터에 불과하기 때문에 박물관 관람객은 주변 환경과 관련하여 방향을 잡기 위해 시각 이외의 감각을 사용해야 한다.

나는 내 앞에서 푸른 고리처럼 번쩍이는 내 자신의 홍채를 볼 수 있다고 생각했고, 내 귀에 내 자신의 심장 박동을 들을 수 있었다." 올라푸르는 2009년부터 2014년까지 베를린 예술대학교 교수,2014년부터 아디스아바바에 있는 알레 미술 디자인 학교의 겸임 교수로 재직중이다.

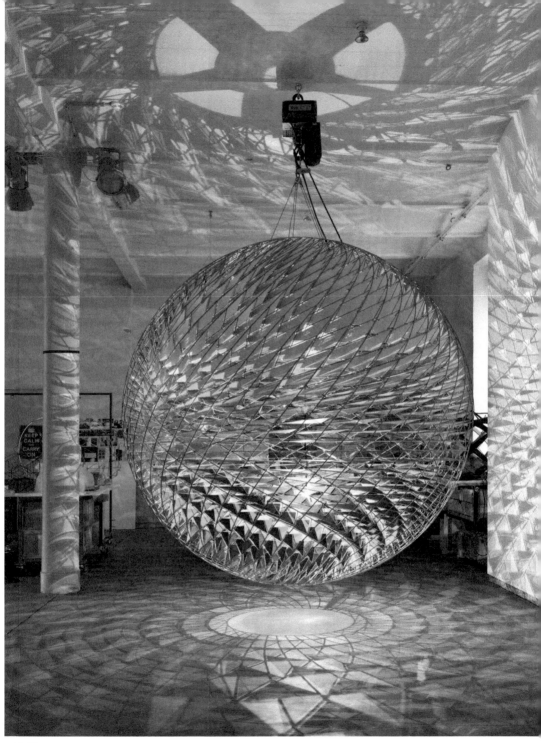

출처: olafur eliasson spherical-space: Artsper Magazine

# 83.메기 햄블링 Maggi Hambling-(1945년 10월

23일 -      ) 는 영국의 예술가이다. 화가이지만 그녀의 가장 잘 알려진 공공 작품은 런던의 오스카 와일드와의 대화와 메리 울스턴 크래프트를 위한 조각품, 올드버러 해변의 4 미터 높이의 강철 가리비 등 조형물이 있다. 세 작품 모두 논란을 불러 일으켰다. 그녀는 1960 년부터 벤튼 엔드의 세드릭 모리스 (Cedric Morris)와 레트 헤인즈 (Lett Haines)의 이스트 앵글 리안 회화 및 드로잉 학교에서 공부 한 후 입스위치 예술 학교 (1962-64), 캠버 웰 (1964-67), 마지막으로 UCL의 슬레이드 예술 학교에서 공부하여 1969 년에 졸업했다.

Hambling은 그녀의 부모와 Henrietta Moraes의 관에 있는 초상화를 포함하여 죽은 자를 그리는 것으로 유명하며, 그녀는 "죽은 후에도 계속 그림을 그리는 것이 오히려 치료적이라는 것을 알게 되었다"라고 말했다. 조지 멜리는 죽음에 대한 그의 접근 방식을 기록한 시리즈의 주제였으며 그녀가 "매기 '관' 햄블링"으로 역사에 남을 것이라고 말했다. 그녀의 최근 작업 중 일부는 행성 파괴, 정치, 사회 문제에 대한 분노를 통해 촉발되었다. 2018년 5월, 햄블링은 "페미니즘의 선조"인 메리 울스턴크래프트를 기념하는 동상을 만들기 위해 선정되었다. Mary on the Green 캠페인은 2011 년부터 철학자이자 여성의 권리 옹호의 저자에 대한 영구 기념관을 세우기 위해 노력하고 있었다. 그것은 만장일치로 조각품에 대해 Hambling을 선택했다. 울스턴크래프트의 유명한 인용문인 "나는 여성이 남성에 대한 권력이 아니라 자신에 대한 권력을 갖기를 바란다" 그녀의 동상의 디자인은 빅토리아 시대의 "전통적인 남성 영웅 조각상"에 의도적으로 반대하는 것이었고, 그 뒤에 있는 운동가들은 이 인물을 "그녀의 모든 전임자로부터 유기적으로 진화하고, 지원을 받고 잊지 않는" 사람으로 묘사했다

# Violence Aesthetic-분노의 미학
## Feminist

출처: Maggi Hambling-A Life in a Day The Sunday Time Magazine

# 84. 장 미셸 바스키아 Jean Michel Basquiat

(1960년 ~ 1988년)는 미국의 화가이다. 바스키아는 1970년대 후반 맨해튼 로어 이스트 사이드의 문화 온상에서 수수께끼 같은 경구를 썼던 그래피티 듀오인 SAMO의 일부로 처음 명성을 얻었다. 21세에 바스키아는 카셀에서 다큐멘터리에 참여한 최연소 예술가가 되었다. 22세의 나이에 그는 뉴욕의 휘트니 비엔날레에서 전시한 최연소였다.

미국 휘트니 미술관은 1992년 그의 미술품 회고전을 열었다. **바스키아의 예술은 부와 빈곤, 통합 대 분리, 내적 대 외적 경험과 같은 이분법에 초점을 맞췄다. 그는 시, 그림, 그림을 전용했고, 텍스트와 이미지, 추상화, 형상화, 그리고 역사적 정보와 현대 비평이 혼합된 결합을 했다.** 바스키아는 자신의 그림에서 사회적 해설을 자신의 시대 흑인 사회에서 겪은 경험을 확인하고 권력 구조와 인종 차별 시스템에 대한 공격을 위한 도구로 사용했다. 17세 때, 그의 아버지는 그가 학교를 중퇴하기로 결정한 후 그를 집에서 내쫓았다. 바스키아는 노호 브로드웨이 718번지의 유니크 의류 창고에서 야간에도 그래피티를 계속 했다. 그는 1980년 9월호 '아트 인 아메리카(Art in America)'의 '타임스퀘어에서 온 보고서'라는 제목의 기사에서 바스키아에 대한 첫 언론 언급을 쓴 제프리 데이치 등 다양한 비평가와 큐레이터들에 의해 주목을 받았다.

**바스키아의 시각적인 시학들은 식민주의에 대한 비판과 계급투쟁에 대한 지지가 예리하게 정치적이고 직접적이었다.** 바스키아는 그의 생애 마지막 18개월 동안, 바스키아는 은둔자가 되었다. 그의 지속적인 약물 사용은 1987년 2월 앤디 워홀의 죽음 이후 대처의 한 방법으로 여겨지고 있다. 고인이 된 화가를 추모하기 위해, 키스 해링은 장 미셸 바스키아를 위한 왕관 더미를 만들었다.

# Criticism for Social Class Struggle
## 사회계급 투쟁에 대한 비판

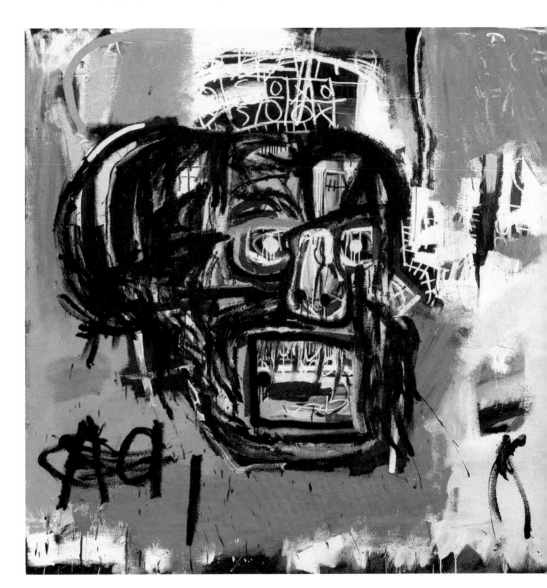

# 85. 마우리찌오 카텔란 Maurizio Cattelan

(1960년 ~     )은 이탈리아의 시각 예술가이다. 주로 초현실적 인 조 각과 설치로 유명한 Cattelan의 작업에는 큐레이팅 및 출판도 포함한 다. 예술에 대한 그의 풍자적 접근 방식은 그를 예술계의 조커 또는 장난꾸러기로 자주 분류하는 결과를 낳았다. 예술가로서 독학으로 Cattelan은 박물관과 비엔날레에서 국제적으로 전시되었다. 뉴욕 구 겐하임 미술관은 그의 작품에 대한 회고전을 발표했다.

Cattelan의 더 잘 알려진 작품 중 일부는 순금 화장실로 설치 된 *wkrvna La Nona Ora*, 운석에 맞은 타락한 교황을 묘사 한 조각품; 그리고 *코미디언*, 벽에 덕트 테이프로 붙인 신선한 바나나. **유머와 풍 자는 Cattelan의 작업의 핵심이다. 이 접근 방식은 종종 그가 예술 현장 조커, 광대 또는 장난꾸러기로 다양하게 분류되었다.**

그는 Corcoran Gallery of Art의 현대 미술 큐레이터인 Jonathan P. Binstock에 의해 "뒤샹 이후의 위대한 예술가 중 한 명이자 똑똑한 사람"으로 묘사되었다. 그의 작업은 종종 단순한 말장난을 기반으로 하거나 예를 들어 조각 테이블에서 사람을 동물로 대체함으로써 진 부한 상황을 전복했다. "종종 병적으로 매혹적인 카텔란의 유머는 그 의 작품을 시각적 즐거움 한 줄보다 우선시한다"고 뉴욕 타임즈의 캐 롤 보겔은 썼다.

또 다른 빌어 먹을 기성품 (1996) : 발견 된 아트 홀의 심오한 예로 서; 암스테르담의 드 아펠 아트 센터 (de Appel Arts Center)에서 열 린 전시회를 위해

그는 경찰이 체포 위협으로 전리품을 반환해야 한다고 주장 할 때까지 인근 갤러리에서 다른 예술가의 쇼 전체 내용을 자신의 작품으로 전시 할 생각으로 훔치기도 하며 이슈를 생산하기도 했다.

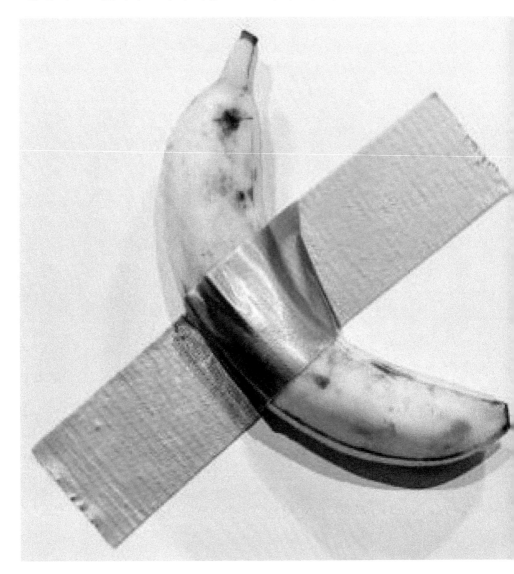

출처:Maurizio Cattelan  120,000 usd  win Art Basel, New York Time nytimes.com 2019

## 86. 스펜서 스위니 Spencer Sweeney (1973-   )

New York에 살고 있으며. 필라델피아에서 태어난 스위니는 1997년에 펜실베이니아 미술 아카데미를 졸업했다. 그는 뉴욕으로 건너가 나이트클럽 산토스 파티 하우스의 설립을 돕고 DJ로도 일했으며, 1997년부터 2001년까지 강강춤의 리지 부가토스와 함께 크라이스 크로스를 포함한 박물관 행사에서 드러머로 활동했다.

1999년 스위니는 재즈가 즉흥 연주에 대한 그의 의존에 영향을 미쳤으며, 그의 작품에서 대중문화에 대한 빈번한 언급과 함께 그는 예술의 역사를 암시한다. **신 표현주의의 순간적인 활력과 특유한 모티브의 반복으로 구성하고 이것을 결합시킨다.** 스펜서 스위니는 **전염성 있는 활기와 원재료로 특징지어지는 그림, 드로잉, 콜라주를 만들 뿐만 아니라 갤러리 공간을 개방적인 워크샵과 공연 무대로 바꾸는 몰입도 높은 멀티미디어 환경을 제작하여 아티스트 스튜디오의 전통적인 개인 영역을 대중의 관심에 노출시킨다.**

2015년 스펜서 스위니(Spencer Sweeney)는 영화, 문학, 음악, 뉴욕 야상, 현대 미술의 세계에서 온 예술가와 그의 무수한 영감을 담은 500페이지 분량의 화집을 출간하여, 그의 근본적인 맥락과 열린 교류에 대한 투자를 증명했다. 스위니는 현재 작품에서 '가용성주의'(공연 예술가 켐브라 파흘러가 손으로 예술을 만드는 것을 묘사하기 위해 만든 용어) 정신을 계속 발동하고 있으며, 창조적 과정 자체에 대한 유동적이고 다층적인 고찰로 심리적 직접성을 해체하는 이미지를 엮어내고 있다. (Gagosian Gallery 작가)

출처: spencer sweeney-www.1 marylynnbuchanan.com

# 87. 도나 후안카 Donna Huanca (1980년-

), 시카고의 학제간 관행은 그림, 조각, 공연, 안무, 비디오, 음향에 걸쳐 진화하며, 협업과 혁신을 기반으로 한 독특한 시각적 언어를 만든다. **그녀의 소설의 핵심에는 인간의 신체와 우주와 정체성에 대한 그것의 관계에 대한 탐구가 있다. 그녀의 살아있는 조각 작품들, 혹은 화가의 말에서 '원래 그림'은 주로 나체 여성의 몸으로 작업하며, 우리가 우리 주변의 세상을 경험하는 복잡한 표면으로서 피부에 특히 관심을 끌고 있다.**

후안카와 그녀의 출연자들은 물감, 화장품, 라텍스 층 아래에 몸을 감추는 동시에, 시청자들에게 인간의 형태에 대한 그들의 본능적인 반응에 직면할 것을 촉구하고 있는데, 그것은 예술가의 손에는 익숙하면서도 왜곡되고, 장식적이며 추상적이다. **후안카의 2차원의 그림 연습은 근본적으로 그녀의 소설의 공연적 요소와 연관되어 있다. 그녀의 연기자들의 장식된 몸매의 사진들은 폭파되어 캔버스로 옮겨지고, 그곳에서 그들은 페인트로 다시 작업된다.** 제스처는 확대 및 증폭되고, 그녀의 연주의 무음성은 그녀의 추상적인 작곡에 반향을 일으킨다.

**그녀의 말없는 연기자들의 빙의적인 움직임은 자연적 과정과 중재적 대화에 뿌리를 둔 촉각적인 그림 연습으로 귀결되는데, 이것은 그럼에도 불구하고 그것의 영감과 기원을 암시하는 정적 매체의 움직임을 얼어붙게 한다.**

출처: Donna-Huanca-Scar-Cymbals-performance-07.10.16-

# 88. 엔젤버가라 Angel Vergara (1958-    )벨기에

브뤼셀에서 살면서 작업한다.**엔젤 베르가라의 작품은 이미지의 힘에 대한 지속적인 연구이다. 공연, 비디오, 설치, 그림, 그리고 그림을 통해 그는 예술과 현실의 한계를 시험한다. 그는 현대적 이미지가 공과 사가 뒤섞인 영역과 그래서 우리 자신의 현실을 어떻게 형성하는가에 대해 의문을 제기한다.** 모든 작품은 이미지를 타파하고 사회문화적, 정치적 차원뿐만 아니라 미적 수준에 영향을 미치려는 시도이다. 베르가라는 그의 작품으로 **예술가의 현실과의 개인적인 대화와 그것이 이미 변형된 이미지와 함께 성장하여 새롭고, 일시 중단된 현실을 창조한다.**

 **현실의 맥락 없는 이미지는 예술가에 의해 매개되고 예술로 변모된다.** 따라서 시청자는 매일의 그의 인식 방식과 그것이 이미지로 그에게 보여지는 방식에 의문을 품게 된다. 베르가라의 예술은 보는 이들을 혼란스럽게 한다. 알려진 것에 대해 의문을 제기하고 새로운 기표 모드로 가는 길을 연다.

ANGEL VERGARA

Conversation colour. 2014

출처: angelvergara_lachasse

# 89. 마크 브래드퍼드 Mark Bradford (1961년

11월 20일 ~    )는 미국의 예술가이다. 브래드포드는 사우스 로스앤젤레스에서 태어나고 자랐다. 브래드포드는 1991년 30세의 나이로 캘리포니아 예술 연구소에서 공부를 시작했다. 그는 1995년에 BFA를, 1997년에 MFA를 받았다. **브래드포드는 콜라주와 페인트를 결합한 격자 모양의 추상화로 유명하다.**

2015년, 마크 브래드포드는 박물관의 MATrix 172 프로그램의 일환으로 Wadsworth Atheremia의 60피트 벽을 따라 **Sol LeWitt로부터 영감을 받은 현장에서 고유의 벽화인 Pull Painting을 만들었다. 이를 위해 브래드포드는 진동하는 색상의 종이, 페인트, 로프의 조밀한 층을 적용했다.** 그는 생생하고 질감 있는 구성을 만들기 위해 벽에서 샌딩, 벗겨내고 잘라냈다. 캔버스를 가로질러 끈을 잡아당기는 과정을 통해 브래드포드는 숙주의 고고학을 드러내는 색종이의 긴 섬유 리본들을 만들었다.

브래드포드의 거의 가로 9피트, 세로 9피트이다. 브루클린 레일(The Brooklyn Rail)의 맥스웰 헬러(Maxwell Heller)에 따르면, 2014년, 브래드포드는 로스앤젤레스 국제공항에 있는 톰 브래들리 국제선 터미널(Tom Bradley International Terminal)을 위해 "벨 타워"라는 제목의 대규모 작품을 만들었는데, 이는 나무로 만들어졌으며, 컬러 인쇄된 종이로 덮인 나무 옆면들이 있는 거대한 작품이다.

출처: encore-presentations-mark-bradford

# 90. 나와 고헤 Kohei Nawa (1975년-        ) 일본

교토의 고대 도시에서 태어난 이는 교토 시립 예술대학에서 공부했고, 1998년 런던으로 건너가 왕립 예술대학에서 조각 과정을 밟았다. 런던에서 그는 영국의 조각가 안토니 고믈리와 같은 현대 예술가들에게 노출되었다. 불교와 일본 신도의 상징적인 예술은 그의 독특한 작품들 중 몇 가지를 특징짓는 나와의 영향력 있는 영감이다.

나와는 일본에서 가장 유명한 예술가 중 한 명이 되었고, 그의 예술적 연출은 조각과 건축 개입에서부터 설치와 패션에 이르기까지 다양하다. 그의 목표는 일본 현대 예술과 문화에 대한 모호성의 시각을 제공하기 위한 작업이 만화와 애니메이션의 인기 수준을 뛰어넘는 것이다. 그의 작품들은 세계적으로 유명한 컬렉션에 일부가 소장되었다. 몇몇 예로는 모리 미술관, 미국 뉴욕 메트로폴리탄 미술관, 프랑크-서스 컬렉션, 그리고 다임러 크라이슬러 컨템포러리(독일 베를린)가 있다. 나와의 작품에서 leitmotif는 소위 "픽셀"(PixCell, 픽셀 + 셀이라는 단어를 연결하여 만든 용어)이다. **픽셀(PixCell)은 유기셀과 픽셀을 결합한 개념으로, 디지털 이미지의 최소 단위이다. 다양한 크기의 유리 구슬로 물체와 박제 동물의 표면을 덮음으로써, 그는 그것들을 "픽스 셀라이징"하고 있다고 주장한다.**

이러한 종류의 조작을 통해 나와는 기존의 물체를 정의하고 우리가 인식하고 그들과 상호작용하는 방법을 변화시킨다. 이 과정에 의해 그는 청중들의 비전을 활성화시키고, 몇 가지 은유적인 표현 체계를 만든다.

나와의 코헤이: 특정 국가나 지역보다는, 저는 항상 우주의 관점
에서 접근하려고 노력한다.

출처: kohei-nawa-iida-2

# 91. 대니얼 콜런 **Daniel Colen** (1979년 ~ )은

미국의 작가이다. **그의 작품은 문화적 후각을 살린 회화 작품, 그림으로 그려진 글씨를 그래피티로 표현한 회화 작품, 설치작품 등으로 구성되어 있다.**

1979년생으로 뉴저지주 레오니아에서 자란 콜렌은 2006년 리얼리티 TV쇼 아트스타에 참여했다. 콜런은 2001년 로드아일랜드 디자인 스쿨(Rhode Island School of Design)에서 B.F.A.를 졸업했다. 졸업 후 그는 맨하탄의 이스트 빌리지로 이사했고, 2006년 6월 그는 유명한 예술가가 되었다. 콜렌의 작품은 뉴욕 디치프로젝트, 가고시안 갤러리(2006년), 글래드스톤 갤러리(2006년), 베를린 페레스프로젝트(Peres Projects), 로스앤젤레스 비너스, 오와우(OHWOW) 등 갤러리에 전시됐다.

그는 뉴욕 가고시안 갤러리에서 열린 '포티 입, 포티 워, 냄비 로스트, 리얼리티 킥'과 2006년 뉴욕 휘트니 비엔날레 '유사 투데이', 2006년 뉴욕 휘트니 비엔날레 '판타스틱' 등 많은 전시회에서 국제적으로 작품을 선보였다. 그의 작품은 사치 갤러리, 휘트니 미국 미술관, 아스트럽 피어널리 현대미술관의 소장되어 있다.

출처: Dan Colen Untitled www.phillips .com

# 92. 펠릭스 곤잘레스 토레스 Flex Gonzales

(1957년 11월 26일 ~ 1996년 1월 9일)는 쿠바 태생의 미국의 시각 예술가다. 그는 푸에르토리코에서 대학을 다닌 후 1979년과 1995년 사이에 주로 뉴욕에서 살고 작업했다. 곤살레스토레스의 연습은 **미니멀니스트의 시각 어휘와 전구 줄, 쌍으로 된 벽시계, 종이 더미, 개별적으로 포장된 사탕과 같은 일상적인 재료로 구성된 특정 예술품을 통합했다.** 곤살레스 토레스는 1980년대와 1990년대에 개념 예술 분야에 상당한 기여를 한 것으로 알려져 있다. 그의 실천은 계속해서 영향을 미치고 있으며 현대의 문화적 담론에 영향을 받고 있다.

Gonzáles-Torres는 사진작가로서 교육을 받았고 그의 작품은 다양한 방식으로 이 매체를 포함하고 있으며, 그는 **평범한 소재를 관객들로부터 의미 있는 반응을 촉진하는 설치물로 변환하는 작품뿐만 아니라 관객들이 물리적으로 상호 작용할 수 있는 작품**으로 잘 알려져 있다,

그는 시간이 흐르면서 작품은 다양한 비판적 시각을 통해 해석되어 왔다: '**역사의 주관적 구성, 기념비성과 영구성에 대한 애착에 대한 질문,사랑과 파트너십의 심오함, 퀴어 사랑의 코드와 회복력;소유권의 역할, 가치와 권위에 대한 인식 죽음, 상실, 갱신의 잠재력에 대한 담론**' 중심의 전시와 수용 조건의 질문, 비 식별화의 개념, 아름다움의 역할과 전복, 관대함의 보상과 결과 사회적, 정치적, 에이즈 전염병에 대한 개인적 차원과 여유의 점유와 권력의 중심의 침투 언어의 불안정성과 무엇이 표시되는지 등. Gonzalez-Torres의 작품은 개념적이지만, 작품의 형식적 특성은 특히 각 시청자로부티 개별화된 감정적 반응을 이끌어내는 능력에 강력하다

. "내 작업은 제 위치 결정에 영향을 주고, 형성하고, 변형하고,
영향을 주는 사건과 사물을 다루는 일상에 관한 것이다."

출처: Dan Colen Untitled www.phillips .com

# 93. 에바 헤세 Eva Hesse (1936년 1월 11일 ~ 1970년 5월 29일)는 독일 태생의 미국 조각가로 라텍스, 유리섬유, 플라스틱 등의 소재를 이용한 선구적인 작품으로 유명하다. 그녀는 1960년대에 포스트 미니멀 아트 운동을 시작한 예술가들 중 한 명이다. 헤세는 1936년 1월 11일 독일 함부르크에서 유대인 가정에서 태어났다.

1969년 10월, 그녀는 뇌종양 진단을 받았고, 1970년 5월 29일 금요일, 1년 내에 세 번의 수술 실패 후 사망했다. 34세의 그녀의 죽음은 단 10년에 걸쳐 진행되었음에도 불구하고 매우 영향력 있는 경력을 마감했다. 헤세의 초기 작품(1960-65)은 주로 추상적인 그림들과 그림들로 구성되어 있다.

그녀는 "그것들은 내 것이기 때문에 관련이 있었지만, 다른 것을 완성하는 것에는 관련이 없었다"라고 말했다. 예술 비평가 존 키츠는 "즉각성은 헤세가 라텍스에 끌렸던 주요한 이유들 중 하나일 것이다"라고 말했다. 그녀의 작품 제목 없는(로프 피스)에서, 헤세는 산업용 라텍스를 사용했고, 그것이 굳으면, 와이어를 사용하여 벽과 천장에 그것을 걸었다." 헤세의 작품은 재료의 사용의 정의적인 형태의 일부를 유지하면서, 그녀는 반복적이고 노동 집약적인 기이한 작품을 만들었다. 1968년의 그녀의 작품 컨틴던트는 이 개념의 이상적인 예이다. 에바 헤세는 포스트 미니멀 아트 운동과 관련이 있다.

아서 단토는 포스트 미니멀리즘과 미니멀리즘을 구분했는데, 이는 "미소와 농담", "확실한 에로티즘의 냄새가 난다: 헤세는 자신의 작품이 여성적이라고 옹호하면서, 그녀의 작품이 엄격하게 페미니스트이라고 부인했지만 페미니스트인 진술은 염두에 두지 않았다.

헤세의 작품은 종종 재료가 전달하는 의미를 완전히 변형시키면서 재료의 최소한의 물리적 조작을 보여준다. 이 단순함과 복잡함은 미술 역사가들 사이에서 논란을 불러일으켰다

출처:Eva Hesse Whitney.org /Collection work

## 94.Tom Friedman 톰 프리드맨 (1965년-

)은 미국의 개념 조각가이다. 그는 미주리주 세인트 루이스에서 태어났고, 세인트 루이스의 워싱턴 대학교에서 그래픽 일러스트레이션 BFA (1988년), 시카고의 일리노이 대학교에서 조각 MFA (1990년)를 받았다. 개념 예술가로서 그는 조각, 그림, 드로잉, 비디오 및 설치를 포함한 다양한 미디어에서 작업한다. 프리드먼은 **관람자/객체 관계와 "그 사이의 공간"을 탐구해 왔다.** 그의 작품은 MoMA, 로스앤젤레스 현대미술관, 브로드 미술관, 솔로몬 구겐하임 미술관, 메트로폴리탄 미술관, 시카고 현대 미술관, 도쿄 현대 미술관에서 찾을 수 있다.

프리드먼의 조각품은 스티로폼, 호일, 종이, 클레이, 와이어, 플라스틱, 헤어, 퍼즈와 같은 재료의 매우 독창적이고 독특한 사용으로 인정받고 있다. 자서전적으로 작업하면서, 그는 그의 삶에서 겉보기에는 무작위 요소들을 재현하기 위해 공을 들이고 노동 집약적인 방법들을 적용한다. 각각의 작품에서, 그는 세부 사항, 특히 그를 둘러싼 물체의 복제에 강박적인 관심을 갖는다. 예술적 대상을 출발점으로, 그는 일상적이고 쉽게 프리드먼은 각각의 작품에 중대한 철학적 쟁점뿐만 아니라 유머와 아이 같은 경이로움을 가져다 준다.. 그의 의도는 관람자를 작품의 단순한 아름다움과 친숙함으로 끌어들인 후, 그들이 그것을 더 조사하도록 초대하는 것이다.

**궁극적으로 관찰자, 예술작품, 그리고 그 사이의 공간의 현상학적인 경험을 통해 만들어지는 긴장에 관한 것이다** 대상을 조사하고 그것을 은유에 대한 핵심적인 이해로, 그리고 그것이 어떻게 관람자, 그들의 일상 생활에서, 그리고 사회적이고 철학적인 구조 안에서, 그리고 다시 그 대상으로 연결되는지에 대한 핵심적인 이해로 축소하는 방법이다.

# 95.Mike Kelley 마이클 켈리 (1954년 10월 27일 – 2012년 1월 31일)는 미국의 예술가이다.

디트로이트 교외의 미시간 주 웨인에서 노동자 계급의 로마 가톨릭 집안에서 태어났다. 1976년, 켈리는 미시건 대학을 졸업했고, 1978년, 그는 캘리포니아 예술대학에서 미술학 석사 학위를 받으며 졸업했다. 그의 작품은 발견된 물건들, 직물 배너, 드로잉, 조립, 콜라주, 공연 및 비디오를 포함했다. 뉴욕 타임즈에 글을 쓰면서, 2012년 홀랜드 코터는 이 예술가를 **"지난 25년 동안 가장 영향력 있는 미국 예술가 중 한 명이며 미국인의 계급, 대중 문화, 젊은 반항에 대해 강렬한 해설자"**라고 묘사고 있다.

1980년대에 그는 다른 종류의 소재를 가지고 작업한 것으로 알려지게 되었다: 코바늘로 뜬 담요, 천 인형과 중고 상점과 마당 판매에서 발견되는 다른 천 장난감. 아마도 이러한 맥락에서 가장 유명한 작품이다. Kelley는 표현주의 예술에 대한 풍자적 비유로 부드럽고 엉킨 장난감을 자주 사용했다. 휘트니 미술관에 따르면, 그 작품에서 요소들의 위치와 특징들의 선택적인 조합은 **"억압된 기억 증후군과 아동 학대 문제에 대한 대중의 증가하는 열광에 대응합니다...** 그 함축적인 의미는 기억될 수 없는 모든 것이 어떻게든 트라우마의 결과라는 것이다.

642

출처: Mike Kelley www.kingsframingandartgallery.com

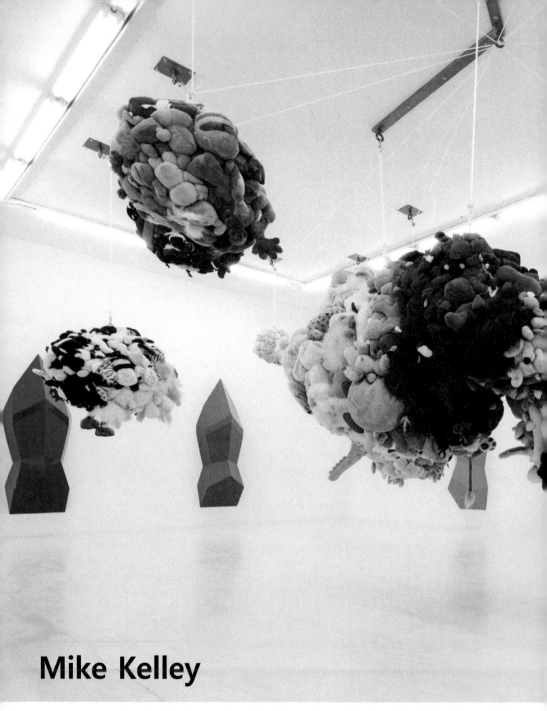

# Mike Kelley

This exhibition marks the biggest exhibition MoMA PS1 has ever organized since its inceptual *Rooms* exhibition in 1976.

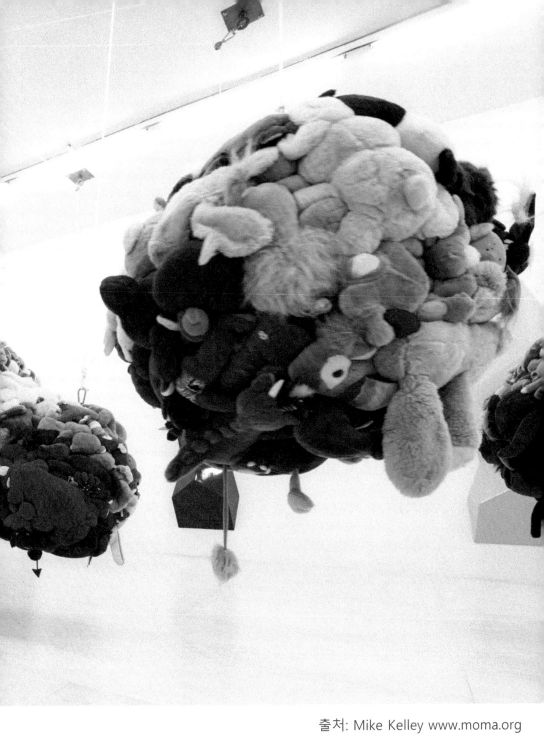

출처: Mike Kelley www.moma.org

# 40세 미만 세계적인 차세대 작가들
## 옥션 최고판매 [2022년 기준]

# Under 40
# Next
# Potential Artists
# in Globe

1. Avert Singer

2. Christina Quarles

3. Jennifer Packer

4. Robbie Barrat

5. Robert Nava

출처자료: The basel UBS ,The Global Market

# Robert Nava

로버트 나바는 즉흥적으로, 이미지들은 검을 휘두르는 전투의 영웅들, 불을 내뿜는 짐승들, 가벼움이나 어둠을 향해 포효하는 전차들, 엄격한 스케치 과정을 거쳐 발전되고, 그 다음에는 **계획과 구조의 감각을 전복시키기 위해 계산된 다양한 겹겹이 쌓인 기술들을 통해 캔버스에 공을 들여 헌신한다.** (위키피디아)

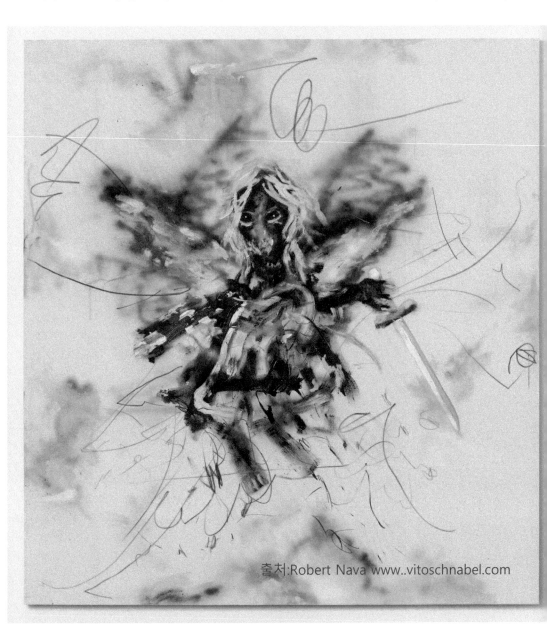

출처:Robert Nava www..vitoschnabel.com

# ART Survival

# Artists
## Concepts & Discourses

출처: Scope Miami 2019 IACO Stand

650

Artist's
Survival
in Global

# Brief
# Artist's Concepts &
# Discourses
## 작품개념과 담론요약

Wikipedia Base

1. **조셉 보이스Joseph Beuys** - 예술에 대한 확장된 정의**" 변화가 나의 기본적인 재료다."**

2. **르마르셀 뒤샹 -Marcel Duchamp,** 입체파의 분열과 합성, 그리고 미래파의 움직임과 역동성의 요소를 보여준다. Ready made 기성품의 개념을 최초로 발현했다.

3. **게르하르트 리터Gerhard Richter**-"그것을 창조하기보다는 어떤 것이 오도록 내버려둔다"고 말하고 있다."

4. **아그네스 버니스 마틴(Agnes Bernice Martin**- 회화개념을 "내심과 침묵에 대한 권위자의 에세이"로 작품을 정의하고 있다.

5. **제프쿤스-Jeff Koons** - 대중과의 소통을 강조하고 있으며 그의 작품이 활기차고 현대적이면서 재미있고, 또한 친근한 물건을 예술로 재탄생 시켰다.

6. **크리스토파 울 Christopa Wool**- 언어를 작품개념으로 만들고 작품이 스스로 말하게 한다는 침묵적인 회화작가다.

7. **쿠이 루주오Cui Ruzuo(1944-   )** 중국전통의 관념적인 풍경화를 벗어나 차이니스 잉크만을 사용하며 표현적이고 실험적인 수묵화(지필묵)풍을 보여주고 있다.

8. **로버트 라이먼 Robert Ryman** 모노크롬 회화 운동의 창시자이며 추상표현주의, 개념미술, 미니멀리즘(Minimalism)의 선구자로 White on White Painting"나는 빛의 공간을 그린다.'

9. **헬렌 프랑켄테일러 Helen Frankenthaler** 서정성의 아름다운 색면추상(Color Field)으로 널리 알려지게 되었다

10. **피터 도이그Peter Doig**, 내 생각은 언제나 서로 다른 장소들 사이에 있다"작가는 다른 장소들에 대한 기억을 재소환하여 풍경을 그린다.

11. **프랑크스텔라 Frank Stella** 그림이 "그 위에 페인트가 칠해진 평평한 표면일 뿐 그 이상 아무것도 없다"고 말한다.

12. **'다렌 워터스톤 Darren Waterston** '종말론적 꿈에서 그는 의식 직전에서 번쩍이는 다른 세계의 꿈들을 상상한다.'

13. **조 브래들리 Joe Bradley** 작품이 "의도적으로 흐리멍텅하고" "애처롭다"고 말했지만, 그는 그의 색상과 표면 질감을 신중하게 선택한다. 천을 바닥에 깔고 작업한다.

14. **제이콥 캐세이Jacob Kassay**-구조화된 형태와 개별적인 개체 사이의 관계 라고 묘사했다. 또 다른 평론가는 그의 작품을 '**미니 멀리즘의 극치미학**으로 묘사하고 있다.

15. **주디 파프 Judy Plaff,**-설치중심의 작가이며 입체적 회화의 확장성을 보이고 있으며 '**나는 공간에 그림을 그린다**'고 말한다. '**I paint in Space**'

16. **브리짓 라일리 CHBE Bridget Louise Riley** -시력의 역동성 탐색하고 눈에 방향감각의 흐트러지는 효과를 내고 움직임과 색을 내는 흑백 기하학 패턴으로 구성된 독특한 **Optical Art** 스타일

17. **시그마 폴케 Sigmar Polke -상**상력, 냉소적인 재치, 파괴적인 접근,이미지에는 소비자 사회, 전후 독일의 정치 현장, 고전적인 예술적 관습에 대한 날카롭고 역설적인 시각을 페인팅, 인쇄, 꼴라쥬 등 혼용, 다양한 방법론으로 작품을 하고 있다.

18. **루돌프 스팅젤 Rudolf Stingel** 근본적인 개념 틀을 바탕으로 예술을 창조하고 평면 그림에 대한 질감, 텍스츄어의 현대적 관념에 도전한다.

19. **조앤 미첼 Joan Mitchell**- 몸짓으로 때로는 격렬한 붓 놀림으로 마르지 않은 캔버스나 하얀 땅에 그림을 그린다. 그림을 **"우주를 바꾸는 유기체"**라고 그녀는 묘사한다.

20. **로즈마리 트로켈 Rosemarie Trockel,** 그림, 조각, 비디오와 설치물을 만들었고 혼합 매체로 작업, 1985년부터 그녀는 뜨개질 기계로 예술과 기계의 조우에 의한 작품을 제작했다.

21. **알베르트 올렌 Albert Ohlen** -"현대 화가들 중 가장 영향력 있는 화가들 중 하나이지만, 가장 논란이 많은 화가들 중 하나"라고 평가한다. 사진작품의 평면 위에 진화된 추상화를 그린다.

22. **아니시 카푸어 Anish Kapoor** 입체, 조각 분야에서 탁월함과 국제적인 명성을 얻고 있는 인도출신 조각가이며 유대인의 가치,를 지향.건축적 디자인 구조가 강한 스테인리스 소재로 입체작품을 만든다.

23. **댄 플라빈 Dan Flavin** 그는 갤러리 인테리어를 가득 채운 작품에서 색, 빛, 조각적 공간을 탐구하기 위해 형광 구조를 계속 탐구하고 사용

24. **사이 톰블리 주니어 Cy Twombly ,** 상징기호, 부화, 루프, 숫자, 그리고 가장 간단한 그림 문자들이 끊임없는 움직임의 과정에서 그림 평면 전체에 퍼지면서 반복적으로 지워지는 낙서 같은 메타 스크립트의 한 종류를 개발한 작가

25. **로버트 라우셴버그Robert Rauschenberg** "그림은 예술과 삶과 모두 관련이 있다"고 말한 것으로 유명하며, 그는 판화기법과 회화적 요소 사이의 틈새 작업에서 융합적 창조를 지향한다

26. **백남준 Nam June Paik**-국제 예술 흐름에 대한 광범위한 참여를 통해 그의 정체성과 예술적 실천 에 관한 복합 방식의 정보를 관람자에게 제공한다. 텔레비전으로 로봇을 만드는 방식의 비디오 아트 창시자로 유명했다.

27. **제이슨 마틴 Jason Martin** 금속이나 플렉시글라스 재질 위에 유화 물감이나 아크릴 젤을 층층이 쌓아 올린 뒤 빗처럼 생긴 도구를 끌어당겨 두터운 질료의 볼륨감 있는 줄무늬를 연출

28. **볼프강 틸먼스Wolfgang Tillmans** 촉각과 공간적 가능성뿐만 아니라 사진이라는 물질의 화학적 기반에 점점 더 관심을 고조, 심화시키고 있다

29. **안제름키퍼 Anselm Kiefer** 역사적으로 중요한 사람들, 전설적인 인물들 또는 역사적 장소들의 서명들과 이름들을 찾는 것 또한 그의 작품의 특징이다. 이 모든 것들은 키퍼가 과거사를 처리하기 위해 추구하는 암호화된 서명이다. 이것은 그의 작품이 신 상징주의와 신 표현주의와 연결되고 있다.

30. **리처드 세라 Richard Serra**"내가 필요로 하는 모든 원료는 반복되는 꿈이 되어버린 기억의 저장고에 들어 있다. 철을 주요재질로 작업하며 관자들을 스스로 이동시키며 순수한 기억의 소환으로 끌어드린다

31. **프란츠 클라인Franz Kline** 단지 영감의 순간에 완성된 것처럼 보이기 위한 것이었지만, 각각의 그림은 직관에 의한 즉흥성과 작가의 붓이 화폭에 닿기 전에 무의식에서 광범위하게 탐구하는 작가다.

32. **오토 피엔 Otto Pinne 의** 실천적 핵심은 기술적 과정을 연구하고, 그것들을 활용하여 움직임의 감각을 만들고자 하는 욕망이었다. "빛은 나의 매개체입니다,"

33. **키스 앨런 헤링 Keith Allen Haring** 그의 작업의 대부분은 사회적 행동주의로 변질된 성적 암시를 포함하고 있는 상징성의 형상적 아이콘을 만들어 깊은 메시지를 현대사회에 전달하고 있다.

34. **바넷 뉴먼 Barnett Newman** 추상적 표현주의의 주요 작가 중 한 명이고 색채 분야가 뛰어나고 그의 그림은 음색과 내용이 존재하며, 지역감, 존재감, 우발성을 전달하기 위한 목적으로 명시적으로 구성되고 있다.

35. **제스퍼존스 Jasper Johns-** 존스는 마르셀 뒤샹과 같은 반대, 모순, 역설, 그리고 아이러니를 가지고 놀며 보여주었다. 존스가 깃발을 그린 후 20년 동안, 표면은 앤디 워홀의 실크스크린이나 로버트 어윈의 조명이 들어오는 주변 작품에서도 충분히 보여주고 있다.

36. **다미안 오르테가 Damian Ottega** 신화적 중요성과 우주론적 규모의 이야기를 보여주는 화려한 조각품을 만든다.유머와 정치, 사회, 그리고 경제적 조건에 대한 날카로운 관찰을 설치작업을 통해 해체, 재구성하고 조화시키고 있다

37. **마이클 머피 Michael Murphy** 그의 작업 접근 방식은 평면 이미지의 3차원 렌더링을 만들기 위해 다차원 기술을 사용하여 관자의 시각적 경계에 도전하는 설치 작품이다.

38. **왕관각Wang Guangle** 그림의 중심 공허함에서 가라앉은 광채가 발산되면서, 와실리 칸딘스키와 피에트 몬드리안 과거의 "영적성"도 있다. 그리고 물론 "객체-후드"라는 미니멀리스트적 자만도 있다.

39. **린다 벤글리스 Lynda Benglis** 유기적 이미지와 Barnett Newman 및 Andy Warhol과 같은 영향력을 통합한 새로운 매체와의 대립이 비정상적으로 혼합된 것으로 유명하다

40. **타라 도노반 Tara Donovan** 대규모 설치, 조각, 도면 및 일상적인 물체를 활용하여 축적과 집적의 변환 효과를 탐색한다. 독특한 지각 현상과 대기 효과를 일으키는 작품으로 변화시키기 위해 물체의 고유한 물리적 특성을 활용한다

41. **크리스티앙 볼탄스키 Christian Boltanski** "내 작업은 죽음의 사실에 관한 것이지 홀로코스트 자체에 관한 것은 아니다.

42. **아드리안 게니 Adrian Ghenie-** 화가가 사용하는 붓의 전통적인 도구를 사용하지 않고, 팔레트 나이프와 스텐실을 사용한다.

656

43. **샘 길리엄 sam Gilliam**-그의 작품들은 또한 추상적 표현주의와 서정적 추상화에 속하는 것으로 그는 늘어진 캔버스를 만들고, 랩을 씌우고, 조각적 3D 요소를 더한다.

44. **제임스 터렐 James Turrell**- 빛이 물리적 존재를 가질 수 있도록 하는 사진 기술을 혁신했다. Turrell은 홀로그램을 사용하여 빛 자체를 매개체가 아닌 주제로 삼아 질량을 가진 것처럼 보이는 색색의 조명 설비를 만든다.

45. **헤머 조버링 Heimo Zobering**- 관자의 모든 것을 포괄하는 인식을 독려하는 전체 환경을 구상하고 구축한다. 예술 작품이 무엇인지, 어떻게 기능하는지, 관람자가 어떻게 인식하고 상호 작용하는지는 Zobernig의 작업에서 근본적인 명제이다.

46. **솔 르위트 Solo LeWitt**- 개념미술과 미니멀리즘을 포함한 다양한 운동과 연관된 미국의 예술가이다. 그의 다작적인 2차원 및 3차원 작업은 벽면 도면에서 종이 위에 수백 개의 작품이 탑, 피라미드, 기하학적 형태로 설치

47. **존 하비 매크라켄John Harvey McCracken**- 산업 기술과 재료, 합판, 분무 래커, 색소 처리 수지로 만들어진 예술 물체를 만들기 시작했고, 반사율이 높고 매끄러운 표면을 특징으로 하는 비 표현적인 미니멀 작품을 만들었다.

48. **이사 겐즈켄 Isa Genzken**-그녀의 다양한 실천은 구성주의와 미니멀리즘의 유산을 기반으로 하며 종종 모더니즘 건축과 현대의 시각 및 물질 문화와 비판적이고 개방적인 대화를 포함한다

49. **프란츠 웨스트 Franz West** 일반적으로 석고, 페이퍼-메슈, 와이어, 폴리에스테르, 알루미늄 및 기타 일반 재료로 비정형의 입체를 만든다. 그는 그림을 만들기 시작했지만, 콜라주, 조각품, 휴대용 조각품인 "Adaptive" 또는 "Fitting Pieces"로 불리는 환경 및 가구로 눈을 돌렸다.,

50. **제임스 웰링James Welling** 1978년 그는 뉴욕으로 건너가 알루미늄 포일, 드레이프, 젤라틴 포토의 일련의 추상적인 사진을 시작했다.

51. **귄터 우에커 Günther Uecker** 빛의 매체에 집중시키고, 광학 현상, 일련의 구조, 그리고 관람자를 능동적으로 통합하고 수동적 간섭에 의한 시각 과정을 표현 (못을 매체로 사용)

52. **래리 벨 Larry Bell** 벨의 예술은 그의 작품의 조각적이고 반사적인 특성을 통해 예술의 대상과 그 환경 사이의 관계를 다루고 있다. 영향을 줄수 있게 하는 진동영역들을 연구했다. 빛과 우주의 미학을 실험한다.

53. **키스 타이슨 Keith Tyson** 2002년에 그는 터너상 수상자다. 타이슨은 평면작업, 드로잉, 설치 등 광범위한 매체에서 작업하고 있다

54. **메리 헤일먼 Mary Heilmann** 새로운 캐주얼 스타일, 오브제, 테크닉과 매체, 밝은 색, 물방울, 평탄도, 특이한 기하학적 구조를 가지고 많은 실험을 했다.

55. **카타리나 그로스 Katharina Grosse** 1990년대 후반부터 산업용 페 인트 스프레이를 사용하여 다양한 오브제의 표면에 프리즘 색상의 스프레이를 뿌리고 있으며, 종종 혼합되지 않은 밝은 스프레이 아크릴 페인트를 사용하여 대규모 조각 요소와 설치 등,더 작은 벽면 작품 모두 만들어낸다.

56. **우고 론디노네 Ugo Rondinone 는** 벽은 전시 시스템을 공간의 정면에서 격리시키고 "일상 생활"과 분리시켜 일종의 복도를 만들었으며, 영적이고 내성적 인 묵상에 도움이 되는 제한된 물질은 풍경이 제안 하는 세계와 자연에 대한 개방성과 강력한 대조를 이루고 있다.

57. **로버트 W 어윈 Irwin-** 1960년대에 설치 작업으로 전환하여 웨스트 코스트 **'빛과 우주 운동의 미학과 개념** 문제'를 규정하는 데 도움을 준 선구자가 되었다.

58. **데이비드 알트메이드 David Altmejd** 거울로 만든 탑, 플라스틱 꽃, 의상 보석과 같은 유기적인 무작위 사물의 혼합물을 그가 "상징적인 잠재력"과 "개방적인" 내러티브를 탑재한 조각시스템을 위한 창조적인 도구로 제공한다(야수적 미학추구)

658

59. **마크 퀸 Marc Quinn** 퀸은 신체, 유전학, 정체성, 환경, 미디어 등의 주제를 통해 **"오늘날 세상에서 인간이 되는 것이 무엇인가"**를 탐구한다.

60. **루치오 폰타나 Lucio Fontana** 그의 부시(구멍) 사이클에서 그는 그림 뒤의 공간을 강조하기 위해 2차원의 막이 깨지면서 캔버스의 표면에 구멍을 냈다.

61. **조셉 코넬 Joseph Cornell** 그는 구성주의의 형식적 긴축과 초현실주의의 생동감 넘치는 환상을 결합하는 방식으로 사진이나 빅토리아 시대의 벽돌 조각 등 기억을 소환하여 오브제로 배열했다.

62. **윌리 시베르 Willi Siber** 구부러지고 접힌 쇠파이프 조각들은 Willi Siber의 예술은 원근을 떠나, 존재하며, 무형의 동시에 작용한다. 감각적 지각, 시각적, 힙합적 시각, 형태, 표면, 물질, 공간에서의 경험의 기초가 그의 모든 예술작품의 기초를 형성한다

63. **웨이드 가이턴 Wade Guyton** 나는 Microsoft Word로 그리거나 타이핑한 간단한 모양과 글자를 아주 잘 다듬어서 사용한 캔버스로 만든 페이지 위에 인쇄한다

64. **글렌 브라운 Glenn Brown** 글렌브라운은 고전주의의 다른 아티스트의 작품을 복제한 것으로 시작하여 그의 의식의 흐름속에 색, 위치, 방향, 높이와 너비 관계, 분위기 또는 크기를 변경하여 적절한 이미지를 변환한다.

65. **하인츠 맥 Heinz Mack** 그룹 ZERO(맥, 파인, 귄터 우에커를 핵으로 함)의 형성과 국제적인 ZERO 운동을 위한 초기 회원이다. ZERO 운동의 참가자 중에는 이브 클라인, 루시오 폰타나, 피에로 만조니, 장 팅겔리 등이 있었다.

66. **프랜시스 베이컨Francis Bacon** 그의 작품은 다양한 분류를 거부하면서, 베이컨은 그가 **"사실의 잔인성"**을 표현하기 위해 노력했다고 주장했다

67. **사라 스제 Sarah Sze** " 유한한 기하학적 구조, 형태, 내용물과 관련이 있는 견고한 형태로서 오브제 설치와 입체적 조각의 바로 그 재료와 구조에 도전하는 것이다."

68. **앤 트루이트 Anne Truitt** 작업과정은 "직관의 즉흥성, 사전 조작의 제거, 그리고 수작업의 친밀함을 결합했다"

69. **얀 디베츠 Jan Dibbetts** 작품에 육상 예술에 기초한 이론을 접목시켰고, 사진을 "관시적 교정"과 함께 "한 축을 이용 카메라를 돌려 자연과 시원한 기하학적 디자인의 대화"로 사용

70. **조셉 코수트 Joseph Kosuth** 예술이 그의 표현대로 "형태와 색채에 대한 질문이 아니라 의미 있는 생산의 하나"라는 개념을 도입, 언어와 의미의 생산과 역할을 지속적으로 탐구 ,텍스트와 오브제,사진의 혼용을 이용한 개념미술

71. **데미안 허스트 Damien Hirst**, 죽음은 허스트의 작품의 중심 주제이다. 그는 죽은 동물들(상어, 양, 소 등)을 포름알데히드로 해부해 놓은 일련의 설치 예술 작품으로 죽음의 부패과정을 보여주고 있다.

72. **트레이시 에민(Tracey Emin** 그녀는 제작한 모든 예술을 파괴했고, 후에 그 시기를 "감정적인 자살"로 묘사. 심각한 감정적 흐름의 시기를 겪으면서 몇 주 동안 술을 마시고, 담배를 피우고, 밥을 먹고, 잠을 자고,성교하는 데 시간을 보낸 흔적의 이 작품은 사용된 콘돔과 피로 얼룩진 속옷이 특징이었다. (흔적에 관한 페미니즘 미학)

73. **도널드 클라렌스 저드 Donald Clarence Judd,** 구성된 대상과 그것에 의해 만들어진 공간에 대한 자율성과 명확성을 추구했다. 궁극적으로는 구성 계층 구조 없이 엄격하게 민주적인 표현을 달성했다. 환영주의에 반하는 새로운 개념의 평면창조

74. **앤디 워홀(Andy Warhol** "돈을 버는 것은 예술이고, 일하는 것도 예술이지만 좋은 사업은 최고의 예술이다."워홀은 1980년대 뉴욕 예술의 "황소 시장"을 지배하고 있던 많은 젊은 예술가들과 친분이 있었기 때문이다: 상업주의 예술의 아이콘.

660

75. 데이비드 호크니 David Hockney, 그림 그리기, 인쇄, 수채화, 사진 그리고 팩스기, 종이 펄프, 컴퓨터 응용 프로그램, 아이패드 그리기 프로그램을 포함한 많은 형상적 이미지를 그리며 평면 외 다른 매체를 실험했다. 소리, 색, 모양 사이에 공감각적 연관성이 있다.

76. 리처드 딘 터틀(Richard Dean Tuttle, 그의 예술은 규모와 선을 이용한다. 그의 작품은 조각, 그림, 그림, 인쇄, 등의 즉흥적 조합, 그리고 예술가의 책에서부터 설치와 가구에 이르기까지 다양한 매체에 걸쳐있다.

77. 매튜 바니Mathuew Barney- 은 조각, 영화, 사진 및 드로잉 분야에서 지리학, 생물학,지질학 및 신화뿐만 아니라 갈등과 실패의 주제 간의 연결을 탐구.

78. 신디셔먼 Cindy Sherman-블랙페이스 메이크업을 통해 인종에 대한 무감각을 보여주고 있다고 말하는 반면, 다른 비평가는 오히려 사회에 내재된 인종차별을 상징한다.

79. 아놀프레이너 Anulf Rainer- 나는 예술적 창조가 최초의 내적 독백이라고 생각한다.' 꿈이 깊은 잠 속에서 계속되는 것처럼, 작품의 표현은 침묵 속에서 이 독백의 연속이다.'

80. 어윈 웜(Erwin Wurm- 유머러스한 접근을 통해 나를 둘러싼 모든 자료는 현대 사회와 관련된 주제뿐만 아니라 유용 할 수 있다. 내 작업은 인간의 전체 실체, 즉 육체적, 영적, 심리적 정치에 대해 이야기한다.

81. 키키 스미스(Kiki Smith 그녀는 계속해서 다양한 인간 장기를 탐구하는 작품을 만들었디. 심장, 페, 위, 간 및 비장의 조각을 포함. 이와 관련하여 AIDS 위기 (혈액)와 여성의 권리 (소변, 생리혈, 대변)에 대한 대응으로도 사회적 중요성을 지닌 체액을 탐구.

82. **올라퍼 엘리아손 (Olafur Eliasson** 빛, 물, 기온과 같은 원소 재료를 사용하여 보는 사람의 경험을 향상시키는 조각 및 대규모 설치 예술, 전시 공간의 대기 밀도에 대한 다양한 실험이다.

83. **메기 햄블링 Maggi Hambling** 은 최근 작업 중 일부는 행성 파괴, 정치, 사회 문제에 대한 분노를 통해 촉발되었다. 그녀의 광기미학은"예술 작품을 만드는 것은 사랑의 작품을 만드는 것"이라고 말했다.

84. **장 미셸 바스키아 Jean Michel Basquiat** 바스키아의 시각적인 시학들은 식민주의에 대한 비판과 계급투쟁에 대한 지지를 예리하게 정치적이고 직접적인 광기의 야수적 표현으로 유명

85. **마우리찌 카텔란 ( Maurizi Cattelan)r의 작품은** 예술에 대한 그의 풍자적 접근 방식은 그를 예술계의 조커 또는 장난꾸러기로 자주 분류하는 결과를 낳았다. 가장 게으른 개념 예술가로 호칭

86. **스펜서스위니 Spencer Sweeney Born** 전염성 있는 역동적 활기와 원재료로 특징지어지는 그림, 드로잉, 콜라주를 만들 뿐 만 아니라 갤러리 공간을 개방적인 워크샵과 공연 무대로 바꾸는 몰입도 높은 멀티미디어 환경을 제작.

87. **도나 후안카 Donna Huanca** 그녀의 소설의 핵심에는 인간의 신체와 우주와 정체성의 관계에 대한 탐구가 있다.그녀의 살아있는 조각 작품들, 혹은 화가의 말에서 '원래 그림은 주로 나체 여성의 몸으로 작업하며, 우리가 우리 주변의 세상을 경험하는 복잡한 표면으로서 인체 피부의 페인팅에 특히 관심을 끌고 있다.

88. **에인젤버가라- Angel Vergara** 이미지의 힘에 대한 지속적인 연구이다. 공연,비디오, 설치, 그림,등 다양한 융합을 통해 그는 다원 예술과 현실의 한계를 시험한다. 그는 현대적 이미지가 공과 사가 뒤섞인 영역과 우리 자신의 현실을 어떻게 형성하는가에 대해 의문을 제기한다.

89. **마크 브래드퍼드 Mark Bradford**-Sol LeWitt로부터 영감을 받은 현장에서 고유의 벽화인 Pull Painting을 만들었다. 이를 위해 브래드포드는 진동하는 색상의 종이, 페인트, 로프의 조밀한 Layer(층)을 적용했다.

90. **나와 고헤 Kohei Nawa**(PixCell, 픽셀+셀이라는 단어를 연결하여 만든 용어)이다. 픽셀은 유기셀과 픽셀을 결합한 개념으로, 디지털 이미지의 최소 단위이다. 다양한 크기의 유리 구슬로 물체와 박제 동물의 표면을 덮음으로써 조작을 통해 기존의 물체를 정의하고 우리가 인식하고 그들과 상호작용하는 방법을 변화시킨다.

91. **대니얼 콜런 Daniel Colen** 문화적 후각을 살린 회화 작품, 그림으로 그려진 글씨를 그래피티로 표현한 회화 작품, 설치작품 등으로 구성되어 있다.

92. **펠릭스 곤잘레스 토레스 Flex Gonzales** 나의 작업은 오브제 위치 결정에 영향을 주고, 형성하고, 변형하고, 영향을 주는 사건과 사물을 다루는 일상에 관한 것이다.

93. **에바 헤세(Eva Hesse** 라텍스, 유리섬유, 플라스틱 등의 소재를 이용한 선구적인 설치작품으로 유명하다. 그녀는 1960년대에 페미니스트, 포스트 미니멀 아트 운동을 시작한 예술가들 중 한 명이다.

94. **톰 프리드맨 Tom Friedman** 프리드먼은 관람자,객체 관계와 "그 사이의 공간"을 탐구해 왔다. 프리드먼의 조각품은 스티로폼, 호일, 종이, 클레이, 와이어, 플라스틱, 헤어, 퍼즈와 같은 재료의 매우 독창적이고 독특한 사용으로 인정받고 있다. 그는 그를 둘러싼 물체의 복제에 관심을 갖는다.

95. **마이크켈리 Mike Kelley** 그의 작품을 구성하는 형상, 위치와 특징들의 선택적인 포함은 "억압된 기억 증후군과 아동 학대 문제에 대한 대중의 증가하는 열광에 대응한다..그 함축적인 의미는 기억될 수 없는 모든 것이 어떻든 트라우마의 결과라는 것이다

Darren Waterston

664

# Epilogue- 끝내면서
# Epilogue- 끝내면서

# Epilogue- 끝내면서

예술은 길다고 하지만 현실적인 문제에서는 작가마다 다른 해석이 가능하다. 작가의 입장에서 시간의 선택은 매우 중요하다. 왜냐하면 일생 중 자신의 삶과 작품세계에서 **'절정의 순간'**이라는 사건을 만들어 내야 하기 때문이다. 그렇다고 흘러 가는 시간을 멈추게 할 수는 없는 것이다. **"모든 것은 가고 모든 것은 되돌아온다. 존재의 수레바퀴는 영원히 돈다."** 니체의 말이다. 현재의 삶이 과거이고 미래가 된다. 오직 생성과 소멸이란 삶만이 미지의 세계로 계속 순항할 것이다. 이러한 상황에서 세상은 조금씩 진화되고 발전하는 과정에서 사건의 연속은 벌어진다. 미술사도 지구촌의 변화 속에 새로운 경향과 담론이 끊임없이 발생하며, 새로운 작가가 탄생되는 지구적 순환의 연속과정인 것이다. 다만 어느 순간에 최고의 시간을 만나느냐는 작가 각자의 노력과 운명에 달려있다.

그럼에도 모든 예술가는 자신의 인생과정에서 최고의 순간을 기다리며, 위대한 창작을 위한 거대담론과 독창적인 예술활동의 존재이유를 만들어 가야 한다. 예술가가 무엇을 언제 어떻게 어느 방향으로 가는 방법을 인지한다면, 그 자체로 중요한 의미가 될 수 있다. 그러나 모든 미술작가는 시각예술에서 언어라는 존재의 구조적 기표아래 종속될 수 밖에 없는 조건이다. '라캉'이 얘기하는 **'현시적 출현'**을 위해 작품 속에서 자신만의 이야기 즉, 작가의 스토리 탤링과 내러티브의 연출, 그리고 고정관념을 지우고 최종적으로 **'순수공백'**이라는 '계시적 공간'에서 운명의 작품을 창조해야 한다. 자, 이제 작가라면 어느 곳으로 가야 할지를 탐지하고 자신의 방향에 대해 확실한 좌표를 찍어야 할 순간이다. 뚜렷한 목표가 있어야 욕망의 표상이 만들어지기 때문이다.

필자가 열거한 글로벌수준의 작가를 보면 누구나 모두 나름의 예술적 이론체계와 작품, 그리고 기발한 형식과 확실한 철학담론의 기표를 갖고 있다는 사실이다. 물론 이 글의 내용을 읽으면서, 일부 독자에게는 자신의 인지기준과 달라 공감이 전혀 안 되는 글의 내용일 수도 있다

그래서 작가 필 살기에 관한 모든 것을 글로 담기에는 필자의 능력이 다소 부족한 부분을 고백 한다. 그러나 이 책을 통해 각자의 생각과 직관으로 다가오는 작은 감성이라도 창작활동에 도움이 되고, 한국 미술지형의 발전에 중요한 의미와 변곡점이 되길 기대해 본다. 더 중요한 것은 이제 한국의 미술작가들은 지속 가능한 창작활동에 대해 현실적인 접근과 실질적인 생존방식에 대한 솔루션을 만들어 가야 한다. 그리고 이 책을 구독하고 세계수준의 작가와 그들의 요약된 미술관련 정보를 통해, 글로벌 미술의 흐름과 시장전략의 지향점을 조금이라도 탐지할 수 있는 계기가 되길 바란다.

　필자는 한국미술계가 글로벌 스탠더드 현대미술의 동향과 창작방식의 방향성을 조금이라도 인식할 수 있다면, 지구촌의 경계를 뛰어넘는 독창적인 전략과 성공이 충분히 가능하다고 본다. 특히 세계수준의 작가들이 현재 창작하고 있는 그들의 철학과 대서사적 작품담론, 기법 등, 스팩트럼이 강하고 다양한 작품세계를 탐사하면서, 미술분야와 관련한 모든 사람들이 자신들의 각 지역에서 정체성을 새롭게 확립하고, 이러한 높은 수준의 창작방식을 초과할 수 있는 기회와 역량을 키워 나가야 한다고 생각한다.

　뿐만 아니라 이 책을 통해 모든 작가와 갤러리들이 포스트 시대정신을 새롭게 고양시키고, 상호 협업을 통해 글로벌 미술계의 활동력을 키워 나간다면, 해외미술시장에서 더 많은 작품들을 판매할 수 있을 뿐만 아니라 해외 미술전문가들의 관심도 증가할 것으로 확신한다. 덧붙여 예술을 사랑하는 모든 독자들이 한국의 미술지형에서 보다 업그레이드된 지식정보와 함께 생동감 있는 지향성의 동기부여가 되길 바라며, 따라서 무의식의 탐닉을 향한 공백(Vacant)이라는 새로운 공간으로 횡단해야 하는 필요성을 강조하고 싶다. 왜냐하면 공백'은 새로운 창작의 계시가 시작되는 신성한 공간이기 때문이다.

사실, 이 책의 작가생존에 관한 이야기가 완벽한 해법이 될 수는 없다. 그럼에도 작가가 어느 지점, 어느 순간에서 작은 영감이라도 얻게 된다면, 이것을 통해 작품제작 과정의 새로운 방향모색과 구체적인 작품세계를 구축해 나가는 기회와 보다 효율적인 창작활동을 통해 생산적인 결과를 얻을 수 있다고 확신한다. 또 한편으로 일반 독자들은 격조 있는 예술향유에 대한 확장된 지식정보를 갖게 되길 바라며, 갤러리들은 글로벌 시장의 로드맵(**Road Map)**과 전략적 사고의 확실한 목표를 지향하는 모멘텀이 될 것으로 확신한다. 특히 미술작가들에게는 창작활동의 확고한 의지를 다지고, 미술시장의 생산적인 접근방식의 작은 시작점이 되길 간절히 희망한다.

세상은 생존을 위한 전쟁터나 다름없다. 그래서 도전과 승리를 향한 치열한 경쟁에서 새로운 정보를 먼저 획득한 소수의 엘리트들이 그들의 이익을 위해 집단지성이란 명분으로 결집한다. 그리고 이들은 고급 정보에 관한 지식독점, 카르텔 그리고 그들만의 언어유희로 세상을 주도해 나간다. 바로 자본주의 승자독식의 세계다. 이러한 불평등 구조의 사회, 정치, 문화현상은 예술계도 똑같이 일어난다. 이 과정에서 우리는 상업주의를 표방한 예술의 헤게모니를 이끄는 부조리한 집단을 경계해야 한다, 그래서 자본권력과 그 주변에서 기생하는 기득권 세력을 향한 대응과 도전의식은 중요하다, 따라서 이러한 열악한 미술생태계에서 살아남기 위해 생존을 향한 예술가들의 저항정신은 필수다. 이제 부터는 K-아트가 지구촌 미술생태계의 지형을 바꾸고, 글로벌 흐름의 새로운 질서를 만들어 가야 한다.,

결론적으로 현재 그들만이 주도하고 있는 글로벌무대에서 새로운 K-Art 바람을 일으키고, 예술의 탐닉과 초과(Excess)향유인 '**창조의 에피파니**'(Epiphany)를 우리도 함께 누려야 한다. 따라서 우리모두 존재의 승화를 위한 **작가생존(Artist Survival)의** 철학과 현실적인 행동방식으로 각오를 새롭게 다져 가야 한다.

마지막으로, 이 책을 통하여 많은 사람들이 얻게 된 새로운 정보를 토대로, 한국미술의 현황을 올바르게 이해하는 계기가 되길 바라며, 덧붙여, 모든 독자들에게 감사의 말을 전하고 싶다. 특히, 미술작가, 갤러리, 디렉터, 미술 학예사, 아울러 이와 관련한 전문가들이 한국 미술발전에 헌신적인 기여를 해온 숨겨진 성과에도 감사를 드린다. 그럼에도 모든 미술인이 현재 한국 미술생태계의 현황을 재인식하고, 지혜로운 성찰을 통해서 새로운 도약과 정체성 구현, 그리고 혁신적인 작가정신을 재창조하여 지구촌 미술계가 주목 할, K 아트의 경이로운 사건을 만드는 최고, 최대의 기회가 되기를 소망한다.

GERHARD RICHTER

PAINTING 2010-2011

MARIAN GOODMAN GALLERY
NEW YORK   PARIS

GOLDIN THE BALLAD OF SEXUAL DEPENDENCY aperture

Martin Parr

McCULLIN

ANNIE LEIBOVITZ

# JEFF WALL

Andreas Gursky

prince ♡ gillen

ANSEL ADAMS IN THE NATIONAL PARKS

JOSEF SUDEK Saint Vitus's Cathedral

BUNNY YEAGER'S DARKROOM

# LACHAPELLE LOST + FOUND

## MALICK SIDIBÉ

## CAN ART CHANGE THE WORLD?

LA TERRE VUE DU CIEL YANN ARTHUS-BERTRAND

MAGNUM

WILLIAM KLEIN

Cindy Sherman

# GENESIS

SEBASTIÃO SALGADO TASCHEN

Man Ray TASCHEN

## BETTINA RHEIMS TASCHEN

barbican DOROTHEA LANGE
JEU DE PAUME

50 PHOTOGRAPHS BY JESSICA LANGE

HELMUT NEWTON POLAROIDS TASCHEN

Bernd and Hilla Becher

ROBERT DOISNEAU

# ELLIOTT ERWITT

The Polaroid Project

Art Scope Miami

670

# 작가생존의 현실적 對案論

1. **현실문제 인식 (작품판매)** - 작가로써 생존에 대한 문제의식과 수요자 중심의 작품제작에 관한 자신의 작품방향을 신중하게성찰해보고, 현실적이고 생동감 있는 작가정신을 다시 만들어 가야할 것이다. (관람자와 상호작용)

2. **지역성 확장문제 (미술영토)** - 지속 가능한 창작활동을 위해 국내시장의 열악한 환경에서 탈피, 글로벌 시장으로 가야 하는 합리적인 이유를 알게 되었다면, 새로운 목표중심의 욕망이 만들어 질 것이다. (확장성)

3. **해외시장 로드맵 (시장위치)** - 세계시장의 흐름과 방향성을 파악하는데 더 이상 시간낭비 하지 않고, 정확한 목표의 선택지를 해외시장으로 정하는 좌표를 확실하게 찍게 될 것이다. (방향향)

4. **고정관념을 전복시키는 새로운 방법론** - 세계적인 메이저 작가들의 작품기법과 방법, 담론을 탐사하고, 그들의 창작원리를 분석하는 과정을 통해 독창성, 차별성 등, 창작에 대한 담대한 도전의식과 열정을 더 갖게 될 것으로 확신한다. (방법론)

5. **온라인 마켓의 필요성과 전략** - 최근 MFT 와 온라인 마켓을 통한 작품판매가 호황을 누리고 있다. 따라서 MZ세대 작품 애호가들의 취향과 온라인 작품 구매방식에도 관심을 갖고, 이애 대한 해결능력을 만들고 구현해 나가야 한다. (마케팅전략)

## 아놀프레이너 Anulf Rainer-

'나는 예술적 창조가 최초의 내적 독백이라고 생각한다.'
꿈이 깊은 잠 속에서 계속되는 것처럼, 작품의 표현은
침묵 속에서 독백의 연속이다.'

# A R T

## 'Genius is the ability to reduce the complicated to the simple'

'천재는 복잡한 것을 단순하게 줄이는 능력이다.'

## 'Nothing great was ever achieved without enthusiasm'

'열정 없이는 위대한 것을 이룰 수 없다.'

In my note book...

672

Blurred focus creates confus  
resulting in diffused employee  
efforts. "Stay focused!

matter most ✗ matter least.  
diffuse your focus. (확산 커리어)  
you must perform to execute  
your plan.

'non - value - added tasks and  
stay focused one executing your plan  
· the success to the key to success.  
the Also principle is pervasive  
in our world

⌜"Genius is the ability to  
reduce the complicated to  
the simple."⌟

" Nothing great was ever achieved  
without enthusiasm。

저자노트에서...

# What is Art Consulting ?

# Appendix

## 부록2

### Last Chapter
### Environment in Art
### 미술시장과 생존적 환경

# 11장.미술시장과 생존적 환경

**"작가는 이제 작품제작에 앞서, 생존적 환경에 대한 근본적인 원 인을 진단해 볼 필요가 있다..."**

미술영역에서 인간의 사회적 문제 전문가 **사회학자 'Maslow-메슬로 우'의** 인간 행복추구단계 조건을 **'위계질서 욕구'[Hierarchy of Needs]** 라는 개념으로 치환하여 보면, 예술이 인간생존의 **상위개념(자아실현 욕구)**의 높은 위치에도 불구하고, 일반적인 삶이 행복 추구조건이라는 현실에서는 많이 소외되어 있다. 누구에게나 삶을 지속하는 일이 행복 의 조건이다. 그러나 이런 환경의 토대에서 예술가의 생태계는 오히려 낮은 곳에 위치하고 있으며, 불가피하게 작가가 거주하고 활동하고 있 는 그 나라의 경제와 사회문화적 환경에 큰 영향을 받으며 생존 할 수 밖에 없다. 이와 연동된 작가 활동의 생존에 가장 필요한 **'글로벌 확장 성'은** 이러한 경제환경의 위치에 따라 지역과 국가별로 많은 차이를 보이고 작용한다. 현재 한국의 미술생태계는 수요와 공급이라는 경제 구조 측면에서, 불행하게도 생산자인 작가의 수가 작품 컬렉터인 소비 자를 압도하는 불균형의 시장이다.

# Environment in Art Scene

## L 작가, 갤러리스트, 큐레이터, 컬렉터 기타 미술분야 종사자

 철학자 질 들뢰즈( Gilles Deleuze) 의 노마디즘에 관한 의미를 영토확장'문제로 언급하고 있다. 이것은 또 다른 의미에서 작은 영토의 한국 미술계의 글로벌 확장성과 연결된다. 따라서, 글로벌 인식은 작가에게는 생존의 본능인 셈이다. 이런 경향은 결국 경제, 사회현상과 국가별 지역적 경제환경이 예술가들에게 큰 영향을 주고, 빈부에 따라 작가활동의 **'지속가능'**[ **Sustainable** ]여부가 결정된다는 사실이다. 때로는 그 사회 경제상황의 급속한 변화에 의한 불확실성의 위기로 예술탐닉이라는 작가의 욕망이 유보되고 심지어는 작품활동 포기, 즉 '생존여부'까지 고려해야 하는 심각한 사회문제를 던지고 있다. 이러한 미술환경에서 대부분 작가의 생물학적 생존 방식이 활동에 절대적으로 영향을 끼치고 있는 것이 현실적인 작가의 미술환경 생태계다. 결론적으로, 작가는 동시대 삶의 구조에서 밀접하게 경제적으로 구속되어 경쟁지향 사회에서 독립적 개체로 홀로서는 것이 불가능한 구조다.

# Sustainability for Artist's Activity

작가가
'열정만으로 작품활동을 지속할
수 있는 방법이 있다면, 이것은
모든 작가들이 원하는 최고의
소망이 될 것이다.'

*'불행하게도 20세기 위대한 화가 고흐의 삶은 피폐했다. .*

1. 작가들의 가장 큰 고민은 어떻게 하면 안정적으로 창작활
   동을 지속하느냐에 대한 문제다.

2. 솔직히 작가정신과 작품에 대한 열정만으로는 경제적인
   안정을 만들어 낼 수 없는 현실이다.

3. 이제부터 이 질문에 대한 지속 가능한 창작활동의 솔루션
   을 제시하고자 한다.

# 과연 작가에게
# 지속적이고 안정적인
# 창작활동이 가능한 것일까?

# Agent role for artist

## *1. Sustainable Activity-* 미술시장
### '지속 가능 한 창작활동'

**예술활동의** 지속은 새로운 패러다임에 달려있다. 미술시장에서 작가는 제공자로써의 역할을 대행해 주는 **전문가 집단**이 절대적으로 필요하며, 이것을 기반하여 대중과의 소통을 매개로 작품과 사람이 연결되고, 실 수요자인 수집가와의 연결고리를 만드는 **(Mechanism)** 메카니즘이 작품구매력을 향상 시킬 수 있는 매우 중요한 수단이자 작가의 **경제적 안정을** 꾀하는 요인이 될 수 있다.

## Forwarding - 3단계
### 1. 생산 - 2. 유통 - 3. 판매

*'미술분야에 새로운 전문 일자리 창출이 시급히 필요하다'*

# 에이전트역할 / 글로벌 시장

이러한 경제 구조에서 유기적인 **생산, 유통, 판매**라는 시장의 기본구조를 바탕으로, **작품판매**를 통해 작가에게 피드백 되고 지속 가능한 창작활동에 직,간접적인 도움이 되는 제공자가 될 뿐만 아니라 **유통의 중심축**이 된다. 그러므로 공급자 중심의 **갤러리, 에이전트**만이 현대적 방식의 **미술경영**이 되는 것이다. 따라서 글로벌시장에 진입하여 영역을 확대하는 **Agent 역할이** 강조되고 있다.

## 유통구조의 역할

1. **생산**- 작가
2. **유통**- 갤러리, 에이전트
3. **판매**- 구매자, 컬렉터

**동기부여**

# 2. *A critical choice by artists* – 작가의 선택 중요성

## Point 1 Sustainability / 작가 활동의 지속성

## Point 2 Selling Issue / 작품판매의 문제의식

## ART AGENCY- Platform

세계시장의 **'작가에이전트'**사업은 이제 조직화되고 선진화된 합리적 경제구조를 통해서만이 자신들의 작품세계를 알리고 판매 수익을 올리는 뉴노멀이 되고 있으며, 작가의 창작활동이 시장을 기반으로 성장케 하는 일반화된 **'글로벌 미술산업'**이다. 이러한 글로벌 경제원리에 맞물려 국제미술시장은 자본주의 기능에 의해 경쟁하는 **'거래공간'**으로 빠르게 진화 하고 있다. 또한 거래중심의 미술시장의 최근 현상은 전세계적인 엘리트 집단의 자본흐름에 의해 지배되고 유통되고 있는 형국이다.

1) 작　가 / 창작활동
2) 에이전트 / 제공자
3) 거래공간 / 시장판매
4) 창작활동 / 지속가능

　　따라서 작가는 이러한 시스템에 의한 전문 거래 방식을 통해 '**창작 활동의 지속**' 가능한 환경을 만들어 가는 직간접 거래인 **유통공간의 제공자가** 되는 것이다. 이와 맞물려 국제적 환경은 아트페어, 옥션 이라는 국경 없는 글로벌 시장의 경쟁이 심화되고 있으며, 한국 또한 이러한 경제질서 속에 다양한 시장 전략과 실질적인 생산성을 강화를 위한 한국 최고의 경쟁력 있는 **작가 에이전트를** 필요로 하는 이유이다.

# 3. *Art Market's Size –*
# 국내외 시장규모

한국 미술시장  - 약 7억 달러
해외 미술시장  - 약 700 억 달러

출처: 2022년 현재 -Brian Boucher

**국**제 미술시장규모는 국내시장에 비해 **100 배** 이상의 큰 차이를 보이고 있다. 반면, 국내시장은 제도적 **System 부재**, 유통구조의 불합리성, 미술시장에 대한 투자자의 인식 부족으로 전문가들 조차 국제무대에서 틈새시장으로 분석하고 있다.

사실 한국은 해외 시장의 동향, 정보관측의 한계성에서 기인한 전문인력 부족과 선진화 된 **Global 시장**에 관한 수용 태도, 적응 부재 등으로 마이너(**Second Value**)시장이라고 평가하고 있다. 그러나 향후 해외미술시장의 확대와 **성장 잠재력**은 무한하다. 따라서 한류의 대중음악, 영화에 이어 순수예술의 K-Art는 마지막 단계에 도래 할 것으로 많은 전문가들은 예측한다. 그렇다면 무엇보다 시급한 문제는 해외시장의 적극적인 확대를 통해 그 중심에 서는 일이다. 최근 세계적인 아트페어 프리즈(**Frieze**)의 서울진출은 우리작가들의 해외 시장 공략의 신호탄이 될 것이다

684

# *Global Expedition* –해외시장 탐사

## Marketing Strategy /시장전략

1) Global Standard 시장인프라 구축
2) 선진미술시장 운용 시스템 구축
3) 해외미술시장 대한 차별화 전략
등이 절실히 요구되는 시점이다.

– 세계적인 투자가들은 한국 시장규모를 *Test Market* 수준으로
다소 저평가하고 있다 –

# 세계 미술시장 환경 – Research

## 4. World Best Art Fairs & Galleries
## 세계 주요 페어 및 갤러리

## 1. Major Int'l Art Fairs /
**Art Basel, Miami Basel, Fiac, Art Miami, Volta.Frieze London, Amori Show, Art Scope, Miami Context, New York Context, Art Colone** ( World Most 10 Prestige Art Fairs)

## 2. Major Galleries /
**Gagosian Gallery, David Zwirner Gallery, Hauser & Wirth Gallery, Pace Gallery, Lisson Gallery Victoria Miro** (Google에서 각 갤러리를 직접 클릭하고 세계적 수준의 작가들을 확인 할 필요가 있다.)

## 3. Multi Locations /

| **Gagosian** 갤러리는 전세계 주요 도시에 **18개의 프렌차이즈** 갤러리소유, 최고의 갤러리재벌로 군림하고 있다. (전속작가 약 250명) - 불행히도 현재 한국작가는 1명도 없는 상황이고, 미국 전문잡지 기고에 의하면 가고시안 갤러리 소속 **작가의 개인별 년간 작품 매출액은 최소 50억-500 억을 기록하고 있다, 총 매출 규모 1년 80억 달러로 세계 미술시장 최고의 지배력을 갖고 해외 미술계의 황제로 군림하고 있다.**

/ Emperor in Art scene

# 'Must Know'

## Gagosian Gallery-*world best*

Larry Gagosian opened his first gallery in Los A
ngeles in **1980**, specializing in modern  and cont
emporary art. Five years later, he expanded his
activities to New York, inaugurating his first Chel
sea gallery with an exhibition of works from the P
op art collection of Emily and Burton Tremaine
.

In thirty years Gagosian has evolved into a glob
al network with sixteen exhibition spaces in **New
York, Los Angeles, San Francisco, London, P
aris, Geneva, Rome, Athens, and Hong Kong**,
designed by world-renowned architects including
Caruso St John, Richard Gluckman, Richard Mei
er, Jean Nouvel, Selldorf Architects, and wHY Ar
chitecture.

# 5. 에이전트의 기능과 전략

# I Efficient Function in fair market I
## 시장 효율성 -Boosting

1. 페어시장 진입
2. 인지도 획득
3. 효율적, 생산적 판매

1. 작가 홍보성-프로파간다-PR

2. 작품가치 부각- On Off Marketing

3. 아카이브 시스템관리- WebSite 관리

4. 글로벌 확장성- 주요국제 Art Fair 참가

5. 작가브랜드의 지속성- 아카이브, 효율적 관리

6. 작품價 형성 및 규모적 판매전략

7. 유통 인프라 구축- 옥션 등 해외미술시장 공략

8. NFT 블록체인 - 최근 기존 비트코인과는 다른 메타버스 시장전략의 새로운 판매기재

1. **체계적 작가관리 및 홍보** / Data 베이스의 국제적 관리, 전략적 노출 홍보 / SNS **( 홍보력 국제화 )**

2. **홍보의 특별性 획득** / 작품홍보의 다양성, 차별성의 집중효과 부각 **( 작가브랜드- Propaganda / Power 상승)**

3. **최대의 수요자와 조우 기회** / Platform 을 이용 최대 미술품 수요자 및 관련된 전문가들과도 조우 가능. **( 국제 컬랙터 수요자 조우)**

4. **자연스런 작품가격 형성** / 최근의 시장 동향과 시장원리에 따른 객관적인 작품價 형성 **(실시간 국제시장의 작품가격 동양파악)**

5. **현대미술 맥락 파악** / 최신의 해외 미술흐름을 한눈에 파악 가능 ( 작품성 + 시장성 ) 유연한 시장 **(시장전략 유추 가능)**

6. **국제적인 큐레이팅 기회** /세계적인 갤러리리스트와 연결되는 기회 부여 **( 해외 미술전문가와 조우 가능)**

7. **글로벌 유통인프라 구축** / 글로벌 갤러리, 미술관 컨넥션 확보 및 시장확장 및 상호 협력관계 **( 국제 Platform 구축 )**

8. **NFT블록체인 전략** / 희소성과 유일성으로 예술작품에 적용되는 최신 트랜드의 시장기재

# 6. *Art Agency*- 아트에이전시

## Artist's Reputation / 작가 아카이브

1. **Art Agent** 역할은 전문적인 인프라를 기반으로 글로벌 무대에 작가들을 견인하고, 지속적인 활동을 위해 작품을 판매하는 일이다. 작가 에이전트는 작가의 작품을 **홍보, 광고, Branding**하고 그 작품가치를 **최대화, 최적화**하기 위한 기제(**Device**)이며 글로벌 미술시장에 보여주는 **생산라인의 로드맵**이다. 따라서 작가 활동의 확대를 위해서는 계속적으로 신진작가를 발굴하고 해외 시장에 적극적으로 **Promotion**하는 전문 에이전트로써 선진적이고 효율적인 방식으로 운용해야 한다.

2. **Art Agent** 역할은 작가중심의 작가를 위한 전속 매니저 겸 후원자가 되는 것이다. 이러한 목표를 위해 전문적인 인프라를 기반으로 새로운 작가 발굴, 육성, 홍보관리를 통해 글로벌 무대에 작가들을 견인하고, 지속적인 창작활동과 작가의 가치 확장을 위해 홍보하는 일이다. 작가 에이전트는 작가의 작품을 어떤 방식으로 만들어 가느냐가 중요하다. 따라서 작가 에이전트는 세밀한 시장정보 탐사와 분석을 통해서, 전략적 로드맵을 만들고 효율적인 경영을 통해 작가의 최종성공을 위해 함께 동행해야 하는 운명이다.

# 작가의 얼굴 - Propaganda & PR

**3.** 국제 미술시장에 대한 국제정보와 전략과 다양한 탐사를 바탕으로 인프라를 확보하여  향후 **Art Agency**는 국내 갤러리들과 협업은 물론, 기존의 **Art Company** 와 **선의의** 경쟁적인 협력을 꾀하여야 된다. 에이전트들은 유수한 국제교류 경험과 시장전략의 패러다임, 그리고 다양한 해외 미술분야의  폭넓은 **Net work**, 등의 차별화된 메커니즘을 기반으로 이 사업의 경쟁력 측면에서 월등히 뛰어난 인프라 조건, 즉, 자료관리,**정보력(Archive)과 명성 (Reputation)**을 확보 하고, **K-Art**의 해외시장에서의 가치상승과 성공을 위해 확고한 신념으로 노력해야 할것이다.

**4.** 한국의 문화예술과 함께 가장 공감대를 쉽게 만드는 것은 역시 대중음악인 케이팝그룹이다. 새로운 여성 그룹 뉴진스 (New Jeans) 의 활약을 보았다. 창립한지 1년 만에 빌보드 차트에 오르는 등, 신진 여성 그룹으로는 대단히 뛰어 오르고 있다는 뉴스를 보았다. 그 성공 배경에는 뛰어난 메니즈먼트의 젊은 여성 감독이 있었다는 사실에 또 한 번 우리를 놀라게 한다. 이것은  메니즈먼트의 시장 전략과 역할이 얼마나 중요한시를 나시 한번 보여주는 장면이다. 같은 맥락에서 볼 필요가 있다.. 이와 같이 작가를 효율적으로 국제무대에 마케팅 할 수 있는 전문 메니즈먼트의 활동이 가장 중요한 성공요소로 작용하고 있는 것이다.

# *7. K-Art  Market -* 시장전망 분석

한국 경제력 10위권- 시장진입 +
점유율 목표 5% 성장잠재력
유추분석

# Market Expectation Opportunity-
# 성장기회

## 1. 現 국제미술시장 현황 / Market Share -

점유율순위 – 1. 미국(45%) 2. 중국(18%)

3. 영국 (17%) 기타

(중국은 지난 5년간 급성장) 2022기준

## 2. 한국 미술시장 /

미술산업에 대한 인식부족과 투자지식

- 정보부재로 세계시장 점유율 저조

## 3. 시장규모 현재 / KOREA 0.5% ➡ 5 %

국가위상에 맞는 성장기회 획득노력- **10위권** 미술산업

화 시급 미술 산업 전문가 육성 및 국제 행정력 확대 -

해외시장 진입 - Potential Collectors 관심 유도, 미술

투자자 관심 확대 要 (현재 외국의 경우 Art Financial,

Art Foundation 등 빅 투자가들이 참여)

출처 : 한국 예술경영 연구소 통계자료 참조 - 2022년, 아트마켓'Art Basel')

# 국제적인 'Art Platform'

# 8. New Paradigm Artists System
## 아트 매니지먼트로써 창구 역할

*"창조적인 혁신은 기대보다 위대한 결과를 낳는다."*

1. **Art management - Most Important Issue**
   **World Class** 작가를 위한 체계적 시스템 관리(Global 행정력 확보)

2. **Artists Oriented - Global Curating** 작가중심의 국제수준의 갤러리들과의 큐레이팅 및 전시기획 및 작품가치 부양

3. **Marketing - New Strategic Marketing on Global** 국제 주요 비엔날레, 글로벌 페어시장 참가 및 마켓팅 (판매중심)

4. **Branding & Archiving - Distinctive Marketing & Sale** 작가 자료의 차별된 Global 홍보, 브랜딩 및 아카이빙

5. **New Creative Paradigm - Changed into Art Market by New Paradigm** 글로벌 환경에 따라 시장 중심의 작품 컨설팅,새로운 패러다임 창조

# Marketing Strategy
## 시장전략

1. 미술시장에서 소비자(컬렉터)와 공급자(작가)간의 상호작용을 기반으로 글로벌 아트마켓으로 아트산업
## 육성

2. 국제 아트페어, 소더비, 크리스티 등 세계적인 옥션  시장진입을 통한 글로벌 아트마켓
## 전략

3. 다양한 방식의 에이전트 브랜드 노출로 국제적 파트너쉽
## 강화

4. 작가분석을 위한 연구소
## 운영
( Art Laboratory, Research Center-연구소운영)

# 국내 사례 / Art Agency

## 아트 컴퍼니

### GallerY MoM

갤러리몸은 서울 연남점은 24시 운영하고
제주점은 신라면세점 내에 위치한 갤러리로
다양한 브랜드와 콜라보하고 있습니다.
한국작가를 세계에 알리며 K-Art를
Global Art로 알리는데 힘쓰겠습니다.

Gallery MoM Showcase

# 갤러리의 역할 변화

최근 한국도 시대 변화에 따른 미술 마케팅의 전략은 기존의 미술품 전시중심의 갤러리에서 작가중심의 매니즈먼트 라는 경영중심의 홍보전략과 다양하고 차별화된 예술상품의 생산 등, 작가에이전트 역할을 전문으로 수행하는 플랫폼으로 바뀌는 경향이 뚜렷해지고 있다.

몸그룹 주식회사는 아트기반의 작가 매니지먼트 회사로 23년 4월에 설립되었으며, 현재 갤러리도 함께 운영하고 있다.

법인 설립 후 1년간 총 32회의 전시회를 기획 및 개최하였고,이 중 VIP센터에 갤러리를 설치하는 프로젝트를 기획하여 운영하고 있다.
현재 서울 마포구 연남동에서 복합 치유 커머셜 갤러리를 컨셉으로 하여 다양한 아트 콜라보 상품들을 판매 중이다.

현재까지 출시한 아트콜라보 상품 리스트 1)아트 콜라보 디퓨져 기획 및 출시 (우드윅 회사와 콜라보) 작가의 작품과 향을 매칭시켜 작가별 디퓨져 출시 아트 콜라보 화장품 기획 및 출시 (믹순 회사와 콜라보)기획의도 : 제주 원료 + 제주 작가 -> 청정 제주 모티브 화장품 등이 있다.

# Arts & Collabo
'차별화된 아트 비즈와 매니지먼트'

GalleRY MoM

갤러리몸 아트콜라보
Aroma X Artist

조관우 '꽃밭에서'

몸그룹 주식회사는 아트기반의 작가 매니지먼트 회사로 23년 4월에 설립되었으며, 현재 갤러리를 운영하고 있다. 몸그룹 주식회사는 K-POP, K-MOVIE, K-DRAMA에 이은 다음 아이템은 K-ART라는 확신이 있다. 따라서 한국의 작가 및 작품들을 해외에 널리 알리는 것을 최우선 목표로 설정하여 활동을 하고 있다. 또한 작가의 작품 뿐만 아니라 작가들의 IP를 활용하여 다양한 아트 콜라보 제품을 기획하여 출시하였다. 즉, OSMU(One Source Multi Use) 형태로 디퓨져, 화장품, 아로마, 차(茶) 등에 아트를 입혀 상업화하는 프로젝트 들을 수행하였습니다. **한국의 작가들을 해외에 알리는 것을 최우선 목표로 하고 있으며, 작가의 ip를 활용하여 다양한 제품들을 기획하여 출시하고 판매하는 회사다.** 이와 관련한 컨설팅도 진행하고 있다.

-.

**몸그룹 주식회사**

대표 김손비야 (Sonfeya Kim)

경희대 경영대학원겸임교수(한류콘텐츠)
서울시 의료관광활성화 협의회 추진위원회 위원(서울관광재단)
몸그룹㈜,대표
갤러리 몸 관장
미래에셋 강남파이낸스센터 VVIP 전속 디렉터
momgroup@naver.com

GalleryMoM.com

갤러리 몸

# Vision & Confidence

If you are going to organize the K-Art Agency

You must declare that focus on investing in and sup

artists with innovative techniques, inspiring content,

selling K-Artworks in a high-level global market while

**K**

*A*

*should work with the best collectors, brands, p*

700

ng the artists. Also, K-Art Agency should select special strong visions. K-Art Agency should be responsible for ing a unique art platform for artists as well

**ART**

*n c y*

*bodies, and investors to establish their reputation.*

# ArtExpedition

Alvin Lee as his name is one of used as an independent director at the global art scene, simultaneously working as an artist in vibrant. Meanwhile, he played a role as former Secretary General for 7 years in the AWC-Asian Watercolor Confederation which started in the 1980s in Asian regions, and not only did he contribute to the enhancement of watercolor paintings by exchanging their diverse aesthetics but has developed its contemporary methods, as well as expanding the medium of watercolors, the other hand he supports for the Korean potential artists to participate in global art fair in Asian regions and Europe, USA. for the shake of practical profits, this is abundant experiences he ever had achievement. Also, he strongly recognized the necessity that he would be caring for the artists to help sustainable activities and boost the artists how to be the ability to sustain their activities without economic difficulties through his experiences and activities, that's why he always strives to make a new project.

*Writer's*
*BiographIcal Notes*

# Biographical Notes

## Alvin Lee, Bung Lyol

M.F.A Dept. of Arts Planning, Hongik, UNIV.
B.F Dept. of English Literature, KNOU.

### *Art Experiences / 전시 활동요약*

### *Commissioner, Independent Curator , Art Dealer*

2023 Meta-Signs- Traverse/ (UK, Denmark, India, Korea ,Art GAGA)
2023 Art Breathing over the windpower (Livfroest, Resort Hotel)
2021 Art in Forest IACO Gallery ( IACO Gallery Agency )
2021 Covid-19 beyond the Catastrophe ( Jeonju Contemporary Museum )
Newyork Scope 2020 ( IACO Gallery & Agency)
Miami Scope 2019 ( IACO Gallery & Agency)
AAF Amsterdam 2019 ( IACO Gallery & Agency)
Art Nordic 2018 , Copenhagen, Denmark ( IACO Gallery & Agency)
Miami Scope 2017 (,Miami,USA ( Tableu Gallery)
Scope Art Fair New York 2017 ( Gaga Gallery )
Miami Aqua 2017, Miami USA ( Gaga Gallery)
Basel Scope , Switzerland ( Tableu Gallery )
AAF, Hamberg, Germany ( Tableu Gallery )
Art Jakarta ( Tableu Gallery )
AAF, Bettersea, London, UK ( Gaga Gallery)
Affordable Art Fair Milan 2016, Italy ( Daon Gallery)
Art Fair Colone,Germany 2016 ( Godo Gallery )
Bangladesh Biennale 2004
Int'l Environmental Art Expo 2003
Asian Biennale 2006 KL Malaysia
Nam Song International Art Show 2009,
Asian Biennale 2008 Zhengzhou, China
Int'l Art Expo Malaysia 2006-2011,
Shanghai Art Expo 2009
MIAF Art Fair 2014, Seoul Art Center, Korea

# 이 붕 열

홍익대학교 미술대학원 예술기획
KNOU 영어 영문학과 학사

## 미술 부문 경력사항 /

### 커미셔너, 독립 큐레이터, 아트딜러

2023 Meta-Signs-횡단 (영국,덴마크,인도,한국 작가展 기획(Art GAGA)
2023 풍력기 너머 예술의 숨결 ( 리브퍼레스트 Resort Pool Villa )
2021 아트인 퍼레스트 ( IACO 갤러리 에이전시)
2021 코로나 COVID-19 재앙을 넘어서 (전주현대미술관 )
2020 뉴욕 아트 스코프페어,미국( IACO 갤러리 에이전시)
2019 마이애미 아트 스코프페어, 미국(IACO 갤러리 & 에이전시)
2019 AAF 암스테르담,네델란드(IACO 갤러리 & 에이전시)
2018 아트 노르딕 2018, 코펜하겐,덴마크 (IACO 갤러리 & 에이전시)
2017 마이애미 아트 스코프 2017 ,Miami,미국(Tableu 갤러리)
2017 뉴욕 스코프 아트 페어 2017,미국 (가가 갤러리)
2017 마이애미 아쿠아 2017, 미국(Gaga Gallery)
2017 아트 자카르타, 인도네시아 (Tabu Gallery )

2017 AAF, 베터시,런던, 영국( Gaga Gallery)
2017 싱가폴 어퍼더블 아트페어 2017( Gaga Gallery)

2016 바젤 스코프, 스위스 (Tableu Gallery )
2016 함베르크 AAF 독일 (Tableu 갤러리)
2016 어포더블 아트페어 2016,밀라노, 이태리 (다온 갤러리)
2016 아트 페어 콜른, 독일 2016 (고도 갤러리)

2014 MIAF 아트 페어 2014, 서울 아트 센터, 한국
2009 남송국제아트쇼 (성남아트센타, 한국)
2009 상하이 아트 엑스포, 상하이 중국
2008 아시아 비엔날레 2008 정저우, 중국
2006-2011 국제 아트 엑스포 말레이시아
2004 방글라데시 비엔날레
2003 아시아 비엔날레, 2006 KL 말레이시아
      외 다수

# Writer/작가-Biographical Brief Notes

## 주요 개인 전시경력

**개인전**(상하이, 싱가포르, 발리, 말레이시아, 서울 등)
및 주요 국제 전시
2017 Art Korea London 아트코리아 런던  (르담 갤러리, 런던)
2016 Colone Art Fair 독일 쾰른 아트페어
2016 Art Basel Scope 아트 바젤 스코프, 스위스
2016 AAF 영국 런던 햄스테드, 어포더블 아트페어포더블
2014 MIAF 아트페어 (한가람미술관, 서울아트센터)
2014 Watercolors Today 워터칼라 투데이'에 초대,싱가포르
2014 아시아 국제 페어(인도네시아 발리)
2012 아시아 현대미술 전시회(타이난 미술관, 대만,타이베이)
2011 AWC- 아시아 수채화 연맹전 서울 (Kepco 아트센터)
2006 20010 말레이시아 아트 엑스포 (말레이시아)
2010 Spirit Asia -현대미술전(베이징 스콜라아트센터)
2009 남송 국제아트쇼 초대 (성남아트센터)
2009 Shanghai Art Expo 상하이 미술 엑스포  (상하이)
2007 'Asia Wind'아시아 윈드 (일본 지바미술관)에 초대
2007 13개국 '아시아 정신' 국제현대미술제(성남아트센터)
2006 중국미술박람회(베이징)
2000 'Art Now'아트 나우 국제 전시회 KH 갤러리, 서울
일본 현대미술전, 한국 현대미술전(도쿄 아트센터, 서울)
1996인터내셔널 컨템포러리 아트(싱가포르)에 초대
1994 한국 현대미술전, 오스트리아 비엔나
1992 한국 현대미술전, 파리, 프랑스
1994년 한일현대회화전 동숭동 아르코 미술회관
1993년 한일현대회화 교류전,일본( 토쿄,한국,예술의전당)
1991-2010 AWC전 Asian Watercolors  방콕, 타일랜드
1988 현대수채회화전 바탕꼴 미술관,서울
1987 물성의 이미지전 , 관훈미술관,서울 등

1987년 이후 수백 번 이상 수많은 국내외 주요 전시에 참여.
영국, 오스트리아, 프랑스, 독일, 도쿄, 지바, 베이징, 방콕, 싱가포르,
홍콩, 미국 발리, 대만, 자카르타 등

# 주요 활동

## 아트 디렉터 / 조직위원장 / 페어 메니저

2023 대구국제아트페어 (한국)
2018 Artrooms 아트페어 서울개최 (서울 리비에라 호텔)
2016-2018 아트코리아 런던 (르담갤러리, London, 영국)
2014 MIAF 유네스코 국제미술제 (서울 한가람 미술관)
2008 아시안 스피릿 & 소울 (성남아트센터)
2010 Spirit Asia,베이징(스콜라 아트센터, 북경,중국)
2010 옥션파티 (인사아트갤러리, 서울)
2006 IYCAF ( 국제  아동청소년 페스티발, 한국))
2005 Open the Asia ( 경향갤러리, 서울)
2000 '아트 나우' 국제 전시회 (홍콩 & 한국,KH 갤러리)
2004 국제환경미술 엑스포( 코엑스, 서울)

## 전 사무총장, AWC- 아시아 수채화 연맹
2006년부터 2011년까지 / AWC의 전시회에 참가 1989-2011
전 한국미협 국제분과위원
전 한국수채화발전협회 회장
전 전주 현대미술관 자문위원

현 IACO- 사) 국제미술협력기구 대표, IACO gallery & Agency 대표

## 출간물
영문시 - 묵시록의 미학에서,2020
미술담론 2 -,2024아티스트의 오디세이
아티스트필살기-해외시장2024

## I A C O – **International Art Cooperative Organization**
Founder, IACO- 2005

President / IACO- International Art Cooperative Organization

*Art Activities*

**A**lvin Lee is working as an artist vibrantly. Meanwhile, he played a role as Secretary General for 7 years in AWC-Asian Watercolor Confederation which started in the 1980s in Asian regions, which not only contributed to the enhancement of watercolor paintings by exchanging their diverse aesthetics, to develop contemporary methods, but also expanded the medium of watercolors. Also, he strongly recognized the necessity of caring for and boosting sustainable activities for artists who can restore from economic difficulties through his experiences and activities, so he is searching for the method.

Therefore he creates diverse projects in the Asian regions and worldwide, by striving efforts in seeking for those who available patronage for artists as well as his endeavors that trying to take an exclusive art event to better profits for the artists, and so on, in the long run, his valuable purpose is that by helping them for sustainable, on the other hand, trying to extend much favorable art markets where many artists can be able to act by promoting with vibrant and ardent activities and to keep their authority and benefits, of which he will be supporting them as through such an exclusive mechanism.

As an artist, and art director, either positive belief is carry on his art world and carrying on his dedication to assisting and promoting artists under IACO/ Non-profitable Organization was founded by him in 2006 and aims to develop contemporary art with unique Asian value, its network system to interact between Asian regions and worldwide, it has been running significant results so far, further is working for better future of art activities. He deems that the wonder of Asia, rooted in the Asian worth from its abundant cultural heritage which has a more brilliant history than other side of the world, he emphasizes on Asian Spirit of Contemporary Art and its origin in its outstanding cultures.

Therefore, he also is striving to make an opportunity through the core shift in the art world which currently are transferring from the West to the East, which is the great stream of arts & culture in human life, nature, and the environment of the Globe come into significant issues by his efforts accompany with the artists by Asian inspiration, that phenomenon he believes it eventually will make a profitable situation and share for all, these dreams definitely will come true and he believes it obviously will bring to all of us a genuine thing as trusty worth and prosperity in the art field

# 앤디 워홀 Andy Warhol

"돈을 버는 것은 예술이고, 일하는 것도 예술이지만 좋은
사업은 최고의 예술이다."

*If you're an artist*
*Explore beyond the horizon.*
*Then you'll see it something you want...*

# Appreciation-감사

 이 책을 3년간 집필하고 발간하면서 많은 분들의
격려와 성원을 받았습니다. 특히 I A C O 작가님들,
손의식, 김홍중 교수님, 그리고 유광선 출판사 사장님,
이분들의 헌신적인 도움에 진심으로 감사 드립니다.

# Artist's
## Survival
## in Global

# L Art Survival
# Marketing
# & Strategy

**와일드북**

와일드북은 한국평생교육원의 출판 브랜드입니다.

한국미술, 그 생존을 위한 횡단
아티스트 필살기 & 미술시장 전략

초판 1쇄 인쇄 · 2024년 07월 02일
초판 1쇄 발행 · 2024년 07월 07일

| | |
|---|---|
| 지은이 | 이붕열 |
| 발행인 | 유광선 |
| 발행처 | 한국평생교육원 |
| 편 집 | 유지선 |
| 디자인 | 유지선 |

| | |
|---|---|
| 주 소 | (대전) 대전광역시 유성구 도안대로589번길 13 2층 |
| | (서울) 서울시 서초구 반포대로 14길 30(센츄리 1차오피스텔 1107호) |
| 전 화 | (대전) 042-533-9333 / (서울) 02-597-2228 |
| 팩 스 | (대전) 0505-403-3331 / (서울) 02-597-2229 |
| 등록번호 | 제2018-000010호 |
| 이메일 | klec2228@gmail.com |
| | instagram@wildseffect |

ISBN 979-11-92412-68-9 (03600)

잘못되거나 파본된 책은 구입하신 서점에서 교환해 드립니다.

# Artexpedition
By Alvin Lee, Bung Lyol
# Artmarket